GIDE, ÉDITEUR, 5 RUE BONAPARTE

L'ŒUVRE COMPLET

DE

REMBRANDT

DÉCRIT ET COMMENTÉ

PAR

M. CHARLES BLANC

Ancien Directeur des Beaux-Arts

PROSPECTUS

Notre première édition de *l'Œuvre de Rembrandt*, qui ne contenait que l'explication et la photographie de cent planches, a été accueillie avec tant de plaisir par les amateurs et les artistes, que de toutes parts nous avons été engagé à continuer la description de cet œuvre admirable, en y ajoutant les commentaires de tout genre que vingt années d'étude nous ont inspirés sur ce sujet si vaste, si profondément curieux, si étonnamment varié, et parfois si sublime.

Nous avons donc résolu de *terminer* l'Œuvre de Rembrandt, c'est-à-dire de refaire en entier les ouvrages de Gersaint, de Pierre Yver, de Bartsch, de Daulby, de Claussin, de Wilson, et de dresser une fois pour toutes et, s'il est possible, *ne varietur*, le catalogue exact des eaux-fortes de Rembrandt, scrupuleusement étudiées et décrites dans toutes les différences qui constituent ce qu'on appelle leurs *états*. Sans prétendre, au surplus, épuiser une matière qui nous paraît inépuisable, comme l'est tout ce qui émane d'un génie tel que Rembrandt, nous avons voulu réunir dans un nouveau livre tout ce que nous avons connu, découvert ou pensé, touchant les immortelles estampes de ce grand maître. Mais cette fois, il fallait rendre le prix de l'ouvrage accessible à tout le monde et le populariser en le complétant. C'est pour cela qu'après l'édition photographique, tirée à très-petit nombre, et trop dispendieuse pour n'être pas maintenue à un prix très-élevé, nous avons dû publier dans d'autres conditions l'œuvre complet, pour répondre à la demande que nous en ont adressée beaucoup d'amateurs français et étrangers.

Le plan de ce livre est tout tracé : il demeure tel que nous l'avons fait connaître dans l'édition de cent planches ; c'est-à-dire que *l'Œuvre de Rembrandt* sera divisé non plus en douze classes, comme il l'est dans les catalogues précédents, mais en six classes, comprenant l'Histoire sainte, les Fictions et Fantaisies, les

Gueux, les Sujets libres et Figures académiques, les Portraits, les Paysages.

Pour la commodité des amateurs, l'ouvrage sera publié en trois livraisons de 16 à 17 feuilles chacune, lesquelles pourront former plus tard deux beaux volumes in-8°. Vingt-cinq pièces choisies parmi les plus curieuses et les plus rares, et dont la gravure en fac-similé sera faite sur un report photographique, illustreront ces volumes qui seront imprimés avec tous les soins désirables par la maison Claye.

Prix de chaque livraison : 6 fr.
L'ouvrage entier : 18 fr.

Il sera tiré un petit nombre d'exemplaires, grand papier, au prix de 45 francs.

L'ŒUVRE

DE

REMBRANDT

L'ŒUVRE

DE

REMBRANDT

REPRODUIT

PAR LA PHOTOGRAPHIE

DÉCRIT ET COMMENTÉ

PAR

M. CHARLES BLANC

ANCIEN DIRECTEUR DES BEAUX-ARTS

PARIS

GIDE ET J. BAUDRY, LIBRAIRES-ÉDITEURS

5, RUE BONAPARTE, 5

ANCIENNE RUE DES PETITS-AUGUSTINS

M DCCC LIII

LES ÉDITEURS AU PUBLIC

L'œuvre de Rembrandt se compose de trois cent soixante et quelques pièces, incontestablement de sa main, et d'un certain nombre de morceaux douteux. Pour réunir la collection complète, ou aussi complète que possible, de ces estampes en belles épreuves, il ne faudrait pas moins de 300,000 francs : encore une telle entreprise serait-elle fort peu praticable, pour deux raisons : d'abord parce qu'il est dans l'œuvre de Rembrandt des pièces rarissimes, la plupart immobilisées dans les collections nationales d'Amsterdam, de Paris, de Londres, de Vienne; secondement, parce qu'en dehors même de ces raretés inabordables, il existe bien plus d'amateurs cherchant à collectionner les eaux-fortes de Rembrandt qu'il n'existe de bonnes épreuves de ces mêmes eaux-fortes. Le chiffre des acheteurs a dépassé de beaucoup celui du tirage. Telle pièce que possède un amateur de Berlin ne se trouve pas dans l'œuvre d'un amateur de Paris, et réciproquement. De là cet enthousiasme acharné avec lequel on se dispute dans les ventes publiques les estampes que la mort d'un collectionneur connu, ou tel autre accident, fait sortir du mystère des portefeuilles privés, pour les faire passer au grand jour de la circulation.

C'est ainsi que la *Pièce de cent florins*, par exemple, cotée à ce prix du vivant de Rembrandt lui-même, atteindrait aujourd'hui huit, dix et quinze fois cette somme, pour peu qu'elle fût du premier état et d'une belle conservation. On nous a montré sous verre au Bristish-Museum, à Londres, une épreuve du *Juif à la rampe*, avec la bague noire, qui a été payée 300 livres sterling, c'est-à-dire 7,500 fr. L'*Avocat Tolling*, le *Bourgmestre Six* et quelques autres pièces, portraits ou paysages, presque introuvables, sont également devenus des objets sans prix, dont la seule apparition dans une vente est un événement qui préoccupe le monde entier des collectionneurs, des amateurs, des marchands, des artistes.

Pour guider les curieux dans la recherche des eaux-fortes de Rembrandt, il a été fait plusieurs catalogues où chacune de ces estampes a été soigneusement décrite avec ses divers états, avec ses moindres remarques. La multiplicité des contrefaçons de Rembrandt, et dans le nombre il en est de fort habiles, a rendu l'usage de ces catalogues indispensable aux amateurs, et même à la plupart des marchands, qui, privés de ce secours, auraient souvent de la peine à distinguer les copies trompeuses des estampes originales.

Au siècle dernier, Gersaint, qui était un expert en objets d'art et qui avait dirigé les grandes ventes du temps, notamment celle de Quentin de Lorangère, où il fit preuve des connaissances les plus variées, Gersaint eut le premier l'idée de dresser un catalogue des estampes de Rembrandt. La mort l'ayant empêché de mettre fin à ce travail, Helle et Glomy, qui étaient aussi des appréciateurs exercés, achetèrent ses manuscrits, y ajoutèrent leurs propres observations, et les firent imprimer en 1751. Mais,

1

faute d'avoir sous la main tous les renseignements nécessaires, ces estimables connaisseurs ne laissèrent qu'un ouvrage fort imparfait et surtout fort incomplet. Un courtier d'Amsterdam, Pierre Yver, ayant à sa disposition l'œuvre du célèbre amateur Van Leyden, dans lequel s'étaient fondues les fameuses collections de Halling, de Maas et de Jacques Houbraken le graveur, put faire un supplément considérable au livre de Gersaint, Helle et Glomy, rectifier beaucoup d'erreurs ou d'inexactitudes, et décrire un très-grand nombre de pièces qui avaient échappé à ses prédécesseurs.

Ces catalogues étaient épuisés, lorsque le savant iconographe Adam Bartsch, garde des estampes à la Bibliothèque impériale de Vienne, excellent graveur lui-même, donna, en 1797, une édition entièrement refondue et corrigée des catalogues de Rembrandt déjà parus. On sait que Pierre-Jean Mariette, membre honoraire de l'Académie de peinture, le plus renommé et le plus instruit des amateurs de son temps, avait été chargé par l'empereur d'Autriche de mettre en ordre le cabinet des estampes de la cour de Vienne. Les notes et les arrangements de Mariette durent être d'un grand secours à Bartsch tant pour son *Catalogue de Rembrandt*, que pour son grand livre du *Peintre-Graveur*. Aujourd'hui les exemplaires de ces deux ouvrages sont devenus si rares, qu'on les achète à tout prix quand ils viennent se montrer en vente publique.

Il est juste de dire qu'en 1796, un an avant l'apparition du livre de Bartsch, Daulby fit imprimer à Liverpool une traduction anglaise du catalogue de Gersaint et du supplément de Pierre Yver, et qu'il ne fut pas sans y mettre du sien en plus d'un endroit, notamment dans l'explication qu'il donna du *Tombeau allégorique*. Mais il faut croire que Bartsch n'eut pas connaissance de la version de Daulby, car il n'eût pas manqué de le compter dans sa préface au nombre de ses devanciers, et surtout de mettre à profit les rares éclaircissements qu'avait fournis cet auteur. Toujours est-il que pour mener à bien un travail dont il sentait toute l'importance, Bartsch ne voulut pas se contenter des documents qu'il avait sous la main en sa qualité de conservateur de la Bibliothèque impériale de Vienne : il fit, en 1784, un voyage à Paris, où se trouvaient alors les plus riches collections, et d'abord celle du cabinet du roi, qui s'était formée des œuvres de l'abbé de Marolles et de M. le chevalier de Béringhen, écuyer du roi Louis XV. Il eut l'avantage, comme il le raconte lui-même, de compiler à loisir cette inestimable collection. Mais il y avait alors à Paris un grand amateur d'estampes, M. de Péters, peintre, qui possédait un fort bel œuvre de Rembrandt. Bartsch l'alla visiter, et crut puiser chez lui quelques lumières nouvelles. Malheureusement M. de Péters s'était attribué le droit, lui peintre, de retoucher au lavis plusieurs estampes de Rembrandt, de les mettre à l'effet quand elles n'y étaient point, et d'y apporter des changements de son invention. Ce n'est pas tout : par un oubli vraiment impardonnable du respect qui est dû à la mémoire et aux ouvrages d'un si grand artiste, et un peintre devait le sentir plus que tout autre, M. de Péters s'était permis de falsifier certaines épreuves, d'en composer même quelques-unes avec des morceaux rapportés de telle ou telle pièce. Il lui arriva, par exemple, de couper la tête d'un portrait pour la rajuster sur les épaules d'un autre, et de créer ainsi des estampes factices qui pouvaient aisément passer pour uniques dans un œuvre aussi célèbre que le sien. Bartsch, malgré sa sagacité ordinaire et la finesse de son œil exercé, fut pris à ces misérables supercheries, sans doute parce que sa droiture naturelle l'empêcha de les soupçonner, et que d'ailleurs la politesse ne lui eût guère permis de se livrer, dans le cabinet d'un amateur qui lui montrait son œuvre avec obligeance, à des vérifications offensantes. Les visites de Bartsch à M. de Péters, au lieu de compléter son instruction, lui furent donc nuisibles, puisqu'elles le conduisirent à des erreurs regrettables.

En 1827, M. de Claussin réimprima purement et simplement les catalogues de Gersaint et de Pierre Yver refondus par Adam Bartsch (sans même faire mention de ce dernier), sous prétexte d'y ajouter çà et là des observations nouvelles et quelques *remarques* inédites, tandis qu'en Angleterre, Wilson publia dans sa langue un catalogue de l'œuvre de Rembrandt qu'il signa *un amateur*. Mais puisque nous écrivons ici pour le public aussi bien que pour les curieux, nous dirons ce qu'on entend par ces mots *état* et

remarques. Les remarques sont des signes qui, se trouvant sur certaines épreuves d'une planche et ne se trouvant pas sur d'autres, servent à constater l'état de la planche, ou, si l'on veut, l'antériorité de l'épreuve qui a le signe sur celle qui ne l'a point. Par exemple, aux premières épreuves du *Mariage de Jason et de Créuse*, qu'on appelle aussi la *Médée*, la statue de Junon est représentée sans couronne. C'est ce qu'on appelle le premier état de la planche. Rembrandt a mis ensuite une couronne sur la tête de Junon, et les épreuves tirées après ce changement composent le second état. Plus tard, il a été gravé dans la marge du bas quatre vers hollandais, et les épreuves tirées après l'inscription de ces vers, forment le troisième état. Enfin la marge a été coupée: c'est le quatrième. On voit que les remarques consistent souvent dans l'absence du signe plutôt que dans le signe lui-même : c'est, ici, l'absence de la couronne qui marque les premières épreuves; l'absence des vers qui indique les secondes, tandis que c'est la présence de la marge et des vers qui constate l'avant-dernier état. Les *remarques* sont quelquefois l'effet du hasard, le résultat d'un accident : par exemple de l'écrasement du vernis au moment de la morsure; mais le plus ordinairement c'est le graveur lui-même qui met les remarques en certains endroits peu apparents. Il arrive aussi qu'on distingue les épreuves d'après les divers degrés de l'avancement du travail, depuis le moment où la gravure peut être mise au jour jusqu'à celui où l'artiste, mécontent de son effet, le modifie, le retourne, le finit à son gré. Les estampes de Rembrandt ont des remarques de toute espèce.

Mais pour en revenir aux catalogues de ces estampes, ce sont des livres rares et partant fort chers, dont la réimpression est partout désirée. Et cependant on n'y trouve qu'une sèche nomenclature, qu'un froid signalement qui n'a qu'un avantage d'utilité pour l'amateur ou le marchand auxquels il permet la vérification de leurs épreuves. Si toutefois cet aride procès-verbal est déjà tant recherché, bien que très-erroné et très-imparfait encore, que serait-ce donc si un amateur éclairé, un homme de goût, rectifiant ces descriptions glacées, les accompagnait de toutes les réflexions que peuvent suggérer le génie et l'œuvre de Rembrandt, de l'historique de certaines pièces, des variations de prix qu'elles ont subies dans les ventes, de détails curieux touchant les personnages dont le graveur a fait le portrait, en un mot de tout ce qui peut intéresser les amateurs présents ou futurs. Tels sont les motifs qui nous ont déterminés à entreprendre ce grand ouvrage, du jour où les merveilleux procédés de la photographie nous ont permis de reproduire, en regard de la description et du commentaire, l'œuvre décrit et commenté.

Quelque estimable que soit le livre de Gersaint, il pèche par une classification inutilement compliquée et mal conçue. Pour ranger les estampes d'un maître, il n'y a, ce nous semble, que deux méthodes : l'une consisterait à les classer selon leur date, de manière à pouvoir suivre les phases diverses du talent de l'artiste, ses commencements, ses progrès, son apogée, sa décadence, et une telle classification ne serait pas à coup sûr sans intérêt; l'autre méthode serait toute de raison; elle consisterait à rassembler les sujets homogènes et à les ranger philosophiquement par ordre d'importance, et pour ceux qui tiennent à l'histoire, par ordre chronologique. C'est le parti que nous avons adopté, pour deux motifs : d'abord un grand nombre de pièces de Rembrandt ne portant pas de date, il serait impossible d'en supposer une à celles qui n'en ont point; en second lieu, cet ordre serait, dans l'œuvre de ce maître, beaucoup moins curieux que dans celui de tout autre, parce que son génie ne présente aucune inégalité, aucune intermittence, depuis le début jusqu'à la fin de sa carrière de graveur, si bien que parmi tant de pièces, on n'en citerait guère qui se ressentent de l'inexpérience de la jeunesse ou de la faiblesse de l'âge avancé. D'ailleurs, l'œuvre de Rembrandt est si varié, qu'un classement suivant la date des eaux-fortes présenterait une confusion désagréable et souvent choquante. Telle fantaisie un peu trop libre semblerait monstrueusement déplacée à côté d'un sujet tiré de l'Évangile. Il a donc fallu renoncer absolument à ce genre de classification.

Gersaint avait divisé l'œuvre en douze classes : les portraits de Rembrandt; l'Ancien Testament; le Nouveau Testament; les sujets pieux; les sujets allégoriques, historiques ou de fantaisie; les gueux ou

mendiants; les sujets libres et figures académiques; les paysages; les portraits d'hommes; les têtes d'hommes de fantaisie; les portraits de femmes; les études de tête et griffonnements. Le catalogue de Gersaint, auquel Bartsch ni Claussin n'ont rien changé à cet égard, commence donc par vingt-huit portraits de Rembrandt, et l'on conviendra que s'il est naturel de placer le portrait d'un auteur en tête de son ouvrage, il n'en est pas de même lorsqu'il s'agit de le montrer vingt-huit fois de suite; d'autant que plusieurs de ces prétendus portraits de Rembrandt n'en sont point, et pourraient figurer parmi les études de fantaisie. Il nous a donc paru plus convenable que l'œuvre s'ouvrît par les sujets de la Bible, et que l'on fît passer *Adam et Ève* avant tout le monde, même avant Rembrandt. L'Ancien et le Nouveau Testament et les sujets pieux ne font qu'une seule et même classe, celle que l'on a appelée *Hiérologie*, dans la collection de la Bibliothèque nationale, où l'ordre de Bartsch a été remplacé par un arrangement plus heureux et plus méthodique. Sous le titre de *Fictions et Fantaisie* peuvent être réunis, dans une seconde classe, les allégories, les sujets tirés des poëtes, les études de mœurs, les caprices. Les *Gueux*, par leur nombre et leur singularité, nous semblent dignes de former, comme chez Callot, une suite à part; ce sera la troisième classe. Les *Sujets libres*, les nudités, les figures académiques, formeront la quatrième. La cinquième se composera de tous les *Portraits*, d'hommes ou de femmes, parmi lesquels trouveront naturellement place les portraits de Rembrandt lui-même; j'entends ceux qui rappellent plus ou moins sa figure. Enfin la sixième et dernière classe sera celle des *Paysages et Animaux*. Quant aux griffonnements, ils iront rejoindre les diverses parties de l'œuvre auxquelles ils se rapportent.

Telle est la méthode qui nous a semblé la plus simple et conséquemment la meilleure, car le nombre des subdivisions, loin de faciliter les recherches, ne fait que les compliquer; c'est aussi la plus raisonnable. Mais afin que les amateurs qui ont déjà suivi d'autres catalogues et ont rangé leur œuvre d'après ces livres, ainsi qu'ont procédé, par exemple, les conservateurs du British Museum, s'y puissent retrouver sans peine, nous avons cru devoir indiquer à chacune des pièces le numéro correspondant des trois catalogues les plus répandus en Allemagne, en France et en Angleterre, qui sont ceux de Bartsch, de Claussin et de Wilson.

REMBRANDT

Rembrandt est sans contredit le plus illustre des peintres graveurs. Il partage, depuis deux cents ans, avec Albert Durer et Marc-Antoine, l'honneur d'alimenter le grand commerce des estampes en Europe, d'être collectionné par un nombre toujours croissant d'amateurs, et d'avoir fait monter de simples gravures à des prix fabuleux, dans les ventes les plus célèbres.

Ce long enthousiasme, que deux siècles n'ont pu refroidir, s'explique aisément pour ceux qui connaissent à fond l'œuvre de Rembrandt, et qui en ont vu les belles épreuves. A vrai dire, c'est un vaste et merveilleux tableau de la comédie humaine que l'œuvre de ce grand peintre; tableau varié comme la vie, coloré de toutes les nuances qu'y découvrent l'observation d'un philosophe, l'œil d'un poëte, le sentiment d'un artiste. Rembrandt a tout remué, tout ce qui peut du moins intéresser notre âme, nos souvenirs ou nos regards : les Écritures, l'histoire, la poésie, la nature, les mœurs de son temps, les usages de son pays; mieux encore, les caractères et les passions de l'homme. Il a entrevu l'humanité entière à travers la Hollande, qui n'a fait que lui prêter des costumes, lui fournir un prétexte et des modèles. Que dis-je? c'est une revue du ciel et de la terre que cette immortelle série d'estampes. On y voit passer, sous un jour mystérieux et le plus souvent fantastique, les saints du Paradis, les patriarches de l'Ancien Testament, le Dieu de l'Évangile et son cortége de malheureux, les personnages de la légende aussi bien que les héros de l'histoire, les théologiens en méditation, les moines en compagnie de lions du désert, les riches dans leurs oripeaux, les gueux dans leurs guenilles.

Mais ce qui a le plus fortement occupé la pensée de Rembrandt et son génie, c'est la vie de Jésus-Christ. Personne n'en a mieux compris la sublimité touchante; aussi l'a-t-il suivie pas à pas, aux lueurs de cette lumière solennelle que son imagination

a inventée, depuis la crèche où les bergers visitent le nouveau-né, jusqu'au Calvaire où le Dieu expire sous une pluie de rayons tombés du ciel. Rembrandt s'est complu surtout à l'aventure de la fuite en Égypte, et à conduire, une lanterne à la main, la famille errante du jeune Dieu, au travers des forêts obscures et des ravins, jusqu'à ce qu'arrivée sur une colline, elle découvre enfin la clarté du jour. La poésie religieuse du moyen âge, l'ineffable tendresse du sentiment populaire ne se retrouvent bien que dans l'interprétation de Rembrandt. Là nous reconnaissons vraiment l'Enfant prodigue, le bon Samaritain, tous les personnages de ces paraboles que tant de fois la peinture nous a représentées, sans les comprendre, en images fastidieuses, mais dont Rembrandt a si bien rompu le texte et deviné le sens profond.

Que de contrastes aussi dans ce grand œuvre! le trivial s'y confond avec le sublime. A côté de la laideur et de la décrépitude, se montre la grâce de la *Jeunesse surprise par la mort*. Comme Shakspeare, Rembrandt embrasse à la fois tous les aspects de la vie. Les oppositions de la lumière et de l'ombre semblent correspondre chez lui aux divers mouvements de la pensée. Les mendiants y promènent leurs haillons pittoresques, les Juifs y font briller leurs manteaux d'hermine, leurs pierreries; la campagne enfin y déploie ses paysages les plus imprévus, tantôt des aspects désolés, tantôt des perspectives heureuses, quelquefois, comme dans l'estampe aux *trois arbres*, les moissons tourmentées par un orage et dramatiquement éclairées par le combat du jour et de la nuit.

L'auteur de ce grand poëme était le fils d'un meunier nommé Harmen Gerritsz Van Ryn, c'est-à-dire Herman, fils de Gerrit, du Rhin, et de Neeldje Willemsdochter Van Zuidbroek, c'est-à-dire de Cornélie, fille de Guillaume, du village de Zuidbroek [1]. Harmen ou Herman portait ce nom de Van Ryn, parce que sa maison et son moulin étaient situés sur un bras du Rhin, non pas entre le village de Leyderdorp et celui de Konkerk, comme l'a dit Houbraken, mais dans la ville même de Leyde, tout près de la porte Blanche (Wittepoort), dans la rue qu'on appelle le *Weddesteeg*, ce qui signifie la petite rue de l'abreuvoir. C'est ce qu'a parfaitement prouvé M. Rammelman Elsevier, paléographe distingué et digne descendant des fameux imprimeurs de Leyde, lorsqu'il a établi que depuis 1599 jusqu'en 1646, Herman Van Ryn et sa famille ont constamment demeuré dans le Weddesteeg, près de la porte Blanche, et que là était le moulin à drèche qu'Herman possédait, *moutmolen* [2].

Suivant la description de Leyde que publia en 1641 le bourgmestre de cette ville, Orlers, Rembrandt serait né le 15 juillet 1606, et l'on ne peut nier que ce document, émané d'un tel magistrat, dépositaire des registres de la cité, ne soit une pièce probante.

1. Gerritsz est pris ici par abréviation pour Gerritszoon, l's exprimant le génitif, et le z étant l'abrégé de zoon, qui veut dire fils. Les hommes du peuple en Hollande n'avaient pas à cette époque de nom patronymique; ils ne portaient que des prénoms, auxquels ils joignaient ordinairement le prénom de leur père et le nom du lieu de leur naissance, qui plus tard devint leur nom de famille. Quelques-uns prirent le nom de leur profession, comme, par exemple, celui de *bakker*, qui signifie boulanger, et ces noms restèrent. Ceux qui avaient des noms de famille étaient presque tous d'origine étrangère.

2. On peut voir à ce sujet le *Messager des Arts et des Lettres* (Konst en Letterbode), dans lequel fut publié, au mois de mai 1851, un curieux article de M. Elsevier, touchant les parents de Rembrandt et le lieu de sa naissance. Nous reviendrons plus tard sur cet article, auquel nous emprunterons encore quelques particularités intéressantes.

Toutefois cette date ne s'accorde point avec les papiers récemment découverts aux archives d'Amsterdam par le savant archiviste de cette ville et de la Hollande septentrionale, M. Scheltema. Au nombre de ces papiers, se trouve l'acte de mariage de Rembrandt en date du 10 juin 1634, dans lequel il est dit que Rembrandt, fils d'Herman Van Rijn de Leyde, est âgé de vingt-six ans, ce qui porterait à 1608 la date de sa naissance. Que s'il fallait choisir entre ces deux documents, en l'absence de toute autre preuve, et aujourd'hui que les registres de baptême de ce temps-là n'existent plus à Leyde, nous pencherions pour accorder une autorité plus grande à la déclaration, d'ailleurs si précise, du bourgmestre de la ville de Leyde, qui a dû puiser son renseignement à la source, et qui connaissait la famille de Rembrandt, qu'à un acte de mariage où la mention de l'âge des époux a pu être faite avec moins d'attention, et peut-être par une erreur de calcul de la part du scribe, la pièce essentielle dans un mariage étant plutôt le consentement des parents ou tuteurs que l'acte de naissance des époux.

On connaît la vie de Rembrandt par les anecdotes plus ou moins controuvées qu'en ont rapportées Houbraken et, après lui, Descamps. Les maîtres ne lui manquèrent point, et pourtant il était plus que personne en état de s'en passer du jour où il eut quitté le collége de Leyde pour se livrer à la peinture. Van Zwanenburg, Pierre Lastman, Jacques Pinas, furent les instituteurs ou les précurseurs de ce naissant génie, et le triste Elzheimer en eut comme un pressentiment dans ses *Nuits* et ses *Aurores*.

Rembrandt dut à son obscure naissance et à son contact perpétuel avec la réalité d'entrer dans l'art par la porte la plus sûre, et d'ignorer au début ces conventions qui gâtent si souvent les dons de Dieu. L'observation fut son premier talent. Revenu de chez Pinas au moulin paternel, il commença par étudier sur sa personne toutes les variantes de l'humanité, de même que Vélasquez les étudiait dans le même temps sur son esclave Paréja. Il fit son portrait plus de vingt fois dans tous les costumes imaginables. Il se peignait aujourd'hui sous le chapeau d'un paysan grossier, demain avec l'élégance d'un gentilhomme, la fine collerette, la toque à plumes; d'autres fois en chef de brigands tenant en main un sabre flamboyant, un oiseau de proie, ou bien au chevalet de l'artiste, dessinant la nature et la pénétrant du regard; le plus souvent nu-tête, dans le désordre de sa chevelure d'un blond ardent, semblable aux rayons ondoyants qui encadrent la figure du soleil. Et il varia les expressions de son visage au moins autant que les ajustements de son habit, de façon qu'il pût y saisir les traits qui décident du caractère d'une tête, ceux qui expriment la douleur, la joie, le contentement de soi-même, la rudesse, la fierté, le mépris. Mais, dès le commencement, il laissa percer, dans ses croquis les plus simples, quelque chose de personnel, une originalité puissante qui tranchait avec la naïveté des autres maîtres hollandais. A peine eut-il vu la nature qu'il la comprit, à peine l'eut-il comprise qu'il y mêla sa fantaisie. Le feu de sa plume, la finesse de son pinceau, l'étrange vivacité de sa pointe de graveur, donnèrent à chaque objet un accent imprévu. Son imagination, jetant un voile entre la nature et lui, ennoblit la vulgarité même, et ses moindres études portèrent bientôt le cachet du maître, l'empreinte du génie.

Quelques succès qui firent un peu de bruit attirèrent Rembrandt à Amsterdam, vers l'année 1630. Il était alors âgé de vingt-quatre ans suivant Orlers, de vingt-deux ans suivant M. Scheltema. C'était un homme à la fois robuste et fin. Son front spacieux, légèrement bombé, présentait les développements qui annoncent la poésie. Il avait de petits yeux enfoncés, vifs, intelligents, pleins de feu. Ses cheveux, d'un ton chaud, tirant sur le roux, étaient naturellement frisés, et sa tête avait beaucoup de physionomie en dépit de sa laideur: un nez gros, épaté, des pommettes saillantes, un teint couperosé, imprimaient à son masque une vulgarité que relevaient heureusement le dessin de la bouche, le mouvement fier des sourcils et l'éclair des yeux. De sorte qu'en somme Rembrandt était beau comme ses ouvrages, par l'expression.

Les biographes ont dit que Rembrandt avait épousé une jolie paysanne sans fortune du village de Rarep ou Ransdorp en Waterland; mais il est certain, d'après l'acte même du mariage de Rembrandt, retrouvé aux archives de la ville, que Rembrandt se maria le 10 juin 1634 avec Saskia Uylenburg, de Leeuwarden, capitale de la Frise, et que cette jeune fille n'était point une paysanne, comme le prétend Houbraken, mais une personne appartenant à une famille distinguée et dont le père, Rombert Uylenburg, avait été bourgmestre de Leeuwarden et conseiller du tribunal de la Frise. Ce même acte de mariage nous apprend que Saskia demeurait au bilt de Saint-Annenkerk, et qu'elle était assistée de son cousin, Jean Corneille, prédicant (Jean Corneille Sylvius, dont Rembrandt a gravé le portrait), lequel, en sa qualité de tuteur sans doute, donnait son consentement au mariage. Rembrandt demeurait alors à Amsterdam, sur le Breestraat, dans le quartier des juifs, où nous avons vu naguère sa maison [1].

De nos jours, il est peut-être plus facile que jamais d'apprécier ce grand peintre, après les évolutions qu'ont subies nos écoles de peinture, les unes religieusement éprises des sublimes traditions de l'antique, les autres converties au sentiment moderne. L'art païen avait eu pour principe l'unité. L'art chrétien s'attacha de préférence à l'idée de contraste; il opposa les difformités du corps à la dignité de l'esprit:

> Noble âme,
> Vil fourreau,
> Dans mon âme,
> Je suis beau.

Il inventa une grandeur morale indépendante de la régularité des traits et des lignes, et, à l'inverse de la statuaire antique, qui s'en tenait à une extrême sobriété de mouvement et à l'impassibilité du visage, plutôt que de déranger la beauté plastique des formes, les artistes chrétiens, retrouvant un reflet de la Divinité dans les natures les plus déchues, aimèrent mieux pousser jusqu'aux dernières contractions de la vérité l'expression de leurs figures, que de mettre la laideur même en dehors du domaine de

1. Cette maison de brique avec pierres saillantes, divisée aujourd'hui et habitée par deux familles, est la seconde à droite en venant du pont Saint-Antoine. Elle porte les numéros 2 et 3 du Breestraat. On a longtemps cru que la maison de Rembrandt était située dans le St-Antonie-Breestraat, et l'on voit même sur une des maisons de cette rue une pierre incrustée dans le mur, où est gravé le nom de Rembrandt; mais les papiers découverts par M. Scheltema ne laissent plus aucun doute à cet égard.

l'art. C'est de là que procède Rembrandt. Il appartient tout entier à l'art moderne, j'entends à l'art chrétien ; il en est la personnification la plus puissante, la plus intime.

Voyez toute la Renaissance italienne : elle n'est qu'une restauration de l'antique mise au service du pape et de ses dogmes, une adultère union du paganisme et de ses formes consacrées et de ses beautés traditionnelles avec la foi catholique, une métamorphose qu'Ovide n'avait point prévue, celle des dieux de la Fable en saints du Paradis. Au contraire, le moyen âge, fidèle à la pensée chrétienne, y avait puisé tout un art profondément original, une architecture *sui generis*, une sculpture vivante, fouillée, où respiraient, à travers des formes barbares, les sentiments les plus profonds de l'âme humaine, une peinture enfin qui, s'interposant entre la lumière des cieux et le croyant agenouillé dans l'église, forçait les rayons du soleil à traverser les pieuses images dessinées, colorées sur les vitraux.

Oui, Rembrandt, quoique né au $XVII^e$ siècle, y représente encore le moyen âge. La Renaissance pour lui, n'existait point. Ce n'est pas qu'il ignorât l'antique et le grand style renouvelé des artistes grecs : il est certain même, d'après l'inventaire de ses meubles et effets, dressé en 1656, comme il sera dit plus bas, qu'il possédait un recueil de belles estampes venues d'Italie, notamment cinq portefeuilles contenant les gravures de Marc-Antoine d'après Raphaël, d'autres où étaient réunies les meilleures pièces du Titien, des Carraches, de Baroche, de Vanni, et ce qu'il appelait son précieux recueil d'estampes d'André Mantegna[1]. Mais ce fut précisément le plus grand trait de son génie d'avoir admiré tout sans rien imiter, d'avoir connu les beautés d'un autre art et d'être resté toujours dans le sien. Il faut donc bien comprendre en quel sens il disait, en montrant à ses amis une armoire remplie de turbans, de vieilles étoffes, d'écharpes à franges, d'armures rouillées et de hallebardes : « *Voilà mes antiques.* »

Lorsque Rembrandt alla s'établir à Amsterdam, il n'avait, dis-je, que vingt-quatre ans, et bien qu'il fût déjà un peintre de premier ordre et un graveur consommé, il avait besoin de protecteurs. Il en trouva un dans la personne du médecin Tulp, professeur d'anatomie à Amsterdam. Aussi ne l'oublia-t-il jamais, et, par un mouvement de reconnaissance, il le peignit entouré de ses élèves, dans un tableau demeuré célèbre sous le titre de *la Leçon d'Anatomie*. Nous avons vu ce tableau, il y a quelques années, au musée de La Haye ; mais c'est un de ceux qui demeurent toujours présents à la mémoire. Les figures sont groupées autour d'un cadavre étendu en diagonale sur la dalle d'un amphithéâtre, et vu en raccourci. Le professeur, son chapeau sur la tête devant ses élèves découverts, tient du bout de ses pinces les muscles fléchisseurs de la main, et il en explique le jeu mécanique ; mais tandis qu'il instrumente avec l'indifférence d'un anatomiste cuirassé contre les émotions de l'amphithéâtre, les sept auditeurs qui l'environnent semblent exprimer par leurs gestes, leurs regards et les sourcils de leurs

[1]. Nous publierons dans son entier l'inventaire des peintures, dessins, estampes, meubles et effets mobiliers qui furent trouvés dans la maison de Rembrandt lorsqu'elle fut saisie, en 1656, pour être vendue par la Chambre des biens insolvables (*Desolate boedelkamer*). On y verra mieux que dans aucun livre quels étaient les goûts de Rembrandt, la physionomie de son intérieur, sa passion d'antiquaire, son luxe de peintre. Je ne sache rien de plus curieux que cette pièce dans son éloquente simplicité.

fronts, les diverses manières d'écouter un enseignement, la précocité ou la lenteur de leur intelligence. Je crois voir encore ces têtes jeunes et fières, ces yeux humides, pleins de pensées, qui nous poursuivaient partout, et l'impassible physionomie du savant docteur, que Rembrandt a représenté seul couvert au milieu de ses disciples, comme le roi du tableau, et à qui la gratitude d'un tel peintre n'a valu rien moins que l'immortalité.

Cette magnifique peinture n'est pourtant pas encore le chef-d'œuvre de Rembrandt. Il faut aller à Amsterdam pour voir les ouvrages où il a dit le dernier mot de son art : *les Syndics de la halle aux draps* et *la Ronde de nuit*. Le seul Rembrandt était capable d'intéresser et même d'émouvoir le spectateur, oui, de l'émouvoir, rien qu'en groupant autour d'une table les cinq commissaires d'une halle, occupés à relever leurs comptes. Que d'énergie et quel relief dans ces figures parlantes où la vie transpire, et dont le masque vulgaire, mais puissant, se peint dans la mémoire en traits qui ne s'effacent plus! A leur mouvement, on dirait qu'ils viennent d'être interrompus dans leurs délibérations, car l'un d'eux se lève et les quatre autres tournent leurs yeux vers le spectateur comme s'il venait d'entrer dans le tableau, d'où ils semblent eux-mêmes sortir. Voilà un coup de maître.

Mais c'est dans *la Ronde de nuit* que Rembrandt a déployé toute la splendeur, toute la magie de sa palette, ses tons merveilleux qui passent de l'or à l'argent, qui sont à la fois harmonieux et variés, tantôt nacrés comme un rayon de la lune, tantôt brûlants comme le soleil de midi, ses grandes ombres légèrement frottées de bitume, ses lumières rehaussées d'empâtements furieux. C'est là qu'il faut admirer comment un peintre peut jeter la poésie à pleines mains sur un sujet d'une banalité repoussante ; comment il peut, idéalisant la prose au moyen du mystère dont il l'enveloppe, transformer de simples gardes bourgeoises en fantômes intéressants, par le seul effet d'une lumière féerique, qui n'est ni celle des astres ni celle des flambeaux, mais un éclair de son génie.

Montaigne eût appelé Rembrandt un homme de *prime-saut*, et de fait il poussa son originalité jusqu'à se montrer jaloux de celle des autres. Ayant ouvert une école à Amsterdam, il en divisa le local en cellules où chaque élève dut étudier séparément le modèle. Il avait deviné que des peintres élevés l'un à côté de l'autre, dans un atelier commun, n'ont rien à gagner à ce frottement, qui, en leur ôtant peut-être quelques défauts, use promptement leurs qualités natives, et leur donne à chacun pour manière un mélange insipide de toutes les autres. Aussi arriva-t-il que lui, si personnel, si peu instruit ou plutôt si insoucieux des traditions, des règles, des convenances apprises, il forma cependant des élèves dont la plupart devinrent illustres : Gérard Dow, Govaert Flinck, Victoor, Van den Eeckhout, Van Hoogstraten, Ferdinand Bol, Van Vliet, Philippe et Salomon de Koninck, Arnold de Gelder, Godefroy Kneller, Jean Renesse, le Danois Bernhard Kiel, Nicolas Maas, Léonard Bramer. Tous ces disciples se partagèrent l'héritage de leur chef, et se firent un nom avec des lambeaux de son génie : Victoor en prit la force et Gérard Dow la finesse; Van Eeckhout et Govaert Flinck s'en tinrent

à une imitation affaiblie, mais encore puissante ; Van Vliet essaya de reproduire les effets magiques du clair-obscur de Rembrandt, dans une série d'eaux-fortes que les amateurs recherchent encore aujourd'hui et avec raison ; Ferdinand Bol, en débrouillant, pour ainsi dire, la manière mystérieuse du maître, en descendit la gamme et se contenta d'un aspect plus familier de la vie ; Arnould de Gelder et Jean Renesse s'inspirèrent du sentiment de Rembrandt ; Nicolas Maas en imita les contrastes et le relief ; Salomon et Philippe de Koninck gravèrent ou peignirent des paysages qu'on put attribuer à leur maître ; enfin Léonard Bramer qui, plus âgé que Rembrandt, passe toutefois pour avoir été son élève, renouvela dans ses *Limbes* les sombres et fantastiques visions de la *Ronde de nuit*. De sorte que le patrimoine de Rembrandt, qui semblait être tout d'une pièce, put suffire, en se divisant, à faire vivre une école entière de peintres et de graveurs.

Inventer le beau, découvrir l'idéal des formes et des lignes heureuses, en pleine Hollande, au milieu d'un peuple qui n'en offrait pas le type et n'en possédait pas la tradition, c'eût été impossible, à un seul homme du moins. Il y faut des générations d'artistes, se corrigeant, s'épurant l'une l'autre, et la faveur du climat et un long raffinement dans la notion des convenances. Rembrandt resta donc Hollandais ; mais par un chemin qui n'y avait encore mené personne, il s'éleva souvent au sublime. Il puisa dans son imagination la poésie du clair-obscur, et au fond de son cœur l'idéal de l'expression. Voilà tous ses secrets. Il fut un grand peintre parce qu'il fut ému ; il sentit profondément ce qu'il voulut nous faire sentir. Entouré de formes triviales, il s'en servit pour exprimer les sentiments les plus nobles, en leur prêtant le charme inattendu de ses ombres transparentes, le prestige de sa lumière magique et la mélancolie de ses demi-teintes.

Personne n'a surpassé Rembrandt dans l'expression, qui est l'âme de la peinture. Il y atteignit par le dessin, la touche et le clair-obscur, trois parties de l'art où il excellait. Le dessin? Sans doute Rembrandt ne l'a point châtié avec la correction qu'on enseigne dans les académies, et qui parfois dégénère en pédantisme ; il n'a pas connu ces proportions exquises, ces purs contours dont l'antique nous a fourni les modèles, et qui ne se trouvent dans la nature qu'incomplets et dispersés. Mais si Rembrandt a ignoré ce qu'on appelle le style, il y a suppléé par une qualité de premier ordre qui est le sentiment. C'est en parcourant les inimitables eaux-fortes de son œuvre, dont un grand nombre ne présentent que des croquis légers, qu'on peut voir à quel degré d'expression le seul génie du dessin peut conduire. Jamais les gestes de l'étonnement furent-ils mieux saisis et avec des nuances plus fines qu'ils ne le sont dans l'estampe de la *Résurrection de Lazare*? Comment peindre la résignation naïve d'un enfant d'une manière plus touchante que ne l'a fait Rembrandt, quand il a représenté Abraham expliquant les ordres de Dieu à son fils Isaac, innocente victime d'une superstition qu'il ne comprend point? Cette fois il n'a fallu au graveur qu'une hâtive morsure d'eau forte sur une petite planche, dessinée du premier coup et d'inspiration. La tendresse maternelle des *Vierges* de Rembrandt est ce qu'on peut imaginer de plus profondément

humain et de mieux senti, et je ne sache pas que nulle part on ait exprimé la prudence instinctive, les tâtonnements de l'aveugle, comme les a rendus ce grand maître, en quelques traits rapides, dans ses deux estampes de *Tobie*. Enfin la *Pièce de cent florins* est certainement un incomparable chef-d'œuvre d'expression, où, sans autre ressource que du noir et du blanc, par l'unique sentiment du dessin, Rembrandt a exprimé la douleur des malades, les gémissements et l'espoir des mères suppliantes, l'incrédulité des Pharisiens, la foi du peuple, et la poignante misère de ce grand troupeau humain que le Rédempteur est venu guérir.

La touche? Elle a été chez le peintre hollandais aussi étonnante que chez les plus illustres Vénitiens; nul doute même qu'il ne les ait surpassés en légèreté et en finesse. Soit qu'il attaque son sujet dans une manière rude et strapassée, soit qu'il se laisse aller à un faire suave, fondu et précieux, il ne le cède ni à Titien, ni à Giorgion, ni au Corrège lui-même, pour la vigueur, le nourri, le charme de la peinture. Mais sa touche n'est pas seulement admirable, séduisante à l'œil; elle est encore *expressive*. Et, par exemple, le *Porte-drapeau*, que possède M. de Rothschild à Paris, n'est pas touché comme les *Deux Philosophes* du musée du Louvre. Là, ce sont des rehauts fiers, des coups de pinceau jetés hardiment et à propos, c'est-à-dire partout où la lumière frappe, qui font briller les armures, qui font respirer les narines, mouillent le regard et impriment le caractère, le mouvement, la vie. Ici, au contraire, Rembrandt adoucit ses tons et les passe, tranquillise ses ombres, unit sa peinture, et, conformant sa manière à sa pensée, nous conduit par le sentiment de sa touche, à l'idée de paix et de silence.

Le clair-obscur enfin! c'est là son grand moyen d'expression, sa poésie. Qu'une vaste plaine unie se déroule à perte de vue, sans autre accident que trois arbres au bord d'une mare, aucun artiste assurément ne songerait à en faire le motif d'un paysage, ou du moins à en tirer un effet imposant. Mais que Rembrandt y jette les yeux, aussitôt tout change d'aspect; ce grand peintre, se ressouvenant peut-être de Camoëns, dessine parmi les nuages le génie des tempêtes, qui a jeté de grandes ombres sur la plaine. Quelques échappées de soleil dissipant ces ombres par places et éclairant la campagne, enlèvent sur l'horizon lumineux la silhouette noire des trois arbres tout à coup grandis comme des fantômes, et voilà que ce paysage, inaperçu jusqu'alors, a pris une couleur dramatique... Que Jésus vienne dire à Lazare : « Lève-toi et marche », Rembrandt se représente la vie réveillant le trépassé comme une lumière éclatant au sein de la nuit. Que le Christ décloué de sa croix soit conduit au sépulcre, le poëte graveur, par une suite d'estampes qui ne sont que des épreuves variées d'une même planche, va exprimer la descente du corps dans la tombe. D'une épreuve à l'autre, la clarté des flambeaux funèbres diminue et peu à peu tout se confond, tout s'efface: aux dernières épreuves, les figures et le cadavre sont plongés dans une obscurité sinistre; les torches sont éteintes et la nuit du tombeau a commencé. Cette fois le graveur-peintre a trouvé le sublime du clair-obscur.

On a dit que Rembrandt était avare, et l'on n'a que trop répété, à ce sujet, les

anecdotes qu'Arnold Houbraken et les autres biographes avaient racontées : que pour gagner plus d'argent à vendre ses estampes, il y faisait de légers changements, des retouches insignifiantes qui forçaient l'amateur à payer deux et trois fois une même planche; que souvent il envoyait son fils Titus vendre clandestinement des épreuves de prix, comme s'il les eût dérobées; qu'un jour il fit courir le bruit de sa mort; uniquement pour donner à son œuvre plus d'importance; qu'une autre fois, il parla de se retirer en Angleterre, bien sûr que les acheteurs s'empresseraient de se procurer de ses estampes quand ils se croiraient à la veille de n'en plus avoir; qu'enfin, pour augmenter la valeur de ses gravures, déjà si recherchées, il affectait de ne pas les céder au premier venu, même à des prix très-élevés. « Il fallait, dit Descamps, lui faire « sa cour pour obtenir de lui certaines pièces de son œuvre. C'était une mode, une « fureur; on était presque ridicule quand on n'avait pas une épreuve de la petite « Junon couronnée et sans couronne, du petit Joseph avec le visage blanc et du même « avec le visage noir, de la femme avec le bonnet blanc auprès du petit poulain et de « la même sans bonnet. » A supposer que l'on dût ajouter foi à tous ces récits, peut-être ne convient-il pas d'en tirer les mêmes inductions que les biographes. L'avarice, si tant est que ce mot ignoble puisse être appliqué à un homme tel que Rembrandt, n'eût été chez lui qu'un procédé de son indépendance, une ruse de l'artiste qui veut arriver à ce but souverain : travailler pour l'art, et non pour vivre. Sobre par tempérament, par philosophie et sans doute aussi par éducation, Rembrandt faisait son repas d'un hareng salé et d'un morceau de fromage; sa simplicité lui permettait donc de réduire les dépenses relatives à sa vie matérielle, et s'il était ménager de son argent, on verra, d'après l'inventaire de ses richesses, à quoi il le dépensait. Il est des traditions qui pour n'être pas écrites dans les livres, n'en sont pas moins sûres. Or, les amateurs d'Amsterdam se souviennent encore, — par un de ces souvenirs que se transmettent les générations, — que Rembrandt, quand il se présentait dans une vente publique, ne connaissait pas de bornes à son enchère; tel objet d'art qui lui avait plu devait à tout prix lui revenir. Est-ce là le trait d'un avare? j'entends de cet avare que Plaute et Molière ont mis en scène? Non, non, quoi qu'on en dise, Rembrandt ne put être qu'un grand cœur, et, encore une fois, s'il aima l'or, il l'aima comme un gardien de sa liberté de poëte et, puisqu'il faut le dire, de sa dignité d'homme, car c'est une dure servitude que la pauvreté.

Que Rembrandt ait eu d'apparentes bizarreries d'humeur, qu'il ait affecté une extrême économie dans sa vie domestique, dans sa table, afin de pouvoir satisfaire des goûts plus relevés et plus nobles, ceux d'un artiste, qu'il ait en un mot sacrifié le confort de son ménage au luxe des jouissances de l'esprit, il n'y a rien là qui doive surprendre, et, loin de ternir sa mémoire, ce côté de son caractère lui fait honneur. Mais, du reste, ce qui renverse les accusations de tout genre que l'on s'est plu trop légèrement à répéter sur ce grand peintre, après Houbraken et les autres, ce sont les actes conservés à l'hôtel de ville d'Amsterdam, desquels il résulte qu'en 1656, Rembrandt, ruiné par sa passion pour les estampes et les objets d'art, forcé de rendre ses comptes à son fils Titus, dont

la mère était morte, poursuivi d'ailleurs par le bourgmestre Corneille Witzen, qui lui avait prêté la somme de 4,180 florins, et qui, dans ces années de guerre désastreuses pour la Hollande, fut sans doute contraint d'en exiger le remboursement, Rembrandt, dis-je, vit ses biens saisis, sa maison inventoriée et expropriée par les commissaires de la Chambre des Insolvables, ses portefeuilles, enfin, son bien le plus précieux et le plus cher, vendu publiquement par un juré priseur, qui se trouva être précisément Haaring le jeune, celui-là même dont, l'année précédente, il avait gravé le portrait avec tant d'expression et de poésie.

Un de ces actes dont Josi a parlé le premier dans le livre publié par lui à Londres en 1821, et qui a pour titre: *Collection d'imitations de dessins d'après les principaux maîtres flamands et hollandais, commencée par Ploos van Amstel, continuée par Josi*, est signé Titus Van Rijn, qui est désigné comme le fils unique de Rembrandt Van Rijn et de Saskia Uylenburg, « lequel Titus reconnaît avoir reçu des commissaires de la Chambre des biens insolvables, sous la caution d'Abraham Fransz, marchand d'estampes et amateur estimé, la somme de 6,952 florins et 9 sols, pour solde tant de la maison de son père située à Amsterdam, dans le Breestraat, près du pont Saint-Antoine, que du reste de la succession maternelle. » Voilà des faits authentiques, bien propres à relever Rembrandt, aux yeux de la postérité, des accusations légèrement lancées contre lui; voilà des faits de nature à ajouter, s'il est possible, un intérêt de plus à sa personne et à sa vie [1].

Il a été dit que Rembrandt, découragé par la vente de sa maison et de ses portefeuilles, avait quitté la ville d'Amsterdam et s'en était allé mourir de tristesse dans un pays inconnu. Mais il est certain maintenant, d'après des documents irrécusables, que le grand peintre ne quitta point la ville d'Amsterdam; qu'après la vente de sa maison du Breestraat, il se retira dans un autre quartier, sur le Rosengracht, tout près de l'église appelée Westerkerk (Église occidentale). Il paraît même que Rembrandt, dont la femme était morte en 1642, se maria en secondes noces, peut-être avec cette paysanne de Rarep dont parle Houbraken, ce qui nous mettrait d'accord avec ce biographe. C'est ce que ne manquera pas d'éclaircir la prochaine publication des pièces qui ont été annoncées par M. Scheltema dans le discours qu'il a prononcé le jour de l'inauguration de la statue de Rembrandt, à Amsterdam.

On a été longtemps sans savoir en quelle année mourut Rembrandt, et en quel lieu. Suivant de Piles, il était mort en 1668, et suivant Houbraken, en 1674. Mais ces deux dates sont également inexactes. De la pièce que nous venons de mentionner, et

[1]. On peut voir, pour plus amples détails sur la vie de Rembrandt, l'*Histoire des Peintres de toutes les écoles*, qui paraît par livraisons depuis 1849. L'acte de Titus n'était pas alors à ma connaissance, non plus que les pièces découvertes par M. Scheltema, puisqu'elles l'ont été tout récemment. Ces pièces jettent un nouveau jour sur la vie de Rembrandt. L'honorable archiviste se propose de les publier prochainement dans un ouvrage en hollandais qui a pour titre: REMBRAND. *Redevoering over het leven en de verdiensten Van Rembrand Van Rijn, verrijkt met eene menigte geschiedkundige bylagen, meerendeels uit echte bronnen geb. door Dr. P. Scheltema.* » REMBRANDT, Discours sur la vie et les mérites de Rembrandt Van Rhin, enrichi d'un grand nombre de pièces historiques puisées aux véritables sources, par Dr. P. Scheltema. »

qui porte la date de 1665, Josi avait conclu, à certain mot mal interprété, qu'à cette époque Rembrandt et sa femme étaient déjà morts. Mais, d'autre part, cette induction était contrariée par ce fait incontestable, que Rembrandt peignit, en 1667, le portrait de son protecteur et ami Jean Six, qui venait justement d'être nommé échevin de la ville d'Amsterdam. J'ai vu à Londres, en 1851, à l'exposition du *British Institution*, ce superbe portrait, un des plus beaux qui soient jamais sortis de la main d'un peintre : il appartient à lady Dover. Il est très-visiblement signé *Rembrandt*, 1667. Mais toute incertitude est levée aujourd'hui. M. Scheltema, dans ses intelligentes recherches sur Rembrandt, dont il a bien voulu nous communiquer le résultat, a fini par découvrir, parmi les registres mortuaires de la ville d'Amsterdam, l'acte qui atteste que Rembrandt fut enseveli le 8 octobre 1669, dans le Westerkerk (Église occidentale). La note des frais de ses funérailles s'élevant à la somme de 15 florins, relativement considérable, pour la seule inhumation dans l'intérieur de l'église, prouve qu'il fut enterré avec pompe.

L'artiste qui va soutenir ici notre admiration, c'est seulement Rembrandt le graveur. Nous voulons mettre en lumière cette œuvre incomparable, non-seulement pour le public, mais pour les artistes eux-mêmes auxquels il est inconnu, du moins en ce qu'il offre de beau dans son ensemble. En dehors de trois ou quatre grandes capitales de l'Europe, où les collections précieuses ne sont communiquées qu'à des visiteurs privilégiés, il est impossible aux hommes de goût de prendre leur part des jouissances que peut procurer la vue, sinon la possession de ces merveilleuses eaux-fortes, chef-d'œuvre de la gravure libre et inspirée. Ce sera donc bien mériter de l'avenir, que de publier en un beau livre, non-seulement le catalogue des estampes de Rembrandt, et les commentaires qu'elles peuvent inspirer ou les faits qui s'y rattachent, mais encore la reproduction fidèle, irréprochable, de ces mêmes estampes qui, renfermées depuis deux siècles dans de riches portefeuilles, ont fait la joie exclusive de quelques générations d'amateurs favorisés par la fortune. Et pour remplir ce noble but, un procédé nouveau se présente, la photographie. Mariage mystique de l'art et de la science, la photographie, appliquée à l'œuvre de Rembrandt, sera pour ainsi dire une réimpression de ses gravures par la lumière, de sorte que cet artiste, qui avait si magnifiquement interprété la nature, l'aura maintenant à son tour pour interprète.

EXTRAIT DES REGISTRES

DE LA

CHAMBRE DES INSOLVABLES D'AMSTERDAM

Je suis assuré d'être agréable aux amateurs en publiant ce document précieux et inconnu en France. Les lecteurs de cette pièce éprouveront sans doute le sentiment que j'éprouvai moi-même, lorsqu'au mois de novembre dernier, je visitai la maison de Rembrandt, située dans le Breestraat, près du pont Saint-Antoine. Encore eus-je le regret de voir cette maison divisée en deux par un mur de fraîche date, tandis que nos lecteurs pourront, à la faveur de cet inventaire, entrer dans les appartements de Rembrandt tels qu'ils étaient le jour où ce grand homme en sortit pour abandonner ses biens à ses créanciers. En son irrécusable naïveté, ce procès-verbal est plus intéressant que bien des livres; il nous introduit dans l'intérieur du peintre, nous livre le secret de ses habitudes et nous rend pour ainsi dire les témoins de ses pensées.

C'est aussi une bien éloquente réfutation des biographes qui ont représenté Rembrandt comme un avare, capable de tout pour amasser des florins. Par la nature des richesses dont il aimait à s'entourer, on comprendra aisément à quelles dépenses il dut se laisser entraîner, et comment il devint insolvable à force d'aimer les belles choses. On verra également quels étaient ses goûts, ses préférences d'artiste, et peut-être n'est-ce pas là le côté le moins curieux de cette révélation inattendue. Heureux les peintres qui ont compté de leurs ouvrages parmi ceux dont Rembrandt avait orné sa demeure et réjoui ses regards. Leur inscription sur cette liste est un brevet de bonne peinture. Brouwer, Persellis, Hercule Seghers, Simon de Vlieger, Jean Lievensz, vous êtes des maîtres!

INVENTAIRE DES TABLEAUX

MEUBLES ET AUTRES EFFETS MOBILIERS DÉLAISSÉS PAR REMBRANDT VAN RYN.

ET QUI SE SONT TROUVÉS DANS SA MAISON SITUÉE DANS LE BREESTRAAT, PRÈS L'ÉCLUSE SAINT-ANTOINE.

VESTIBULE.

Un petit tableau d'*Adrien Brouwer*, représentant un Pâtissier.

Un petit tableau représentant des Joueurs, par le même *Brouwer*.

Un petit tableau représentant une Femme et un Enfant, par *Rembrandt van Ryn*.

Un Atelier de Peintre, par *Adrien Brouwer*.

Une Cuisine grasse, par le même *Brouwer*.

Une Tête de plâtre.

Deux Enfants nus, de plâtre.

Un Enfant endormi, de plâtre.

Un petit Paysage, par *Rembrandt*.

Une petite Figure debout, par le même.

Une Nuit de Noël (Nativité), par *Jean Lievensz*.

Un saint Jérôme, par *Rembrandt*.

Un petit tableau représentant des Lièvres, par le même.

18 INVENTAIRE.

Un petit tableau représentant un Pourceau, par le même.
Un petit Paysage, par *Hercule Seghers*.
Un Paysage, par *Jean Lievensz*.
Un Paysage, par le même.
Un petit Paysage, par *Rembrandt*.
Une Chasse au Lion, par le même.
Un Clair de Lune, par *Jean Lievensz*.
Une Tête, par *Rembrandt*.
Une Tête, par le même.
Un Sujet de Nature morte, retouché par le même.
Un Soldat en cuirasse, par le même.
Une Vanité, retouchée par le même.
Une Vanité tenant un sceptre, retouchée par le même.
Une Marine, exécutée par *Henri Antonisz*.
Quatre chaises espagnoles, garnies de cuir de Russie.
Deux chaises espagnoles, avec des coussins noirs.
Un petit plancher en bois de sapin.

DANS L'ANTICHAMBRE.

Le Bon Samaritain, retouché par *Rembrandt*.
Le Mauvais Riche, par *Palme le Vieux* (étant de moitié avec *Pierre de la Tombe*).
Une Arrière-maison, par *Rembrandt*.
Deux Lévriers d'après nature, par le même.
Une Descente de Croix, grand tableau dans son beau cadre doré, par le même.
Une Résurrection de Lazare, par le même.
Une Courtisane arrangeant ses cheveux, par le même.
Un Bocage, par *Hercule Seghers*.
Un Tobie, par *Lastman*.
Une Résurrection de Lazare, par *Jean Lievensz*.
Un petit Paysage montagneux, par *Rembrandt*.
Un petit Paysage, par *Govert Jansz*.
Deux Têtes, par *Rembrandt*.
Une Grisaille, par *Jean Lievensz*.
Deux Grisailles, par *Persellis*.
Une Tête, par *Rembrandt*.
Une Tête, par *Brouwer*.
Une Vue des côtes, par *Persellis*.
Une Vue des côtes, plus petite, par le même.
Un Ermite, petit tableau, par *Jean Lievensz*.
Deux petites Têtes, par *Lucas van Valckenburgh*.
Un Camp en feu, par le vieux *Bassan*.
Un Charlatan, d'après *Brouwer*.
Deux Têtes, par *Jean Pinas*.
Une Perspective, par *Lucas de Leiden*.
Un Prêtre, d'après *Jean Lievensz*.
Une Figure académique (étude), par *Rembrandt*.
Un Pâturage, par le même.
Un Dessin, par le même.

Une Flagellation de Jésus, par le même.
Une Grisaille, par *Persellis*.
Une Grisaille, par *Simon Vlieger*.
Un petit Paysage, par *Rembrandt*.
Une Tête d'après nature, par le même.
Une Tête, par *Raphaël d'Urbin*.
Un Groupe de maisons d'après nature, par *Rembrandt*.
Un petit Paysage d'après nature, par le même.
Un Groupe de maisonnettes, par *Hercule Seghers*.
Une Junon, par *Pinas*.
Une glace dans son cadre d'ébène.
Un cadre d'ébène.
Un vase à rafraîchir, en marbre.
Une table de noyer, avec un tapis de Tournay.
Sept chaises espagnoles, avec des coussins de velours vert.

DANS LE CABINET DERRIÈRE L'ANTICHAMBRE.

Un Tableau de Jephté.
Une Vierge et l'Enfant-Jésus, par *Rembrandt*.
Une Crucifiement de Jésus, figuré par le même.
Une Femme nue, par le même.
Une Copie d'après *Annibal Carrache*.
Deux Demi-figures, par *Brouwer*.
Encore une Copie d'après *Annibal Carrache*.
Une Marine, par *Persellis*.
Une Tête de Vieillard, par *Van Eyck*.
Portrait d'un Homme mort, par *Abraham Vinck*.
Une Résurrection, par *Aartje Van Leyden*.
Une Esquisse, par *Rembrandt*.
Une Copie d'après une esquisse du même.
Deux Têtes d'après nature, par le même.
La Consécration du temple de Salomon, grisaille par le même.
La Circoncision de Jésus, copie d'après le même.
Deux petits Paysages, par *Hercule Seghers*.
Un cadre doré.
Une petite table en bois de chêne.
Quatre abat-jour (*kaert schilden*).
Une presse en bois de chêne.
Quatre chaises ordinaires.
Quatre coussins verts.
Un chaudron en cuivre.
Un porte-manteau.

DANS LA CHAMBRE DE DERRIÈRE, OU LE SALON.

Un Bocage, par un maître inconnu.
Une Tête de vieillard, par *Rembrandt*.
Un grand Paysage, par *Hercule Seghers*.

Une Tête de femme, par *Rembrandt*.
L'Union nationale, par le même.
Un Village, par *Govert Jansz*.
Un Bœuf, d'après nature, par *Rembrandt*.
La Samaritaine, grand tableau du *Giorgion* (étant de moitié avec *Pierre de la Tombe*).
Trois Figures antiques.
Jésus mis au Tombeau, esquisse, par *Rembrandt*.
La Barque de saint Pierre, par *Aertje van Leyden*.
La Résurrection de Jésus, par *Rembrandt*.
Une Vierge, par *Raphaël d'Urbin*.
Une Tête de Jésus-Christ, par *Rembrandt*.
Un Hiver, par *Grummers*.
Le Crucifiement de Jésus, par *Lely de Navellana*.
Une Tête de Jésus-Christ, par *Rembrandt*.
Un Bœuf, par *Lastman*.
Une Vanité, retouchée par *Rembrandt*.
Un *Ecce Homo*, grisaille, par le même.
Un Sacrifice d'Abraham, par *Jean Lievensz*.
Une Vanité, retouchée par *Rembrandt*.
Un Paysage, grisaille, par *Hercule Seghers*.
Une Soirée, par *Rembrandt*.
Une grande glace.
Six chaises avec des coussins bleus.
Une table en bois de chêne.
Un tapis brodé.
Une presse en bois jaune marbré.
Une petite armoire en bois jaune marbré.
Un lit de plume et un traversin.
Deux taies d'oreiller.
Deux couvertures.
Une garniture bleue.
Une chaise de paille.
Un fer à repasser.

DANS LE CABINET (*Kunstcaemer*).

Deux globes.
Une boîte remplie de minéraux.
Une colonnette.
Un petit pot d'étain.
Une burette.
Deux jattes des Indes orientales.
Une soucoupe des Indes orientales, et une autre de la Chine.
Une statue d'impératrice.
Une poire à poudre des Indes orientales.
Une statue de l'empereur Auguste.
Une coupe des Indes.
Une statue de l'empereur Tibère.
Une boîte à coudre des Indes orientales.
Une tête de Caius.
Un Caligula.

Deux statuettes (*cagrucarissen*) en porcelaine.
Un Héraclite.
Deux statuettes en porcelaine.
Un Néron.
Deux casques de fer.
Un casque japonais.
Un casque ancien (*een curbactse helmet*).
Un empereur romain.
Un More, moulé sur nature.
Un Socrate.
Un Homère.
Un Aristote.
Une Tête antique, brune.
Une Faustine.
Une Armure de fer avec son casque.
L'empereur Galba.
L'empereur Othon.
L'empereur Vitellius.
L'empereur Vespasien.
L'empereur Titus Vespasien.
L'empereur Domitien.
L'empereur Silius Brutus.
Quarante-sept échantillons de plantes marines et terrestres, et choses semblables.
Vingt-trois échantillons d'animaux marins et terrestres.
Un hamac et deux calebasses, dont une en cuivre.
Huit grands plâtres moulés sur nature.

SUR LA TABLETTE, DANS LE FOND.

Une grande quantité de cornes, de plantes marines, de plâtres moulés sur nature, et beaucoup d'autres raretés.
Une statue représentant l'Amour.
Un mousqueton; un pistolet.
Un bouclier en fer, orné de figures par *Quintin le Maréchal*, morceau rare.
Un flacon à l'ancienne mode.
Un flacon turc.
Un tiroir rempli de médailles.
Un bouclier tressé.
Deux figures complètement nues.
Le masque du prince Maurice, moulé sur sa figure, après sa mort.
Un lion et un taureau, modelés d'après nature.
Plusieurs cannes.
Une arbalète.

VOLUMES DE DESSINS ET D'ESTAMPES.

Un volume rempli d'esquisses, par *Rembrandt*.
Un volume contenant des gravures sur bois, par *Lucas de Leyden*.

Un volume contenant des gravures sur bois, par *Was*.
Un volume contenant des gravures sur cuivre, par *Vanni*, *Baroche* et autres.
Un volume contenant des gravures sur cuivre, d'après *Raphaël*.
Un bois de lit doré, sculpté par *Verhulst*.
Un volume contenant des gravures sur cuivre, par *Lucas de Leyden*, tant doubles que simples.
Un volume contenant des dessins des plus grands maîtres de toutes les écoles.
L'œuvre précieux *d'André Mantegna*.
Un gros volume rempli de dessins et d'estampes de quantité de maîtres.
Un gros volume contenant des dessins et des estampes de différents maîtres.
Un gros volume rempli de miniatures curieuses, accompagnées d'estampes sur bois et sur cuivre de toute espèce.
Un gros volume rempli d'estampes, par le vieux *Breughel*.
Un gros volume contenant des estampes, d'après *Raphaël*.
Un gros volume contenant des estampes très-précieuses, d'après le même.
Un gros volume rempli d'estampes, par *Antoine Tempesta*.
Un gros volume contenant des estampes sur cuivre et sur bois, par *Lucas Cranach*.
Un gros volume contenant des estampes, par *Annibal*, *Augustin* et *Louis Carrache*, *le Guide* et *l'Espagnolet*.
Un gros volume contenant des figures gravées au burin et à l'eau-forte, par *Antoine Tempesta*.
Un gros volume, par le même.
Un gros volume, par *Rembrandt*.
Un gros volume rempli d'estampes gravées par *Goltzius* et *Muller*, et représentant des portraits.
Un gros volume contenant des estampes, d'après *Raphaël d'Urbin*, épreuves de choix.
Un gros volume contenant des dessins d'*Adrien Brouwer*.
Un très-gros volume contenant l'*Œuvre du Titien*.
Plusieurs petits vases et verres de Venise.
Un vieux volume contenant un certain nombre d'esquisses, par *Rembrandt*.
Un vieux volume.
Un gros volume rempli d'esquisses, par *Rembrandt*.
Encore un vieux volume, vide.
Un tric-trac.
Une très-vieille chaise.
Une jatte chinoise remplie de minéraux.
Un amas de corail brut.
Un volume rempli de statues gravées sur cuivre.
Un volume contenant l'*Œuvre de Heemskerck*.

Un volume contenant des portraits de Van-Dyck, de Rubens, et de divers autres maîtres anciens.
Un volume contenant des paysages de différents maîtres.
Un volume contenant l'*Œuvre de Michel-Ange*.
Deux petites mannes.
Un volume contenant les Amours des Dieux, par *Raphaël*, *Maître Roux*, *Annibal Carrache* et *Jules Bonasone*.
Un volume rempli de paysages, par différents fameux maîtres.
Un volume contenant des vues de Turquie et d'autres sujets représentant des scènes de la vie turque, par *Melchior Lorch* et *Henri van Aelst*.
Une petite manne des Indes orientales contenant diverses estampes de *Rembrandt*, *Hollar*, *Koeck* et autres.
Un volume relié en cuir noir et contenant les plus belles esquisses de *Rembrandt*.
Un carton rempli d'estampes de *Martin Schoengauer*, de *Holbein*, de *Hans Brosamer* et d'*Israël van Meckenen*.
Un volume rempli de dessins faits par *Rembrandt*, et représentant des hommes et des femmes nus.
Un volume rempli de dessins représentant des monuments et des vues de Rome, par les plus grands maîtres.
Une manne chinoise remplie de têtes moulées.
Un livre d'études, vide.
Un livre d'études, comme le précédent.
Un volume rempli de paysages dessinés d'après nature, par *Rembrandt*.
Un volume contenant des estampes, d'après *Rubens* et *Jacques Jordaens*.
Un volume rempli de portraits, par *Miereveld*, *le Titien* et autres.
Une petite manne chinoise.
Une petite manne remplie d'estampes représentant des monuments d'architecture.
Une petite manne remplie de dessins faits par *Rembrandt*; ils représentent des animaux dessinés d'après nature.
Une petite manne remplie d'estampes de *Franc-Flore*, de *Buitenwerg*, de *Goltzius* et d'*Abraham Bloemaert*.
Un lot (paquet) de dessins, par *Rembrandt*.
Cinq volumes in-4°, remplis de dessins, par *Rembrandt*.
Un volume représentant des monuments d'architecture.
Médée, tragédie, par Jean Six.
Un recueil d'estampes, par *Jacques Callot*.
Un volume en parchemin rempli de paysages, dessinés d'après nature, par *Rembrandt*.
Un volume rempli de figures esquissées, par *Rembrandt*.

INVENTAIRE.

Un volume, par *Rembrandt*.
Une petite boîte à compartiments de bois.
Un petit volume rempli de vues, dessinées par *Rembrandt*.
Un petit volume rempli d'excellentes écritures.
Un petit volume rempli de statues, dessinées d'après nature, par *Rembrandt*.
Un petit volume, par *Rembrandt*.
Un petit volume rempli de croquis, dessinés à la plume, par *Pierre Lastman*.
Un petit volume rempli de croquis, dessinés à la sanguine, par le même.
Un petit volume rempli d'esquisses, dessinées à la plume, par *Rembrandt*.
Un petit volume, par *Rembrandt*.
Un petit volume, comme le précédent.
Un petit volume, par le même.
Un petit volume, par le même.
Un petit volume contenant des vues du Tyrol, dessinées d'après nature, par *Roeland Savery*.
Un petit volume rempli de dessins, par différents grands maîtres.
Un volume in-4° rempli d'esquisses, par *Rembrandt*.
Le Livre des Proportions, par *Albert Dürer*, illustré de gravures sur bois.
Encore un volume contenant l'œuvre de *Jean Lievens* et celui de *Ferdinand Bol*.
Quelques lots de croquis, tant par *Rembrandt* que par d'autres.
Une certaine quantité de papier du plus grand format.
Un carton rempli d'estampes, gravées par *Van Vliet*, d'après les tableaux de *Rembrandt*.
Un paravent recouvert de drap.
Un hausse-col en fer.
Un tiroir contenant un oiseau de paradis et six éventails.
15 volumes de divers formats.
Un livre en haut allemand, illustré de figures militaires.
Un livre illustré de figures gravées sur bois.
Un Flavius-Josephus, en haut allemand, illustré de figures, par *Tobias Stimmer*.
Une ancienne Bible.
Une écritoire en marbre.
Le masque en plâtre du prince Maurice.

DANS L'ANTICHAMBRE DU CABINET.

Un Joseph, par *Aertje van Leyden*.
Trois estampes encadrées.
La Salutation de la Vierge.
Un petit Paysage, d'après nature, par *Rembrandt*.

Un petit Paysage, par *Hercule Seghers*.
La Descente de Croix, par *Rembrandt*.
Une Tête, d'après nature.
Une Tête de mort, retouchée par *Rembrandt*.
Un Bain de Diane, par *Adam van Vianen*, plâtre.
Une Académie, par *Rembrandt*.
Trois petits Chiens, d'après nature, par *Titus van Ryn*.
Un volume peint, par le même.
Une tête de Vierge, par le même.
Un Clair de Lune, retouché par *Rembrandt*.
Une copie d'après la Flagellation de Jésus, par *Rembrandt*.
Une Femme nue, peinte d'après nature, par *Rembrandt*.
Un Paysage ébauché, d'après nature, par le même.
Un petit tableau, par le jeune *Hals*.
Un Poisson, d'après nature.
Un bassin en plâtre, orné de figures nues, par *Adam van Vianen*.
Un vieux bahut.
Quatre chaises avec des coussins de cuir noir.
Une table.

DANS LE PETIT ATELIER.

Première Case.

Trente-trois pièces, vieux mousquets et instruments à vent.

Deuxième Case.

Soixante pièces, mousquets, flèches, dards, carquois et arcs des Indes.

Troisième Case.

Treize pièces, bambous et flûtes.

Même Case.

Treize pièces, flèches, arcs, boucliers, etc.

Quatrième Case.

Une grande quantité de mains et de têtes, moulées sur nature, ainsi qu'une harpe et un arc turc.

Cinquième Case.

Dix-sept mains et bras, moulés sur nature.
Un certain nombre de bois de cerf.
Quatre arbalètes à jalet et à ressort.
Cinq vieux chapeaux et boucliers.

Neuf calebasses et bouteilles.
Deux portraits modelés, représentant *Hans Sebald Beham* et sa femme.
Un plâtre moulé sur l'antique.
La statue de l'empereur Agrippa.
La statue de l'empereur Marc-Aurèle.
Une tête de Jésus-Christ.
Une tête de Satyre.
Une Sibylle antique.
Un Laocoon antique.
Une grande plante marine.
Un Vitellius.
Un Sénèque.
Trois à quatre têtes de femmes antiques.
Quatre autres têtes.
Une petite pièce d'artillerie en métal.
Une certaine quantité de vieux chiffons de diverses couleurs.
Sept instruments à cordes.
Deux petites peintures, par *Rembrandt*.

DANS LE GRAND ATELIER.

Vingt pièces, hallebardes, épées et éventails des Indes.
Un habit d'homme et un habit de femme des Indes.
Un casque de géant.
Cinq cuirasses.
Une trompette en bois.
Deux Mores, peints par *Rembrandt*.
Un Enfant, par *Michel-Ange*.

SUR L'APPENTIS DE PEINTURE (*Schilderloos*).

Une peau de lion et une peau de lionne, ainsi que deux justaucorps de couleurs variées.

Un grand morceau représentant Danaé.
Un Pitoor (un oiseau), d'après nature, par *Rembrandt*.

DANS LE PETIT CABINET.

Dix tableaux, tant petits que grands, par *Rembrandt*.
Un bois de lit.

DANS LA PETITE CUISINE.

Un pot à l'eau en étain.
Plusieurs pots et poêles à frire.
Une petite table.
Un buffet (*een schafftery*).
Quelques vieilles chaises.
Deux coussins.

DANS LE COULOIR.

Neuf tasses blanches.
Deux plats de terre.

DU LINGE QU'ON DIT ÊTRE CHEZ LE BLANCHISSEUR.

Trois chemises d'homme.
Six mouchoirs de poche.
Douze serviettes.
Trois nappes.
Quelques collets et manchettes.

Fait et inventorié les 25 et 26 juillet 1656.

(Extrait du Registre des Inventaires de l'an 1656, déposé à la Chambre des Insolvables de la ville d'Amsterdam.)

En lisant ce curieux et triste inventaire, on se demande tout d'abord comment il a pu se faire que Rembrandt n'ait pas trouvé un seul ami pour l'assister. Nous avions dû croire pour la justification de ceux que ce grand peintre honora de son amitié, que dans ces années malheureuses où la Hollande était désolée par la guerre étrangère et par les troubles intérieurs, la gêne fut universelle. Les historiens racontent en effet qu'il y avait alors deux ou trois mille maisons inhabitées dans la ville d'Amsterdam. Mais les documents récemment découverts par M. Scheltema, archiviste de cette ville, ont jeté une vive lumière sur ce point. De ces documents il résulte que Rembrandt s'est marié deux fois. Or, aux termes du testament de Saskia Uylenburg, sa première femme, il devait avoir la jouissance de tous les biens

qu'elle laisserait (et ces biens étaient considérables) pour le cas où il ne se marierait point. Dans le cas contraire, leur fils unique, Titus Van Ryn, devait hériter de tout. Saskia Uylenburg étant morte en 1642, Rembrandt se remaria, suivant toute apparence en 1656, et fut par cela même obligé de rendre des comptes à son fils Titus, et comme ce fils était mineur, l'affaire fut naturellement poursuivie par un subrogé-tuteur; mais Rembrandt était alors insolvable. Depuis quatorze ans que sa femme était morte, le désordre s'était mis dans ses affaires : un fils à élever, un atelier de trente élèves à conduire, c'était plus qu'il n'en fallait pour un homme que devaient absorber les créations journalières de son génie. Ajoutez à cela que sa passion pour les objets d'art n'avait plus connu de frein. Un de ses disciples, Samuel Hoogstraten, raconte qu'il lui vit un jour pousser en vente publique jusqu'à 80 florins, une petite estampe de Lucas de Leyde. Il était donc ruiné en 1656, ruiné en ce sens que toute sa fortune était représentée par des objets d'art qui, à cette époque de crise pour la Hollande, venaient de subir une dépréciation énorme. Rembrandt donc fut exproprié par autorité de justice, et le fut avec toutes les rigueurs de la légalité. Mais ses biens une fois mis en vente, ses créanciers se présentèrent, celui-ci avec son hypothèque, celui-là avec son compte, et ainsi tout s'explique, sans qu'il faille accuser d'aucune dureté les amis de Rembrandt, et en particulier les bourgmestres Corneille Witzen et Jean Six.

Mise aux enchères en 1656, la maison de Rembrandt n'eût pas trouvé un seul acquéreur; la vente fut, en conséquence, ajournée à l'année 1660. Quant aux objets d'art, meubles et effets mobiliers dont l'état précède, les procès-verbaux de la Chambre des notaires de 1657 nous apprennent que, le 14 novembre de la même année, MM. les commissaires ont autorisé Jacob Haaring, concierge, à procéder à la vente de ces biens. Qui croirait que la totalité d'une aussi merveilleuse collection pour laquelle Rembrandt avait dû dépenser des sommes si considérables, et qui aujourd'hui représenterait près d'un million, ne produisit dans ces temps désastreux que 4,964 florins 4 stuivers! même en y comprenant les dessins et estampes qui furent vendus séparément, un an plus tard, comme nous le verrons ci-après. Il y avait à peine là de quoi satisfaire tous les créanciers. Le premier qui se présenta fut le bourgmestre Corneille Witzen, à qui Rembrandt avait emprunté, en 1653, la somme de 4,180 florins, ainsi qu'il résulte de la pièce suivante :

Extrait du quatorzième registre des minutes déposées à la Chambre des Insolvables de la ville d'Amsterdam.

Les commissaires autorisent le secrétaire de la ville d'Amsterdam à payer à l'honorable M. Corneille Witzen, bourguemestre de cette ville, la somme de 4,180 florins, à prélever sur le produit de la vente des biens saisis de Rembrandt Van Ryn, en payement de pareille somme due audit bourguemestre par ledit Rembrandt, fils d'Harmen, peintre.

Fait le 30 janvier 1658.

FRANZ BRUYNINGH.

1658.

Cette somme fut en effet payée, comme le prouve la quittance qui suit :

Je soussigné reconnais avoir reçu de la Chambre des Insolvables, le 22 février 1658, la somme ci-dessus mentionnée de 4,180 florins, suivant mon inscription au registre des hypothèques.
C. WITZEN.

D'après le résultat de la vente, une somme de 32 florins 5 stuivers restait due à Pierre de La Tombe pour sa part dans la propriété de deux peintures qu'il possédait de moitié avec Rembrandt, l'une représentant *un homme riche*, par Palme le Vieux, l'autre *la Samaritaine*, par Giorgion, et qui figurent dans l'inventaire. Cette somme lui fut payée ainsi que le constatent les pièces que voici :

Les commissaires de la Chambre des Insolvables sont requis de payer à Jacob (Pierre?) de La Tombe la somme de 32 florins 5 stuivers, à prendre sur le produit de la vente des biens saisis de Rembrandt Van Ryn.
Fait à Amsterdam le 18 décembre 1658.
S.-V. LOON.

Je soussigné reconnais avoir reçu des commissaires ci-dessus mentionnés la somme susdite de 32 florins 5 stuivers.
Fait le 18 décembre 1658.
PIETER DE LA TOMBE.

Vient ensuite le compte de Bernt Jansen Scheurman, qui nous donne les dépenses faites par Rembrandt dans la maison dudit Scheurman, chez lequel il était logé durant le temps de son expropriation. Bien que ce compte eût été présenté à la Chambre des Insolvables en 1656, il n'était pas encore payé en 1660. Dans cet intervalle, Bernt Jansen Scheurman étant mort, sa veuve réclama le paiement du compte, qui lui fut alloué et dont elle donna une quittance qu'elle signa d'une croix, faute de savoir écrire [1].

Il paraît que les dessins et estampes de Rembrandt ne furent pas compris dans la vente du mois de novembre 1657, car un acte du 24 septembre 1658 nous fait connaître que les commissaires ont autorisé Adrien Hendricxen à procéder à la vente de ces dessins et estampes (*papieren kunst*) [2].

Pour ce qui est de la maison de Rembrandt, elle fut vendue seulement en 1660, et produisit la somme de 6,713 florins 3 stuivers, ce qui, joint à la somme de 4,964 florins 4 stuivers, faisait un total de 11,677 florins 7 stuivers. Les créanciers et les frais payés, il resta une somme de 6,952 florins 9 stuivers, qui fut comptée à Titus Van Ryn, fils de Rembrandt, comme nous le verrons dans le cours de cet ouvrage.

1. Voyez le livre publié en 1834 par M. Nieuwenhuys sous le titre : *A Review of the lives and works, of some of the most eminent painters, with remarks on the opinions and statements of former writers*. London, 1834.

2. Voyez J. Immerzeel, junior : *Lofrede op Rembrandt, Te Amsterdam by den Schryver*, 1841.

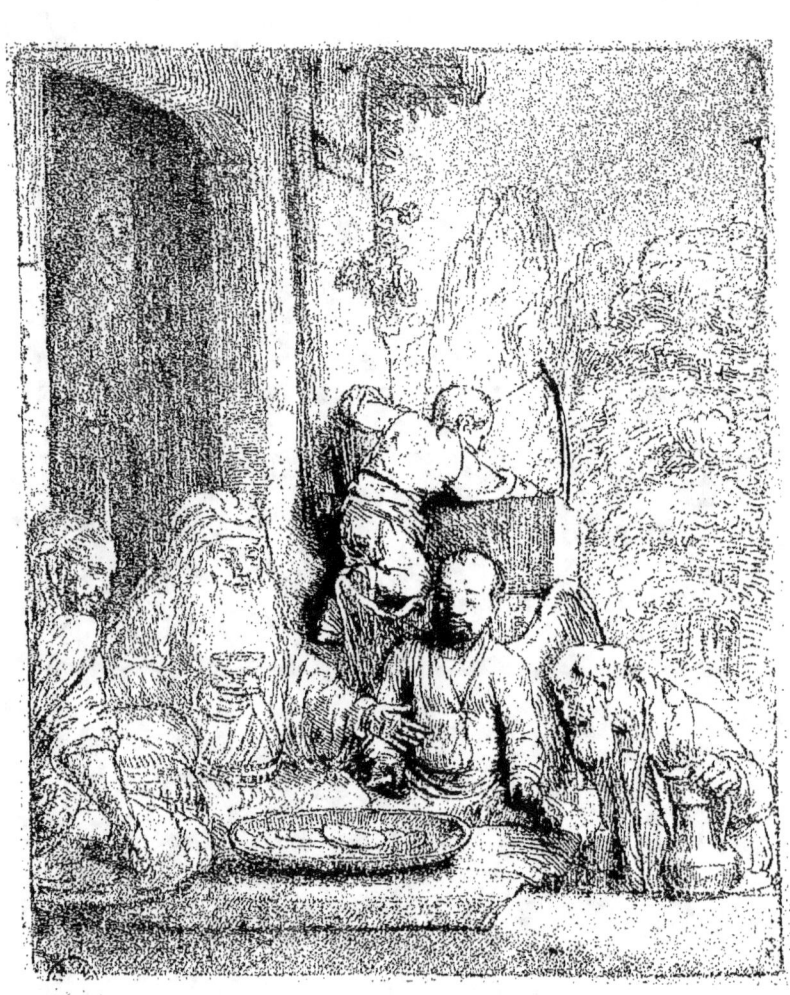

ABRAHAM RECEVANT LES ANGES

Les trois Anges sont assis à table. Celui qui est au milieu, caractérisé comme étant Dieu lui-même, est un vieillard à barbe vénérable. Il tient dans sa main droite une coupe, et de l'autre fait un geste indiquant qu'il adresse la parole à Abraham. Ce patriarche est placé tout à la droite de l'estampe. Il s'incline respectueusement, en tenant à la main une aiguière, et semble s'être fait le serviteur de ses hôtes. Un des Anges est assis sur la table, au coin gauche de l'estampe. On voit dans le haut de la gauche, à travers une porte à moitié ouverte, Sara qui, en écoutant ce que disent les Anges, paraît sourire de ce que l'un d'entre eux annonce à Abraham. Un jeune garçon, vu par le dos, et appuyé contre une avance en pierre, à côté de la porte de la maison, tire avec un arc dans le bois que l'on aperçoit dans le fond à droite. Le nom de Rembrandt et l'année 1656, faiblement gravés, se distinguent avec quelque peine au bas de la gauche de l'estampe.

Les belles épreuves de ce morceau, tirées avec les barbes, ont en plusieurs endroits de la manière noire qui produit un effet piquant, et sont alors fort recherchées, surtout quand elles sont tirées sur papier du Japon.

Hauteur, 0,162 ; largeur, 0,130.

BARTSCH, 29. CLAUSSIN, 35. WILSON, 36.

Les amateurs s'apercevront que nous donnons, de cette belle estampe, une description bien différente de celles qu'en ont données Gersaint, Daulby, Adam Bartsch, de Claussin et Wilson; mais nous avons de bonnes raisons pour croire que ces iconographes se sont tous trompés au moins sur un point, et que nous avons trouvé la meilleure interprétation de ce morceau. Jusqu'ici on avait cru que la figure du vieillard vénérable qui est assis entre les deux anges, et tient une coupe à la main, était celle d'Abraham; mais pour nous, ce vieillard représente l'Éternel qui, d'après la Genèse, était un des trois anges qui visitèrent le patriarche. Et en effet, nous lisons :

« Puis l'Éternel lui apparut dans les plaines de Mamré, comme il était assis à la porte de sa tente, pendant la chaleur du jour. » — « Car levant les yeux, il regarda, et voici, trois hommes parurent devant lui, et les ayant aperçus, il courut au-devant d'eux de la porte de sa tente et se prosterna en terre. »

« ... Et l'*un d'entre eux* dit : Je ne manquerai pas de retourner vers toi en ce

même temps où nous sommes, et voici, Sara ta femme aura un fils. — Et Sara l'écoutait à la porte de la tente qui était derrière lui. Or, Abraham et Sara étaient vieux et fort avancés en âge... Et Sara rit en soi-même, et dit : Étant vieille, et mon seigneur étant fort âgé, aurai-je cette satisfaction?

« Et l'Éternel dit à Abraham : Pourquoi Sara a-t-elle ri, en disant : Serait-il vrai que j'aurais un enfant, étant vieille comme je suis? »

On voit donc que l'un des trois visiteurs est l'Éternel et que Rembrandt a dû le placer, comme il l'a fait, entre les deux anges, en lui donnant le geste de la parole, et le représenter par la majestueuse figure qui préside à ce banquet biblique. Abraham, c'est le vieillard à barbe blanche qui se tient au bout de la table, dans l'humble posture d'un serviteur qui, à l'arrivée de ses hôtes, s'était prosterné en terre. Une semblable attitude ne peut convenir qu'à celui qui fait les honneurs de sa maison aux envoyés de Dieu, et à Dieu lui-même. Il entrait dans le devoir et dans les habitudes de l'hospitalité antique que le chef de famille qui recevait des étrangers, les servît en personne. « Ensuite il prit du beurre et du lait, dit la Bible, et le veau qu'on avait apprêté et le mit devant eux, et *il se tint auprès d'eux* sous l'arbre, et ils mangèrent. »

Plus on examine l'œuvre de Rembrandt, plus on trouve ce grand peintre pénétré de son sujet, attentif à n'y rien mettre d'inutile et à n'y pas trop mêler sa fantaisie quand il interprète les livres saints. Chacun ici est à sa place, et la composition du maître peut être mise en regard du texte de l'Écriture. La vieille servante d'Abraham se tient modestement derrière la porte de la maison, écoutant ce que disent les hôtes augustes de son maître et souriant aux paroles de l'Éternel. Le vieux patriarche s'incline comme un homme qui se résigne à croire, par un respect aveugle pour le Très-Haut, à une prédiction qui le trouverait incrédule si elle lui venait d'une bouche humaine. Quant à l'enfant qu'on voit tirer de l'arc sur le seuil de la maison, c'est Ismaël, c'est le fils d'Agar, qui sera chassé avec sa mère quand les prédictions du Seigneur se seront accomplies, c'est-à-dire quand Sara aura enfanté Isaac. En dessinant cette figure si naïve, si vraie, si pittoresque et venue si à propos pour faire pyramider la composition, Rembrandt se borne à traduire ce verset de la Genèse : « Et Dieu fut avec l'enfant, qui devint grand et demeura au désert, et fut tireur d'arc. »

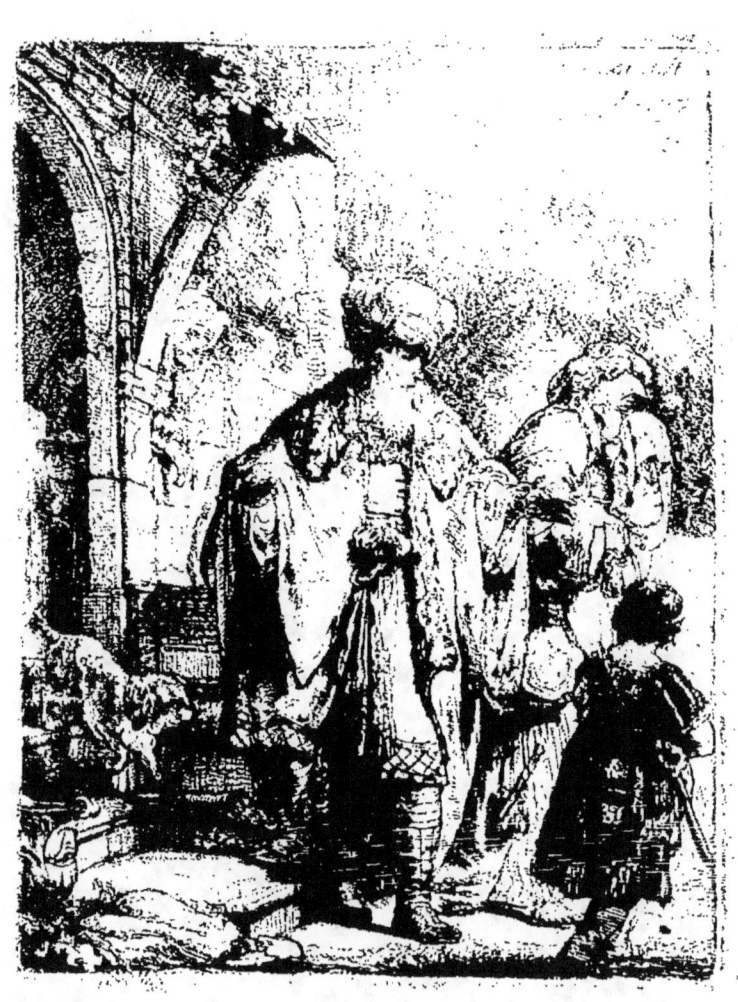

AGAR RENVOYÉE PAR ABRAHAM

On voit Abraham en face au milieu de la planche, le pied droit sur la première marche de la porte de la maison, prêt à y remonter. Ismaël est à côté de lui sur la droite de l'estampe, et n'est vu que par derrière. Plus loin, du même côté, on aperçoit Agar tournée vers la droite, qui s'en va en pleurant et qui essuie ses yeux. A gauche on distingue à une fenêtre la vieille Sara, qui paraît satisfaite du renvoi d'Agar. Un petit enfant, sans doute Isaac, est sur la porte d'où sort un chien. On lit tout au haut de la droite : *Rembrandt*, et au-dessous *f.* 1637.

Ce morceau est gravé d'une pointe fort délicate. Les belles épreuves en sont très-rares. Dans ces épreuves les bords de la planche sont un peu raboteux, et aux toutes premières il y a des barbes en quelques endroits, notamment aux yeux de Sara et à ceux d'Abraham ; ces barbes y forment des taches noires qui cachent la finesse de l'expression.

Hauteur, 0,126. Largeur, 0,097.

BARTSCH, 30. CLAUSSIN, 37. WILSON, 37.

« Et Sara dit à Abraham : Chasse cette servante et son fils, car le fils de cette servante n'héritera point avec mon fils, avec Isaac.

« Mais Dieu dit à Abraham : N'aie point de chagrin au sujet de l'enfant ni de ta servante, dans toutes les choses que Sara te dira, acquiesce à sa parole, car en Isaac te sera appelée semence. Et toutefois, je ferai aussi devenir le fils de ta servante une nation.

« Puis Abraham se leva de bon matin et prit du pain et une bouteille d'eau et il les donna à Agar en les mettant sur son épaule. Il lui donna aussi l'enfant et la renvoya. Elle se mit en chemin et fut errante au désert de Béer-Sebah. »

Toutes les qualités de Rembrandt se trouvent réunies dans cette estampe, à un très-haut degré : beauté de l'expression, ordonnance, finesse et richesse de travail, clair-obscur. Le vieux patriarche en renvoyant sa plus jeune femme, paraît honteux de sa propre conduite et secrètement ému d'un reste de compassion pour la mère d'Ismaël, qui s'éloigne en pleurant. Elle porte à sa ceinture une gourde qui sera bientôt vide, et qu'elle ne pourra plus remplir aux sources taries du désert. Pour ne pas diviser l'intérêt, le peintre a retourné la figure d'Ismaël. La joie que fait éprouver ce départ à la vieille Saraa est exprimée avec génie, on peut le dire, et en quelques traits

de la pointe la plus fine, la plus spirituelle, ou plutôt la mieux guidée par le sentiment des choses humaines. Il n'est pas jusqu'au chien du logis, hésitant à suivre Agar ou à demeurer avec Abraham, qui ne figure utilement dans ce drame biblique. Que sait-on? la vue d'un banc de pierre, les aboiements d'un chien connu, tout peut contribuer à l'attendrissement d'une femme qui est obligée de quitter sa maison, *linquenda domus*. Charmant détail, bien à sa place et qui n'a pas plus d'importance qu'il ne faut! En regardant bien, on aperçoit aussi à la porte une figure d'enfant : c'est Isaac. Le peintre graveur a laissé dans l'ombre ce petit enfant qui est pourtant la cause des malheurs d'Agar, mais qu'il suffisait de laisser entrevoir à peine, afin de ne pas nuire à l'unité d'une scène si bien conçue, si profondément et si humainement sentie.

On a longtemps attribué à Rembrandt, et mis dans son œuvre, deux autres pièces extrêmement rares, représentant, l'une et l'autre, ce même sujet d'Agar renvoyée par Abraham. Gersaint ne les avait point données, mais elles sont décrites dans le Supplément de Pierre Yver et dans le Catalogue de Bartsch. Or, ces deux pièces ne portent point le caractère du maître, et il est surprenant que Bartsch n'ait pas même élevé un doute à cet égard. Depuis, les connaisseurs se sont accordés à rejeter de l'œuvre de Rembrandt les estampes dont nous parlons. Aussi Claussin et Wilson les ont-ils rangées, le premier au nombre des pièces douteuses, le second parmi celles qu'il faut sans aucune hésitation attribuer à quelqu'un des élèves ou des imitateurs de Rembrandt.

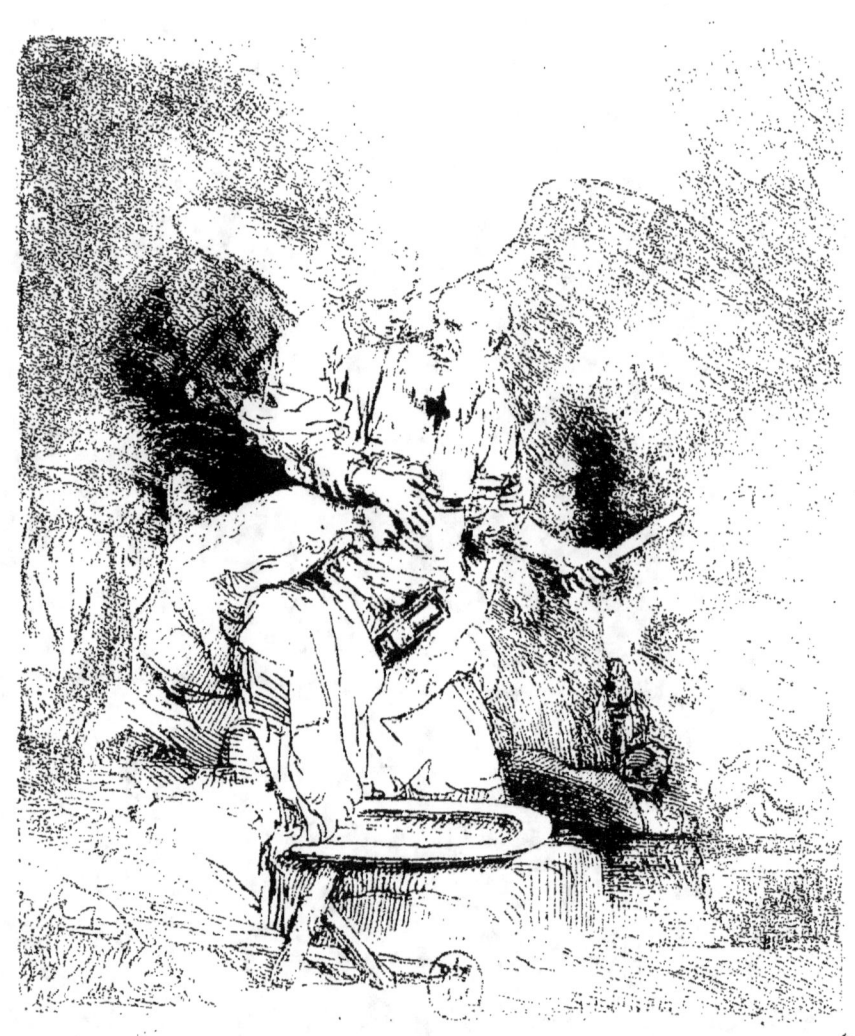

LE SACRIFICE D'ABRAHAM

Le patriarche est placé au milieu de l'estampe et dirigé un peu vers la gauche. Il tient d'une main le couteau du sacrifice, et de l'autre il cache les yeux de son fils Isaac, qui est à genoux devant lui et dirigé vers la droite. L'ange vient par derrière et saisit les deux bras du père. Au pied de l'autel du sacrifice, est un vase destiné à recevoir le sang de la victime. Sur la gauche, on remarque un turban et quelques draperies; sur la droite, plus bas que la figure d'Abraham, on voit ses serviteurs qui l'attendent avec un âne chargé. Dans le lointain, on distingue deux voyageurs qui descendent la montagne. Sous l'aile droite de l'ange, on aperçoit un bélier. Au bas de la droite, on lit : *Rembrandt f. 1655*. Le *d* étant écrit à rebours, a la forme d'un 6.

Ce morceau peut servir de pendant à celui qui représente Abraham recevant les anges. Il est gravé d'une pointe libre et spirituelle, et la manière noire y produit un bel effet dans les épreuves tirées de la planche non ébarbée.

Hauteur, 0,157. Largeur, 0,132.

BARTSCH, 35. CLAUSSIN, 36. WILSON, 39.

« Puis Abraham avançant sa main se saisit du couteau pour égorger son fils; mais l'ange de l'Éternel lui cria des cieux, en disant : Abraham, Abraham! Il répondit : Me voici.

« Et il lui dit : Ne mets point ta main sur l'enfant, et ne lui fais rien, car maintenant j'ai connu que tu crains Dieu, puisque tu n'as point épargné pour moi ton fils, ton unique. »

De tous les sujets de la Bible, il n'en est guère que les peintres de tous les pays aient traité plus souvent que le sacrifice d'Abraham. Il n'en est guère non plus qui demandent plus d'art, plus de sentiment. Il faut du génie pour exprimer l'action et surtout l'émotion d'un vieillard qui est sur le point d'égorger lui-même son fils, parce que Dieu le lui ordonne. Or je ne sache pas que personne, même parmi les plus fiers maîtres de l'Italie, ait mieux compris cette scène étonnante. Ici, la résignation de l'enfant est touchante. Il tend le cou à son père avec la confiance et la douceur d'un agneau. Le vieux patriarche, bien que résolu à plonger le couteau du sacrificateur dans le sang de son fils, a eu la précaution de lui fermer les yeux, pour lui épargner au moins la vue de l'instrument de mort. La figure de l'ange, dont les ailes planent sur

le tableau, est une de celles dans lesquelles Rembrandt a rencontré involontairement et sans le savoir le plus grand style ; mais fidèle à son intuition, toujours si juste, des choses du cœur, le peintre n'a pas dessiné, comme tant d'autres, un ange qui se contente de montrer le ciel et d'arrêter par un cri le coup mortel que va frapper le vieux père ; il a représenté le messager de Dieu saisissant de ses deux mains les deux bras du patriarche, de telle sorte qu'en voyant le commencement de la tragédie, nous soyons bien rassurés sur le dénouement.

En regardant de près cette belle estampe, où l'on ne voit d'abord que les figures principales, nous y avons aperçu le bélier qui est retenu à un buisson par ses cornes. Ce bélier a échappé à Bartsch, et il n'est cependant pas sans importance, car il fait prévoir le dernier acte d'un drame auguste et barbare. « Et Abraham alla prendre le bélier et l'offrit en holocauste au lieu de son fils. » Rembrandt a toujours lu les livres saints avec une attention profonde ; il sait la Bible comme on la sait dans les pays protestants. Aussi n'omet-il rien de ce qui peut compléter sa traduction de la Genèse : ni les serviteurs qui attendent, au bas de la montagne, que l'holocauste soit accompli, ni l'âne qui a porté le bagage de cette horrible expédition, ni les voyageurs qu'on aperçoit cheminant, au loin, sur un autre versant de la montagne du sacrifice.

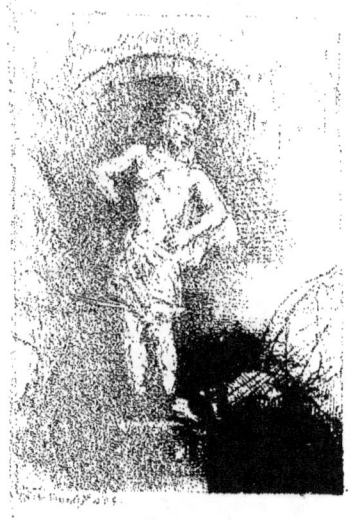
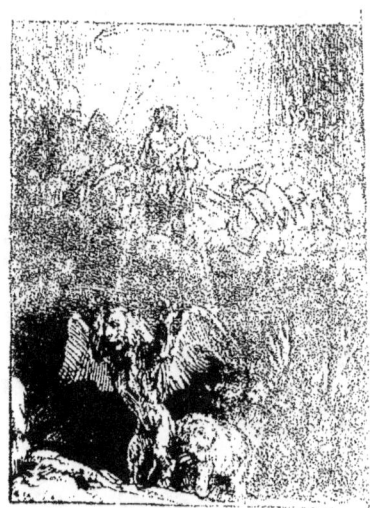
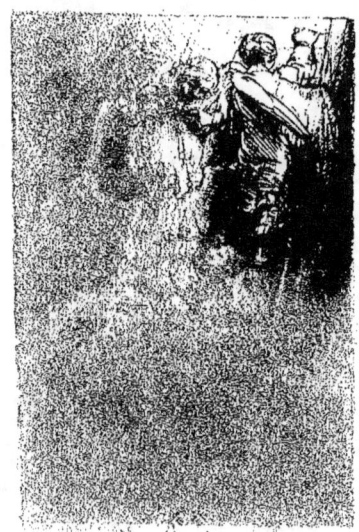
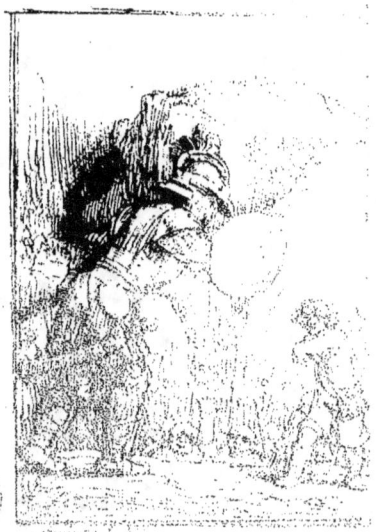

QUATRE SUJETS POUR UN LIVRE ESPAGNOL

Ces quatre pièces ont été gravées sur une même planche qui porte 281 millimètres de haut, y compris les marges du haut et du bas qui sont vides, sur 155 millimètres de large; mais la planche a été coupée en quatre morceaux presque aussitôt après avoir été terminée, et les rares épreuves que Rembrandt en a tirées avant de couper la planche, ont été coupées pour la plupart elles-mêmes. C'est ce qui a fait juger convenable de décrire séparément chacun des quatre sujets.

Le premier sujet, en commençant par le bas de la gauche, représente *l'Échelle de Jacob*. On voit, au haut de l'estampe, dans une espèce de gloire, quatre anges qui montent et descendent les degrés d'une grande échelle. A travers les bâtons de cette échelle paraît Jacob, couché sur le dos, et ayant la tête appuyée sur son bras gauche. Tout le bas de la gravure est fortement ombré. On lit à gauche, dans la petite marge du bas, *Rembrandt f.* 1655.

<center>Hauteur, 0,105; Largeur, 0,069.</center>

Il y a trois états de ce morceau :

Premier état. C'est un coupon d'une grande épreuve tirée de la planche entière qui contenait les quatre sujets réunis. Ces premières épreuves sont si fort chargées de manière noire, que l'on n'y distingue ni le bas de l'échelle, ni la figure de Jacob.

Deuxième état. La planche est coupée, et on peut le reconnaître à l'empreinte des quatre bords de la planche, ou, si l'on veut, à la présence des quatre *témoins* — on appelle ainsi la trace que laisse le bord de la planche sur le papier après l'impression — au lieu que dans les premières épreuves ces témoins n'existent que sur deux côtés, à savoir : sur le bord gauche et sur celui d'en bas. Dans ce second état, on ne distingue que les deux montants de l'échelle.

Troisième état. On distingue les degrés de l'échelle allant d'un montant à l'autre. Le noir n'est plus aussi velouté et l'effet de l'estampe est appauvri [1].

Le second sujet est *le Combat de David contre Goliath*. David est placé tout à

[1]. Bartsch relève avec raison l'erreur que P. Yver a commise dans son *supplément*, en regardant comme première épreuve celle qui est éclairée dans toutes les parties, parce qu'elle est justement une des dernières, c'est-à-dire tirée de la planche lorsqu'elle était déjà usée.

la droite de l'estampe, et Goliath à gauche. Celui-ci porte une cuirasse, un casque, un sabre, et tient un bouclier de la main droite. Il est penché comme un homme qui va tomber. David vient de lancer sa fronde. On lit à gauche, dans la petite marge du bas, *Rembrandt f. 1655*.

<center>Hauteur, 0,105. Largeur, 0,074.</center>

Il y a deux épreuves de ce morceau :

La première est un coupon d'une grande épreuve tirée de la planche entière. On la distingue à l'absence des contre-tailles sur le bouclier de Goliath, ce qui est plus facile à constater que le plus ou moins de hâchures sur le visage de David, qui est l'unique différence indiquée par Claussin et Bartsch.

La seconde est tirée de la planche coupée. Le bouclier présente des contre-tailles données obliquement au burin.

Le troisième sujet est *la Statue de Nabuchodonosor*, c'est-à-dire la statue qui lui apparut dans le songe que Daniel interpréta.

<center>Hauteur, 0,099. Largeur, 0,069.</center>

Il en existe trois états :

Premier état. Coupon d'une grande épreuve tirée de la planche entière. Le tronc de la statue paraît en l'air et détaché de dessus les jambes qui tombent par terre du côté gauche. A la droite, dans le bas, on remarque différents traits faisant angles, comme des rayons.

Second état. C'est encore un coupon de l'épreuve tirée de la planche entière. Les jambes tiennent au tronc de la figure et ne sont brisées qu'au cou-de-pied. On voit à droite la moitié du globe terrestre, et la pierre qui, suivant l'Écriture, se détacha de la montagne, et, frappant la statue dans ses pieds de fer et d'argile, les mit en pièces. Il y a de plus au-dessus de la tête de la statue deux cintres marquant l'épaisseur d'une niche.

Troisième état. La planche est coupée; cette épreuve ne diffère de la seconde qu'en ce qu'il y a des noms de différents peuples gravés sur la figure, savoir : sur le bandeau du front, *Babel*; sur le haut du bras droit, *Persi*; sur le haut du gauche, *Medi*; sur le nombril, *Græci*; le long de la jambe droite, *Romani*; et enfin le long de la gauche, *Mahometani*.

Le quatrième sujet est *la Vision d'Ezéchiel*. Au haut de l'estampe brille une gloire au sein de laquelle on voit Dieu entouré d'anges qui l'adorent. Au bas sont les animaux qui apparurent au prophète dans sa vision. L'un d'eux se dresse sur ses pattes de derrière, et ouvre ses ailes toutes grandes. On lit à la gauche du bas, *Rembrandt f. 1655*.

<center>Hauteur, 0,100. Largeur, 0,076.</center>

Il n'y a en réalité qu'une épreuve de ce quatrième morceau ; mais cette gravure est moins chargée de noir, moins veloutée, lorsqu'elle a été tirée de

la planche coupée que lorsqu'elle provient de la planche entière, ce qui se reconnaît d'ailleurs à l'absence de deux des quatre témoins de la planche.

Il résulte, de ces différentes remarques, que la planche entière présente elle-même deux états :

Premier état. Il se distingue à ce que la statue de Nabuchodonosor paraît brisée et tombante, comme nous l'avons dit plus haut.

Second état. La statue est rétablie sur ses jambes, et l'on remarque à droite un globe terrestre qui a été ajouté. Dans ce second état, l'échelle de Jacob et Jacob lui-même se détachent plus distinctement sur le fond noir du premier sujet.

BARTSCH, 36. CLAUSSIN, 40. WILSON, 40.

Ces quatre estampes de Rembrandt seraient inintelligibles si l'on ne savait qu'elles ont été faites pour orner le livre du juif Menasseh-ben-Israël, et si l'on ne se reportait à ce livre, d'ailleurs assez obscur lui-même, qui a pour titre : *Piedra gloriosa o da la estatua de Nebucadnezar, con muchas y diversas authoridades de la S. S. y antiguos sabios,* c'est-à-dire : Pierre glorieuse ou de la statue de Nabuchodonosor, avec plusieurs et diverses autorités de la Sainte Écriture et des savants anciens.

Mais d'abord pour comprendre ce livre et les quatre estampes de Rembrandt, il faut avoir sous les yeux le texte de l'Écriture à l'endroit du songe de Nabuchodonosor interprété par Daniel. « Tu contemplais, ô roi ! et voici une grande statue, et cette grande statue dont la splendeur était excellente était debout devant toi, et elle était terrible à voir.

« La tête de cette statue était d'un or très-fin, sa poitrine et ses bras étaient d'argent, son ventre et ses hanches étaient d'airain, ses jambes étaient de fer et ses pieds étaient en partie de fer et en partie de terre.

« Tu contemplais cela jusqu'à ce qu'une pierre fût coupée sans mains, laquelle frappa la statue en ses pieds de fer et de terre et les brisa.

« Alors furent brisés ensemble le fer, la terre, l'airain, l'argent et l'or, et ils devinrent comme la paille de l'aire d'été, que le vent transporte çà et là, et il ne fut plus trouvé aucun lieu pour eux; mais cette pierre qui avait frappé la statue devint une grande montagne, et remplit toute la terre. »

Le livre de Menasseh-ben-Israël est fait tout entier en l'honneur du peuple juif. L'auteur prétend faire tourner au profit de sa nation les prophéties de Daniel, particulièrement l'interprétation qu'il donna du songe de Nabuchodonosor. » Il n'est pas controversé, dit-il, que la statue de Nabuchodonosor est le symbole des quatre plus grandes monarchies ou des quatre empires les plus florissants qui devaient occuper le monde, savoir : les Babyloniens, les Perses, les Grecs et les Romains. On demandera peut-être si les empires des Assyriens, des Mèdes, des Parthes, des Scythes, des Tartares et des Chinois, ne furent pas également au

nombre des plus puissants, bien que Daniel n'en ait pas fait mention. On répond à cela de diverses manières, mais ce qui est certain, c'est que comme ni Daniel ni les Israélites n'ont connu d'autre puissance ou subi d'autre tyrannie que celle des Babyloniens qui d'abord les opprimèrent, puis des Perses, ensuite des Grecs, et en dernier lieu des Romains, Dieu ne révéla à Nabuchodonosor que ce qui touchait au peuple israélite et à son histoire particulière. »

Voici donc dans quel sens le juif portugais commente les versets du livre sacré :

Verset 39. « Mais après toi, il s'élèvera un autre royaume moindre que le tien. » Ces paroles se rapportent à l'empire des Perses, représenté dans le songe par l'argent, qui est, en effet, un métal de moindre valeur que l'or, « et ensuite un autre troisième royaume qui sera d'airain, lequel dominera sur toute la terre. » Le royaume désigné ici, c'est l'empire d'Alexandre et la Grèce dignement comparés au bronze, non pour la valeur, mais pour la renommée, car le bronze est le métal dont on fait les cloches, parce que c'est le plus retentissant des métaux. De même la plus retentissante des renommées fut celle d'Alexandre le Grand, dont la gloire se répandit en très-peu de temps dans le monde entier, et à qui des nations innombrables se soumirent spontanément, entraînées par le seul prestige de son nom [1].

Verset 40. « Puis il y aura un quatrième royaume fort comme du fer. » Ceci fait allusion au peuple romain, qui dompta toutes les nations, de même que le fer brise tous les métaux.

Des trois versets 41, 42, 43 du livre de Daniel, découlent ces trois propositions : 1° que la quatrième monarchie est symbolisée par les deux jambes de fer de la statue. Et de même que la poitrine et les bras signifient l'empire réuni des Perses et des Mèdes, de même les deux jambes de fer représentent un empire divisé en deux parties. Aussi est-il dit dans l'Écriture : « Le royaume sera divisé. » 2° Que les pieds et les doigts, les uns de fer, les autres de terre, signifient que cet empire sera divisé en dix États, dont les uns seront forts comme le fer, les autres faibles comme l'argile. 3° Que la monarchie des Romains se divisera en deux empires, celui d'Orient et celui d'Occident, l'un ayant son siège à Constantinople, l'autre en Germanie (ce qu'exprime aussi l'aigle à deux têtes qui figure dans les armoiries des empereurs).

Verset 44. « Et au temps de ces rois, le Dieu des cieux suscitera un royaume... » Cela veut dire que le Seigneur élèvera un royaume qui ne sera point sujet à périr comme ceux qui l'auront précédé, et qui ne se donnera point à d'autre, et cette cinquième monarchie sera celle du peuple d'Israël.

Verset 45. « Et selon que tu as vu que de la montagne une pierre a été coupée... » Cette pierre, c'est le Messie, et elle sortira d'une grande montagne sans être lancée par une main d'homme, et elle remplira toute la terre, parce que de

[1]. Este es el imperio de Alexandro, y Griegos, dignamente comparado al metal, o bronze, non en el valor y estima, mas en la fama, porque este metal, es el que suena mas que todos, y haze mayor roydo ; y assi se hazen del, las campanas. Tal fue Alexandro magno, cuya fama en brevissimo tiempo sonó y se dilató por todo el mundo. Y assi se le avassalaron infinitas naciones espontaneamente, movidas solo de su illustra gloria.

cette haute et sublime montagne, qui est la souveraine majesté de Dieu, selon ces paroles du Psalmiste : « qui s'élèvera sur la montagne du Seigneur ? », sortira par un effet de sa divine providence, un Prince, le Messie, qui, sans avoir besoin d'employer les armes de guerre, ni les forces et industries humaines, conquerra et soumettra à son obéissance le monde entier. Et de même que les quatre monarchies furent temporaires, gouvernées par divers princes et composées de nations différentes, habitant différents territoires, Babyloniens, Perses, Grecs et Romains, de même la cinquième monarchie se composera de nations diverses et de divers territoires, et par conséquent du peuple d'Israël, qui possède la Judée par une donation de Dieu. Et de même aussi le Messie (c'est-à-dire la pierre) détruira toutes les autres monarchies avec leur empire temporel et terrestre. Et de la propre manière dont les Perses détruisirent les Babyloniens et conquirent leur territoire, dont les Grecs détruisirent les Perses, et les Romains les Grecs, ainsi le Messie et le peuple d'Israël, renfermés dans cette dernière monarchie (dans laquelle sont incorporées toutes les autres) seront les maîtres éternels de l'univers, selon l'infaillible interprétation de Daniel[1]. »

Il faut en convenir, depuis deux cents ans que ce livre a été imprimé, l'histoire du monde n'a pas démenti les prédictions de l'auteur juif. Et à voir le peuple d'Israël toujours grandir en influence, accroître indéfiniment ses richesses, poursuivre ses destinées à travers tant d'épreuves et après tant de mépris, devenir le protecteur des souverains qui autrefois le persécutèrent, enfin, nous disputer partout le premier rang et jusqu'à l'initiative des grandes entreprises de ce siècle, on serait tenté de croire à l'apparition prochaine de la cinquième monarchie et d'un Messie inévitable... Heureusement qu'aux jours de Menasseh-ben-Israël, les nations n'avaient pas encore appelé leurs Daniels à interpréter leurs songes, et qu'il n'est pas surprenant de voir se succéder tant de monarchies dans les rêves d'un monarque visionnaire.

1. Esta piedra pues saldra de un monte grande, sin ser arrojada por manos de hombre y sera el hinchimiento de toda la tierra : porque de a quel excelso, y sublime monte que es la soberana magestad divina segun a quellas palabras del psalmista : *quien subira en el monte del señor?* saldra por su particular divina providencia, este Principe, el Messiah, el qual sin ser necessario usar de muchas armas belicas, fuerças y industrias humanas, conquistará y avassalará a obediencia, todo el mundo. Y como las 4 monarchias fueron temporales, de varios principes, differentes naciones, y varias tierras, Babilonios, Persas, Griegos y Romanos ; se sigue, que tambien la quinta, serà de varia nacion, y differentes tierras, y por el consiguiente del pueblo de Ysrael, que posseyeron per divina donacion, Judea : y assi mismo, que el Messiah (que es la piedra) destruyra con dominio temporal, y terreno, todas las de mas monarchias. Y del proprio modo, que los Persas destruyeron los Babilonios, y conquistaron sus tierras : los Griegos, las de los Persas, los Romanos, las de los Griegos : assi el Messiah, y el pueblo de Ysrael, concluyendo en esta ultima (que en se tiene incorporada las de mas) seran señores del mundo, con temporal, terrestre y eterno dominio, segun esta infalible interpretacion de Daniel. *Piedra gloriosa, etc.*

la droite de l'estampe, et Goliath à gauche. Celui-ci porte une cuirasse, un casque, un sabre, et tient un bouclier de la main droite. Il est penché comme un homme qui va tomber. David vient de lancer sa fronde. On lit à gauche, dans la petite marge du bas, *Rembrandt f. 1655*.

<center>Hauteur, 0,105. Largeur, 0,074.</center>

Il y a deux épreuves de ce morceau :

La première est un coupon d'une grande épreuve tirée de la planche entière. On la distingue à l'absence des contre-tailles sur le bouclier de Goliath, ce qui est plus facile à constater que le plus ou moins de hachures sur le visage de David, qui est l'unique différence indiquée par Claussin et Bartsch.

La seconde est tirée de la planche coupée. Le bouclier présente des contre-tailles données obliquement au burin.

Le troisième sujet est *la Statue de Nabuchodonosor*, c'est-à-dire la statue qui lui apparut dans le songe que Daniel interpréta.

<center>Hauteur, 0,099. Largeur, 0,069.</center>

Il en existe trois états :

Premier état. Coupon d'une grande épreuve tirée de la planche entière. Le tronc de la statue paraît en l'air et détaché de dessus les jambes qui tombent par terre du côté gauche. A la droite, dans le bas, on remarque différents traits faisant angles, comme des rayons.

Second état. C'est encore un coupon de l'épreuve tirée de la planche entière. Les jambes tiennent au tronc de la figure et ne sont brisées qu'au cou-de-pied. On voit à droite la moitié du globe terrestre, et la pierre qui, suivant l'Écriture, se détacha de la montagne, et, frappant la statue dans ses pieds de fer et d'argile, les mit en pièces. Il y a de plus au-dessus de la tête de la statue deux cintres marquant l'épaisseur d'une niche.

Troisième état. La planche est coupée: cette épreuve ne diffère de la seconde qu'en ce qu'il y a des noms de différents peuples gravés sur la figure, savoir : sur le bandeau du front, *Babel*; sur le haut du bras droit, *Persi*; sur le haut du gauche, *Medi*; sur le nombril, *Græci*; le long de la jambe droite, *Romani*; et enfin le long de la gauche, *Mahometani*.

Le quatrième sujet est *la Vision d'Ézéchiel*. Au haut de l'estampe brille une gloire au sein de laquelle on voit Dieu entouré d'anges qui l'adorent. Au bas sont les animaux qui apparurent au prophète dans sa vision. L'un d'eux se dresse sur ses pattes de derrière, et ouvre ses ailes toutes grandes. On lit à la gauche du bas, *Rembrandt f. 1655*.

<center>Hauteur, 0,100. Largeur, 0,076.</center>

Il n'y a en réalité qu'une épreuve de ce quatrième morceau : mais cette gravure est moins chargée de noir, moins veloutée, lorsqu'elle a été tirée de

la planche coupée que lorsqu'elle provient de la planche entière, ce qui se reconnaît d'ailleurs à l'absence de deux des quatre témoins de la planche.

Il résulte, de ces différentes remarques, que la planche entière présente elle-même deux états :

Premier état. Il se distingue à ce que la statue de Nabuchodonosor paraît brisée et tombante, comme nous l'avons dit plus haut.

Second état. La statue est rétablie sur ses jambes, et l'on remarque à droite un globe terrestre qui a été ajouté. Dans ce second état, l'échelle de Jacob et Jacob lui-même se détachent plus distinctement sur le fond noir du premier sujet.

BARTSCH, 36. CLAUSSIN, 40. WILSON, 40.

Ces quatre estampes de Rembrandt seraient inintelligibles si l'on ne savait qu'elles ont été faites pour orner le livre du juif Menasseh-ben-Israël, et si l'on ne se reportait à ce livre, d'ailleurs assez obscur lui-même, qui a pour titre : *Piedra gloriosa o da la estatua de Nebucadnezar, con muchas y diversas authoridades de la S. S. y antiguos sabios*, c'est-à-dire : Pierre glorieuse ou de la statue de Nabuchodonosor, avec plusieurs et diverses autorités de la Sainte Écriture et des savants anciens.

Mais d'abord pour comprendre ce livre et les quatre estampes de Rembrandt, il faut avoir sous les yeux le texte de l'Écriture à l'endroit du songe de Nabuchodonosor interprété par Daniel. « Tu contemplais, ô roi ! et voici une grande statue, et cette grande statue dont la splendeur était excellente était debout devant toi, et elle était terrible à voir.

« La tête de cette statue était d'un or très-fin, sa poitrine et ses bras étaient d'argent, son ventre et ses hanches étaient d'airain, ses jambes étaient de fer et ses pieds étaient en partie de fer et en partie de terre.

« Tu contemplais cela jusqu'à ce qu'une pierre fût coupée sans mains, laquelle frappa la statue en ses pieds de fer et de terre et les brisa.

« Alors furent brisés ensemble le fer, la terre, l'airain, l'argent et l'or, et ils devinrent comme la paille de l'aire d'été, que le vent transporte çà et là, et il ne fut plus trouvé aucun lieu pour eux ; mais cette pierre qui avait frappé la statue devint une grande montagne, et remplit toute la terre. »

Le livre de Menasseh-ben-Israël est fait tout entier en l'honneur du peuple juif. L'auteur prétend faire tourner au profit de sa nation les prophéties de Daniel, particulièrement l'interprétation qu'il donna du songe de Nabuchodonosor. » Il n'est pas controversé, dit-il, que la statue de Nabuchodonosor est le symbole des quatre plus grandes monarchies ou des quatre empires les plus florissants qui devaient occuper le monde, savoir : les Babyloniens, les Perses, les Grecs et les Romains. On demandera peut-être si les empires des Assyriens, des Mèdes, des Parthes, des Scythes, des Tartares et des Chinois, ne furent pas également au

nombre des plus puissants, bien que Daniel n'en ait pas fait mention. On répond à cela de diverses manières, mais ce qui est certain, c'est que comme ni Daniel ni les Israélites n'ont connu d'autre puissance ou subi d'autre tyrannie que celle des Babyloniens qui d'abord les opprimèrent, puis des Perses, ensuite des Grecs, et en dernier lieu des Romains, Dieu ne révéla à Nabuchodonosor que ce qui touchait au peuple israélite et à son histoire particulière. »

Voici donc dans quel sens le juif portugais commente les versets du livre sacré :

Verset 39. « Mais après toi, il s'élèvera un autre royaume moindre que le tien. » Ces paroles se rapportent à l'empire des Perses, représenté dans le songe par l'argent, qui est, en effet, un métal de moindre valeur que l'or, « et ensuite un autre troisième royaume qui sera d'airain, lequel dominera sur toute la terre. » Le royaume désigné ici, c'est l'empire d'Alexandre et la Grèce dignement comparés au bronze, non pour la valeur, mais pour la renommée, car le bronze est le métal dont on fait les cloches, parce que c'est le plus retentissant des métaux. De même la plus retentissante des renommées fut celle d'Alexandre le Grand, dont la gloire se répandit en très-peu de temps dans le monde entier, et à qui des nations innombrables se soumirent spontanément, entraînées par le seul prestige de son nom [1].

Verset 40. « Puis il y aura un quatrième royaume fort comme du fer. » Ceci fait allusion au peuple romain, qui dompta toutes les nations, de même que le fer brise tous les métaux.

Des trois versets 41, 42, 43 du livre de Daniel, découlent ces trois propositions : 1° que la quatrième monarchie est symbolisée par les deux jambes de fer de la statue. Et de même que la poitrine et les bras signifient l'empire réuni des Perses et des Mèdes, de même les deux jambes de fer représentent un empire divisé en deux parties. Aussi est-il dit dans l'Écriture : « Le royaume sera divisé. » 2° Que les pieds et les doigts, les uns de fer, les autres de terre, signifient que cet empire sera divisé en dix États, dont les uns seront forts comme le fer, les autres faibles comme l'argile. 3° Que la monarchie des Romains se divisera en deux empires, celui d'Orient et celui d'Occident, l'un ayant son siège à Constantinople, l'autre en Germanie (ce qu'exprime aussi l'aigle à deux têtes qui figure dans les armoiries des empereurs).

Verset 44. « Et au temps de ces rois, le Dieu des cieux suscitera un royaume... » Cela veut dire que le Seigneur élèvera un royaume qui ne sera point sujet à périr comme ceux qui l'auront précédé, et qui ne se donnera point à d'autre, et cette cinquième monarchie sera celle du peuple d'Israël.

Verset 45. « Et selon que tu as vu que de la montagne une pierre a été coupée... » Cette pierre, c'est le Messie, et elle sortira d'une grande montagne sans être lancée par une main d'homme, et elle remplira toute la terre, parce que de

[1]. Este es el imperio de Alexandro, y Griegos, dignamente comparado al metal, o bronze, non en el valor y estima, mas en la fama, porque este metal, es el que suena mas que todos, y hace mayor roydo : y assi se hazen del las campanas. Tal fue Alexandro magno, cuya fama en brevissimo tiempo sonó y se dilató por todo el mundo. Y assi se le avassalaron infinitas naciones espontaneamente, movidas solo de su illustra gloria.

cette haute et sublime montagne, qui est la souveraine majesté de Dieu, selon ces paroles du Psalmiste : « qui s'élèvera sur la montagne du Seigneur ? », sortira par un effet de sa divine providence, un Prince, le Messie, qui, sans avoir besoin d'employer les armes de guerre, ni les forces et industries humaines, conquerra et soumettra à son obéissance le monde entier. Et de même que les quatre monarchies furent temporaires, gouvernées par divers princes et composées de nations différentes, habitant différents territoires, Babyloniens, Perses, Grecs et Romains, de même la cinquième monarchie se composera de nations diverses et de divers territoires, et par conséquent du peuple d'Israël, qui possède la Judée par une donation de Dieu. Et de même aussi le Messie (c'est-à-dire la pierre) détruira toutes les autres monarchies avec leur empire temporel et terrestre. Et de la propre manière dont les Perses détruisirent les Babyloniens et conquirent leur territoire, dont les Grecs détruisirent les Perses, et les Romains les Grecs, ainsi le Messie et le peuple d'Israël, renfermés dans cette dernière monarchie (dans laquelle sont incorporées toutes les autres) seront les maîtres éternels de l'univers, selon l'infaillible interprétation de Daniel[1]. »

Il faut en convenir, depuis deux cents ans que ce livre a été imprimé, l'histoire du monde n'a pas démenti les prédictions de l'auteur juif. Et à voir le peuple d'Israël toujours grandir en influence, accroître indéfiniment ses richesses, poursuivre ses destinées à travers tant d'épreuves et après tant de mépris, devenir le protecteur des souverains qui autrefois le persécutèrent, enfin, nous disputer partout le premier rang et jusqu'à l'initiative des grandes entreprises de ce siècle, on serait tenté de croire à l'apparition prochaine de la cinquième monarchie et d'un Messie inévitable... Heureusement qu'aux jours de Menasseh-ben-Israël, les nations n'avaient pas encore appelé leurs Daniels à interpréter leurs songes, et qu'il n'est pas surprenant de voir se succéder tant de monarchies dans les rêves d'un monarque visionnaire.

1. Esta piedra pues saldra de un monte grande, sin ser arrojada por manos de hombre y sera el hinchimiento de toda la tierra : porque de a quel excelso, y sublime monte que es la soberana magestad divina segun a quellas palabras del psalmista : *quien subira en el monte del señor?* saldra por su particular divina providencia, este Principe, el Messiah, el qual sin ser necessario usar de muchas armas belicas, fuerças y industrias humanas, conquistará y avassalará a obediencia, todo el mundo. Y como las 4 monarchias fueron temporales, de varios principes, differentes naciones, y varias tierras, Babilonios, Persas, Griegos y Romanos; se sigue, que tambien la quinta, será de varia nacion, y differentes tierras, y por el consiguiente del pueblo de Ysrael, que posseyeron por divina donacion, Judea : y assi mismo, que el Messiah (que es la piedra) destruyra con dominio temporal, y terreno, todas las de mas monarchias. Y del proprio modo, que los Persas destruyeron los Babilonios, y conquistaron sus tierras : los Griegos, las de los Persas, los Romanos, las de los Griegos : assi el Messiah, y el pueblo de Ysrael, concluyendo en esta ultima (que en se tiene incorporada las de mas) seran señores del mundo, con temporal, terrestre y eterno dominio, segun esta infalible interpretacion de Daniel. *Piedra gloriosa*, etc.

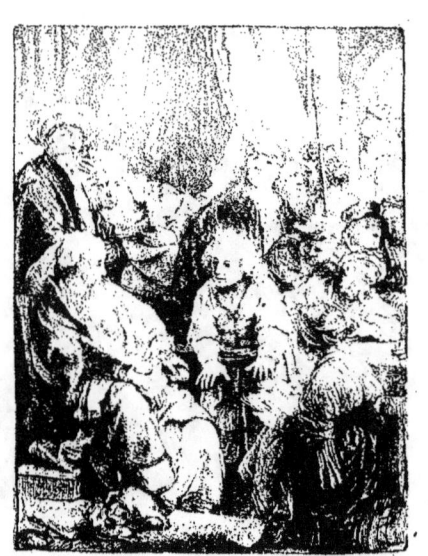

JOSEPH RACONTANT SES SONGES

Un morceau très-bien gravé et très-fini, qui représente Joseph racontant ses songes à sa famille. Son père est assis dans un fauteuil placé à gauche: il a la main droite appuyée sur un de ses genoux et la gauche sur un des bras du fauteuil. Il paraît extrêmement attentif au récit de Joseph, qui occupe le milieu de la composition: au bas de la droite est assise la mère de Joseph, vue de dos et tenant un livre ouvert; derrière Joseph et à côté de lui paraissent ses frères, dont un, qui est coiffé d'un turban élevé, tient une houlette; dans le fond de la gauche, il y a un lit dont les rideaux sont ouverts et dans lequel une personne est couchée, la tête appuyée sur une main; dans le fond de la droite, on aperçoit un homme assis, qui paraît faire claquer ses doigts. Au-dessous du fauteuil, sur une chaufferette placée à côté d'un chien qui se gratte, on déchiffre avec peine: *Rembrandt f.* 1638.

On a deux épreuves différentes de ce morceau.

Premier état. Le frère de Joseph, qui est debout derrière lui, coiffé d'un haut turban, a le visage clair ainsi que le turban; le rideau du lit vers la droite y est également clair; le battant de la porte et la partie inférieure de l'habillement de Jacob sont moins travaillés. Très-rare.

Second état. Le visage et le turban du frère de Joseph sont ombrés et presque entièrement couverts de tailles, ce qui fait reculer le personnage à son plan. Il en est de même du rideau du lit vers la droite; le battant de la porte et le bas de l'habit de Jacob sont plus travaillés. Cette épreuve est beaucoup moins rare que la première.

Hauteur 0,110; Largeur 0,083.

BARTSCH, 37. CLAUSSIN, 41. WILSON, 41.

Cette pièce était célèbre en Hollande, du vivant même de Rembrandt. On en citait les *remarques* comme des singularités. C'était à qui aurait une épreuve du premier état, et on n'en achetait qu'à des prix très-élevés. « Il fallait, dit Descamps, lui faire sa cour pour obtenir de lui certaines pièces de son œuvre. On était presque ridicule, quand on n'avait pas une épreuve de la petite Junon couronnée et sans couronne, du petit Joseph *avec le visage blanc* et du même avec le visage noir... »

Pour sentir tout le mérite de cette admirable composition, où treize figures sont si

bien groupées dans un si petit espace, il faut se rappeler que Joseph raconte naïvement un songe qui annonce sa domination future : il était avec ses frères à lier des gerbes au milieu d'un champ, lorsqu'il a vu sa gerbe se lever et se tenir droite, et les autres gerbes l'environner et se prosterner devant sa gerbe. En lisant la Bible, on voit que Rembrandt l'avait toute grande ouverte sous les yeux quand il composait. Aussi n'y a-t-il pas une seule figure de ce morceau qui ne soit étonnante de naturel et d'expression. On peut remarquer ici dans les airs de tête toutes les variantes du type juif, et dans les physionomies, toutes les nuances de l'attention, bienveillante ou hostile. « Ses frères eurent de l'envie contre lui, dit la Genèse, mais son père retenait ses discours. » Quelle différence, en effet, entre l'attitude du père, qui laisse tomber de surprise sa main de vieillard aux veines gonflées, et celle des frères de Joseph qui tous, à l'exception d'un seul, laissent voir le même sentiment sous des faces diverses. La haine envieuse qui les anime prend, chez l'un, la forme de l'orgueil blessé, chez l'autre elle affecte le geste de l'incrédulité ironique. Ici c'est de la colère, là c'est du dédain. Jamais peut-être le génie de l'expression n'alla plus loin et ne fut mieux servi par l'habileté pratique du graveur, dont la pointe, remplie de finesse et de souplesse, n'a pas donné un seul accent inutile. A voir le fils de Jacob pencher la tête, avancer ses deux mains, écarter ses doigts, si bien dessinés d'ailleurs dans leur raccourci, on dirait que le songeur, à travers les souvenirs qui l'obsèdent, va saisir la réalité même de ses songes.

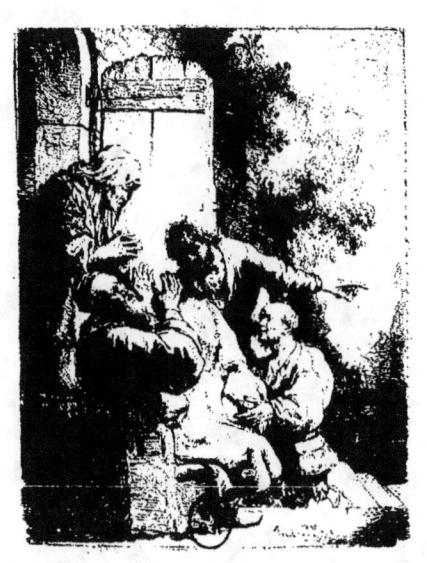

JACOB PLEURANT LA MORT DE SON FILS JOSEPH

Petit morceau en hauteur. A la gauche de l'estampe, sur le pas d'une porte ouverte, on voit une vieille femme qui s'incline, les mains jointes. Jacob assis auprès d'elle sur un banc à dossier, paraît se lamenter, les mains élevées au ciel, en voyant la robe ensanglantée de Joseph, qu'on lui rapporte en lui annonçant sa mort. Les deux frères de Joseph, Siméon et Lévi, sont devant Jacob; l'un est à genoux sur les marches de l'escalier de la maison, l'autre, penché sur son père, lui montre de la main gauche le lieu où ils prétendent que Joseph a péri. Au bas de la planche, un peu vers la droite, sur la pierre de l'escalier, est gravé : *Rembrandt van Ryn fec*. Cette pièce, dit Bartsch, est estimée une des meilleures du maître.

Il existe une copie assez trompeuse de cette estampe. On la distingue à deux clous que l'on aperçoit dans l'original, au bout de la latte fixée en largeur sur la porte, et qu'on ne voit point dans la copie. Celle-ci, du reste, présente une différence très-petite, il est vrai, dans les dimensions, car elle porte, en hauteur, cent six millimètres au lieu de cent huit, et en largeur, quatre-vingt-un millimètres au lieu de soixante-dix-neuf.

Outre cette copie qui est dans le même sens que l'original, il en existe une autre qui est en sens inverse.

Hauteur, 0,108. Largeur, 0,079.

BARTSCH, 38. CLAUSSIN, 42. WILSON, 42.

« Et ils prirent la robe de Joseph, et ayant tué un bouc d'entre les chèvres, ils ensanglantèrent la robe ; puis ils envoyèrent et firent porter à leur père la robe bigarrée, en lui disant : « Nous avons trouvé ceci : reconnais-tu maintenant si c'est la robe de ton fils ou non? » Et il la reconnut et dit : « C'est la robe de mon fils, une mauvaise bête l'a dévoré, et Jacob déchira ses vêtements..... et dit : certainement je descendrai en menant deuil au sépulcre vers mon fils. C'est ainsi que son père le pleurait. »

N'est-ce pas le meilleur commentaire à donner ici que le passage même de la Bible dont Rembrandt s'est inspiré? Personne, en effet, n'a pénétré plus avant dans le sens profondément humain du livre sacré. Il en a compris la grandeur et les nuances. C'est ainsi qu'à côté de la douleur paternelle, de cette douleur des entrailles, que la

langue du poëte ne saurait exprimer, mais que la main d'un tel peintre a su rendre. Rembrandt a placé l'image d'une douleur banale qui fait mieux ressortir encore le désespoir de Jacob. Cette vieille femme qui vient au seuil du logis, les mains jointes, exhaler un soupir, n'est pas l'aïeule de celui dont on apporte la robe ensanglantée, ce n'est point Rébecca, mère de Jacob, comme il est dit dans les anciens catalogues, c'est seulement une des servantes de Rachel, car Rachel, mère de Joseph et de Benjamin, était morte déjà « et ensevelie au chemin d'Éphrat, qui est Bethléem ». L'envoyé qui est à genoux aux pieds de Jacob est un de ces modèles d'expression qui se rencontrent toujours chez Rembrandt : l'œil, la bouche, le sourire, la main, tout en lui interroge. « Reconnais-tu maintenant si c'est la robe de ton fils? » Quant à la couleur antique et patriarcale de la Genèse, elle se retrouve dans l'arrangement du paysage et dans la rustique simplicité de cette maison encadrée de verdure, dont les murailles se couvrent de lichen et de fleurs.

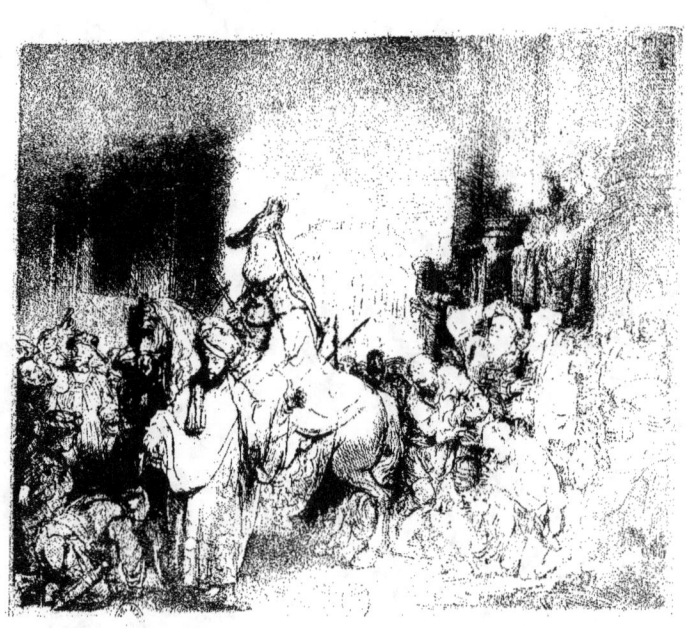

LE TRIOMPHE DE MARDOCHÉE

Mardochée conduit en triomphe par Aman au milieu du peuple. Il est représenté à cheval, revêtu d'habits royaux et tenant un sceptre à la main. Il dirige sa marche vers la gauche. Sur le devant, se voit Aman qui étend les bras et montre au peuple le triomphateur. La foule se presse autour de Mardochée et présente différentes attitudes de respect, de curiosité et d'admiration. Dans le bas de la gauche on remarque un soldat à genoux. A droite on aperçoit le roi Assuérus et la reine Esther sur une espèce de balcon, d'où ils contemplent ce spectacle. Au fond, à travers une grande porte cintrée, on aperçoit un temple en forme de rotonde, qui est simplement indiqué au trait. Ce morceau, très-fini dans certaines parties, est gravé avec goût. La partie droite du devant de la planche n'est qu'une esquisse légère où les ombres sont ébauchées seulement par quelques hachures. Les épreuves tirées de la planche non encore ébarbée, ont beaucoup de manière noire et font le plus bel effet. Elles sont assez rares; mais on trouve aisément les épreuves postérieures, que l'on reconnaît à la faiblesse des barbes dans la partie gauche, et à leur disparition dans le groupe de figures qui est à la droite de l'estampe.

Hauteur, 0,216. Largeur, 0,175.

BARTSCH, 40. CLAUSSIN, 14. WILSON, 14.

En relisant le livre d'Esther, on verra combien cette composition de Rembrandt, si originale en apparence, est pourtant conforme au texte de l'Écriture.

« Aman étant entré, le roi lui dit : Que doit-on faire pour honorer un homme que le roi désire de combler d'honneurs? Aman pensant en lui-même, et s'imaginant que le roi n'en voulait point honorer d'autre que lui,

« Lui répondit : Il faut que l'homme que le roi veut honorer soit vêtu des habits royaux, qu'il monte sur le même cheval que le roi monte, qu'il ait le diadème royal sur la tête;

« Et que le premier des princes et des grands de la cour du roi tienne son cheval par les rênes, et que, marchant devant lui par la place de la ville, il crie : C'est ainsi que sera honoré celui qu'il plaira au roi d'honorer.

« Le roi lui répondit : Hâtez-vous donc, prenez une robe et un cheval et faites tout ce que vous avez dit, à Mardochée, juif qui est devant la porte du palais. Prenez bien garde de ne rien oublier de tout ce que vous venez de dire.

« Aman prit donc une robe royale et un cheval, et ayant fait prendre la robe à Mardochée dans la place de la ville, et l'ayant fait monter sur le cheval, il allait

devant lui criant : C'est ainsi que mérite d'être honoré celui qu'il plaira au roi d'honorer. »

Il n'est pas un artiste qui n'ait remarqué ici la beauté de l'effet produit par ce grand coup de soleil qui vient fêter le triomphateur, tandis qu'un rayon plus pâle et plus discret éclaire le groupe royal, rejeté au second plan, et nous fait voir Assuérus à l'ombre d'Esther. Mais sans même parler de ces ménagements du clair-obscur si familiers au génie de Rembrandt, on peut dire que l'intelligence de ce morceau est aussi admirable pour le philosophe que pour le peintre. La scène est comprise comme elle devait l'être; un moraliste ne l'eût pas mieux conçue, un poëte ne l'eût pas mieux décrite.

En effet, dans quelque endroit du monde que se passe une pareille scène, elle devra infailliblement se passer ainsi. L'architecture, les costumes, les choses extérieures pourront changer, mais l'action restera partout la même. Partout vous trouverez la multitude sensible à l'étalage des oripeaux, émerveillée de la richesse, amoureuse de la force, en adoration devant la puissance qui triomphe. Partout, dans les foules les plus épaisses, vous verrez des femmes portant leur nouveau-né sur les bras, venir chercher à tout risque les émotions de l'imprévu. Partout, enfin, l'escorte des rois et des grands sera insolente et brutale; et comment cette insolence pourrait-elle être mieux personnifiée qu'elle ne l'est ici dans la figure du sergent d'armes qui, précédant le cheval de Mardochée, lève le bâton sur la foule? Rembrandt a dû croire que les estafiers d'Assuérus ressemblaient à ceux de tous les souverains de l'univers. Quelle vérité, quelle diversité aussi dans les physionomies populaires? Les uns se découvrent avec admiration, les autres s'inclinent avec respect; il en est qui, saisis de crainte, se prosternent jusqu'à terre. Les chiens aboient, les nourrissons vagissent, les enfants crient, et l'un d'entre eux, par un geste trivial mais significatif, nargue le courtisan déchu qu'il a vu passer la veille, enflé d'orgueil, et qui est forcé maintenant de conduire lui-même le triomphe de l'ennemi qu'il espérait écraser. Et comme il est fortement accusé, le contraste de la noble et digne figure de Mardochée, avec l'attitude d'Aman et sa mine basse, défaite et humiliée!

La grandeur des compositions de Rembrandt et leur côté vraiment curieux, c'est qu'on y retrouve, sous des habits orientaux et dans des modèles qui appartiennent pour la plupart à la race juive, toutes les variétés de la physionomie de l'homme et les sentiments les plus invariables de son cœur. Par un mélange heureux et singulier, il a réuni ce qu'il y a d'éternel dans l'âme humaine avec ce qu'il y avait de particulier, de mobile et d'intéressant dans telle nation qui, pour lui, représentait l'humanité tout entière. Rembrandt a exprimé les idées générales au moyen de formes individuelles. Reynolds a dit, dans ses *Discours sur la Peinture*, que le grand style consistait à s'écarter de la nature commune et palpable, pour atteindre à la conception d'une nature supérieure, qui n'est visible qu'aux yeux de l'esprit. Rembrandt, lui, a caché l'idéal le plus élevé dans la réalité la plus vulgaire. Par le fond, il a touché au grand style; par la forme, il a pénétré jusqu'aux entrailles de la nature.

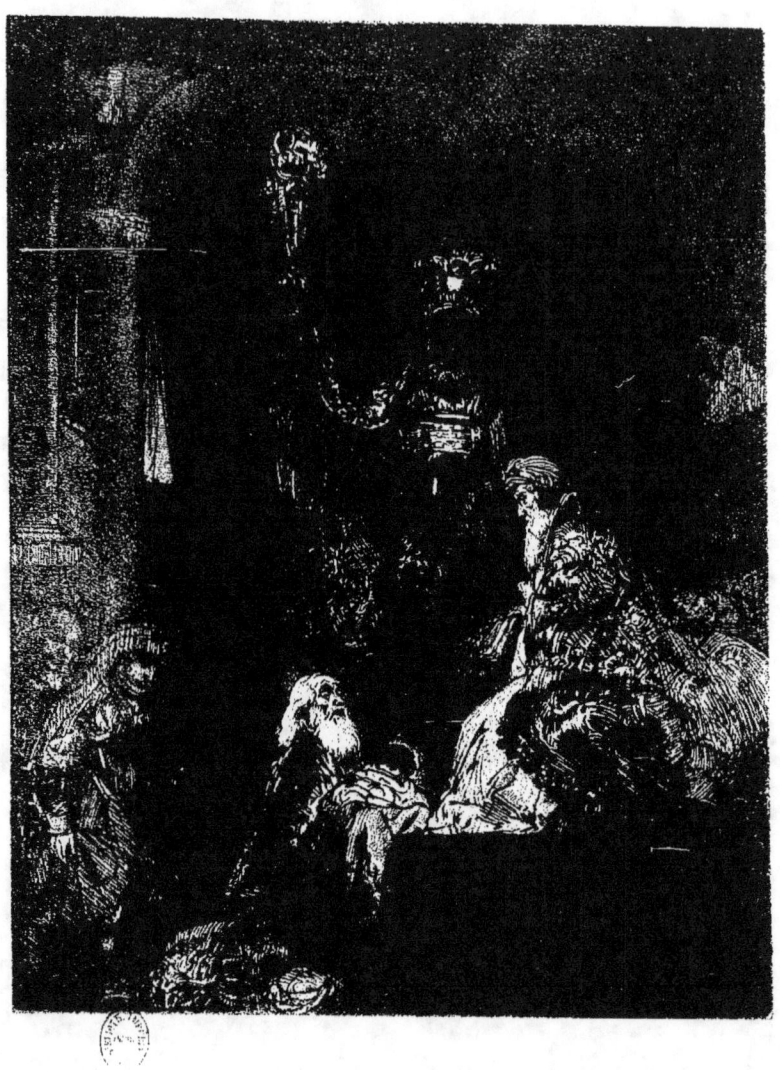

23

PRÉSENTATION AU TEMPLE

DITE EN MANIÈRE NOIRE

Le sujet est traité d'une façon singulière. Sur la partie droite de l'estampe on voit le grand prêtre assis et élevé sur une espèce de gradin. L'Enfant-Jésus est présenté par un autre prêtre qui est à genoux. La Vierge et saint Joseph sont dans le bas de la partie gauche, et l'on voit au milieu un autre prêtre en chape et debout, tenant un bâton très-orné en forme de crosse. Dans le haut, à des espèces de tribunes, figurent deux spectateurs, l'un à droite, l'autre à gauche de l'estampe. Ce morceau est fort rare.

Hauteur, 0,209. Largeur, 0,162.

BARTSCH, 50. CLAUSSIN, 54. WILSON, 55.

Dans les premières épreuves de ce morceau, il y a tant de manière noire, que les figures de saint Joseph et de la Vierge sont confondues avec le fond; on n'aperçoit un peu que la main de la Vierge. Claussin dit que cette manière noire est produite par les barbes, tant des travaux à l'eau forte que de ceux à la pointe sèche. Cela est vrai; mais il est des épreuves où cette manière noire est le fait de l'impression, c'est-à-dire qu'après la disparition des barbes, on a rétabli l'effet de la manière noire en étendant le noir d'imprimeur sur la planche avec le doigt. L'imprimeur, ici, c'est Rembrandt lui-même, car il avait dans son atelier une presse, et il imprimait souvent de sa main ses propres planches. Le peintre s'est servi du procédé que nous venons d'indiquer pour la *Présentation au temple* dite *en manière noire*, comme il l'a fait pour les portraits de Janus Lutma et du jeune Haaring, et pour quelques autres pièces. Après avoir encré sa planche avec le tampon, il n'essuyait qu'à demi, ou même il n'essuyait presque point certaines parties qui devaient rester sourdes et se couvrir d'une teinte semblable à celle du lavis, ou à celle que donne le berceau sur les planches qu'on se propose de graver en manière noire. En ménageant plus ou moins ces parties avec le chiffon ou avec le doigt, il obtenait des épreuves d'un noir plus ou moins transparent, et c'est ainsi que

s'explique la curieuse variété de ces épreuves, tirées pourtant d'une seule et même planche.

Mais, indépendamment de ces procédés qu'on a pris longtemps pour des *secrets*, et qui ne sont pourtant que des moyens très-connus et très-simples, cette estampe offre une singularité de faire tout aussi étonnante que la façon dont le sujet est compris. En y regardant de près, on y voit, dans les parties claires, des hachures données en tous sens, librement et hardiment, avec une grosse pointe; et cependant, à une certaine distance, il se trouve que l'extrême richesse des habits sacerdotaux est parfaitement rendue par ces travaux grossiers. Les ciselures de la mitre, les sculptures de la crosse que tient le prêtre debout, les brocarts d'or de la chasuble dont le grand prêtre est revêtu, sont exprimés par un procédé qui, au lieu d'être fin, soigné et précieux comme les matières qu'il s'agit de graver, consiste à sabrer le tout avec une brutalité apparente, mais en réalité avec un très-habile ménagement de tous les endroits où l'ombre doit s'arrêter brusquement, pour imiter l'éclat de l'or, le brillant des pierreries, et le luisant du satin. Rembrandt a mis dans son œuvre de quoi surprendre tout le monde : les graveurs par l'heureuse singularité de ses travaux, les philosophes et les poëtes par l'intelligence de ses compositions et l'originalité de son génie.

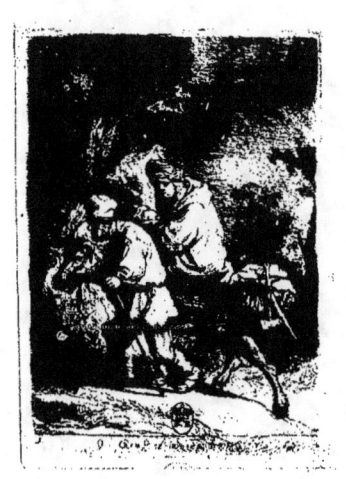

LA FUITE EN ÉGYPTE

Dans ce petit morceau le groupe est placé au milieu de la planche sur le devant. Saint Joseph tient un bâton de la main gauche, et, de l'autre, il conduit l'âne par la bride. La Vierge, assise sur l'âne, porte dans ses bras l'enfant Jésus. Le bagage, auquel sont attachés un maillet et une scie, est posé sur la croupe de l'animal. La marche des fugitifs se dirige vers la gauche de l'estampe où s'élève un grand tronc d'arbre. On lit au milieu du bas, dans une bande à moitié couverte de tailles : *Rembrandt inventor et fecit*: 1633. Ce morceau est très-bien gravé, mais on le trouve fort difficilement beau d'épreuve, à cause de l'eau-forte qui a mal mordu.

Il en existe deux états :

Premier état. La planche ne présente qu'un travail léger et délicat, sur un fond teinté, c'est-à-dire sur un fond sale. Assez rare.

Second état. La planche a été retouchée et surchargée de travaux qui lui ont donné un aspect lourd et qui ont produit de la manière noire vers le haut de l'estampe.

Hauteur, 0,090. Largeur, 0,060.

BARTSCH, 52. CLAUSSIN, 56. WILSON, 57.

Rembrandt a tant de fois traité le sujet de la **Fuite en Égypte**, il l'a tourné et retourné tant de fois qu'on peut regarder comme de simples essais la plupart de ses compositions sur cette donnée. Il s'est représenté les fugitifs, tantôt traversant les bois sous la lune, tantôt passant des rivières à gué, tantôt accrochant à un arbre la lanterne qui a éclairé leur marche dans les ténèbres d'une forêt noire. Quelquefois il s'est figuré la Famille Sainte se reposant en plein jour sur l'œil de Dieu, ou bien saluée par les premiers rayons de l'aurore sous un plateau de la Judée. Mais il faut croire que jamais il n'a été parfaitement satisfait de son invention, car il l'a laissée plusieurs fois à l'état d'ébauche ou même simplement esquissée au trait. Cette *Fuite en Égypte* est une de celles qu'il a reprises; toutefois il faut dire qu'il en a beaucoup alourdi le travail par ces fines hachures à la pointe sèche qui ont enlevé aux ombres toute leur transparence. Quant à la composition, elle est d'un naturel parfait, si

l'on se contente d'y voir une famille humaine en voyage, et l'on ne peut alors tr[op] admirer le naïf de l'observation, la marche cauteleuse du vieux charpentier, l[es] précautions maternelles de la Vierge et même l'effort que fait l'âne pour monter [la] pente du terrain avec le poids qu'il porte sur le dos; mais si l'on se rappelle que cet[te] famille est celle de Jésus, on a de la peine à reconnaître l'époux de Marie dans [la] figure de Joseph, et la Vierge de Nazareth dans cette matrone à la face élargie, do[nt] l'embonpoint se devine sous le lourd manteau qui la recouvre. Ici la vulgarité d[es] formes n'est pas seulement une inconvenance, elle est aussi un contre-sens historiqu[e].

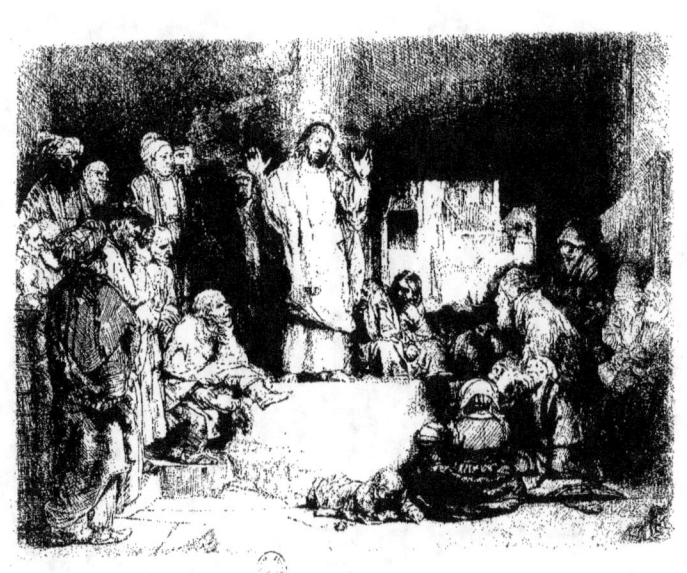

JÉSUS-CHRIST PRÊCHANT

Pièce dite *La Petite Tombe.*

Jésus-Christ est debout au milieu de l'estampe, sur une espèce de perron, prêchant au peuple, les deux bras levés, et montrant le ciel. A ses pieds, à droite, est une femme assise, qui a la tête appuyée sur sa main dans l'attitude de la réflexion. A gauche est un homme assis, également accoudé, qui écoute avec l'attention la plus expressive. Par une large ouverture pratiquée sur la droite, on aperçoit quelques maisons. Le devant de l'estampe est occupé à gauche par un homme qui est coiffé d'un turban et enveloppé d'un manteau, à droite par la figure d'une femme assise et vue de dos, auprès de laquelle est un enfant couché à plat ventre, qui a sa toupie à côté de lui. Le nombre de figures est de vingt-six.

Il n'existe que deux états de cette planche : le premier est celui que nous venons de décrire ; on en distingue les belles épreuves à la présence des barbes ; le second est après la retouche de Pierre Norblin.

Hauteur, 0,154 ; largeur, 0,205.

BARTSCH. 67; CLAUSSIN, 71; WILSON, 71.

Il y avait à Amsterdam, du temps de Rembrandt, un homme qui était fort de ses amis et qui se nommait La Tombe. C'était un amateur, et, selon toute apparence, un marchand de tableaux, car on lit dans l'inventaire des objets d'art trouvés chez Rembrandt la mention de deux ou trois peintures lui appartenant de moitié avec Pierre La Tombe, notamment d'un Giorgion ; ce La Tombe posséda quelques-unes des planches de Rembrandt et entre autres celle-ci.

Gersaint a cru que la dénomination de cette pièce venait de l'éminence sur laquelle paraît élevé le Seigneur, et qui ressemble en effet à la pierre d'une tombe. Mais, au milieu du siècle dernier, à une époque où la tradition ne s'était pas encore effacée, Amadé de Burgy disait dans son curieux *Catalogue* : « Christ prêchant au peuple, nommé petite estampe de La Tombe[1]. » Ce Pierre La Tombe avait un frère, N. La Tombe, qui se trouvait à Rome, à peu près dans le même temps que Claude et Le Poussin. Il fut reçu par la joyeuse compagnie des peintres, et fut surnommé le *bourreur*, parce

[1] Voyez le *Catalogue de l'incomparable et seule complète collection des estampes de Rembrandt*, avec toutes leurs variations, gravées par sa propre main, contenant 257 portraits, 161 histoires, 152 figures et 85 paysages : faisant ensemble 655 estampes, entre lesquelles sont 165 pièces qu'on n'a pas trouvées ailleurs, recueilli depuis l'an 1728 jusqu'à présent par M. Amadé de Burgy. La Haye, 1755.

qu'il ne cessait de bourrer sa pipe et de fumer. Il peignait, dit Campo Weyerman, des tableaux de conversation où les personnages étaient habillés à l'italienne, des ouvriers mineurs (*Italiansche Bergwerkers*) et des ruines de l'ancienne Rome, qu'il savait animer par une multitude de petites figures touchées avec esprit. Ce N. La Tombe mourut en 1676. On dit que Rembrandt grava le portrait de Pierre La Tombe, et cela est vraisemblable, puisqu'ils étaient amis et souvent de moitié dans leurs achats. Mais il ne nous a pas été possible de découvrir quel était, de tant de portraits gravés par Rembrandt, celui de La Tombe. C'est par erreur que Descamps assure qu'on appelle un des portraits de Rembrandt l'estampe de La Tombe. Cela n'est probablement vrai que du morceau qu'on appelle par corruption *La Petite Tombe*.

Bartsch et après lui M. de Claussin ont signalé comme étant d'un premier état tout à fait unique, l'épreuve qui est dans un cadre au cabinet des estampes de la Bibliothèque nationale, et voici les remarques que ces iconographes ont données :

« *Première épreuve*. Extrêmement rare. Elle n'est connue qu'à la Bibliothèque du roi de France, ce qui fait présumer qu'elle est unique. Le coin du mur qui est derrière Jésus-Christ n'est point exprimé; l'homme coiffé d'un turban élevé qui est dans le fond à gauche a la barbe ombrée d'une seule taille. L'homme qui porte son pouce à sa bouche, aussi du même côté, n'a que deux boutons mal exprimés au haut de son habit; l'enfant couché sur le ventre n'a pas de toupie à côté de lui, et la femme, vue par derrière, assise près de cet enfant, n'a que de légères tailles sur le dos. L'effet des barbes y est vif et brillant.

« *Seconde épreuve*. L'homme coiffé d'un turban, debout sur le devant, a le bras droit fort poussé au noir; le coin du mur se voit, et l'homme qui n'avait que deux boutons à son habit, en a cinq. La figure du fond à gauche est plus ombrée, et l'on voit la toupie de l'enfant. Rare.

« *Troisième épreuve*. La planche est ébarbée. L'homme au turban a la manche droite éclairée. »

En réalité toutes ces remarques se réduisent à une seule : c'est que les premières épreuves tirées de la planche non encore ébarbée, cachent certains travaux qui ne se laissent voir qu'à mesure que l'impression fait disparaître les barbes. Par exemple, le bras droit de l'homme au turban qui est debout sur le devant de la gauche, reste poussé au noir jusqu'à ce que le grattoir y ait passé ou que la main de l'imprimeur l'ait éclairci en l'usant. Aussi l'épreuve dans cet état est-elle appelée communément en Hollande *de Prent met het witte mouwtje*, c'est-à-dire *l'estampe à la manche blanche*. Il en est de même de la colonne qui s'élève dans la partie droite, à côté d'une ouverture au travers de laquelle on aperçoit quelques maisons. Cette colonne qu'on croirait ajoutée postérieurement, est tout simplement confondue avec le fond dans les épreuves supérieures, ainsi que Gersaint l'a fait observer. Il n'y a donc, à vrai dire, d'autres différences d'une épreuve à l'autre, que celles qui dépendent du degré d'avancement du tirage. Quant aux autres remarques données par Adam Bartsch, il est constant aujourd'hui qu'elles se rapportent à des supercheries de M. de Peters, à qui cette estampe avait appartenu, et dont l'œuvre, comme on sait, fut acheté par le roi, en 1786. Pour simuler un état rare, unique même, et par vanité sans doute, M. de

Peters avait gratté la toupie, les boutons d'habit et les autres travaux qu'il voulait montrer aux amateurs comme faits après coup. De plus, pour donner à son épreuve déjà faible, l'apparence d'avoir toutes ses barbes, il avait remonté à l'encre de Chine les parties qui, dans les premières épreuves, sont poussées au noir, et l'on peut s'en convaincre en observant que ce noir ainsi ajouté, notamment à la manche de l'homme au turban, est d'un autre ton que le reste. Ces supercheries qu'on eût pu soupçonner d'abord, rien qu'à la médiocrité de l'épreuve, mais dont Bartsch ni Claussin ne s'aperçurent point, sont devenues évidentes par la transparence du papier aux endroits sophistiqués par M. de Peters.

Il n'y a donc, à proprement parler, que deux états de cette planche célèbre : l'état décrit et celui qui est résulté de la retouche de Pierre Norblin, à qui la planche avait appartenu. A la mort de cet habile graveur, arrivée en 1830, le cuivre fut vendu à M. Paul Colnaghi, de Londres. Les épreuves qu'on en a tirées en fort petit nombre, si j'en juge par leur rareté, sont faciles à reconnaître, en ce que la planche est généralement chargée de travaux serrés à la pointe sèche, ce qui change l'aspect de l'estampe, de manière à la faire prendre souvent pour une copie.

On lisait sur le dos d'une des épreuves de cette retouche, ces mots écrits de la main de Pierre Norblin : « *Epreuve de la planche originale de Rembrandt, que moi, indigne, j'ai osé retoucher.* »

On a de *La Petite Tombe* une copie trompeuse, d'autant plus trompeuse qu'elle est faite librement et dans le même sens que l'original. Je la crois de Dietrich, et c'est aussi l'opinion d'hommes compétents. Cependant je dois dire que dans l'œuvre de Dietrich, au cabinet des estampes de la Bibliothèque, il existe une autre copie de la même pièce, laquelle est en contre-partie et n'est pas trompeuse le moins du monde. Il faut croire que Dietrich l'exécuta dans son extrême jeunesse, et la recommença plus tard ; car la seconde rappelle tout à fait la pointe légère et sûre de ce graveur qui, dans ses eaux-fortes comme dans ses tableaux, eut à un si haut degré le talent de l'imitation. Il convient d'avertir les curieux que cette copie trompeuse présente quelques différences matérielles, par exemple : le profil droit de la colonne qui s'élève derrière le Christ, est perpendiculaire dans l'original, et d'un contour indécis dans la copie ; l'homme au turban, vu par le dos, est placé dans l'original à une distance de cinq millimètres du bord de la planche, et de sept environ dans la copie. La marche sur laquelle pose ce personnage, se termine par un angle qui est dans l'original presque aigu, et dans la copie fort arrondi. Enfin, la toupie qui touche presque à l'enfant dans l'original, en est distante, dans la copie, de deux millimètres.... Je ne parle pas du caractère des têtes, qui n'a pas été imité parce qu'il était vraiment inimitable, dans cette belle composition, exécutée avec le génie d'un artiste et tout imprégnée du vrai sentiment de l'Evangile.

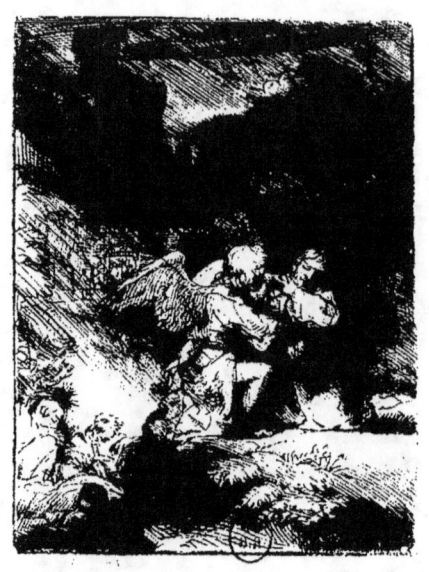

JÉSUS AU JARDIN DES OLIVIERS

Jésus-Christ est vu de face vers la droite de l'estampe, priant à genoux sur un tertre, et soutenu par un ange. Plus loin, vers le bas de la gauche, on voit les apôtres qui dorment, assis ou couchés par terre, et dans le fond, du même côté, on aperçoit la porte du jardin, par laquelle entrent les satellites qui viennent se saisir de Jésus-Christ. Le fond est très-sombre. De grands édifices assez peu distincts, se détachent en vigueur sur un ciel en partie éclairé par la lune, en partie couvert de nuages noirs.

On lit avec beaucoup de peine, dans le coin du bas de la droite : *Rembrandt f. 165.* Le chiffre 5 est si près du bord de la planche, qu'il ne s'est point trouvé assez de place pour le quatrième chiffre.

Il n'y a qu'un seul état de cette planche; mais on en distingue les premières épreuves à la présence des barbes qui y produisent un bel effet de manière noire.

Hauteur, 0,119. Largeur, 0,083.

BARTSCH, 75. CLAUSSIN, 79. WILSON, 79.

« Alors Jésus s'en vint avec eux dans un lieu appelé le Jardin de Gethsémani, et il dit à ses disciples : Asseyez-vous ici jusqu'à ce que j'aie prié dans le lieu où je vais.

« Et il prit avec lui Pierre et les deux fils de Zébédée, et il commença à être attristé. Alors il leur dit : Mon âme est triste jusqu'à la mort; demeurez ici et veillez avec moi.

« Puis s'étant éloigné d'eux environ d'un jet de pierre, et s'étant mis à genoux, il priait, disant : Père, si tu voulais transporter cette coupe loin de moi; toutefois que ta volonté soit faite et non la mienne.

« Et un ange lui apparut du ciel, le fortifiant. Et lui étant en agonie, priait plus instamment, et sa sueur devint comme des grumeaux de sang..... »

Il n'est pas dans l'Évangile de passage plus touchant que celui de l'agonie de Jésus dans le jardin des Oliviers. C'est le moment le plus pathétique de la vie du Fils de l'Homme. Dans sa passion, les tourments se succéderont les uns aux autres; il ne sera pas en même temps moqué, flagellé, couronné d'épines, percé, crucifié : Ici, tout se passe en même temps, toutes les douleurs se réunissent pour accabler son âme et la plonger dans un océan d'amertume. La nuit du prétoire, les soufflets, les verges,

les dérisions, le bois du supplice, ces images le crucifient par avance, sans parler de la plus affreuse de toutes, la trahison d'un ami. Pour qu'il ne manque rien à cette agonie, Jésus se voit abandonné de ses disciples. Ils n'ont pu veiller une heure avec lui, ils se sont endormis lâchement et l'ont laissé en proie aux angoisses de son âme défaillante et *triste jusqu'à la mort*. Il est seul, entre ceux qui doivent le renier, et celui qui va le trahir. Sur le Calvaire, toute la nature s'intéressera pour lui, et ses ennemis même le reconnaîtront fils de Dieu ; mais ici, il souffre dans le silence, il agonise dans la solitude et les ténèbres...

Est-il un peintre, je le demande, qui ait compris comme Rembrandt la sublimité de l'Évangile? Quelle profondeur de sentiment! quelle poésie dans la mise en scène de ce drame auguste, et quelle grandeur dans un si petit cadre! La nature entière est en deuil, le ciel va se couvrir de nuées sinistres. Au loin, apparaissent les murs de Jérusalem perdus dans l'ombre. La lune, au moment de se voiler, jette les mélancolies de sa lumière sur le jardin de Gethsémani, et tandis que ce dernier rayon éclaire la douleur du Fils de l'Homme et la blanche figure de l'Ange qui le soutient, on aperçoit, dans l'obscurité du fond, les soldats des sacrificateurs, qui viennent, conduits par Judas, avec des armes et des flambeaux... Non, il n'est pas un peintre, même parmi les plus grands, qui ait lu l'Évangile comme Rembrandt l'a su lire. Lui seul a vu le côté humain des Écritures, et ce côté humain est vraiment d'une beauté divine.

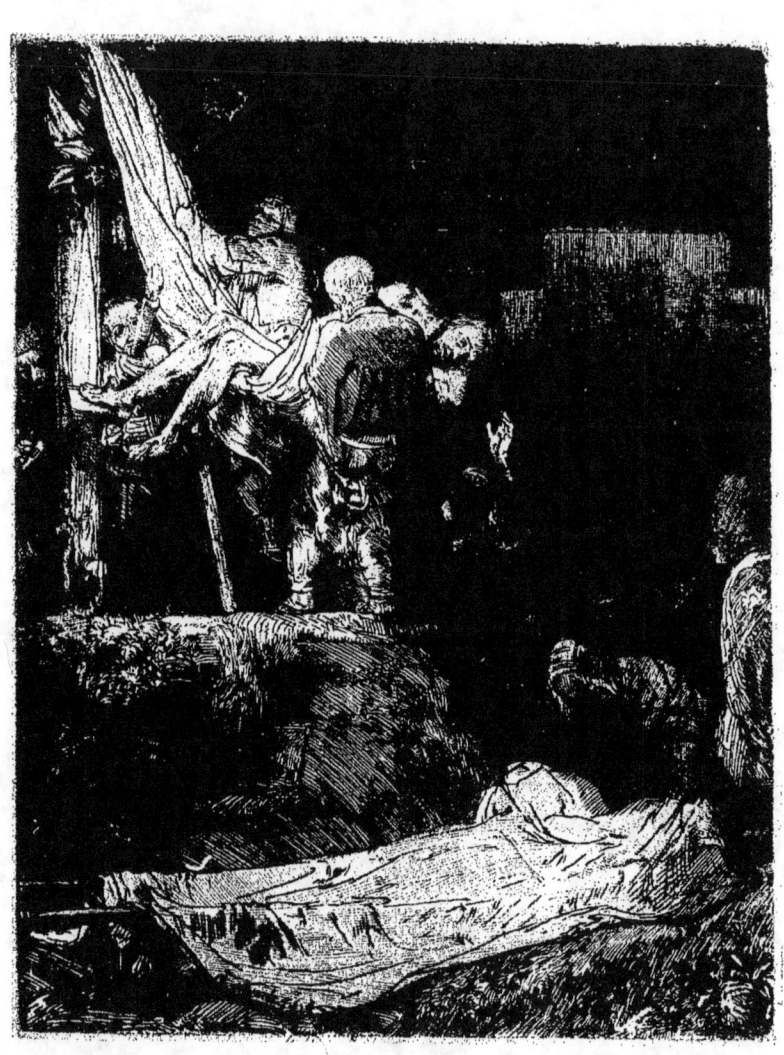

LA DESCENTE DE CROIX AU FLAMBEAU

Le sujet est placé sur une colline à la gauche de l'estampe. Au bas est un brancard sur lequel Joseph d'Arimathie étend un linceul pour recevoir le corps de Jésus-Christ que les disciples descendent de la croix. Un d'eux tient le corps dans ses bras ; un autre éclaire la scène avec un flambeau. Le haut de la gravure et la partie droite sont plongés dans l'obscurité. On y aperçoit les murs de Jérusalem, quelques figures indistinctes et une main qui sort de l'ombre. Au bord de la droite est la figure d'un homme coiffé d'un haut bonnet qui paraît richement vêtu. L'estampe est signée sur les bords du linceul : *Rembrandt* 1655.

On ne connaît qu'un seul état de cette planche, c'est celui que nous venons de décrire. Les épreuves ne diffèrent donc entre elles que par la présence ou l'absence des barbes, et par le plus ou moins de vigueur dans les parties noires.

<center>Hauteur, 0,210. Largeur, 0,162.

BARTSCH 83. CLAUSSIN 87. WILSON 88.</center>

L'inventaire, le précieux inventaire des meubles et effets, dessins et objets d'art trouvés chez Rembrandt, lorsqu'on en fit la vente en 1656, nous fait voir qu'il était nanti de portefeuilles remplis de gravures italiennes, et notamment de beaucoup de pièces gravées par les Carrache ou d'après eux. Dans la composition de cette Descente de Croix, le peintre hollandais s'est inspiré de Louis Carrache. Le grand goût de l'Italie se mêle ici à la poésie du Nord ; le génie de l'effet se marie à un sentiment de noblesse tout à fait inattendu. Le Christ mort est cette fois d'une grande beauté, et Rembrandt a pu donner une expression profonde à ses figures sans leur imprimer un caractère de vulgarité. On peut voir, cependant, que le meilleur de son tableau est encore ce qu'il y a mis de son propre fonds. Je parle de cette lumière magique qui prête tant de poésie à la scène, de cette main blanche qui sort de l'ombre noire, et qui produit absolument la même impression que ferait un grand cri poussé dans les ténèbres.

Quelle différence de la grande Descente de Croix à celle-ci ! et quelle variété de moyens pour arriver à des effets également pathétiques ! Là c'est une scène vraiment chrétienne où le Dieu des pauvres tombe expiré dans les bras de quelques fidèles, émus jusqu'aux entrailles. Ici c'est un Dieu qui n'a d'humain que la forme et dont la divinité rayonne jusqu'au sein de la mort. Il est remarquable que la laideur et la trivialité des figures dans la grande Descente de Croix, sont relevées par un miraculeux coup de lumière, par un rayon d'en haut qui perce l'obscurité d'un ciel sinistre, comme ferait un regard de Dieu, tandis que la scène, éclairée ici à la lueur naturelle d'un flambeau nocturne, emprunte un autre genre de beauté de la beauté même des figures et de leur caractère.

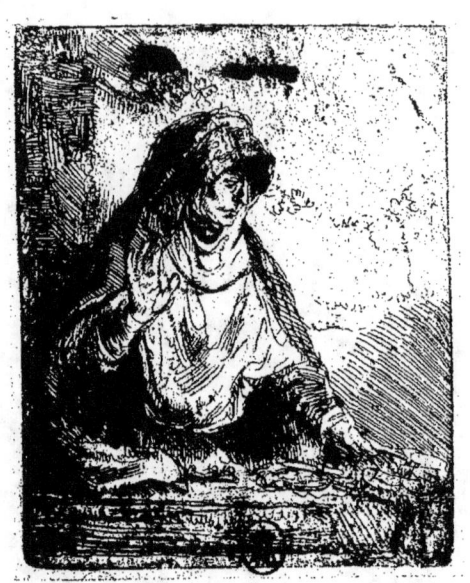

LA VIERGE DE DOULEUR

La sainte Vierge, vue à mi-corps, dirigée vers la droite de l'estampe, au devant d'un appui de pierre sur lequel sont placés la couronne d'épines et les clous du crucifiement. Elle paraît méditer sur les instruments de la Passion. Ce morceau est de la plus grande rareté.

Il en existe deux états :

Premier état. On voit plusieurs tailles durement gravées sous le menton de la Vierge et au-dessous de ses deux bras. Dans ces trois endroits, sont de grosses taches qui semblent provenir de ce que les tailles dont nous parlons n'auraient pas été ébarbées.

Second état. Les tailles durement gravées sont éclaircies.

Hauteur, 0,110. Largeur, 0,090.

BARTSCH, 85. CLAUSSIN, 89. WILSON, 90.

Il est probable que l'extrême rareté de cette estampe provient de ce que Rembrandt n'en aura tiré qu'un très-petit nombre d'épreuves, n'en étant point satisfait. Du reste, nous n'y trouvons rien de bien remarquable, et au premier abord nous serions tenté de croire qu'elle n'est même pas de Rembrandt. Le geste est *poussif* comme celui d'une vierge bolonaise; la draperie n'offre que des plis sans caractère et sans modelé. L'expression est froide, ce qui n'arrive jamais à Rembrandt. Enfin, le travail lui-même manque d'esprit. Je ne serais donc pas surpris que la *Vierge de douleur* fût l'ouvrage de Ferdinand Bol ou de quelque autre peintre de la même école, s'inspirant d'une gravure italienne; et bien que Rembrandt n'ait pas signé toutes ses eaux-fortes, on peut considérer ici l'absence de son monogramme comme une preuve de plus que celle-ci n'est pas de lui, ou du moins n'est qu'un de ces essais de pointe auxquels on n'attache aucune importance, et que le peintre abandonne quand il n'y a pas entrevu la chance d'une figure heureuse ou d'un sujet bien senti.

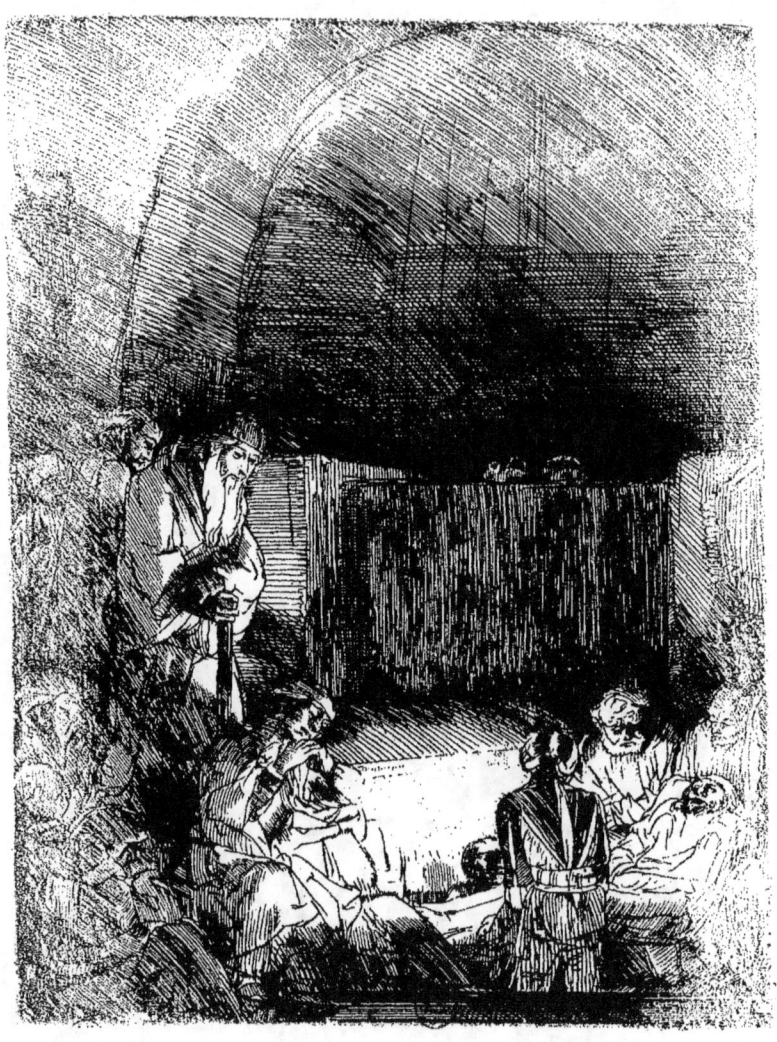

JÉSUS MIS AU TOMBEAU

Ce morceau fait pendant au n° 59, *la Descente de croix au flambeau*. Il se compose de douze figures. On voit au bas de la droite les disciples qui ensevelissent le corps de Jésus-Christ enveloppé d'un linceul. Sur le devant, à gauche, sont les trois Maries qui pleurent sa mort. Au-dessus paraissent trois personnages debout, dont le plus remarquable est un vieillard à barbe blanche, Joseph d'Arimathie, sans doute, qui appuie ses deux mains sur un bâton et regarde le cadavre. Dans le fond se dessine une voûte cintrée, au bas de laquelle s'avance un appui de pierre où sont placées deux têtes de mort. Au-dessus de cette voûte se distingue une grande arcade qui touche à l'extrémité supérieure de la planche. Cette pièce est rare. Elle est sans nom et sans date. Les épreuves qu'on en trouve sont variées d'effet, mais elles diffèrent entre elles plutôt par la manière dont elles sont imprimées, que par des changements véritables. Il n'y a que trois sortes d'états essentiellement distincts, c'est-à-dire produits sur le cuivre même par le travail de la pointe ou de l'eau-forte.

Premier état. Il est à l'eau-forte pure : il y a beaucoup de parties claires ; la paroi du caveau, entre la Vierge et le disciple vu de dos, est toute blanche. Les ombres ne sont qu'ébauchées ; le haut du fond est gravé d'une simple taille. Très-rare.

Il y a une épreuve de ce premier état avec une teinte imitant un lavis à l'encre de Chine. Cette teinte qui couvre les ombres et la figure vue de dos, et qui, dans le fond, descend jusqu'aux têtes de mort, est obtenue avec du noir d'imprimeur légèrement étendu sur le cuivre au moment de l'impression.

A la fameuse vente du ministre d'État, Verstolk de Soelen, qui eut lieu à Amsterdam, en 1847, on vit une épreuve teintée de ce premier état, qui présentait dans le fond des fenêtres gothiques. Cette épreuve, qui passait pour unique, fut vendue 90 florins. Elle est aujourd'hui au musée d'Amsterdam.

Second état. La planche est partout couverte de doubles et triples hachures, notamment sur toute la paroi du caveau entre la Vierge et le disciple vu de dos ; des tailles sont ajoutées horizontalement sur la partie droite du linceul.

On connaît plusieurs épreuves de cet état. La première est imprimée de la façon ordinaire. La seconde est teintée partout à l'impression, comme nous l'avons dit plus haut. On remarque une partie claire auprès des têtes de mort, sur le bord droit de la planche. La troisième, également teintée, ne présente de clair que sur le linceul du Christ. On y distingue mieux les détails. On aperçoit au-dessus des têtes de mort un reflet sur lequel elles se détachent en noir. La quatrième est toute noire. Les figures sont teintées ; on ne reconnaît

que celles qui sont autour du corps. La petite voûte au-dessus des têtes de mort se dessine en demi-teinte sur l'obscurité du fond.

Troisième état, non décrit. Des tailles horizontales sont ajoutées au haut de la droite; ces tailles dépassent le cintre de la voûte, et sont destinées à en perdre le contour. Il s'en trouve des épreuves où quelques clairs vifs sont ménagés sur le linceul, sur les têtes des deux disciples qui soutiennent le corps, sur la joue et la main de la Vierge, sur les mains et le visage de Joseph d'Arimathie.

Hauteur, 0,180; largeur, 0,162.

BARTSCH, 86. CLAUSSIN, 90. WILSON, 91.

C'est uniquement pour son extrême rareté que les amateurs recherchent le premier état de cette estampe, qui n'est, à vrai dire, qu'une préparation brutale pour arriver à un effet prémédité. Si Rembrandt s'est contenté ici d'indiquer le geste de chaque personnage et son attitude par quelques traits grossiers, sans s'occuper des contours ni du détail, c'est qu'il avait l'intention de plonger toute cette scène dans l'obscurité, de noyer dans l'ombre ces contours. Quand on veut obtenir des teintes sourdes et des noirs profonds, il importe de préparer largement son eau-forte, afin qu'il reste une certaine transparence dans la gravure, en dépit des travaux additionnels de la pointe sèche. C'est ce qu'a fait Rembrandt.

Les amateurs qui possèdent ou qui ont vu les états postérieurs de cette planche, et qui savent quel admirable parti en a tiré le peintre, seront satisfaits sans doute que nous en ayons reproduit l'ébauche, non-seulement parce qu'elle est rare, mais parce qu'elle montre par quelles variations a dû passer ce tableau funèbre, avant de produire l'impression que Rembrandt lui-même avait ressentie en la composant. Car cette histoire de la passion de Jésus-Christ, Rembrandt l'a suivie pas à pas avec le sentiment religieux d'un chrétien, avec l'émotion d'un poète, et c'est comme moyen d'exprimer cette émotion, qu'il a choisi un effet si mystérieux de clair-obscur. Dans le morceau qui précède, nous avons vu passer à la clarté du jour le brancard sur lequel les disciples portaient le corps de leur Dieu. Ici nous sommes entrés avec les saintes femmes dans la grotte du sépulcre. L'inhumation se fait sous une voûte éclairée par un flambeau qu'on ne voit point, et une vive lumière frappe d'abord les parois du caveau; mais bientôt, par une suite d'estampes qui ne seront que des épreuves variées d'une même gravure, Rembrandt va exprimer tout ce qui se passe dans son imagination émue. Il semble qu'à mesure que le corps descend dans la tombe, la lumière descend aussi, qu'elle diminue et s'affaiblit insensiblement; tout se confond peu à peu, tout s'efface; et à la quatrième épreuve les figures et le cadavre paraissent enveloppés comme d'un suaire d'obscurité sinistre; les lumières sont éteintes, la nuit du tombeau a commencé. Il ne reste plus sur cette gravure inimitable qu'une réverbération des flambeaux disparus, un reflet lointain, sourd, presque invisible de quelque chose qui fut la lumière, un vague souvenir de quelque chose qui fut la vie...

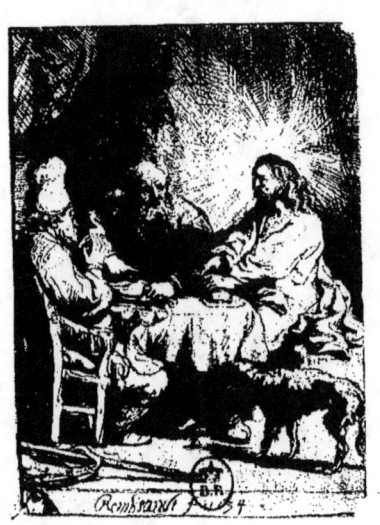

LES PÈLERINS D'ÉMAUS (EN PETITE DIMENSION)

PIÈCE DITE :

LES PETITS PÈLERINS D'ÉMAÜS

Jésus-Christ est assis à table avec deux disciples, devant lesquels il rompt le pain. Sa tête est environnée d'une auréole lumineuse. Il est placé sur la droite de l'estampe, ayant un chien à ses pieds, sur le devant. Le disciple qui est à sa droite, et qui est nu-tête et vu de face, coupe un gigot qu'il tient de la main gauche. Le second disciple, coiffé d'un haut bonnet, est assis dans un fauteuil, tout à fait sur la gauche, vis-à-vis de Jésus-Christ. Ses mains sont jointes et élevées comme celles d'un homme qui prie. En regardant avec beaucoup d'attention la partie noire du fond de l'estampe, on distingue avec peine une quatrième figure perdue dans l'ombre, et qui semble être celle d'un serviteur. Sur le devant de la gauche, aux pieds du disciple assis dans un fauteuil, on remarque un bâton et un havresac. Au milieu d'une petite bande claire, qui est dans le bas, on lit : *Rembrandt f. 1634*.

Les premières épreuves de cette jolie pièce, gravée avec goût, sont brillantes et ont même un peu de barbe aux rayons.

Hauteur, y compris la bande claire du bas, 0,101. Largeur, 0,072.

BARTSCH, 88. CLAUSSIN, 92. WILSON, 93.

« Et comme ils furent près de la bourgade où ils allaient, il faisait semblant d'aller plus loin; mais ils le forcèrent, en lui disant : Demeure avec nous, car le soir approche et le jour commence à baisser. Il entra donc pour demeurer avec eux.

« Et il arriva que, comme il était à table avec eux, il prit le pain et il le bénit, et l'ayant rompu, il le leur distribua. Alors leurs yeux furent ouverts, en sorte qu'ils le reconnurent, mais il disparut de devant eux. »

Rembrandt a lu plus d'une fois ce texte de l'Écriture, et plus d'une fois il a vu s'éclairer dans son imagination le drame héroïque et humain que l'Évangéliste avait su peindre en si peu de mots. Des deux estampes qu'il a inventées et gravées sur ce sujet, celle-ci me semble la meilleure. Comme toute la scène est bien renfermée dans ce petit espace! On ne saurait y rien ajouter ni en retrancher rien. Jésus-Christ est Dieu, et l'auréole qui environne sa tête, émanation rayonnante de sa pensée, lui donne un

caractère divin; mais il est homme aussi, et dans l'intimité de ce repas frugal avec ses deux disciples, il rompt le pain comme ferait un ami, il partage avec eux comme un frère. Ainsi, le grand symbole de la fraternité, qui est le fond même de la doctrine du Christ, il est exprimé ici de deux manières, dans la simplicité d'une action réelle et dans le sens idéal d'un emblème. Tandis que la présence du chien du logis donne à la composition un aspect familier et touchant, comme si le peintre eût voulu dire que les races inférieures de la création doivent obtenir leur part du pain rompu et être admises au banquet de la charité universelle, le nimbe rayonnant, qui éclaire le tableau, élève à la hauteur d'un précepte divin, d'une religion, l'acte d'un maître qui se met en communion avec ses disciples, d'un ami qui fraternise avec ses amis.

Rembrandt, disons-nous, a plus d'une fois traité ce sujet. Non-seulement il en a composé deux estampes différentes, mais il l'a dessiné de plusieurs manières. Ainsi, Houbraken, dans son *Grand Théâtre des Peintres*, a inséré une gravure faite d'après un dessin de Rembrandt, qui représente également le Christ avec les disciples d'Émaüs. Mais cette fois le peintre s'est attaché à rendre le passage de l'Écriture qui dit: «Alors leurs yeux furent ouverts, et ils le reconnurent; *mais il disparut de devant eux.*» La figure du Christ est absente, en effet, dans le dessin sublime dont je parle, et sur le siége d'où elle vient de disparaître, on ne voit plus qu'une lueur mystérieuse, fantastique, très-bien expliquée cependant par le geste d'étonnement et de frayeur que font les deux disciples, en voyant les derniers rayons d'une impalpable lumière, à la place où tout à l'heure ils ont touché la main d'un ami et entendu sa voix. Je ne sache pas que l'art italien se soit élevé jamais à une telle poésie. Elle ne peut être trouvée que par ces rares grands hommes dont le génie se développe en silence, au sein du recueillement que procurent les pâles journées d'hiver, dans les brumeuses contrées du septentrion.

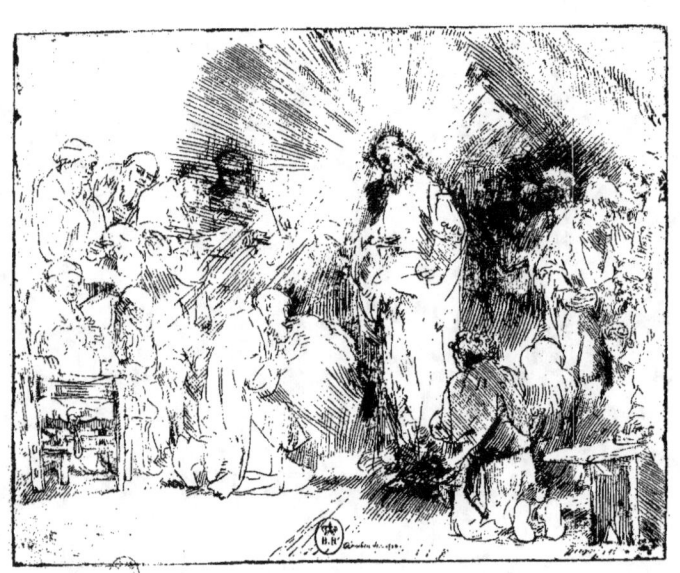

JÉSUS APPARAISSANT A SES DISCIPLES

Morceau en travers, très-légèrement griffonné. On y voit Jésus-Christ apparaissant à ses disciples après sa mort. Il est debout, presque de profil, et dirigé vers la gauche, à peu près au milieu de l'estampe. Thomas, l'incrédule, est à genoux devant lui. Les autres disciples, l'un agenouillé à la gauche du Christ, les autres assis ou debout, expriment l'étonnement que leur causent l'incrédulité de Thomas et ces paroles que Jésus semble lui dire : *Mets ta main dans mon côté, et ne sois point incrédule, mais fidèle.* On lit au milieu du bas : *Rembrandt, f.* 1650. Ce morceau est rare.

Nota. Gersaint a décrit cette pièce au n° 68 de son catalogue, sous le titre évidemment erroné de *Jésus guérissant les malades*, et Daulby a renouvelé l'erreur de Gersaint, bien qu'il ait fait assez d'attention à l'estampe, pour remarquer que la description de Gersaint était inexacte. Pierre Yver dans son *Supplément*, fait observer avec raison que la pièce décrite par Gersaint au n° 61 de son catalogue, est la même que celle décrite par le même auteur sous le n° 76.

Hauteur, 0,162. Largeur, 0,212.

BARTSCH, 89. CLAUSSIN, 93. WILSON, 94.

Il est, je crois, impossible d'exprimer plus de choses avec moins de travaux. Il n'y a pas dans cette admirable estampe, une seule hachure inutile, un seul trait de pointe qui ne porte coup. Celui qui connaît la manière habituelle de Rembrandt, peut déjà pressentir l'effet du tableau, et par les yeux de la pensée le voir s'éclairer de cette clarté miraculeuse dont les rayons sont déjà si vivement indiqués. Le Christ porte en lui sa lumière; partout où il se montre, il marche environné d'une auréole glorieuse, et sa présence illumine le théâtre de ses prédications, de même que sa parole éclaire, échauffe l'esprit de ceux qui l'entourent. Si cette belle estampe était finie, ou si Rembrandt en eût fait le motif d'une grande peinture, on verrait le Christ vêtu d'une lueur mystérieuse, comme un divin fantôme, accabler de ses rayons l'incrédule confondu et agenouillé devant lui. Rangés autour de leur maître, les autres disciples seraient inégalement frappés de sa lumière, et quelques figures s'enfonceraient et iraient se perdre dans une ombre profonde. Têtes communes! rudes visages de pêcheurs! mais comme le sentiment les anime, comme l'expression les ennoblit et les relève! Les uns,

malgré leur foi, sont étonnés, éblouis de cette apparition effrayante, et l'on en voit qui se cachent la figure dans leurs mains; les autres, surpris de l'incrédulité de Thomas, ou plutôt de sa conversion tardive, joignent leurs mains dans l'attitude de la prière, se prosternent comme lui aux pieds de Jésus, ou s'abîment dans la contemplation du miracle. « Et comme ils tenaient ces discours, Jésus se présenta lui-même au milieu d'eux et leur dit : Que la paix soit avec vous! Mais eux, tout troublés et épouvantés, croyaient voir un esprit.

« Et il leur dit : Pourquoi vous troublez-vous et pourquoi monte-t-il des pensées dans vos cœurs? Voyez mes mains et mes pieds, car c'est moi-même : touchez-moi et me considérez bien; car un esprit n'a ni chair ni os...

« Et huit jours après, ses disciples étant encore dans la maison, et Thomas avec eux, Jésus vint, les portes étant fermées, et fut là au milieu d'eux, et il leur dit : Que la paix soit avec vous!

« Puis il dit à Thomas : Mets ton doigt ici, et regarde mes mains; avance aussi ta main et la mets dans mon côté; et ne sois point incrédule, mais fidèle. Et Thomas répondit, et lui dit : Mon Seigneur et mon Dieu!... »

Encore une fois, si Rembrandt eût ajouté à cette scène magique la magie de son clair-obscur, on verrait se remuer, autour du Christ rayonnant, toutes ces belles figures d'apôtres, qui s'avanceraient à la lumière ou s'effaceraient dans l'ombre; mais je ne sais pourquoi, l'inachevé de cette composition sublime la rend peut-être encore plus touchante, parce qu'elle sollicite et ravit l'imagination, en lui faisant apparaître la scène d'une manière ébauchée, légère et vague, comme elle nous apparaîtrait dans les visions d'un songe.

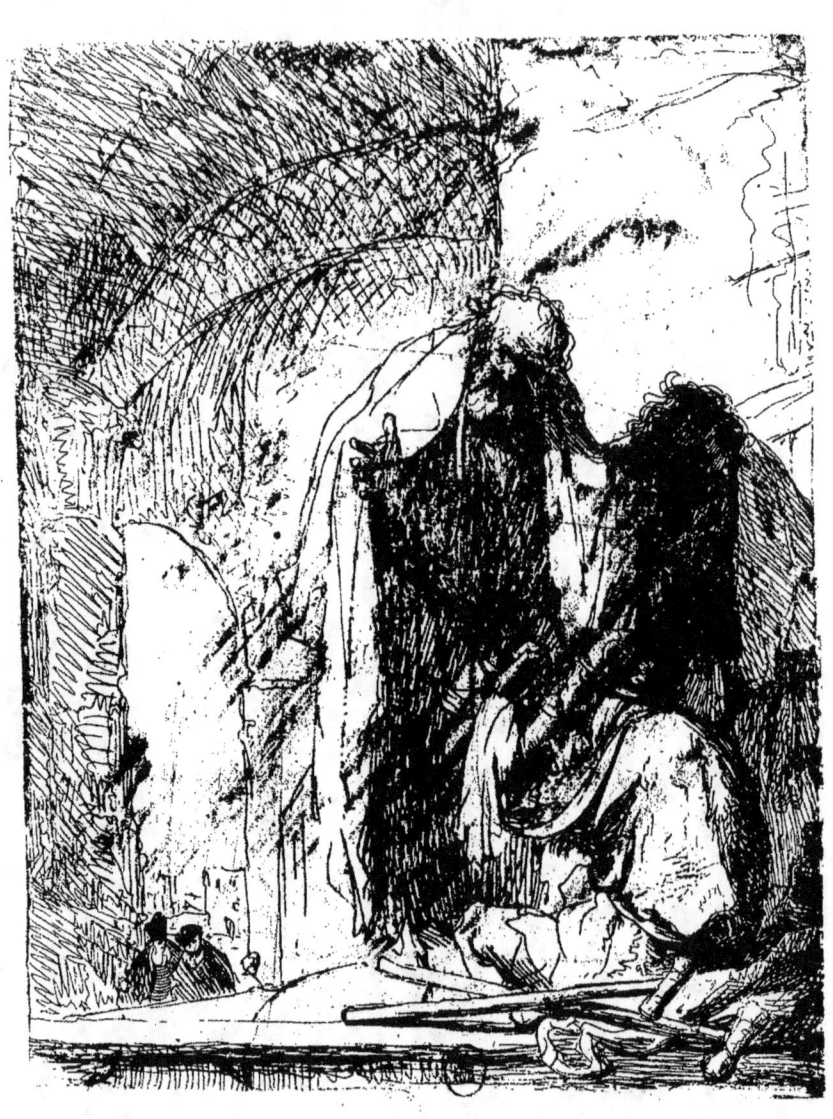

SAINT PIERRE GUÉRISSANT LE PARALYTIQUE

Sur la droite de l'estampe, le paralytique, assis par terre, ayant deux béquilles à côté de lui, lève son bras droit vers les apôtres pour leur demander l'aumône, et leur montre en même temps sa main gauche estropiée. Saint Pierre, qui est debout, se penche vers lui en étendant les deux bras, et saint Jean est auprès de lui, tout à la droite de l'estampe, dans une attitude inclinée aussi, et couvert d'un manteau comme saint Pierre. Sur la gauche sont indiquées, à grands traits, la porte extérieure du temple et les voûtes du vestibule. On aperçoit deux juifs qui montent l'escalier et qui sont vus à mi-corps. Cette pièce est de la plus grande rareté.

Hauteur. 0,227. Largeur. 0,169.

BARTSCH, 95. CLAUSSIN, 98. WILSON, 99.

La rareté extrême de ce morceau est facile à comprendre. Il est clair que Rembrandt n'en a pas été satisfait, et qu'après en avoir tiré deux ou trois épreuves, il a renoncé à le finir. A vrai dire, ce n'est qu'une ébauche, d'un travail rapide et grossier, dans laquelle on sent néanmoins la griffe du maître. La tête de saint Pierre est d'un beau caractère et son geste est plein d'onction ; mais la figure de saint Jean est sans dignité et sans noblesse, et Rembrandt paraît en avoir jugé ainsi, car il a maculé son estampe, soit sur le cuivre au moment de l'impression, soit sur l'épreuve même en y promenant son doigt. Quant au paralytique, il est indiqué d'une manière admirable en quelques coups de pointe, et il rappelle, par l'énergie de sa laideur et le naturel de son attitude, la belle figure du boiteux que Raphaël a dessiné dans une des fameuses tapisseries dont les cartons sont maintenant en Angleterre, au palais de Hamptoncourt, et qui représente également Pierre et Jean à la porte du temple.

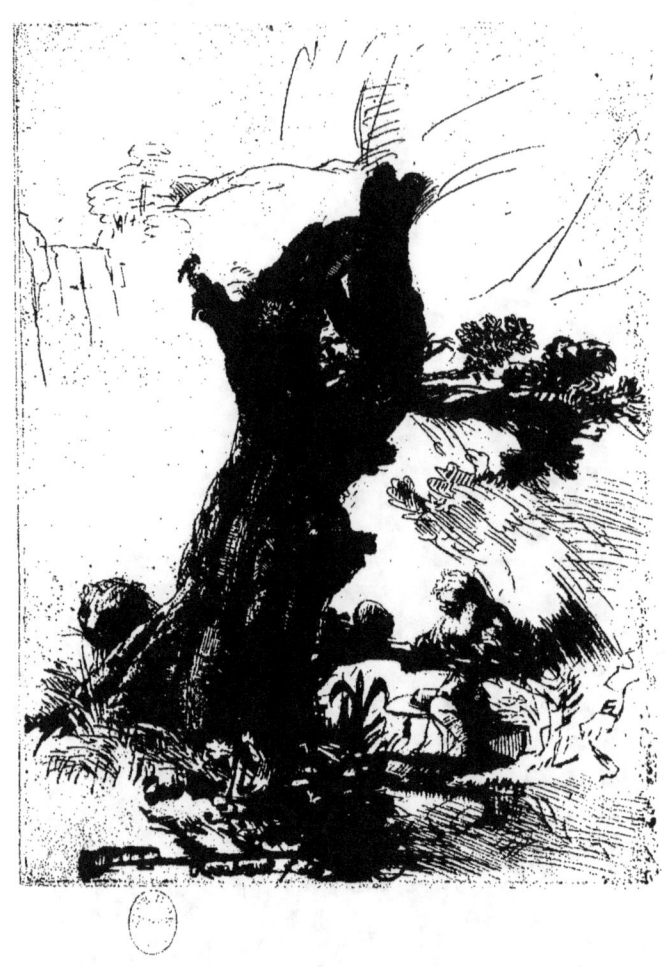

SAINT JÉROME ÉCRIVANT

PIÈCE DITE

SAINT JÉROME AU TRONC D'ARBRE

Morceau gravé d'un très-bon goût et dont le fond n'est point achevé. On voit s'élever, au milieu, un grand et gros tronc d'arbre qui se sépare en deux par le haut. Il en sort une seule branche qui s'étend vers la droite de l'estampe. Au bas de ce tronc, de l'autre côté, se voit la tête d'un lion. Saint Jérome est assis sur la droite, ayant son chapeau à terre, à côté de lui; il porte des lunettes et il écrit dans un livre placé sur une planche, au bout de laquelle est posée une tête de mort. On lit au-dessous du tronc d'arbre, dans une bande formée par deux traits en dedans de la planche : *Rembrandt f. 1648*.

Il y a deux épreuves différentes de ce morceau.

Premier état. Avant le nom de Rembrandt et avant le trait qui forme la bande. Très-rare. Cette épreuve a beaucoup de barbes.

Second état. Avec le nom de Rembrandt. Quand elles sont des premières tirées, les épreuves de cet état sont aussi brillantes que celles du premier, et présentent également beaucoup de manière noire, ce qui prouverait que Rembrandt en a fort peu tiré avant le nom.

Hauteur, 0,178. Largeur, 0,131.

BARTSCH, 103. CLAUSSIN, 106. WILSON, 108.

Terminer avec soin certaines parties, laisser les autres à l'état de pure indication, tel est le procédé de Rembrandt dans beaucoup de ses eaux-fortes. Il aime faire valoir tel morceau par le sacrifice de tel autre; il se plaît à opposer l'ébauche au fini, non-seulement pour le contraste qu'il en tire, mais encore pour nous ménager le plaisir de compléter nous-même par la pensée ce qu'il y aura d'inachevé dans son œuvre, ou d'imparfait. S'il n'avait donné tant de fois des preuves d'une patience inouïe, on pourrait croire que l'inconstance ou la paresse du graveur sont les causes de ces lacunes apparentes; mais quand on voit de pareilles inégalités de travail se reproduire si souvent, quand on retrouve dans cinquante autres ouvrages du maître ces négligences répétées, on est forcé de reconnaître que l'imperfection de quelques parties de la planche est, non pas une faiblesse, mais un calcul. Homme d'imagination, Rembrandt s'adresse à la nôtre et veut qu'elle travaille aussi; il veut que nous devinions ses pensées et que notre esprit le suive dans les régions de la fantaisie.

Or, il n'est rien de plus propre à captiver l'attention qu'un tableau inachevé, lorsqu[e] s'y trouve des morceaux finis avec le plus grand soin. En nous montrant le deg[ré] de perfection auquel il pouvait conduire son œuvre, l'artiste pique vivement not[re] curiosité et nous inspire ce genre d'intérêt qui s'attache à l'inconnu. Comme[nt] aurait-il achevé cet ouvrage commencé avec tant d'ardeur, caressé d'abord avec ta[nt] d'amour? Quelle raison lui a fait abandonner sa gravure en si beau chemin? Vo[ilà] ce qu'on se demande, et quand on est en présence d'un homme tel que Rembran[dt], on ne peut attribuer la résolution du peintre à son impuissance. On sent bien q[ue] cet humoriste de génie a voulu seulement intriguer notre admiration.

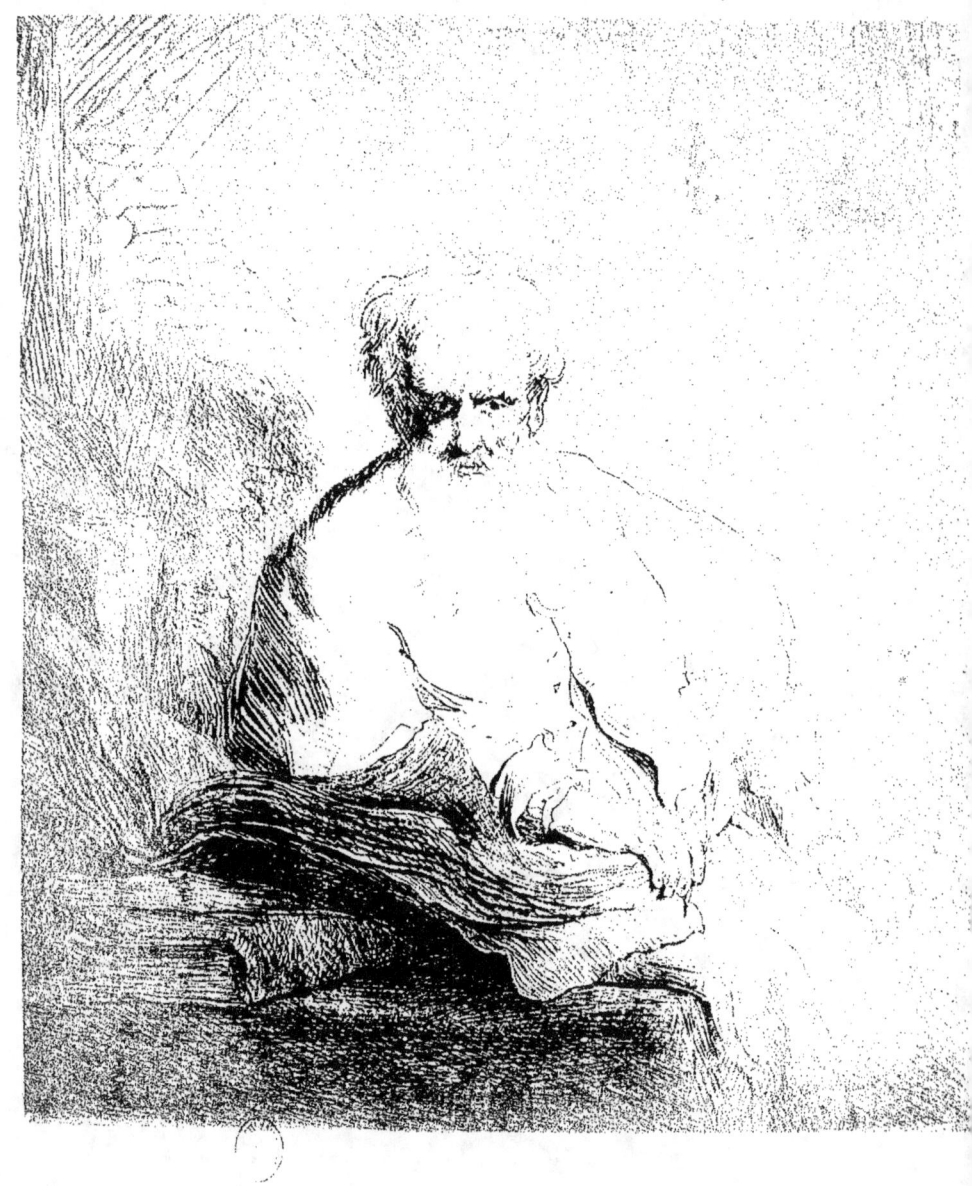

ns
SAINT JÉROME EN MÉDITATION

PIÈCE DITE

VIEILLARD HOMME DE LETTRES

Un vieillard, vu de face jusqu'aux genoux; il a une grande barbe blanche et les cheveux en partie hérissés. Il est assis dans un fauteuil, et son corps est dirigé vers la droite, d'où vient le jour. Son bras droit est appuyé sur un grand livre ouvert, qui est placé avec d'autres livres sur une table, à gauche. Il tient une plume de la main droite, et appuie sa main gauche sur le bras d'un fauteuil; la robe dont il est vêtu n'est qu'au trait. A l'exception de la table et des livres qui sont couverts de tailles en différents sens, cette estampe paraît seulement ébauchée. Cependant il y a aussi quelques hachures dans le fond, à gauche. Cette pièce est de la dernière rareté.

Hauteur, 0,237. Largeur, 0,200.

BARTSCH, 149. CLAUSSIN, 146. WILSON, 147.

Cette belle pièce avait échappé à Gersaint. C'est Pierre Yver qui, le premier, la signala dans son *Supplément*, imprimé à Amsterdam en 1756. Bartsch n'a fait que transcrire la description d'Yver, en donnant à l'estampe le titre barbare de *Vieillard, homme de lettres*. A sa description il ajoute la remarque de Pierre Yver, que ce morceau est gravé dans le même goût que le grand saint Jérôme, presque unique, décrit par Gersaint au n° 99 de son catalogue, et qui, dans celui de Bartsch, porte le n° 106. Or cette remarque, fort juste, aurait dû le conduire, ainsi qu'elle nous a conduit nous-même, à considérer le personnage représenté comme un père de l'Église. Nous l'avons appelé saint Jérôme, parce qu'il ressemble à celui que Rembrandt a gravé plusieurs fois, et qu'il en a tout le caractère. Si l'on n'y voit point le lion, qui est l'indispensable compagnon du solitaire, et pour ainsi dire, son attribut, c'est que le saint est représenté seulement jusqu'aux genoux. Rembrandt, du reste, a eu de la prédilection pour cette grande figure de saint Jérôme. Il l'a gravée jusqu'à huit fois, et c'est le seul docteur de l'Église dont il se soit occupé. Le puissant et fier génie de cet anachorète l'avait frappé et lui imposait. Il aimait à reporter sa pensée vers ces thébaïdes où tant d'hommes forts inaugurèrent l'ascétisme chrétien, où saint Jérôme, en particulier, après avoir lutté contre les tentations de la sensualité mondaine, finit par se rendre maître de lui-même, et composa ses mâles écrits contre les Ariens, ses lettres à sainte Paule et à Léta, sa traduction des Évangiles et ses polémiques contre Jovinien et contre Pélage. Deux fois Jérôme, poussé par une secrète inquiétude, se retira au désert; la première fois, ce fut en Syrie, dans le diocèse d'Antioche, en une affreuse solitude appelée Chalcis. Il y passa quatre ans, occupé des pratiques de la pénitence et de

la plus pénible de toutes les études, celle de l'hébreu. La peinture qu'il fait lui-même de la vie qu'il y menait, est pleine d'énergie et de couleur, et je ne m'étonne point que ce héros du christianisme naissant ait séduit tant de grands artistes : Titien, Raphaël, Rembrandt et d'autres.

« Lorsque j'étais jeune, dit-il, quoique enseveli dans le désert, j'étais si tourmenté par la violence de mes passions et par l'ardeur de la concupiscence, que je ne me sentais pas assez de force pour résister. Je faisais ce que je pouvais pour éteindre ce feu par de grandes abstinences; mais cela n'empêchait pas que mon esprit ne fût continuellement agité par de mauvaises pensées. Pour me vaincre, je me fis le disciple d'un moine qui, de juif, s'était fait chrétien, et moi, qui avais tant aimé les sages préceptes de Quintilien, l'éloquence majestueuse de Cicéron, le style grave de Fronton, et la douceur de Pline, je me mis à apprendre l'alphabet et à étudier une langue dont les mots sont si rudes et si difficiles à prononcer. Je rends grâces à mon Dieu de ce que je recueille maintenant de cette étude des fruits d'autant plus doux que la semence en a été plus amère. »

Saint Jérôme continua cependant de lire les auteurs classiques avec un plaisir qui devint une passion. Mais à la fin ce goût excessif pour la littérature profane lui inspira des remords. Il rapporte que dans un accès de fièvre brûlante qu'il eut dans le désert, il tomba en syncope, et crut être cité devant le tribunal de Jésus-Christ; que là on lui demanda quelle était sa profession, et qu'ayant répondu qu'il était chrétien, le juge lui avait dit : « Vous mentez; vous êtes cicéronien, car les ouvrages de Cicéron possèdent tout votre cœur; » qu'en conséquence il avait été condamné à recevoir une rude flagellation de la main des anges, et que le souvenir de ce châtiment avait fait sur son âme une impression si profonde, qu'il lui en était resté, après sa maladie, un vif sentiment de sa faute. Il promit au juge de ne plus lire d'auteurs profanes. « Depuis ce temps-là, dit-il, je me suis appliqué à lire les divines Écritures avec plus d'ardeur et d'attention que je n'en avais mis dans la lecture des écrivains pour lesquels j'avais été jusque-là si passionné. »

Voilà sans doute le passage que Rembrandt avait sous les yeux, quand il grava l'estampe que nous appelons *Saint Jérôme*. Cette dénomination est au surplus si naturelle, qu'elle a été adoptée également par les conservateurs du cabinet des estampes de Paris.

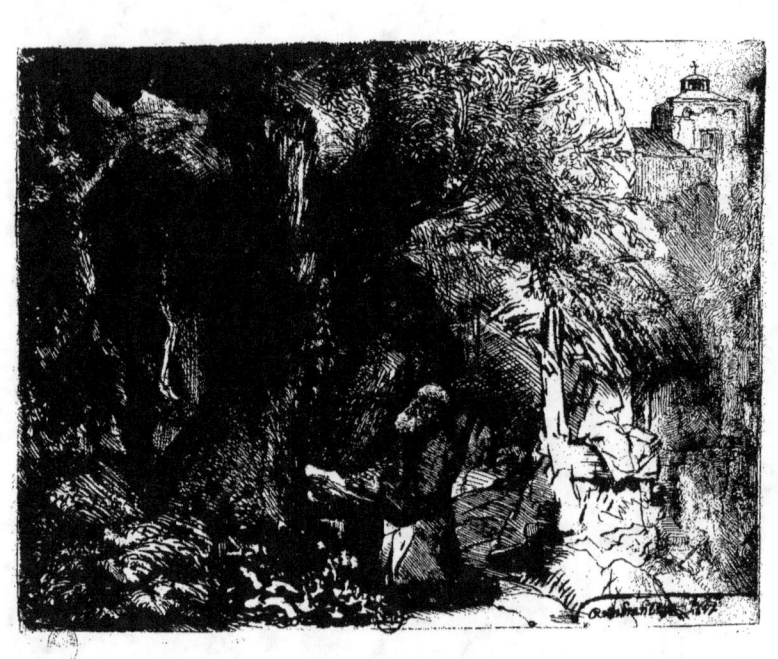

SAINT FRANÇOIS A GENOUX

Le sujet de ce morceau, qui est un des plus rares de l'œuvre de Rembrandt, est Saint François à genoux, priant les mains jointes sur un livre ouvert, qui est placé sous un arbre.

Saint François est représenté à genoux, dans le bas et vers le milieu de l'estampe, au pied d'un gros arbre. Ses mains jointes sont posées sur un livre ouvert. Il adresse ses prières à un grand crucifix élevé parmi les arbres d'un bois, et dont la tête se perd dans l'ombre. Ce crucifix et les arbres occupent toute la gauche de l'estampe. La partie droite n'est qu'ébauchée. On y découvre un religieux, vu par le dos, qui prie aussi dans un livre, et dont le corps, appuyé sur une traverse de bois, est dirigé vers la droite. Il est placé sous une espèce de cahute couverte de chaume, un de ses bras passé sur la traverse. Tout au haut de la droite, on remarque un bâtiment élevé en forme de chapelle, et surmonté d'une petite croix. On lit au bas du même côté, en petits caractères, dans une petite bande formée d'un trait et renfermée dans l'estampe : *Rembrandt f.* 1657; et un peu plus bas la même signature et la même date, en gros caractères. Il se trouve beaucoup de manière noire aux anciennes épreuves.

On distingue deux états de cette pièce :

Premier état. La figure de saint François n'est point ombrée. Le travail entre le saint et le gros arbre, au pied duquel il prie, ne s'y trouve pas encore, et toute la partie droite de l'estampe est presque en blanc. Ce premier état existe au British-Museum. Il est presque unique.

Second état. On le reconnaît à la présence des travaux dont nous venons de parler, et notamment à ce que le nom de Rembrandt, qui n'est gravé qu'une fois dans la première épreuve, est écrit ici une seconde fois, en caractères fortement marqués, et d'une grosse pointe.

Hauteur, 0,189. Largeur, 0,241.

BARTSCH, 107. CLAUSSIN, 110. WILSON, 112.

Partout où Rembrandt a mis sa griffe, il révèle sa personnalité avec tant de force, qu'on le prendrait souvent pour un homme plein de caprices. Sa réputation est même celle d'un peintre fantasque, tout entier à son humeur. Cependant, quand on y regarde de bien près, on s'aperçoit que Rembrandt n'a mis de la fantaisie que dans le cadre de son drame, et en a toujours respecté le fond, quand il était historique. Par exemple, lorsqu'il tire son sujet de la Bible ou de l'Évangile, ou de la Vie des Saints, il a toujours l'œil sur le texte du livre, et ne s'en écarte point. Ici, on reconnaît saint François à cette adoration extatique du crucifix dans laquelle il consuma sa vie entière. Car le saint François que l'on voit dans cette

estampe, est saint François d'Assise, celui qui fonda l'ordre des Frères mineurs, et que l'on nommait le *Séraphique*. On sait qu'en 1224, il se retira dans le lieu le plus solitaire du Mont-Alverne, près de Borgo San Sepolcro, en Toscane. Ses compagnons lui préparèrent là une petite cellule, où il s'imposait les mortifications les plus dures, couchant sur la terre nue, la tête appuyée contre une pierre. Dans cette retraite, il ne retint auprès de lui qu'un seul de ses frères, voulant se livrer aux douceurs de la contemplation, depuis la fête de l'Assomption de la Vierge jusqu'au jour de Saint-Michel, c'est-à-dire pendant six semaines. Il dit à ce frère, nommé Léon, de lui apporter tous les jours un peu de pain et d'eau, qu'il laisserait à l'entrée de la cellule. Quand vous viendrez pour matines, ajouta-t-il, dites seulement à haute voix : « *Domine, labia mea aperies.* » Si je réponds : « *et os meum annuntiabit laudem tuam* », vous entrerez; sinon, vous vous retirerez. Le pieux disciple exécuta ponctuellement ce qui lui était prescrit. Souvent il s'en retourna, voyant le saint plongé dans l'extase. Un jour il le trouva prosterné à terre, et crut le voir environné d'une lumière éclatante. Le saint avouait lui-même qu'il n'avait jamais été plus favorisé des visions du Saint-Esprit que dans cette solitude du Mont-Alverne.

Saint Bonaventure raconte que vers la fête de l'Exaltation de la Croix, François d'Assise étant en prière au pied de la montagne, s'élevait à Dieu par l'ardeur de ses désirs, quand tout à coup un séraphin descendit à lui d'un vol rapide, ouvrant six ailes de feu au milieu desquelles apparut la figure de Jésus crucifié. Ce merveilleux et douloureux spectacle le pénétra si vivement qu'il en eut l'âme transpercée comme d'un glaive. A la suite de cette vision, le saint fut extérieurement marqué d'une image semblable à celle d'un crucifix, comme si sa chair, amollie et fondue par le feu, avait reçu l'impression d'un cachet. En même temps des marques de clous commencèrent à paraître à ses mains et à ses pieds, telles qu'il les avait vues dans l'apparition miraculeuse. A son côté droit, se dessina une plaie rouge, comme s'il eût été percé d'une lance, et souvent sa tunique était trempée du sang qui coulait de cette plaie.

Tel est, en abrégé, le récit de ce miracle des stigmates qui a été le sujet de tant de peintures, depuis six cents ans. Rembrandt, qui n'était pas un illuminé, a vu dans saint François ce qu'il fallait y voir : un croyant exalté, un grand cœur de chrétien, un exemple de cette foi qui soulève, dit-on, les montagnes, et dont le saint donna un jour des marques si éclatantes, lorsque ayant pénétré dans le camp des Sarrasins, devant Damiette, il dit au soudan : « Si vous balancez entre Jésus-Christ et Mahomet, faites allumer un grand feu dans lequel j'entrerai avec vos prêtres, afin que vous jugiez quelle est la vraie religion. » Rembrandt a donc représenté le saint dans sa solitude sauvage avec son unique compagnon, au pied d'une croix grossièrement sculptée, mais enveloppée d'ombres et de lumières fantastiques. Et si dans cette estampe, qui semble gravée à coups de pinceau, il a indiqué les murs d'un couvent et le campanile d'une église romane, c'est qu'en effet l'histoire rapporte que le comte Catanio, admirateur du saint, lui fit bâtir en cet endroit un monastère et une chapelle.

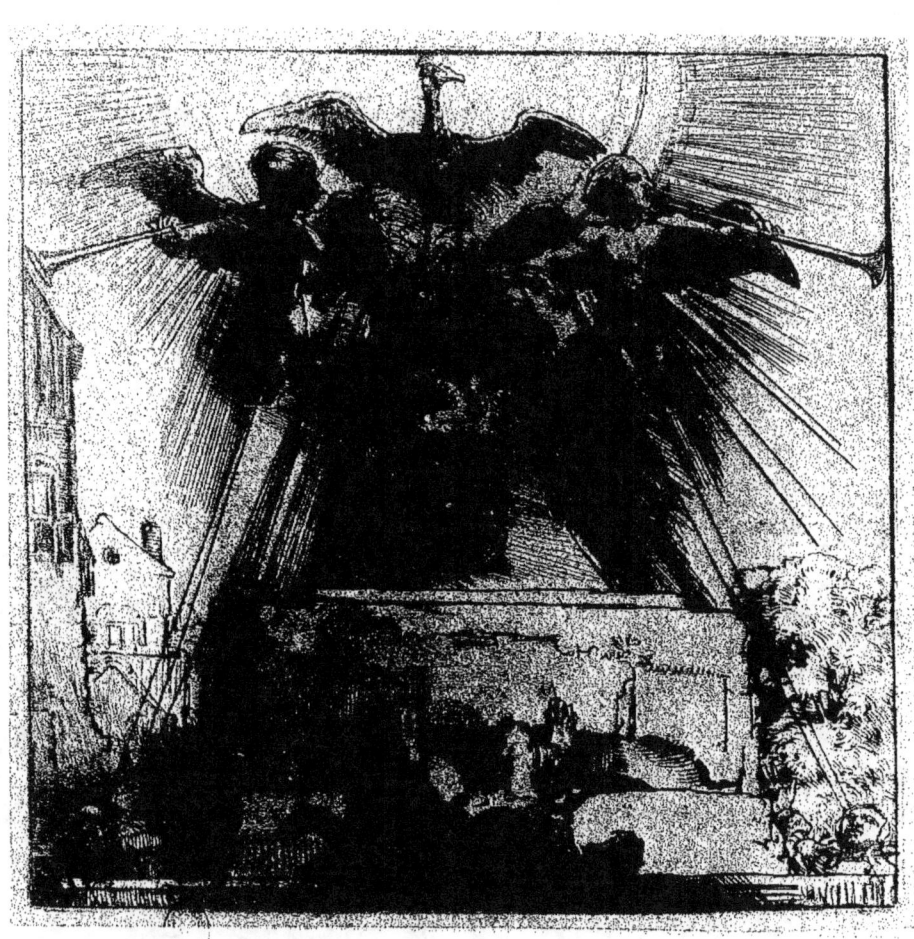

LE TOMBEAU ALLÉGORIQUE

Ce morceau représente un tombeau d'où s'échappent des jets de flammes. Ce tombeau est placé sur une espèce de piédestal et orné d'un écusson d'armes surmonté d'une couronne ducale. Au-dessus du tombeau, à droite et à gauche, sont deux génies ailés qui planent en l'air et sonnent de la trompette. Ils tiennent d'une main deux javelles de blé liées ensemble autour de la tige, et sur cette gerbe s'élève une cicogne aux ailes déployées dont la tête touche au bord supérieur de l'estampe et se trouve au centre d'une gloire lumineuse qui jette des rayons en tous sens, et couronne tout le sujet. Au bas du piédestal, sur le devant de l'estampe, on remarque la figure d'un homme renversé, vue en raccourci, la tête en avant, et dont les pieds élevés au-dessus du corps, atteignent le bas de la tablette du piédestal; cette figure a des cheveux en forme de serpents, comme ceux qui symbolisent l'Envie. Aux angles du piédestal sont des masques qui ressemblent à des têtes de mort. A la droite de l'estampe se dessinent des arbres au bas desquels on aperçoit une figure qui lève un bras en recevant sur sa tête un des rayons de la gloire. A la gauche sont trois autres figures dont on ne voit que le buste, et dont une tient élevé un enfant au maillot, sur qui tombent pareillement plusieurs rayons. Dans le fond, de ce côté, il y a quelques maisons en perspective. On lit au bas de la droite, tout près du bord de la planche : *Rembrandt, f.* 1648. Mais une large hachure qui couvre ce nom, ne permet pas de le lire bien distinctement, et la date non plus n'est pas très-lisible.

Ce morceau est de la plus grande rareté. Le dessin en est aussi incorrect que la gravure en est négligée. Il est en effet gravé d'une pointe rapide, grossière et brutale. Les premières épreuves sont sur papier de Chine et couvertes de barbes.

Hauteur, 0,178. Largeur, 0,180.

BARTSCH, 110. CLAUSSIN, 112. WILSON, 114.

En Hollande on appelle cette estampe le *Phœnix*, et c'est ainsi qu'elle est désignée dans le vieux catalogue d'Amadé de Burgy, publié en 1755. On n'a jamais su d'une manière certaine ce qu'elle représentait; mais, selon toute apparence, c'est une allusion à la délivrance des Pays-Bas et au renversement de la statue du duc d'Albe.

Vers 1568, lorsque le duc ayant chassé le prince d'Orange des Pays-Bas, fut complimenté par le pape Pie V comme le plus glorieux champion de la religion catholique, il ordonna que sa propre statue serait élevée dans la citadelle d'Anvers,

et fondue avec le bronze des canons pris sur l'ennemi. Il était représenté foulant aux pieds la noblesse et le peuple, et sur le piédestal le duc d'Albe fit graver un emphatique éloge de lui-même, figuré par une hydre à deux têtes. Cette insolence avait tellement irrité les habitants des Pays-Bas, que lors de l'expulsion des Espagnols en 1577, la statue fut renversée, et le métal dont elle était formée fut rendu à sa première destination : on l'employa à faire des canons.

Il est probable que l'estampe de Rembrandt se rapporte à cet événement, si mémorable pour les Hollandais. L'oiseau qui étend ses ailes au-dessus d'un tombeau en flammes, peut être regardé sans doute comme le phénix qui renaît de ses cendres ; mais cet oiseau, symbole de la résurrection et de l'immortalité, ressemble ici à une cigogne. Or, on sait que la cigogne est un oiseau révéré en Hollande, de même qu'il l'était autrefois parmi les Romains. Non-seulement on le tient en grande vénération parce qu'il tue les reptiles, mais il est considéré encore comme l'emblème de la démocratie. La cigogne figure, du reste, dans les armes de la ville de La Haye, et dans la circonstance présente, elle peut se rapporter aussi au prince d'Orange qui délivra son pays du joug espagnol et fonda la république des Provinces-Unies.

Rembrandt composa vraisemblablement cette estampe pour l'ornement d'un ouvrage historique où étaient mentionnés les événements dont nous venons de parler. Mais il est certain qu'on ne s'en servit point, soit que le livre n'ait point paru, soit qu'on ait renoncé à l'illustrer, et peut-être faut-il s'expliquer ainsi l'extrême négligence du dessin et de la gravure. Rembrandt n'aura fait qu'ébaucher sa composition, sauf à la reprendre ensuite sur un autre cuivre, ou à la terminer en la corrigeant sur la même planche.

Les divers auteurs des catalogues de l'œuvre de Rembrandt ne sont pas d'accord sur la date écrite au bas de cette planche. Les uns, tels que Bartsch et Claussin, lisent 1650; les autres croient y voir comme nous, l'année 1648. Cette dernière date, qui est celle de la paix signée à Munster entre les Provinces-Unies et le roi d'Espagne, pourrait jeter aussi quelque lumière sur la signification de l'estampe, et il ne serait pas impossible que le peintre, à l'occasion d'un si patriotique anniversaire, eût vivement esquissé sur le vernis une gravure représentant le renversement de la Guerre sous les traits d'une divinité à la chevelure de serpents, et le retour de la Paix, dont les javelles que tiennent les deux génies, seraient alors les emblèmes.

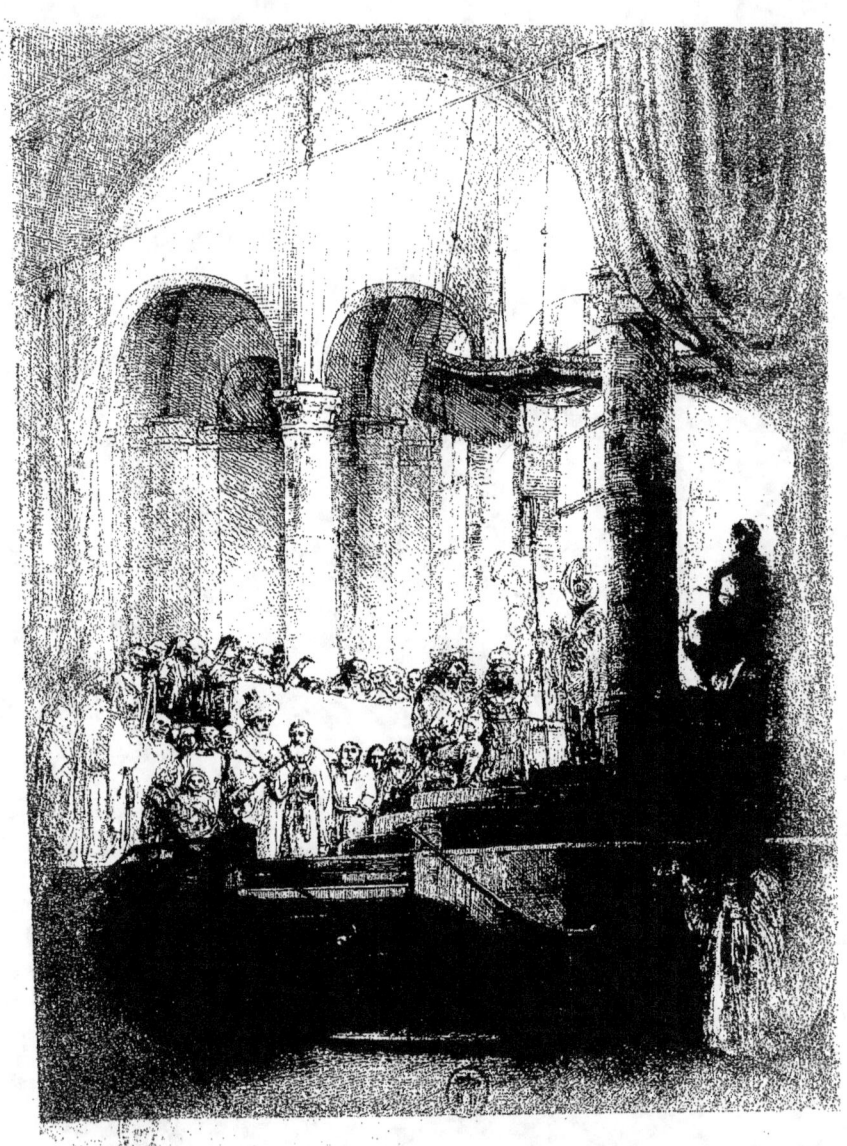

LA MÉDÉE
ou
LE MARIAGE DE JASON ET DE CRÉUSE.

Estampe en hauteur qui a été gravée par Rembrandt pour être mise en tête de la tragédie hollandaise de Médée, composée par son ami le bourgmestre Six, qui n'était alors que secrétaire de la ville d'Amsterdam. Elle représente l'intérieur d'un temple orné de colonnes et rempli d'un grand nombre de figures, parmi lesquelles on distingue un groupe de musiciens. Sur la droite, entre deux colonnes, paraît la statue de Junon, au-devant de laquelle est un autel où s'élève la fumée d'un sacrifice que le pontife du temple va faire à la déesse. Aux pieds du prêtre sont deux figures à genoux, celles de Créuse et de Jason, dont on célèbre le mariage. On remarque sur le premier plan, qui est presque tout entier dans l'ombre, un escalier à double rampe vers lequel s'avance une figure qui paraît être celle de Médée. Elle est suivie d'un serviteur. Ce morceau, fini avec soin, est d'une belle ordonnance et d'un grand effet. On lit au bas, dans une petite marge, quatre vers hollandais qui commencent par ces mots : *Créus en Jason hier...* etc., et vers la droite : *Rembrandt, f. 1648.*

On distingue quatre états de ce morceau célèbre.

Premier état. Extrêmement rare. La statue de Junon est couverte d'un simple bonnet. Dans la marge il n'y a ni le nom de Rembrandt, ni les vers hollandais.

Second état. Junon a une couronne sur la tête, mais on ne voit encore ni le nom de Rembrandt ni les vers hollandais. Très-rare.

Troisième état. C'est celui où on lit dans la marge du bas le nom de Rembrandt et les vers. Le rideau et la grande colonne qui se voient à droite sont, dans cette épreuve, plus fortement ombrés, ce qui ajoute à l'effet.

Quatrième état. La marge du bas sur laquelle étaient les vers, est coupée.

Hauteur, y compris la marge, 0,239. Largeur, 0,175.

BARTSCH, 112. CLAUSSIN, 114. WILSON, 116.

J'ai longtemps cherché en France et en Hollande cette tragédie de *Médée*, qui avait eu l'insigne honneur d'être *illustrée* par Rembrandt, et dont personne ne parlerait plus aujourd'hui, si elle n'avait fourni le sujet d'une des plus belles estampes de ce grand maître. Après bien des recherches infructueuses, j'ai enfin découvert dans les combles de la précieuse librairie de M. Frédéric Müller, à Amsterdam, un exemplaire de la seconde édition de cette tragédie qui est devenue très-rare, même en Hollande. Je suis heureux d'en donner ici une idée aux amateurs.

Il faut cependant les prévenir que la scène représentée par Rembrandt dans sa composition, n'est pas une des scènes de la pièce de Jean Six, dans laquelle le mariage de Jason avec Créuse n'est pas célébré sous les yeux des spectateurs. Voici l'analyse de la pièce [1] :

MÉDÉE

TRAGÉDIE EN CINQ ACTES ET EN VERS, PAR JEAN SIX

Deuxième édition. Amsterdam, 1679. [2]

Cette tragédie est composée d'après les règles classiques de l'ancien théâtre français; les trois unités y sont fidèlement observées. Le vers alexandrin domine, mais il est entremêlé d'autres vers ordinairement affectés aux poésies lyriques. On y sent de temps en temps le souffle poétique du nord. Certains passages où il est question d'amour rappellent, de loin, il est vrai, les scènes passionnées de *Roméo et Juliette*; et le poète trouve quelquefois sur sa palette les teintes romantiques de *Shakspeare*; mais il retombe bien vite dans la poétique classique qui bridait alors les imaginations les plus emportées. Les gens de la suite du Roi remplissent le rôle du chœur antique : ils viennent, à la fin de chaque acte, faire la morale aux spectateurs.

Quant à la couleur locale et à la vérité historique, l'auteur ne s'est pas fait faute de prendre toutes les licences permises aux poètes. Il s'est attaché surtout à intéresser le spectateur à son héroïne : pour lui, Médée n'est pas une sorcière traversant les airs sur un manche à balai, et allant ensuite épouser Égée, roi d'Athènes : c'est une princesse amoureuse jusqu'au délire, mais très-malheureuse dans son amour. Aussi dit-il dans la préface : « J'ai rejeté sans hésitation tout ce que les auteurs anciens « ont rapporté de fabuleux au sujet de Médée, parce que je n'ai pas voulu avoir « l'air de prendre ceux qui me lisent ou m'écoutent, pour des gens auxquels on « puisse faire accroire que les perroquets de bois mangent du pain; et afin de ne « pas servir du réchauffé, j'ai évité avec soin de reproduire ici les pensées des autres, « à l'exception de quelques-unes de Sénèque, qui se trouvent d'accord avec le ton de « mon ouvrage. » Les emprunts faits à Sénèque par Jean Six, se réduisent en effet à peu de chose, et la tragédie de l'un diffère essentiellement de celle de l'autre. Le poète latin rend Médée haïssable, néanmoins il éveille quelque pitié en sa faveur; tandis que le tragique hollandais a principalement en vue de rendre l'infidélité de Jason odieuse et la passion de Médée intéressante. Six a adopté le sentiment de Valérius Flaccus et de Diodore de Sicile, qui ont peint Médée sous des traits moins affreux : il a pensé avec ces auteurs qu'elle n'avait pas mérité d'être chassée ignominieusement, et qu'elle est plutôt à plaindre qu'à maudire, lorsque son malheur la pousse à un tel excès de fureur et de démence qu'elle attente à la vie de son enfant et à sa propre vie.

Les éléments dramatiques ne manquent pas à la pièce de Six; pourtant l'action y est

1. Je dois la traduction de cette tragédie, écrite en hollandais, au savoir et à l'obligeance de M. Kolloff, du Cabinet des Estampes de la Bibliothèque.
2. Medea, Treurspel, Twede Druk, te Amsterdam, 1679.

languissante, parce qu'elle est trop souvent remplacée par le récit. En voici le sommaire : Jason, marié à Médée, fille d'Aëte, roi de Colchis, a été chassé de son pays par son neveu Acaste, fils de Pélias, roi de Thessalie ; réfugié à la cour de Corinthe, il plaît à la princesse Créuse, fille unique de Créon, roi de Corinthe ; et il lui inspire un si violent amour qu'elle en tombe dangereusement malade. Créon s'étant aperçu de la cause de cette maladie, consent à fiancer sa fille à Jason. Mais ce qui fait le bonheur de Créuse, fait le désespoir de Médée. Le roi ordonne à Médée de partir et lui défend d'emmener avec elle sa petite fille Ériope, que Jason aime tendrement ; il accorde un jour à Médée pour faire ses préparatifs de départ. Cependant Acaste avait envoyé à la cour de Corinthe des ambassadeurs chargés de ramener Jason et Médée ; mais Créon les avait renvoyés avec un souverain mépris. Tout à coup on apprend qu'irrité de l'insulte faite à ses ambassadeurs, Acaste vient d'envahir les États du roi de Corinthe : à cette nouvelle, Jason conseille à Médée de partir au plus vite. Médée rappelle alors à son infidèle époux les serments qu'il lui a faits ; elle l'accable des reproches les plus amers ; elle le supplie, elle l'outrage ; mais voyant que les imprécations sont aussi inutiles que les larmes pour fléchir le parjure, elle se résout à la vengeance. Elle charge sa petite fille d'offrir à la fiancée de Jason un coffret précieux qui devra, dit-elle, gagner à Ériope les bonnes grâces de sa future marâtre. Ce coffret contient des gants saupoudrés du poison le plus subtil ; Créon et Créuse l'ayant ouvert et soulevé pour en respirer le parfum, sont empoisonnés tous les deux : Créon meurt sur-le-champ ; Créuse, transportée de fureur, court après Jason et tombe morte en chemin. Jason trouve le cadavre de Créuse, le relève et va lui donner la sépulture, lorsque, arrivé dans la cour du palais, il aperçoit sur un balcon la furieuse Médée qui, à son aspect, lui lance par-dessus la balustrade la petite Ériope, qui tombe écrasée aux pieds de son père. Médée elle-même se donne la mort.

La scène se passe dans la cour du palais de Corinthe.

ACTE PREMIER

Jason fait la rencontre inattendue de son ami Hercule qui vient de débarquer à Corinthe : il lui raconte d'abord les aventures de son expédition de Colchide, et comment il a enlevé la Toison-d'Or avec l'aide de Médée, devenue sa femme ; il lui apprend ensuite qu'à son retour, Médée ayant été accusée par le prince Acaste d'avoir empoisonné Pélias, il s'est vu obligé de quitter son pays et de se réfugier à Corinthe, où il a trouvé un protecteur dans la personne du roi Créon, dont il est sur le point d'épouser la fille unique, princesse d'une rare beauté ; enfin, il invite son ami à assister à ses noces, qui sont prochaines ; mais Hercule s'en excuse en donnant pour raison qu'il s'en va par le monde chercher des exploits capables d'illustrer son nom et de le rendre pareil à celui de son père, dont l'étoile brille au ciel.

Entrevue de Médée et de Jason.

MÉDÉE. O Jason ! que se passe-t-il ? que dois-je voir et comprendre ?

JASON. Que chacun doit se soumettre au sort qui lui est réservé.

MÉDÉE. Ah ! je suis perdue ?... Malheur à moi, femme infortunée !

JASON. Hélas ! si cela était en mon pouvoir, vous auriez tout ce que désire votre cœur.

MÉDÉE. Je me souviens encore comment je courais autrefois au-devant de vos désirs.

JASON. J'en sais gré à l'amour et à votre bonté.

MÉDÉE. Reconnaissance tardive !

JASON. Je l'avoue.

MÉDÉE. A quoi bon ces remerciements glacés ?

JASON. Que puis-je faire ?

MÉDÉE. Je veux que vous vous sauviez d'ici avec moi.

JASON. Comment c'est-il possible ? Un homme plus puissant que moi le défend.

MÉDÉE. Vous défend d'être fidèle ? Qui a donc ce pouvoir ?

JASON. Le roi tient le palais ; il est maître du port, et nous sommes nous-mêmes gardés de près.

MÉDÉE. J'aimerais mieux mourir que vivre parjure.

JASON. Adieu : le temps s'écoule, il faut que je vous quitte.

MÉDÉE. Que sert de vivre plus longtemps ? Hélas ! faut-il que je voie encore le jour ?

JASON. Malheureuse, pourquoi maudissez-vous le jour ?

MÉDÉE. Parce qu'il éclaire l'objet de ma douleur.

JASON. Chacun a ses peines ; je dois moi aussi porter les miennes.

Médée. Vous allez posséder celle que vous aimez, vos vœux sont exaucés; et l'on chasse la femme dont la présence vous est importune; l'on chasse Médée.
Jason. Soyez assurée que je compatis à vos chagrins.
Médée. Vos actes ne s'accordent guère, en vérité, avec vos paroles.
Jason. Que le ciel écoute mes vœux, et vous verrez tout ce que je vous veux de bien...
Médée. Tout ce que vous me faites de mal, misérable! J'ai nourri un serpent dans mon sein, et en récompense de tous les soins que j'en ai pris, il m'a mordu, l'ingrat, le traître!
Jason. Pardonnez, je vous prie, princesse, mon départ précipité; on m'attend.

Après le départ de Jason, Médée se répand en plaintes passionnées; la nourrice et la suivante cherchent à la consoler.

ACTE DEUXIÈME

Créuse et Jason se disent l'un à l'autre tout ce que peut inspirer un amour brûlant. L'ampleur monotone du vers alexandrin étant peu propre à exprimer des sentiments d'un lyrisme aussi exalté, le poëte fait parler les deux amoureux en quatrains d'une mesure plus rapide, et d'un style plein d'images. En voici quelques échantillons:

Jason. Princesse, où trouverait-on votre pareille? Vous n'avez pas besoin d'orner votre tête de parures: les tissus d'or le cèdent à vos cheveux, et la blancheur de vos épaules éclipse l'éclat des perles.

Créuse. La lumière resplendissante du soleil, les lis, les roses, tout ce qu'il y a de plus beau au monde, mon bien-aimé, est encore loin d'égaler votre beau visage.

Jason. Les femmes qu'on peut appeler belles ne sont pas même auprès de vous ce que sont les fleurs communes auprès du lis, et les étoiles auprès du soleil.

Créuse. Et vous, mon ami, vous dépassez les autres héros autant que les arbres plantés au bord du fleuve s'élèvent au-dessus des roseaux.

Jason. Je vous aime, princesse, comme la prunelle de mes yeux; peu m'importe que d'autres me veuillent du mal ou du bien; pourvu que nous soyons ensemble, je méprise tout le reste.

Créuse. Vos yeux sont semblables aux étoiles du nord, vers lesquelles se dirige mon bonheur; je ne saurais souhaiter de meilleurs guides pour ma route.

Jason et Créuse s'en vont pour se marier au temple. Arrive Médée avec sa nourrice; elles rencontrent Créon, qui se montre très-courroucé que Médée ne soit pas encore sortie de Corinthe; il la traite de peste, de fléau public, de scélérate, et il lui ordonne de partir sur-le-champ. Cependant, pour les besoins de la tragédie, le monarque irrité consent à écouter un long discours que lui fait Médée pour obtenir la permission de se fixer dans un coin du royaume. Créon refuse; mais, sur les instances réitérées de la magicienne, il lui accorde la faveur de rester à Corinthe un jour de plus.

Survient Eurippe, suivante de Médée; interrogée par la princesse au sujet de son air consterné, elle répond:

« Je vais vous le dire, puisque vous ne craignez pas d'entendre ce qui m'a causé un long évanouissement. Vous étiez à peine sortie de votre maison, qu'un frisson mortel s'empara de tous mes membres; mon âme fut saisie d'épouvante: une goutte de sang[1] tomba sur le linge qu'on m'avait remis, puis encore une autre, puis une troisième; je tremblais; je levai les yeux pour voir de quel côté ce sang pouvait venir, et ce qui augmenta ma frayeur, c'est que j'aperçus la figure de Junon à l'envers: au même instant, princesse, votre lit s'écroula avec un grand bruit. »

Médée demande à Eurippe si c'est tout ce qu'elle a vu; Eurippe continue:

« Un corbeau noir comme du jais et d'une grandeur extraordinaire, était venu se percher sur votre toit; on essaya en vain de le chasser, il croassait d'une manière sinistre. »

Médée. Ne chassez pas cet oiseau; sa voix m'est plus agréable que la plus douce chanson. Croassez, croassez, oiseau de malheur; vos cris funèbres sont la seule harmonie que je puisse entendre.

Eurippe. Les portes se fermaient et s'ouvraient d'elles-mêmes; tout était en branle, les siéges se déplaçaient; on entendait un fracas épouvantable; les torches ne répandaient plus qu'une faible lueur près de s'éteindre, lorsque un homme, ou au moins l'image d'un homme, me glaça d'épouvante en s'avançant vers moi et en me touchant d'une main froide comme la mort:... je vous dise la vérité...; il me parla, il me regarda trois fois d'un air terrible; mais je ne sais ce qu'il me dit, tant j'étais émue, et il disparut en murmurant. »

Suit un long monologue de Médée, qui nous apprend qu'elle médite des projets de vengeance.

ACTE TROISIÈME

Un messager vient apporter à Créon la nouvelle que les Thessaliens ont envahi le royaume; le récit de la première bataille livrée à l'ennemi remplit tout le troisième acte.

ACTE QUATRIÈME

Médée, Enioque et Eurippe. Jason arrive et demande à Médée de lui laisser sa fille unique; il lui offre en retour ses services. Il la quitte pour aller sur le port choisir le bâtiment sur lequel Médée devra s'embarquer.

Monologue de Médée. On y remarque le passage suivant: « Eh bien que je meure; qu'est-ce que la mort? Peut-être est-elle... peut-être n'est-elle pas; je verrai du moins la fin de mes douleurs insupportables; il y a des misères qui ne finissent qu'avec la mort. »

Médée envoie chercher sa fille par la nourrice, et ordonne à la suivante d'aller prendre le coffret précieux qu'elle remet à Eriope avec une lettre pour Créuse.

La nourrice accourt et apprend à Médée que Créon est mort aussitôt après avoir respiré le parfum des gants empoisonnés. Créuse, mortellement atteinte, court au-devant de Jason.

ACTE CINQUIÈME

Jason trouve Créuse morte sur son chemin. Médée précipite sa fille, qui expire sur le pavé aux pieds de Jason.

1. Le poëte fait ici allusion au sang du frère de Médée, assassiné par sa sœur.

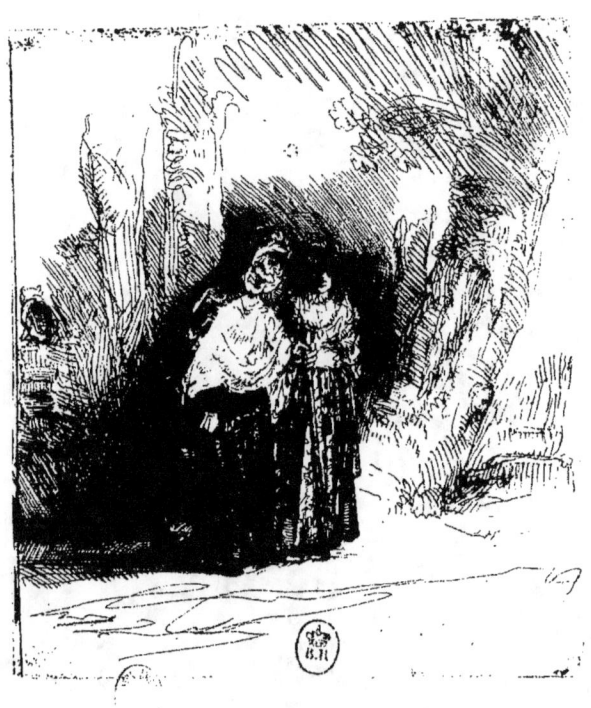

LA PETITE BOHÉMIENNE ESPAGNOLE

Un morceau en hauteur, extrêmement rare. On l'appelle communément *la Petite Bohémienne espagnole*, parce le sujet en est tiré d'une nouvelle espagnole, qui elle-même a servi de canevas à une tragédie hollandaise. Cette estampe fut gravée par Rembrandt, pour être mise en tête de la tragédie imprimée. On y voit une vieille femme bien caractérisée, habillée en bohémienne, et tenant un bâton de la main gauche; à côté d'elle est une jeune fille coiffée à l'espagnole et distinguée par la richesse de son costume. Elles paraissent se promener ensemble dans un bois, et leur marche est dirigée vers la droite de l'estampe. Derrière la vieille, tout à fait à gauche, on remarque un chat.

Hauteur, 0,133. Largeur, 0,112.

BARTSCH, 120. CLAUSSIN, 122. WILSON, 124.

La nouvelle d'où fut tirée la tragédie en question, n'est autre que la *Preciosa* de Cervantes. C'est l'histoire d'une petite fille qu'une vieille bohémienne avait enlevée pour l'utiliser dans sa troupe. Jolie, charmante, spirituelle, l'enfant avait reçu le nom de Preciosa, et on lui avait enseigné sans peine toutes les gentillesses, toutes les espiègleries de son état. En peu de temps, dit Cervantes, elle était devenue la nymphe la plus alerte et la plus rusée de toute la gent bohémienne. Ni l'air, ni le soleil, ni les intempéries auxquelles les Bohémiens sont exposés, rien ne pouvait faner l'éclat de son teint ni ternir la fraîcheur de sa peau. Mais ce qu'il y avait de plus remarquable en elle, c'est qu'elle annonçait des sentiments de noblesse inconnus à ses compagnes, et mêlait tant de retenue aux épanchements de sa gaîté naturelle, que le plus hardi Gitano n'eût osé devant elle chanter une chanson trop libre ou se permettre un mot malsonnant. La vieille, qui faisait passer Preciosa pour sa petite-fille, lui fit d'abord parcourir avec toute la troupe le royaume de Castille, et ne voulut la montrer à Madrid que lorsqu'elle fut à point. Preciosa avait un immense répertoire de vaudevilles, de couplets, de rondes et de petits vers; elle savait surtout les plus belles romances de l'Espagne et les chantait avec une grâce inimitable. Enfin elle avait quinze ans. La bande fit son entrée à Madrid le jour où l'on célébrait la patronne de la ville. Preciosa précédait ses compagnes, dansant de son pied le plus leste et jouant du tambour de basque avec une dextérité merveilleuse. Bien que ses compagnes fussent toutes jeunes et fort galamment ajustées, Preciosa fixait seule tous les regards. Son nom fut bientôt mêlé au son des tambourins, des grelots et des castagnettes; les uns vantaient

l'élégance de sa taille, les autres la souplesse de ses mouvements; il s'élevait des cris de plaisir; les femmes accouraient pour la voir et les hommes pour l'admirer. Si bien que les marguilliers de la fête lui décernèrent le prix de la danse et l'invitèrent à mener le branle dans l'église Sainte-Marie, pour y danser quelques voltes devant l'image de sainte Anne.

Preciosa avait eu les honneurs de la fête. A la ville, à la cour on ne parlait plus que d'elle. Son nom faisait déjà grincer toutes les guitares de Madrid, et les poëtes lui envoyaient leurs vers par de beaux pages, pour qu'elle voulût bien les chanter. Un jour que les Bohémiennes cheminaient dans un petit vallon, à cinq cents pas de la porte de Madrid, elles virent s'approcher un jeune homme lestement vêtu, qui portait une dague et une épée d'or, et dont le chapeau à plumes était orné d'un riche cordon. Cet élégant cavalier ayant pris à part la Preciosa, lui fit tout net sa déclaration et lui offrit, avec son cœur, cent écus d'or, sous prétexte qu'on ne peut livrer son âme sans livrer aussi sa fortune. La jolie Bohémienne répondit en fille d'esprit qu'elle ne laisserait cueillir la fleur de sa jeunesse que par un époux. Et là-dessus elle lui tint les discours les plus sensés et les plus délicats. L'innocence est une rose que l'imagination même peut flétrir. A peine est-elle détachée du rosier, que la rose se fane. L'un la touche, l'autre la sent, celui-ci l'effeuille, et finalement elle périt dans des mains grossières. « Si vous voulez être mon mari, je serai votre femme; mais il faut passer auparavant par de grandes épreuves, et d'abord abandonner la maison de vos parents pour adopter, en changeant de nom, le costume et la vie d'un Bohémien. »

Plus enflammé que jamais et prêt à tout, le jeune homme tire une bourse de brocard et remet à la vieille les cent écus, que la Preciosa veut que l'on refuse. Mais quoi! refuser cent écus d'or, quand on peut les coudre dans un jupon qui ne vaut pas deux réaux! cent écus d'or avec lesquels on peut acheter tant de choses, même le sourire d'un procureur, même l'indulgence d'un alcade. La vieille prit les écus et leur donna la sépulture dans le plus misérable de ses jupons. L'amoureux gentilhomme, qu'on était convenu d'appeler Andrés Caballero, eut huit jours pour réfléchir, et la Bohémienne eut huit jours pour prendre ses informations.

Mais dès le lendemain la troupe des Gitanos était introduite dans la maison du père d'Andrés, ravi d'accueillir chez lui la belle danseuse dont parlait tout Madrid, et de se procurer le spectacle d'un fandango. Là, feignant de ne pas connaître l'amoureux jeune homme, que son émotion trahit, Preciosa lui tire sa bonne aventure en présence de trois gentilshommes, lui prédit, à certains signes du front, qu'il se mariera dans peu, et qu'au lieu de faire le voyage de la Flandre, où il parle d'aller, il ira peut-être sur la route opposée; car une chose pense le bidet, et une autre celui qui le selle. Cependant le père d'Andrés, prenant une pièce d'or, la montre à Preciosa en lui disant : Dansez un peu, ma jolie, voici un doublon à deux têtes dont aucune ne vaut la vôtre, bien que ce soient deux têtes couronnées. Aussitôt les petites filles se mettent en danse, les pans dans la ceinture, et emportent tous les yeux au bout de leurs pieds.

Mais tandis que les pas s'entrelacent avec une légèreté prestigieuse, Preciosa laisse tomber un papier. Un des gentilshommes le ramasse et l'ouvrant aussitôt, malgré les instances de la danseuse : « Bon! s'écrie-t-il, nous tenons un petit sonnet. Que le bal cesse et qu'on écoute, car à en juger par le premier vers, le sonnet est piquant. »

« Lorsque Preciosa touche le tambour de basque et que son doux bruit frappe les airs insensibles, ce sont des perles qu'elle répand avec les mains, ce sont des fleurs qu'elle laisse échapper de sa bouche... »

Chacun de ces vers était un coup de lance qui perçait d'outre en outre le cœur jaloux d'Andrès, déjà pâle et à moitié évanoui sur sa chaise. « Attendez, dit aussitôt Preciosa, laissez-moi lui dire certains mots à l'oreille, et vous verrez qu'il ne s'évanouira point. » En effet, s'approchant de lui, elle lui murmura, sans presque remuer les lèvres : « Beau courage pour un Bohémien! Comment pourrez-vous supporter le tourment de la *toca*[1], si vous ne pouvez souffrir celui d'un morceau de papier? » Puis, lui faisant des signes de croix sur le cœur, elle s'éloigna et Andrès revint à lui. Finalement, le doublon à deux faces fut donné à Preciosa, qui le partagea noblement avec ses compagnes. Mais comme la galerie voulait savoir à tout prix quelles étaient ces paroles magiques dont la vertu préservait du mal de cœur et des éblouissements : Les voici, dit la charmante Bohème :

« Petite tête, petite tête, tiens-toi bien, ne te laisse pas glisser et mets-toi deux étançons de la patience bénie. Sollicite la gentille confiance; ne descends point à de basses pensées; tu verras des choses qui sentent le miracle, Dieu aidant et saint Christophe le géant, *Dios delante y san Cristoval gigante.* »

Enfin arriva le jour où Andrès Caballero, tremblant et déguisé, s'enfuit dès l'aube de la maison paternelle, sur une mule de louage, et va rejoindre les Bohémiens dans leur campement. Reçu à bras ouverts et enrôlé dans la bande avec certaines cérémonies, suivant le rit des Bohémiens, Andrès est fiancé à Preciosa, et le voilà livré désormais à la vie vagabonde d'une nation d'adroits voleurs. Nous ne le suivrons pas dans les péripéties de cette existence romanesque, dans laquelle l'amour chaste encore de Preciosa, la liberté, le péril même, lui faisaient trouver d'indicibles plaisirs et des émotions inattendues. De temps à autre, il est vrai, la jalousie torturait son cœur, et il faut lire à ce sujet, dans le récit de Cervantes, l'épisode d'un jeune page qu'un hasard inexplicable conduit en Estramadure, dans un petit bois où les Bohèmes avaient dressé leurs tentes, et qui est reçu lui aussi dans la peuplade. Ce page était un poëte qui avait jadis donné des vers à chanter à la Preciosa, lorsqu'elle parcourait les rues de Madrid.[2] C'était le même dont le sonnet était tombé du sein de la jeune fille le jour où elle dansait le fandago chez le père d'Andrès. Mais l'histoire serait trop longue et ce que nous allons seulement indiquer ici en peu de mots, c'est le dénouement de la nouvelle. Un jour que la troupe errante s'était arrêtée dans une

[1]. Torture qui consistait à faire boire au patient des bandelettes de gaze avec de l'eau.

[2]. Une traduction de *la Bohémienne de Madrid*, qui est la première des *Nouvelles* de Cervantes, vient d'être publiée à part, dans la Bibliothèque des Chemins de fer, par la maison Hachette. Cette traduction est celle de M. Viardot, qui est sans contredit la plus intelligente et la plus fidèle.

auberge à trois lieues de Murcie, la fille de l'hôtesse, Juana Carducha, vit danser les Bohémiens, et devint éperdument amoureuse d'Andrès. Après avoir épié le moment de lui parler seule, Juana, dans la subite violence de sa passion, se déclare à Andrès et lui propose de l'épouser. « Je suis déjà fiancé, répond le Gitano, et nous autres Bohémiens, nous n'épousons que des Bohémiennes. » Humiliée, déçue, et la rage dans le cœur, Carducha résolut de se venger; elle prit un riche collier de corail, deux patènes d'argent et quelques bijoux, et les glissa parmi les effets d'Andrès; puis au moment du départ de la troupe, elle se mit à crier au voleur. On devine la suite. Andrès convaincu en apparence, est arrêté, accablé d'outrages, et pour comble, se voyant insulté en face par un neveu de l'alcade, il lui passe son épée de gentilhomme au travers du corps. Quel coup de fortune arrangera une pareille affaire? Les Bohémiens garrottés, sont menés en prison. Seule, Preciosa (on a toujours des égards pour la beauté) est conduite chez la femme du corrégidor, curieuse de voir une fille dont tout le monde raffolait. Or, il se trouve que Preciosa, pendant qu'elle implore la grâce d'Andrès, est reconnue pour être la fille du corrégidor lui-même. La vieille confesse son crime, on pleure, on s'embrasse, et bientôt Andrès sort de sa prison, fait connaître le secret de sa naissance, indemnise les parents du soldat qu'il a tué, et devient l'heureux époux de Preciosa.

Telle est la nouvelle qui servit de thème à la tragédie hollandaise pour laquelle fut composée l'estampe de la *Bohémienne espagnole*. Chacun des actes de cette pièce était illustré d'une gravure, mais il n'y en avait qu'une qui fût de la main de Rembrandt. En 1750, selon le témoignage de Gersaint, la tragédie de la *Bohémienne* se jouait encore à Amsterdam.

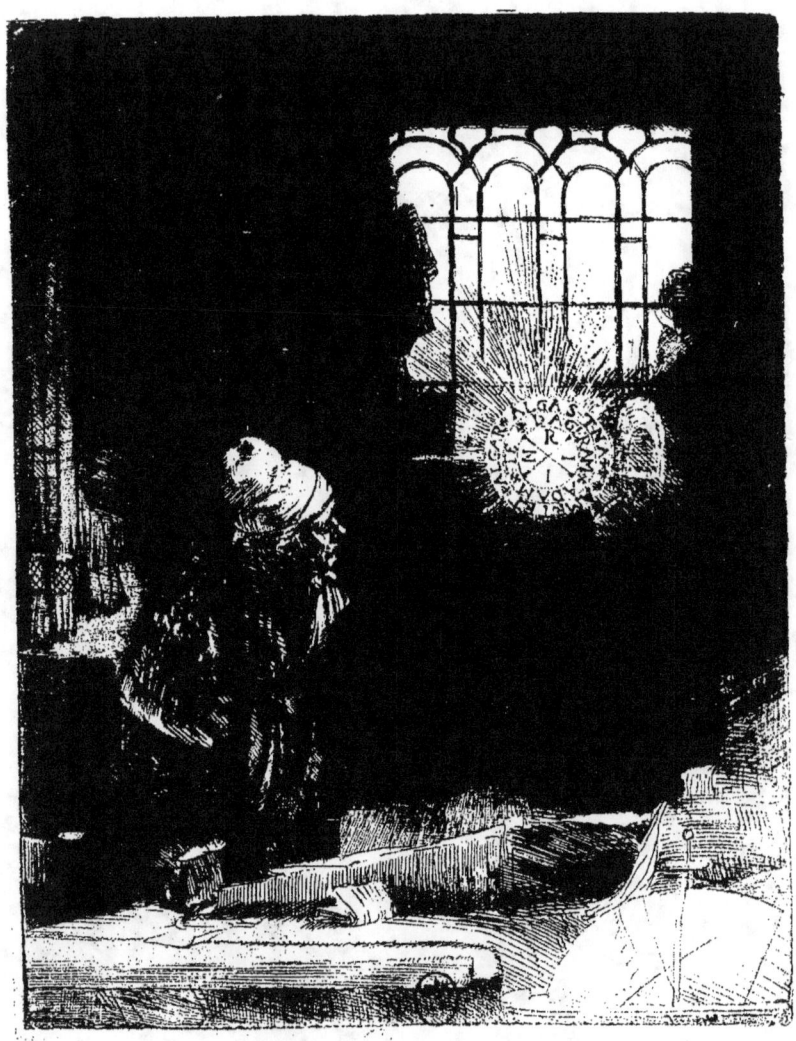

LE DOCTEUR FAUSTUS

Il est debout dans son laboratoire, placé vers la gauche de l'estampe et dirigé vers la droite. Son corps est vu de trois quarts et son visage de profil. Il est vêtu d'une longue robe et porte sur la tête un bonnet blanc. Ses deux mains, qui sont fermées, sont appuyées la droite sur une table, la gauche sur le bras de son fauteuil. Il paraît absorbé dans la contemplation de plusieurs caractères magiques, que lui montre dans un miroir une figure dont on n'aperçoit que les mains. Ces caractères brillent dans un cercle lumineux à une croisée qui est dans le fond du laboratoire, vers la droite de l'estampe. Sur le devant, au bas de la droite, il y a un gros livre à fermoirs, des papiers et un globe dont on ne voit que la moitié. Derrière le docteur, on aperçoit une tête de mort. Au bord de la fenêtre, du côté opposé, on distingue un objet qui a la forme d'un cœur.

Bartsch et Claussin n'ont décrit qu'un seul état de cette planche ; nous en avons pourtant distingué trois, abstraction faite des différences d'épreuves que produit la manière noire, et eu égard seulement aux changements faits à l'estampe par l'addition, l'absence ou la suppression d'un travail quelconque. Ces changements sont en effet les seuls qui constituent ce qu'on appelle un état de la planche.

Premier état. Le gros livre à fermoirs qui est placé tout à fait sur la droite à la hauteur du bas de la fenêtre, ne présente que deux sens de tailles ; l'angle gauche du bas de la fenêtre est coupé par une ligne diagonale qui ne nous paraît être que l'effet des barbes conservées en cet endroit. La même cause produit des cavités profondes dans les yeux et la bouche de la tête de mort. Les épreuves de ce premier état sont chargées de manière noire et très-brillantes ; la robe du docteur y semble de velours. Elles sont en général tirées sur papier du Japon et fort rares.

Second état. Le contour de l'épaule droite du personnage, qui était interrompu dans la première épreuve, est maintenant repris durement et continu. L'épaule est couverte de nouvelles tailles données verticalement pour remplacer l'effet disparu de la manière noire. Le gros livre à fermoirs présente des troisièmes tailles données en losange. La tête de mort n'a plus de noirs prononcés dans les yeux et dans la bouche.

Troisième état. Le rayon qui vient frapper le visage et l'épaule gauche de Faustus, a été nettement divisé en deux par des travaux additionnels qui ont assombri la moitié inférieure de ce rayon.

Nota. La planche du *Faustus* est une de celles qui ont fait partie du fonds de Basan et dont le cuivre existe encore dans le commerce. On doit donc s'attendre

à ce que les marchands qui possèdent ce cuivre, aujourd'hui usé et défiguré, y fassent ajouter des travaux ou cherchent à les raviver par des remorsures d'eau-forte.

Hauteur, 0,212; largeur, 0,162.

BARTSCH, 270. CLAUSSIN, 267. WILSON, 272.

Le docteur Faust semble résumer en lui la plupart des traditions et des croyances de la vieille Germanie. Il représente à la fois les recherches tourmentées du savant et les songes du poëte. En lui se retrouvent l'avidité insatiable des jouissances et les vagues intuitions de l'idéal, le moyen âge et l'antiquité, la fable et l'histoire. Par bien des côtés, il touche à la politique, aux religions, à la philosophie. Quant aux sciences occultes, aux doctrines hasardées du supernaturalisme le plus ambitieux, elles lui appartiennent en propre : elles constituent le fond même de sa destinée. Par là, il s'est à jamais emparé des imaginations septentrionales, si aisément éprises du fantastique, et toujours si près ou si loin de la nature.

Les poëtes n'ont guère été, dans cette rencontre, comme en beaucoup d'autres, que l'écho harmonieux des bruits de la foule. Une pièce dialoguée, anglo-saxonne, peut être regardée comme le premier monument écrit de la légende de Faust. Avec l'original de ce vieux drame, depuis longtemps disparu, mais qui existait encore à l'époque de la conquête des Normands, le troubadour français Rutebeuf a composé un mystère qui se trouve être le plus ancien des monuments écrits qui nous soient parvenus touchant le personnage de Faust, mystère dont le *Journal des Savants* a démontré l'authenticité.

Rédigé en bas allemand, entremêlé de termes anglo-saxons, le livre Théophile, sénéchal de l'évêque d'Adana en Sicile, est également postérieur au drame anglais. Et s'il y a hérésie à penser que l'idée première du Faust n'est pas allemande, c'est le fait de ce spirituel humoriste allemand, anglais à ses heures, et français à volonté, qu'on appelle Henri Heine. Plus tard, vers la fin du XVI° siècle, Marlowe a peut-être emprunté quelques données à Théophile; mais il s'est surtout inspiré de la vieille fable populaire. A leur tour, les théâtres de marionnettes ont traduit les impressions de la foule. Ils se sont approprié ce qui leur convenait, surtout les apparitions du diable, délices de la foire; et c'est ce Faust polichinelle, — je demande pardon d'une expression aussi irrévérencieuse, — qui aura passé d'Angleterre en Allemagne, en traversant les Pays-Bas, favorisé par une affinité de langue et de commune origine.

Les grimoires intitulés *Clef des Enfers*, imprimés en 1587, par le très-modeste Jean Spiess, qui n'a pas voulu s'en attribuer l'honneur, la comédie des deux étudiants de Tubingen, publiée à la même date, et le livre de Widmann qui est de 1599, font descendre dans la vie réelle le Faust du mystère. Ce n'est pas qu'il n'y ait, dans les grimoires, une véritable intelligence de la symbolique; mais nous voulons dire que le Faust de la fantaisie devient un homme, passe pour avoir existé. C'est, en un mot, un Faust historique qui se lève et nous apparaît. Les grimoires tombent dans

l'oubli, et quoique d'un mérite bien inférieur, le livre de Widmann leur survit, grâce à des homélies que les générations de ce temps-là ne trouvaient point fastidieuses; et son traducteur ou plutôt son compilateur, Palma Cayet, ose importer chez nous, sous la protection du maréchal de Schomberg, les plus lamentables facéties. Un jour enfin que Wolfgang Goethe se promène rêveur dans les rues de Strasbourg, il est frappé d'une de ces grandes petites comédies des marionnettes : et aussitôt dans cet esprit encyclopédique, tout vient se résumer et se fondre. La pièce anglo-saxonne, le mystère du troubadour, le drame de Marlowe, les candides notions du vulgaire, les compilations indigestes des auteurs, le Faust légendaire et le Faust historique, son génie met tout en lumière. « Abraham engendra Isaac, Isaac engendra Jacob, Jacob engendra Juda dans les mains duquel le sceptre est demeuré. »

Il y a donc le Faust de l'histoire : Philippe Mélanchthon, le second de Luther, et Jean Wierus, auteur du livre sur les sorciers, lui en avaient déjà ouvert la porte, en affirmant son existence. Il ne serait même pas autre, selon quelques autorités fort douteuses, Conrad Durrens, par exemple, que l'un des trois inventeurs de l'imprimerie, contre lequel les moines, désormais privés de leur métier de copistes, auraient épuisé l'arsenal de leurs calomnies. Une telle pensée pouvait bien du reste se présenter à l'esprit de ceux qui, épouvantés de la découverte de l'imprimerie, la regardèrent comme une invasion des puissances occultes, et à qui les premiers caractères mobiles apparurent comme des signes de sorcellerie mis en mouvement, comme une révélation universelle de la cabale.

De tous ces éléments épars de la saine critique et de la tradition, il convient maintenant de dégager ce qu'il est indispensable de savoir sur le personnage de Jean Faustus.

Il serait né, vers la fin du XVe siècle près de Weimar, ou à Kudlingen en Souabe. Fils d'un paysan aisé, il étudia à Ingoldstadt, et à Wittenberg où seize maîtres lui décernèrent le prix de la dispute et le bonnet de docteur. A Cracovie, il a la témérité d'apprendre le grec, l'arabe, le persan, le chaldéen. Les préjugés permettaient tout au plus alors l'usage de la basse latinité. Il laisse ensuite la théologie pour la médecine et les mathématiques. Il a même l'imprudence de toucher à la pharmacie; il guérit les hommes avec des drogues inconnues. Le malheureux! il est donc adonné aux *arts dardaniens*, nécromancie, astrologie, magie, alchimie, charmes, divinations, incantations, sorcellerie, tout l'attirail de l'enfer! Ce pauvre suppôt du diable est sans doute obligé de quitter la place; car il a contre lui toutes les rumeurs de la multitude. Cependant, un de ses oncles lui lègue un héritage; il est censé le dévorer au milieu des orgies. Il fréquente l'opticien Christophe Kayllinger. Il y voit de loin maintenant, et il pressent que pour continuer sa vie de plaisirs, ayant épuisé son patrimoine, il lui faudra bien finir par contracter alliance avec le démon.

Par une nuit noire, entre neuf et dix heures, dans la forêt de..., près de Wittenberg, à l'intersection de quatre chemins, il trace trois cercles concentriques, et somme en latin les esprits élémentaires, Belzébuth et Demigorgon, de lui envoyer

leur souverain. Aussitôt la foudre gronde, un ouragan se déchaîne ; un des esprits diaboliques lui apparaît. Il remet à s'entendre avec lui jusqu'au lendemain. La nuit porte conseil.

Dans son cabinet d'étude, vaste, voûté, mal éclairé, d'une architecture gothique, entouré des globes terrestre et céleste, de configurations planétaires, de livres épars, de fourneaux, de cornues, de préparations anatomiques, parmi lesquelles on distingue une tête de mort, Faust quitte son fauteuil à haut dossier, et trace de nouveau, sur le parquet, les trois cercles magiques. La conjuration produit son effet : un tigre rouge s'élance aux pieds de l'enchanteur ; celui-ci trouve Satan peu effroyable sous cette forme et se moque de son impuissance. Un barbet noir enflammé, un serpent gigantesque, pareil à celui qui causa la chute d'Ève, font également sourire l'intrépide docteur qui ne veut pas signer le pacte fatal. Pour le décider, le diable lui-même, invisible, lui présente un miroir où se reflètent les traits d'une femme divine. Alors tout est consommé. Faust se fait au bras une piqûre ; avec son sang, il écrit qu'il approuve les conditions de l'enfer, auquel il appartiendra corps et âme, au bout de vingt-quatre ans.

En attendant, un esprit subtil, Méphistophélès, doit toujours être à ses ordres, et exécuter ses volontés. Le docteur veut commencer par épouser la femme divine qu'il a entrevue ; Méphistophélès l'en détourne, lui promettant de lui livrer chaque nuit toutes les filles de ses rêves. Le futur damné retourne à la science : il apprend la cause des hivers et des grandes chaleurs, l'origine du ciel, la création du monde, la première génération de l'homme ; que sais-je ? Il visite les anges déchus et leur ténébreux séjour ; avec naïveté il se laisse emporter aux étoiles, dans les comètes.

Quand il en revient, c'est pour entreprendre son grand voyage sur la terre. A Paris, les études lui semblent bien *dressées*, l'*Eschole fort bonne* ; à Venise, il s'émerveille, le sorcier ! que, là où rien ne croît, il y ait de tout en abondance ; à Rome, il joue à Sa Sainteté les tours les plus singuliers ; à Constantinople, il se fait passer pour Mahomet, et féconde le sérail, à la satisfaction du Grand-Turc et de ses chastes épouses ; devant Charles-Quint, il évoque l'âme d'Alexandre le Grand, et comme il veut courtiser la femme d'un illustre gentilhomme de la cour, qui prétend s'opposer à ses entreprises, il lui fait pousser une belle tête de cerf.

Trois comtes sollicitant de lui la faveur d'assister aux noces du duc de Bavière, il les emmène à travers les régions de l'air, prend part aux fêtes nuptiales, et contente les nombreux caprices de la princesse d'Anhalt, la belle au *soulier d'or*. Dans la cave de l'évêque de Salzbourg, il se livre à d'immenses bacchanales. Les paysans ne sont pas à l'abri de ses sortilèges. Sur le fameux plateau du Blocksberg, il assiste au sabbat des diablesses, présidé par un colossal bouc noir, à face humaine, ayant des ailes de chauve-souris, la queue traditionnelle, l'obligatoire pied fourchu, et un cierge de cent pieds allumé entre les cornes. La *Tentation de saint Antoine*, par Callot, peut seule donner une idée des innombrables notabilités infernales qui relèvent de l'auguste bouc. Mais pour tout cet absurde passé gothique, Faust n'éprouve que du dégoût ; l'extase maladive, l'abominable cauchemar inséparables de certaines croyances, lui font

horreur. Son âme se reporte alors aux beaux jours des temps homériques ; il lui faut la beauté plastique, le calme, la sérénité, l'idéal de l'ancienne Grèce; il évoque Hélène.

La compagne de Ménélas devient l'épouse de Faust. Il lui survient un véritable fils, à lui qui avait tenté de reproduire, sans le concours de la femme, un de ces homuncules dont Paracelse a donné la description dans son *Paramirum*. Au moment où Faustus jouit de cette félicité réelle de l'hymen et de la paternité, la période des vingt-quatre ans s'achève ; le diable revendique ses droits. A Wittenberg (d'autres disent à Rimlich), en 1550, le corps de Faust est trouvé en lambeaux dans son cabinet d'étude, les membres jetés le long des murs, le crâne brisé, le tronc auprès du poêle. L'infortuné sera mort au milieu de ses expériences alchimiques et spagiriques, en essayant de manier des agents inconnus. Il aspirait à trouver le secret de ne pas mourir, et il meurt en le cherchant.

Que signifie ce fantastique récit? Quelles allusions se cachent sous le voile de ces étranges romans? Dans le pacte avec le diable faut-il voir l'immense désir qui est au fond de l'âme humaine, de tout posséder, de tout connaître, de pouvoir tout? L'apparition d'Hélène à un savant fatigué des croyances gothiques, des sorcelleries du moyen âge, serait-ce le symbole du paganisme antique ressuscité, l'aimable et brillante image de ce que nous appelons la Renaissance? n'est-ce pas à dessein que le berceau du protestantisme, la vieille cité de Wittenberg est choisie dans cette histoire mystérieuse, pour être le théâtre des opérations du possédé? Et, le miroir enfin, dont les rayons illuminent la retraite de Faustus, n'est-il pas un semblant de ce mirage indéfinissable qui, incessamment nous attire, nous ravit et nous trompe?

On a établi, comme il était inévitable, des rapprochements entre Faust et Prométhée, entre Faust et don Juan. Cette dernière parenté serait justifiée, s'il était vrai que le livre de Tholeth Schotus, publié en 1594, eût été copié sur un original espagnol. Quoi qu'il en soit, des centaines d'écrivains ont disserté sur Faust, dans toutes les langues de l'Europe. Les Polonais, autrefois grands sorciers, l'ont revendiqué au bénéfice de leur épigrammatique Samuel Twardowski, lequel n'est pas le poète du xviie siècle. Byron semble avoir pris à cette physionomie les traits principaux de son Manfred. La chanson, le ballet, le mimodrame, les théâtres portatifs en ont fait leur proie. En France, cela s'est à peu près terminé par une pièce funèbre à la Gaieté! Quelle ironie du sort!

L'art s'est approché, lui aussi, de cette redoutable figure de Faust, d'abord avec recueillement, plus tard avec enthousiasme. Pour nous, dans cette voie, Rembrandt est le premier en date, et peut-être aussi le premier pour d'autres raisons. Il a interprété la légende telle qu'elle était sortie des profondeurs de la conscience populaire. Il en a suivi pieusement l'ordonnance ; il lui a conservé cette saveur primitive de la crédulité. Les œuvres savantes de Cornélius et de Kaulbach, le tableau couronné d'Henri Leys, les profondes et admirables peintures d'Ary Scheffer, les esquisses de Retsch, les dessins fiévreux et palpitants d'Eugène Delacroix, ont traduit diversement des passages de Goethe ou de Kinglemann. Mais, en payant tribut au *Grand Wolfgang*, ils ont été condamnés

tous à manifester un scepticisme qui, malgré son imposante majesté, n'a pas l'âpre vigueur de la foi naïve; de même que les artistes anglais qui se sont inspirés de Marlowe ont dû rencontrer les scènes politiques et religieuses qui amusaient la vieille Angleterre, du temps de la glorieuse Élisabeth.

Comment Rembrandt a-t-il connu le Faust? Peut-être par les ambulants spectacles de marionnettes qui ont dû passer dans les Pays-Bas, en allant de l'Angleterre en Allemagne. Au surplus, en 1588, les Flamands lisaient, dans leur langue, un livre très-répandu : *De historie von D^r Joh. Faustus*, que certaines éditions appellent *Fautricus*, diminutif peu respectueux. Tout ce que Rembrandt a pris à la légende se trouve dans la description que nous avons donnée plus haut du cabinet de l'enchanteur. Au lieu de nous présenter le drame par son côté naturellement pittoresque, de peindre sur le cuivre le tigre rouge ou le barbet noir, ce puissant génie, mariant comme toujours la réalité à l'idéal, nous montre l'invisible tentateur, figuré par deux mains qui tiennent un miroir; Faust s'est laissé séduire; il regarde avidement, dans le miroir, l'image de la femme divine qui semble s'agiter à la fenêtre. Les trois cercles magiques, destinés à conjurer Satan, ont été tracés, non pas sur le parquet, mais sur le mur. On lit mieux ainsi les mots cabalistiques dont Rembrandt, comme Albert Dürer et les grands artistes de ces temps-là, avait très-certainement la clef. Pour nous qui n'avons pas même le premier degré de l'initiation, Inri signifie le Christ, c'est-à-dire les temps modernes, et Adam figure sans doute le monde primitif sorti du chaos. Les autres caractères sont l'obscurité même, peut-être pour désigner ainsi les choses surhumaines, les choses supernaturelles. Le docteur Faustus, qui personnifie la curiosité inquiète, emportée loin des limites du possible, la soif inextinguible de savoir, remontera-t-il jusqu'à l'origine du monde, pour s'élancer dans le vide de l'inconnu? Mais laissons au diable le soin de deviner ce qui le concerne dans la signification de ces mots cabalistiques d'où jaillit une lumière de l'autre monde...

Les voilà donc à jamais fixés par un grand peintre, dans la patrie de l'art, ce type de la science lassée d'elle-même au point de poursuivre et d'épouser les fantômes, cette figure de la pensée humaine découragée au plus fort de la méditation, et disant adieu aux sombres découvertes de l'esprit en travail, pour implorer le joug de l'éternelle et immuable beauté.

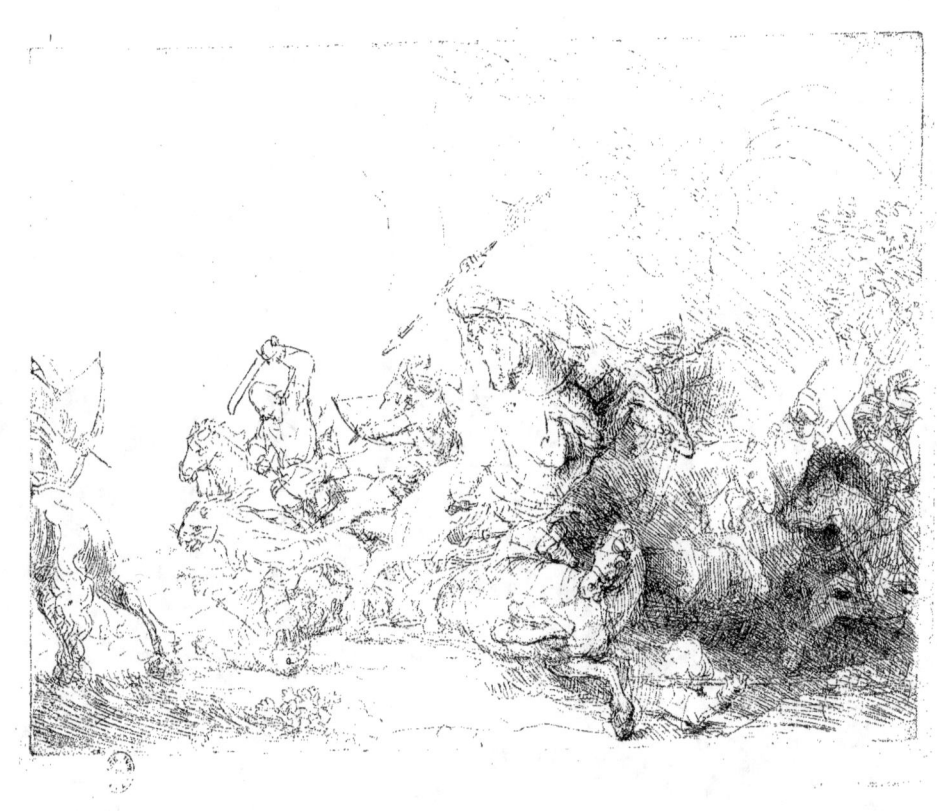

LA GRANDE CHASSE AUX LIONS

Morceau légèrement gravé. On voit dans le milieu un cheval abattu avec son cavalier renversé en partie sous lui. Au-dessus est un autre cheval cabré, lequel est monté par un Arabe qui lance un dard sur un lion courant vers la gauche de l'estampe, et poursuivi par deux autres cavaliers, dont l'un lui porte un coup de sabre, et l'autre lui décoche une flèche. Plusieurs autres Arabes à cheval courant en sens divers, et parmi lesquels on distingue un nègre, se trouvent à la droite de l'estampe; un autre encore, qu'on ne voit qu'en partie et de dos, est sur le devant à gauche. Au haut de la planche est écrit *Rembrandt, f.* 1641.

Cette pièce est rare. Il y a quelques barbes aux premières épreuves.

Hauteur 0,230; Largeur 0,297.

BARTSCH, 114. CLAUSSIN, 116. WILSON, 148.

La scène se passe dans l'imagination du peintre qui la saisit et la fixe sur le cuivre par un griffonnement plus rapide que la pensée. Quel feu! quelle énergie dans le trait! quel sentiment! quel mouvement! Rembrandt est si profondément pénétré de l'action qui traverse son cerveau, il est servi par des organes si délicats, par une main si nerveuse, que son impression est tout entière dans ce pur croquis, à la vérité sublime. Il semble que le tableau ne serait pas plus complet si le peintre y ajoutait encore l'éclat des couleurs, le prestige des lumières et des ombres. L'ébauche de quelques masses lui a suffi pour faire pressentir le clair-obscur d'une scène qui ne peut être éclairée que par le soleil d'Afrique, de même qu'il n'a eu besoin que d'un palmier pour indiquer la géographie du tableau.

Cette promptitude à percevoir les sensations, cet enthousiasme avec lequel il épouse son sujet, font que Rembrandt change à tout instant de manière, parce que l'expression, chez lui, est dans la touche autant que dans le geste des figures, ou dans l'altération des visages. Sa pointe, quelquefois si naïve, par exemple quand elle dessine la *Jeune fille au panier*, si spirituelle quand elle fouille l'accoutrement d'un gueux, si fine, si précieuse et si attentive dans les portraits du *Peseur d'or* et du *Bourguemestre Six*, elle est ici brutale, vaillante, incisive. Le dessin est aussi fier que

le combat et le trait aussi fougueux que les cavaliers. Rien d'inutile, pas un coup qui ne porte, pas une taille qui ne fasse sentir le jeu d'un muscle, ou la présence d'un os, ou le tranchant d'une griffe. Rembrandt exprime ici en moins de traits qu'il ne faut de paroles pour les décrire, la fureur et le rugissement du lion, sa crinière qui se redresse, sa moustache qui se hérisse et les battements de sa queue élastique et violente. Quant aux chevaux, il est remarquable qu'un homme qui n'avait guère vu dans les plaines de la Hollande que le cheval frison de Paul Potter et la douce monture de Van de Velde, ait su deviner ainsi l'ardeur, l'élan des races supérieures, et les peindre par intuition. Il y a loin sans doute de la simple observation de la nature à ce que nous appelons le style. Mais il est des circonstances où l'idéal se dégage du sein de la réalité même, quand elle est vue avec passion. Rembrandt a pu ennoblir ses modèles en se les représentant pleins de feu, et à force d'être vivants, ses chevaux sont devenus presque héroïques.

C'est à peine si la critique la plus sévère pourrait relever une faute dans cette composition improvisée; je parle du mauvais effet que produit, au-dessus de la tête d'un des lions, la tête parallèle du cheval qui court à ses côtés... Mais, du reste, toutes les lignes s'agencent à merveille; elles entrent dans la combinaison secrète de l'artiste, et à voir de pareils dessins, on comprend qu'un auteur élevé dans la poétique des académies, un classique pur, M. Paillot de Montabert, ait écrit : « N'entend-on « pas répéter partout que Rembrandt est pitoyable dans le dessin et qu'il ne comprend « rien à cette partie de l'art? Ne seraient-ce point plutôt les critiques eux-mêmes qui « n'entendent rien à la théorie du dessin?... On voit dans les tableaux de ce maître « des pantomimes très-justement senties, très-heureusement rendues, des lignes très- « correctes; peut-être même était-il supérieur dans ce sentiment naturel à Jules Romain « lui-même, et j'oserai dire à Annibal Carrache. »

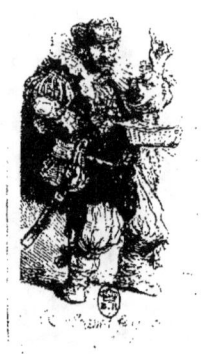

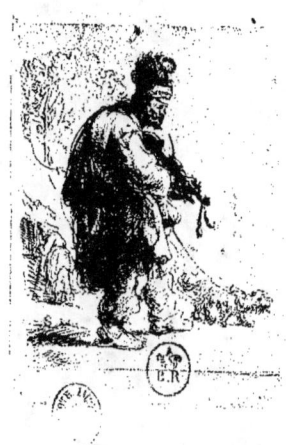

Cadr et J.Baur, éditeurs. Photog. par Bisson Fr. Imp.Lemercier, Paris.

AVEUGLE JOUANT DU VIOLON

Un aveugle jouant du violon est conduit par son chien. Il dirige ses pas vers la droite. Il a la tête couverte d'un bonnet de fourrure, et il porte un manteau sur l'épaule gauche. Dans le fond de la gauche, on aperçoit une vieille femme qui se dirige vers la porte d'une maison. Au milieu d'une petite marge, dans le bas, est gravé : *Rt.* 1631.

On connaît deux états de ce morceau :

Premier état. La planche est entièrement gravée d'une pointe fine, légère et spirituelle, et à l'eau-forte pure. Très-rare.

Second état. La planche est retouchée au burin d'une manière comparativement lourde. Les épreuves de ce second état, beaucoup moins rares, sont d'ailleurs moins estimées, comme ayant perdu la légèreté et la finesse des premières.

Nota. Il existe en réalité un état intermédiaire entre le premier et le second. Quelques travaux ont été ajoutés après le tirage des rares épreuves d'eau-forte pure et avant les retouches du burin ; mais ces travaux étant très-difficiles à indiquer assez clairement pour qu'on les puisse reconnaître, nous avons cru devoir, dans cette occasion comme dans beaucoup d'autres, nous borner à remarquer les états que distinguent des changements précis et reconnaissables.

Hauteur, 0,079. Largeur, 0,054.

BARTSCH, 138. CLAUSSIN, 137. WILSON, 138.

LE CHARLATAN

Très-petit morceau, gravé avec esprit et délicatesse, qui représente un charlatan dirigé vers la droite de l'estampe. Il est coiffé d'un bonnet de mezzetin et porte un panier, d'où il a tiré un paquet de drogues qu'il montre de la main

gauche; sa main droite est placée sur sa hanche, et au-dessous pendent une gibecière et un sabre; ses genoux sont pliés. A ses pieds, on lit en grandes lettres : *Rembrandt f. 1635.*

<div style="text-align:center">

Hauteur, 0,076. Largeur, 0,086.

BARTSCH, 129. CLAUSSIN, 130. WILSON, 132.

</div>

Il a été fait de jolies copies de ces deux pièces, *l'Aveugle* et *le Charlatan*, et c'est justement parce que ces copies sont gravées avec beaucoup de talent qu'elles font bien ressortir la supériorité de Rembrandt dans les moindres choses. Ce grand maître paraît d'autant plus admirable qu'on le rapproche des hommes, même fort habiles, qui ont été ses imitateurs ou ses copistes, tels que Novelli, Cumano, Sardi, Basan, Lebas, le capitaine Baillie, Folkema, Vivarès et autres. A vrai dire, le sentiment si fin avec lequel sont gravées ces deux petites pièces, est impossible à imiter. Rembrandt les fit au commencement de sa carrière, en 1631 et 1635, c'est-à-dire à une époque où il finissait avec amour toutes ses peintures, et débutait comme graveur par des eaux-fortes légères, du travail le plus fin et quelquefois le plus précieux. Quoi de plus charmant que ce saltimbanque en habit de soie qui annonce son orviétan la fraise au cou, l'épée au côté! Si l'on regardait cette petite figure avec un microscope on serait tout surpris de la parlante vérité du personnage, de l'expression de la bouche et des yeux, de l'esprit ironique avec lequel ont été accusés les moindres détails de l'accoutrement, les taillades du pourpoint, les crevés de la manche, les tuyaux défaits de la collerette, et les damasquinures du sabre indispensable, et la boîte aux élixirs. Mais *l'Aveugle jouant du violon* est un morceau si finement senti, que la délicatesse du travail par lequel sont rendus les haillons du pauvre diable et les moustaches de son chien griffon, le cèdent encore à l'exquis sentiment qui a guidé la pointe du graveur.

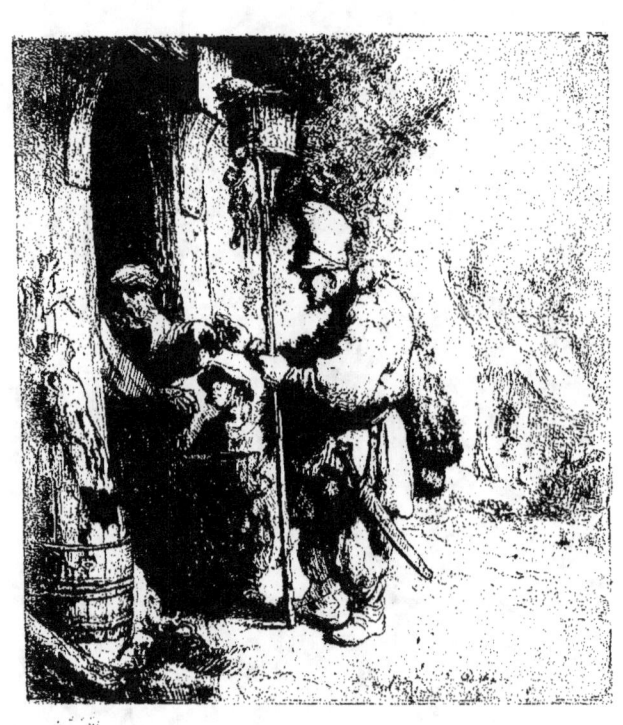

LE VENDEUR DE MORT-AUX-RATS

Un homme âgé, vu debout et de profil, tient de la main gauche une perche au haut de laquelle est un panier d'où pendent plusieurs rats. Il a la tête couverte d'un haut bonnet et la barbe inculte. Il porte sur l'épaule gauche un rat vivant, sur l'épaule droite un manteau de fourrure qui pend derrière son dos, et un sabre au côté. Il offre de la mort-aux-rats à un vieillard qui est sur le pas d'une porte, à la gauche de l'estampe, et la boîte qui renferme sa drogue est tenue par un petit garçon qui est placé tout contre la porte, à côté de laquelle se trouvent un tronc d'arbre mort et un vieux tonneau. Sur la droite, on aperçoit dans le lointain une chaumière et un chien. Du même côté, on lit vers le bas de la planche, en très-petits caractères, *Rt.* 1632. Les deux derniers chiffres sont tracés à rebours. Il y a deux épreuves différentes de ce morceau.

Premier état. Il est avant les tailles diagonales sur les arbres qui sont à droite et en haut de la maison. Les épreuves de cet état sont fort rares.

Second état. Avec les tailles diagonales sur les arbres.

Hauteur, 0,139; largeur, 0,124.

BARTSCH, 121; CLAUSSIN, 123; WILSON, 125.

Il est à remarquer que, parmi les peintres-graveurs de la Hollande et de l'Allemagne, plusieurs ont traité le sujet de la *mort-aux-rats :* Rembrandt, Van Vliet, Corneille Visscher, Dietrich, Renesse et autres. C'est du reste une variante fort pittoresque du gueux, que ce personnage étrange qui promène à travers les villes et les villages une longue perche garnie de rats gonflés par le poison, et qui cependant n'a d'autres compagnons de sa vie mystérieuse que ces mêmes rats qu'il admet dans son amitié, et auxquels, suivant son caprice, il accorde la vie ou donne la mort. Je me trompe, il est accompagné d'un petit garçon, volé sans doute dans quelque maladrerie, et qui semble former la transition entre l'homme et le mulot. Cet acolyte est tellement contrefait, difforme, abruti, scrofuleux, misérable jusque dans la moelle des os, que son maître, le vendeur d'arsenic, a l'air, à côté de lui, d'un fort luron, d'un ancien *robeur de filles.* La physionomie de ces bohèmes devait attirer l'œil d'un artiste tel que Rembrandt. Et quelle

singulière existence! Les rats sont leurs ennemis les plus intimes et en même temps leurs amis les plus familiers. Ils les tuent et ils les aiment; ils nourrissent les uns et empoisonnent les autres; ils partagent avec les rats vivants le pain qu'ils ont gagné avec les rats morts. Que dis-je? ils s'en font un amusement, une parure, et volontiers ils les porteraient en guise de pendants d'oreilles, comme faisaient les naturels de la Virginie.

Les rats occupent une grande place dans les légendes du Nord et dans l'imagination fantastique des peuples conteurs. On se plaît à dire qu'ils vivent parmi les ossements humains, qu'après avoir logé dans la cervelle des vivants, ils habitent le crâne des trépassés. Les chroniques du moyen âge leur assignent quelquefois un rôle terrible. Quel Allemand, quel Batave né sur les bords du Rhin, comme Rembrandt, n'a pas connu l'histoire de cet archevêque de Mayence qui, dans un temps de famine, pressé par toute une population de pauvres, les fit prendre par ses archers et donna ordre de les brûler vifs dans une grange, sous prétexte que c'étaient des bouches inutiles! *Entendez-vous siffler les rats?* disait-il, pendant que les malheureux expiraient dans les flammes. Et précisément, ce furent les rats qui vengèrent ce crime horrible, dont les pierres auraient pleuré, dit la légende. Les rats inondèrent la demeure de l'archevêque, comme autrefois ils avaient inondé le pays des Philistins; ils pullulèrent tellement que le prélat épouvanté s'enfuit dans la plaine : les rats l'y suivirent. Il courut s'enfermer dans Bingen aux hautes murailles : les rats passèrent par-dessus les murailles et entrèrent dans Bingen. Il s'en alla bâtir au milieu du fleuve une tour qu'il fit garder par ses archers dans des chaloupes; mais les rats passèrent le Rhin à la nage, grimpèrent sur la tour, rongèrent les portes, les fenêtres, les toits, et, arrivés jusqu'à l'archevêque, ils le dévorèrent vivant. Et pour qu'il ne restât de lui aucune trace, ils mangèrent jusqu'à son nom dans les tapisseries... Maintenant la tour de Hatto n'est qu'une ruine que battent les flots du Rhin, et au crépuscule de la nuit, on y voit apparaître l'âme de l'archevêque sous la forme d'un brouillard.

Voilà de quelles légendes s'entretenait la poésie populaire du Nord, et voilà comment le vendeur de mort-aux-rats a été un des héros de l'art germanique. Mais la plupart l'ont représenté grotesque. Van Vliet en a fait une impossible caricature; Corneille Visscher l'a peint joyeux, plein de vie, plein de santé; Rembrandt seul l'a représenté sérieusement, philosophiquement, sans trop de haillons, mais au contraire avec une houppelande fourrée, digne ajustement d'un tueur de martres, et armé d'un sabre à poignée turque, la terreur des loirs, des mulots, des marmottes et des fouines. Donnez, donnez, semble dire le vieillard qui achète la drogue du vendeur, la rivière hausse, nos caves sont pleines de rats si énormes que les chats n'osent plus maintenant les attaquer. Nous n'aurons bientôt dans cette maison ni livres ni lumières pour la veillée : les rats nous dévorent nos Bibles et nos chandelles.

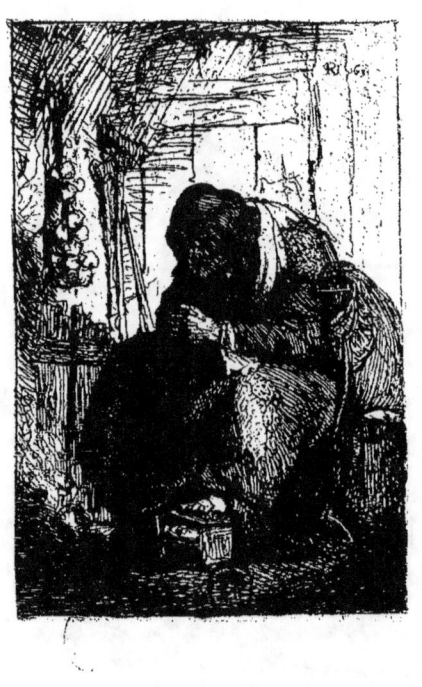

LA FEMME AUX OGNONS

Une vieille femme est assise vers la droite; ses regards sont dirigés vers la gauche. Elle a sur la tête une sorte de capuchon, et sur le col un mouchoir blanc, et elle est vêtue d'une robe de bure rapiécée au genou. Elle a les bras appuyés sur des jambes qui paraissent jointes, et ses mains sont fermées l'une contre l'autre, et ses pieds, qui sont nus, posent sur une chaufferette. Une botte d'ognons suspendue au mur, sur la gauche, a fait donner à cette pièce le nom de Femme aux ognons. Au haut de la droite, sur une cloison de planches, on lit : *Rt.* 1631.

On distingue deux états de ce morceau, qui est des plus rares :

Premier état. Il n'y a ni nom ni année : la planche est moins travaillée dans le haut et dans le bas. On n'en connaît qu'une seule épreuve : elle est au musée d'Amsterdam.

Second état. Avec le nom de l'année; et avec l'addition des derniers travaux.

Hauteur. 0,121. Largeur. 0,081.

BARTSCH, 134. CLAUSSIN, 134. WILSON (NUMÉRO SUPPRIMÉ).

Quelques amateurs considèrent cette estampe comme douteuse. Gersaint, Pierre Yver, Daulby, Bartsch et Claussin l'ont toutefois comprise dans l'œuvre de Rembrandt. Wilson est le premier qui l'en ait exclue, la regardant comme une œuvre de Lievens. Si nous n'avons pas suivi l'exemple de cet amateur, c'est que la non-authenticité de la pièce ne nous est pas bien démontrée. La *Femme aux ognons* paraît gravée de la même pointe que *Lazarus Klap*, et autres estampes de Rembrandt, que personne n'a jamais songé à lui contester. Ajoutons que la manière fine et maigre de Lievens, ses travaux serrés ne s'accordent pas le moins du monde avec ces hachures hardies tracées d'une main libre, sûre et vigoureuse. Pour tout dire cependant, la pièce en question n'est pas sans ressembler à certaines eaux-fortes de Van Vliet, et sans rappeler sa manière un peu rude, sa pointe grosse et son habitude de reprendre certains travaux au burin. Mais si l'on voulait attribuer cette pièce à un élève de Rembrandt, il faudrait enlever aussi de l'œuvre du maître la plupart des pièces marquées *Rt.*, et dans lesquelles ce monogramme a la même physionomie que dans la présente estampe. Or nous aimons mieux imiter en ce point la circonspection

de Bartsch, que de nous exposer à rompre sans preuves suffisantes avec la tradition des amateurs.

Je lis dans le supplément au catalogue de Gersaint par Pierre Yver : « Il y a dans l'œuvre de M. Van Leyden une autre épreuve de ce morceau, antérieure à celle qui est décrite, et que l'on peut regarder comme unique. Elle est généralement moins travaillée et poussée au noir, surtout dans le haut et dans le bas de la planche, et le nom de Rembrandt ni l'année ne s'y trouvent pas. L'épreuve ordinaire fait pourtant un meilleur effet. » L'épreuve dont parle Pierre Yver est précisément celle du musée d'Amsterdam, où elle est passée avec l'œuvre entier de M. Van Leyden.

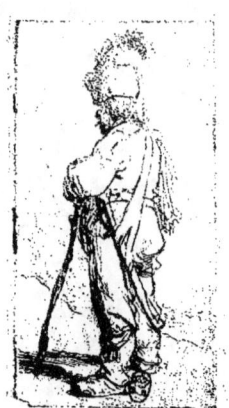

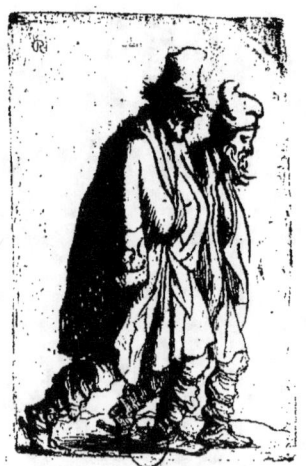

POLONAIS PORTANT SABRE ET BATON

Un Polonais, vu de côté en profil perdu, et dirigé vers la gauche. Il est couvert d'un bonnet sur le devant duquel est attachée une plume fort longue. Son baudrier est placé sur son épaule et son sabre pend un peu par derrière. Il porte un petit manteau sur l'épaule droite et il s'appuie sur son bâton. Dans le fond, à gauche, on aperçoit un Arabe sur un terrain montant. Bartsch et Claussin n'ont connu que deux états de ce morceau; mais il en existe quatre, bien distincts, qui ont été du reste décrits par Wilson.

Premier état. Le travail en est très-léger, et le baudrier est peu marqué, à l'endroit où passe le sabre.

Second état. Le baudrier est marqué plus nettement; les bords de la planche sont sales.

Troisième état. La planche est retravaillée; les ombres de la tête notamment, sont chargées de nouvelles tailles et alourdies. On remarque un trait parallèle aux contours du bâton, trait qui ne se trouvait point dans l'épreuve précédente; la planche est nettoyée.

Quatrième état. L'estampe est retouchée pesamment au burin (sans aucun doute par une main étrangère), et les ombres en sont noires et d'un effet désagréable à l'œil.

Hauteur, 0,081. Largeur, 0,042.
BARTSCH, 141. CLAUSSIN, 140. WILSON, 140.

DEUX FIGURES VÉNITIENNES

Deux figures gravées d'une taille dure et vues de profil. Elles paraissent marcher vers la gauche de l'estampe, à côté l'une de l'autre. Elles sont enveloppées dans de longs manteaux et portent sur la tête des bonnets assez élevés, à la manière des Vénitiens. Ce morceau est de la plus grande rareté.

Hauteur, 0,094; largeur, 0,058.
BARTSCH, 154; CLAUSSIN, 151; WILSON, 151.

On croit entendre passer d'un pas lourd deux mendiants qui psalmodient leur gémissement ordinaire. Peut-être même sont-ce des bandits qui se cachent sous ces

haillons déchirés... Mais ces deux figures étranges qui, au premier abord, paraissent avoir le caractère rembranesque, sont-elles bien en effet de la main de Rembrandt? Il est permis d'en douter. Si l'on examine attentivement le dessin des jambes, on n'y trouvera point ce sentiment juste et fin des formes de dessous, toujours si bien accusé chez Rembrandt, par les formes extérieures. Le dessin de cette partie est rond, mou et dépourvu non-seulement d'esprit, mais de science. On ne devine sous ces guenilles ni la présence des tendons, ni le mouvement des muscles. Les pieds n'ont pas de talons et traînent des chaussures qui semblent ne rien contenir, alors que ces savates éculées, fatiguées, usées sur le pavé fangeux des grands chemins, devraient accuser tous les durillons de la pauvreté, toutes les déviations de la misère vagabonde.

Que s'il fallait indiquer le maître auquel on pourrait attribuer plutôt cette petite pièce, appelée je ne sais pourquoi, *Deux Figures vénitiennes*, nous pensons que c'est Van Vliet qu'il faudrait nommer. Lui seul, parmi les élèves de Rembrandt, a gravé de cette manière et d'une pointe aussi brutale. Rembrandt, il est vrai, dans certaines de ses gravures, offre quelques exemples d'une exécution grossière, quant au procédé, et c'est à peu près de cette façon qu'il a fait son eau-forte de *Lazarus Klap;* mais alors même qu'il graverait avec un clou, Rembrandt révèle à chaque trait le sentiment de la forme humaine et la vive intelligence de ses mouvements, et il n'est pas chez lui de vêtement si défiguré sous lesquels on ne sente se dessiner le corps et remuer la vie. Ainsi, quand on regarde avec attention la plupart des *gueux* de Rembrandt, le *paysan déguenillé* qui a les mains derrière le dos, les deux Gueux en pendants, dont l'un dit : « *il fait un froid rigoureux* », et l'autre « *ce n'est rien* »; on s'explique difficilement que l'auteur de ces pièces admirables où le moindre détail de l'accoutrement est exprimé, avec tant d'esprit, ait pu se contenter d'un travail aussi rudimentaire que celui des *Deux Figures vénitiennes*. Sans même aller si loin, ne suffit-il pas de jeter un coup d'œil sur le *Soldat portant sabre et bâton*, pour concevoir un doute au sujet du morceau qui nous occupe?... Et cependant, comme il convient d'apporter beaucoup de réserve dans une décision à prendre touchant l'authenticité d'une estampe qui, depuis deux siècles, est attribuée à Rembrandt et figure dans son œuvre, nous avons cru devoir y maintenir celle-ci, tout en soumettant nos doutes à l'appréciation des amateurs.

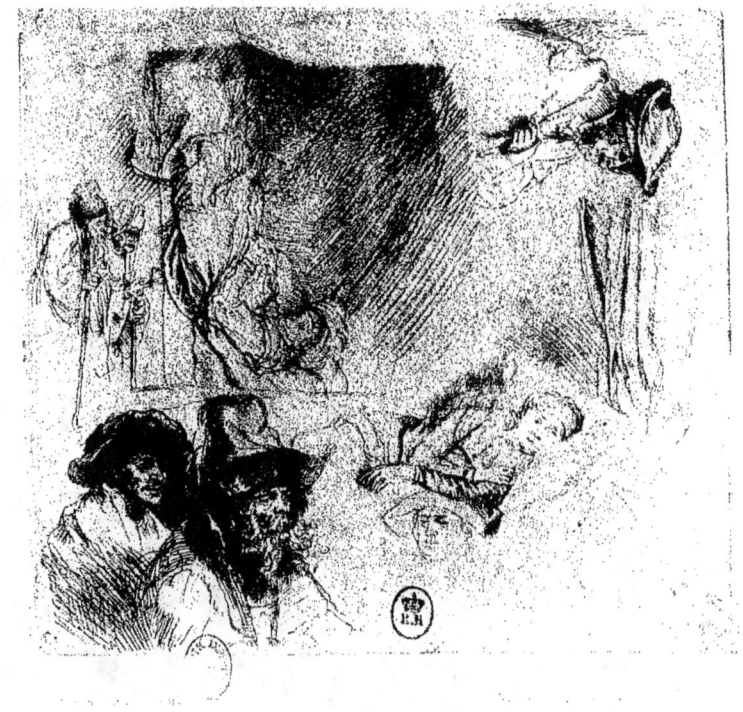

LE PATINEUR

Un paysan, vu presque de face, qui glisse sur des patins. Il se dirige vers la gauche, ayant le pied gauche en l'air. Sa tête est couverte d'un bonnet plat, et il porte sur l'épaule droite un bâton qu'il tient des deux mains. Ce morceau, qui est de la plus grande rareté, est gravé d'une taille fine et légère. On y trouve un peu de barbe au pied droit.

<div style="text-align:center">

Hauteur, 0,060. Largeur, 0,058.

BARTSCH, 156. CLAUSSIN, 153. WILSON, 153.

</div>

Gersaint avait décrit cette pièce dans son Catalogue, mais sans l'avoir vue. Pierre Yver la signala dans son *Supplément*, comme étant non-seulement fort rare, mais presque unique.

C'est un des traits caractéristiques de la vie des Hollandais que le voyage sur la glace. Un paysan en Hollande est sur ses patins la moitié de l'année. Aussi l'exercice du patin lui est-il aussi familier que celui de la marche. Dans ce pays plus bas que la mer, dans ces vastes prairies inondées, où les routes sont des canaux que traversent des barques à voile, personnes et marchandises se transportent, l'été sur l'eau, et l'hiver sur la glace. Et tandis que les dames élégantes, les mains dans leurs manchons, se promènent en traîneau, tandis que de jeunes oisifs, pour qui le patin est un pur divertissement, s'amusent à prendre des airs penchés sur l'onde solide, à y graver, par de souples évolutions, des figures fantastiques ou des chiffres d'amour, le paysan silencieux glisse en portant sa denrée, l'ouvrier se rend à ses travaux, et le petit marchand à ses affaires. On voit aussi de jeunes laitières passer comme une flèche et franchir plusieurs milles en moins d'une heure.

> Mais le beau, c'est que tous les jours,
> Vous voiés faire mille tours
> Sur des patins à des pucelles
> Qui surpassent les arondelles
> A driller; car en un moment,
> On dirait véritablement,
> Que le chien d'acier qui les porte,
> Est un diable qui les emporte,
> Sans aucun pardon ni pitié,
> Tant elles sont lestes du pié.

J'ai trouvé ces vieux vers dans un vieux livre devenu rare même en Hollande, et qui a pour titre : *Description de la ville d'Amsterdam, en vers burlesques, selon la visite de six jours d'une semaine, par Pierre Le Jolle, à Amsterdam chés Jacques le Curieux. L'an MDCLX.*

Wilson dit qu'il existe une copie trompeuse du Patineur. Nous n'avons guère vu l'original et la copie autre part que dans les collections nationales de Paris, d'Amsterdam et de Londres. Quelle que soit cependant la rareté de cette estampe, on ne peut pas aller jusqu'à dire, avec Gersaint et Pierre Yver, qu'elle soit *presque unique*. Il s'en est trouvé des épreuves dans les ventes de sir Thomas Baring, en 1831, et de Pole Carew, en 1835. A la dernière de ces ventes, une épreuve du *Patineur* a été adjugée au prix de dix guinées, soit 262 fr. 50 cent.

GRIFFONNEMENTS

GRAVÉS EN DIFFÉRENTS SENS DE LA PLANCHE

PIÈCE DITE

GRIFFONNEMENT AUX DEUX FEMMES COUCHÉES

Un morceau assez rare contenant plusieurs études gravées en différents sens de la planche. On voit d'un côté un vieux et une vieille à mi-corps, tous deux marchant vers la droite et portant un bâton à la main. Au-dessous, du même côté, est une tête de vieillard, à grande barbe, vue de trois quarts, et dirigée vers la droite; elle est coiffée d'un bonnet élevé, à rebord fourré. Derrière ce vieillard, c'est-à-dire à gauche, est le buste d'une vieille dont la tête est couverte d'un chapeau rond aplati; elle est aussi vue de trois quarts, et pareillement tournée vers la droite de l'estampe. Un peu plus vers la droite, on aperçoit la moitié d'une figure de femme couchée sur un lit, dont il n'y a guère que l'oreiller d'indiqué; elle a son bras gauche étendu, et le bras droit appuyé sur le bras gauche. Au-dessous de cette figure, on distingue une tête d'homme en chapeau, gravée seulement au trait. En retournant l'estampe, on aperçoit, au haut de la gauche, le buste d'une vieille dont la tête est couverte d'un bonnet fourré, et qui tient de la main gauche le bord de sa robe. Plus bas est gravée au trait une jeune femme qui dort sur un lit. Tout ce morceau est traité avec esprit et légèreté. Il n'y a d'assez vigoureusement ombré que les deux bustes du vieillard et de la vieille, qui sont au bas de la gauche, dans le premier sens de la planche.

Hauteur, 0,187. Largeur, 0,151.

BARTSCH, 369. CLAUSSIN, 359. WILSON, 363.

Bien que cette pièce ne porte ni nom ni année, on voit tout de suite, non-seulement qu'elle est de Rembrandt, mais qu'elle est de son meilleur temps. Nulle part il n'a plus vivement imprimé le cachet de son individualité. Nerveux, sensible, prompt à tout voir et à saisir le caractère de chaque figure, aussi bien que l'aspect

le plus intime des choses, il ne passait pas de jour sans écrire sur le papier ou sur le cuivre ses impressions les plus fugitives, ses plus vagues projets de composition, ses caprices, ses pensées. Les mendiants qu'il venait de voir passer dans la grande rue des Juifs, la jeune femme qu'il avait surprise endormie sur son lit, ou gracieusement accoudée sur son oreiller, il les griffonnait sur sa planche, d'une main rapide qui paraissait courir au hasard et qui cependant traduisait avec vivacité l'impression reçue, et fixait en traits pleins d'esprit, jusque dans le moindre détail, le souvenir récent des figures et des costumes, des physionomies et des attitudes. Et ce qui est bien remarquable, c'est l'accent d'extraordinaire vérité que portent ces légers croquis, improvisés pourtant de mémoire, mais tellement vivants qu'on les dirait faits d'après nature.

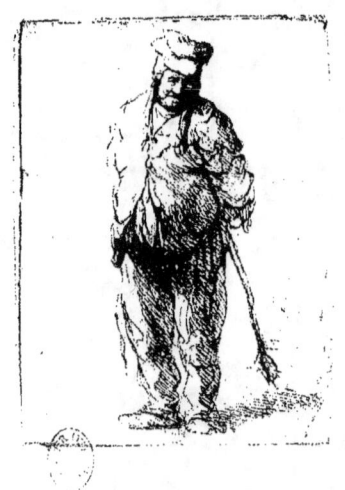

PAYSAN DÉGUENILLÉ

LES MAINS DERRIÈRE LE DOS

Un gros paysan vu de face, le corps tant soit peu dirigé vers la gauche de l'estampe, et la tête inclinant légèrement vers la droite. Il porte sur la tête un petit bonnet d'oreillettes auxquelles sont attachées deux cordons ou mentonnières qui lui pendent sur la poitrine, de chaque côté. Sa camisole délabrée est fermée par le haut au moyen d'une agrafe et d'un bouton, et ouverte par le bas; tout son vêtement est en guenilles. Il a les mains derrière le dos, et tient un bâton. Ce morceau est gravé d'une pointe fine, rapide et spirituelle.

On en distingue trois états :

Premier état. La planche est plus large ; elle mesure 76 millimètres, au lieu de 69. On voit, sur la droite, un tronc d'arbre. Le fond de la planche est égratigné et sale ; les bords en sont irréguliers et raboteux. Cette première épreuve est légère de travail et ne se rencontre que fort rarement.

Second état. La planche est réduite de toute la partie où se trouvait le tronc d'arbre. La figure est plus travaillée, le fond de la planche et les bords sont encore sales.

Nota. Il existe une copie très-jolie et assez trompeuse du second état de ce morceau. Elle a été faite par un artiste nommé Legros, amateur très habile, qui florissait à Vienne en 1795, et duquel on a, dit Bartsch, cent cinquante jolies estampes gravées d'une pointe légère et fine. Cette copie se reconnaît à ce que l'on n'y trouve pas les tailles diagonales qui, dans l'original, se voient au bas de la droite.

Troisième état. La planche est réduite à 60 millimètres de large. La figure est plus chargée de travaux sur la culotte, au bas de la hanche gauche.

Hauteur, 0,092. Largeur, 0,067.

BARTSCH, 172. CLAUSSIN, 169. WILSON, 169.

LE LÉPREUX

PIÈCE DITE :

LAZARUS KLAP

Le mot *Lazarus Klap* par lequel on désigne cette estampe, signifie en hollandais cliquette de lépreux. Cet instrument se compose de plusieurs feuillets de bois mobiles, qui étant agités et frappant les uns sur les autres, produisent un certain bruit. Dans le moyen âge, en Hollande comme en Allemagne, on donnait aux lépreux le nom de *Lazarus*, et il leur était ordonné d'agiter leur cliquette en marchant, afin que chacun se détournât de leur chemin ; aujourd'hui que la lèpre a disparu, cet instrument n'est plus qu'entre les mains des sourds-muets, qui s'en servent pour ppeler à eux. Mais du temps de Rembrandt, la lèpre existait encore, et c'est sans doute un lépreux qui est représenté dans cette estampe. Il est vu de profil, assis sur une motte de terre et le corps dirigé vers la gauche. Il tient une cliquette de la main droite et il a son bâton entre ses jambes. Son corps est couvert d'un grand manteau qui est rayé par le bas, et sa tête coiffée d'un haut bonnet de forme irrégulière. La figure entière est éclairée par la droite. On lit à gauche, à la hauteur du bonnet : *Rt.* 1631.

Ce morceau est gravé d'un ton dur et à grosses tailles ; il est très-rare. On en connaît, non pas trois, mais quatre états différents :

Premier état. La planche est plus grande, car elle porte 92 millimètres de hauteur, au lieu de 86, et 63 millimètres de largeur, au lieu de 61. La tête, le cou, sont presque entièrement clairs. De la plus grande rareté.

Second état. La tête est plus ombrée, l'œil et l'oreille étant chargés de noir, ainsi que le haut du manteau.

Troisième état. Le visage est ombré d'une triple taille. Quelques hachures qui figuraient un trou dans le manteau vers le coude du bras gauche, sont effacées. La planche est réduite aux dimensions de 86 millimètres sur 61. Le derrière du cou est ombré. Le bonnet est ombré de manière à former un clair à peu près ovale.

Quatrième état. Le retroussis du manteau sur l'épaule gauche présente de nouvelles tailles. La motte de terre, qui était claire vers le haut, dans les épreuves précédentes, est entièrement ombrée dans celle-ci.

Hauteur, 0,092. Largeur, 0,069.

BARTSCH, 171. CLAUSSIN, 168. WILSON, 168.

« ... Ah! mon nom est terrible! je m'appelle *le lépreux!* On ignore dans le monde celui que je tiens de ma famille et celui que la religion m'a donné le jour

de ma naissance. Je suis *le lépreux* : voilà le seul titre que j'aie à la bienveillance des hommes. Puissent-ils ignorer éternellement qui je suis!

« Les maux et les chagrins font paraître les heures longues; mais les années s'envolent toujours avec la même rapidité. Il est d'ailleurs encore, au terme de l'infortune, une jouissance que le commun des hommes ne peut comprendre, c'est celle d'exister et de respirer. Je passe des journées entières de la belle saison, immobile sur ce rempart, à jouir de l'air et de la beauté de la nature : toutes mes idées alors sont vagues, indécises; la tristesse repose dans mon cœur sans l'accabler, mes regards errent sur cette campagne et sur les rochers qui nous environnent; ces différents aspects sont tellement empreints dans ma mémoire, qu'ils font pour ainsi dire partie de moi-même, et chaque site est un ami que je vois avec plaisir tous les jours. Il en est que j'aime de préférence. De ce nombre est l'ermitage que vous voyez là-haut, sur le sommet de la montagne. Isolé au milieu des bois, auprès d'un champ désert, il reçoit les derniers rayons du soleil couchant. Quoique je n'y aie jamais été, j'éprouve un plaisir singulier à le voir. Lorsque le jour tombe, assis dans mon jardin, je fixe mes regards sur cet ermitage solitaire, et mon imagination s'y repose. Il est devenu pour moi une espèce de propriété. Il me semble qu'une réminiscence confuse m'apprend que j'ai vécu là jadis, dans des temps plus heureux et dont la mémoire s'est effacée en moi. J'aime surtout à contempler les montagnes éloignées qui se confondent avec le ciel dans l'horizon. Ainsi que l'avenir, l'éloignement fait naître en moi le sentiment de l'espérance...

« Au commencement du printemps, lorsque le vent souffle dans notre vallée, je me sens pénétré par sa chaleur vivifiante, et je tressaille malgré moi. J'éprouve un désir inexplicable et le sentiment confus d'une félicité immense dont je pourrais jouir et qui m'est refusée. Alors je fuis ma cellule, j'erre dans la campagne pour respirer plus librement. J'évite d'être vu par ces mêmes hommes que mon cœur brûle de rencontrer, et du haut de la colline, caché entre les broussailles comme une bête fauve, mes regards se portent sur la ville. Je vois de loin, avec des yeux d'envie, ses heureux habitants qui me connaissent à peine; je leur tends la main en gémissant et je leur demande ma portion de bonheur. Dans mon transport, vous l'avouerai-je? j'ai quelquefois serré dans mes bras les arbres de la forêt, priant Dieu de les animer pour moi et de me donner un ami! Mais les arbres sont muets; leur froide écorce me repousse; elle n'a rien de commun avec mon cœur... »

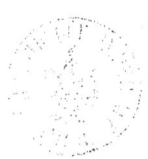

147

GUEUX MALADE ET GUEUSE

Un petit morceau extrêmement rare, où se voit un gueux malade, couché par terre, sur la gauche de l'estampe, le dos appuyé contre une butte de terre. A côté de lui, un peu plus loin, est une femme debout, les mains jointes et posées sur un bâton, avec un petit chien à ses pieds. Les bords de la planche sont irréguliers et raboteux.

Hauteur, 0,076. Largeur, 0,086

BARTSCH. 185. CLAUSSIN, 182. WILSON, 182.

148

GUEUX GRIFFONNÉS

Ce morceau, qui est aussi de la plus grande rareté, représente un vieillard chauve, voûté et couvert d'un manteau rapiécé, doublé de fourrure. Il est vu de profil, à mi-corps, dirigé vers la droite. Sur la même planche, dans le bas de la droite, est une autre tête de profil, plus petite, couverte d'un bonnet élevé par le devant, et offrant à peu près la forme d'une mitre, quoique terminé carrément. Ces deux figures sont gravées d'une grosse pointe, avec esprit et rapidité.

Hauteur, 0,092. Largeur, 0,074.

BARTSCH, 182. CLAUSSIN, 179. WILSON, 179.

D'autres artistes ont peint des gueux, et dans le temps même où Rembrandt tenait la pointe, Étienne La Belle, Callot, Visscher, Jean Miel et autres représentaient la misère : mais aucun de ces peintres n'a su prêter à ces sortes de représentations le même intérêt que Rembrandt. Lui seul y a mis un sentiment profond de pitié, lui seul a pris les pauvres au sérieux.

Voyez les mendiants de La Belle : ils ont une désinvolture si aisée, des oripeaux si soyeux et tant d'élégance, qu'on a plutôt envie de les admirer que de les plaindre. Voyez les gueux de Callot : ils sont toujours présentés par le côté grotesque; ils nous font rire; ce sont des chevaliers d'industrie, des boulineux, des malingreux, des tire-laine; on croit sentir que leur misère est sophistiquée, qu'ils ont des infirmités postiches, de faux emplâtres, de fausses guenilles. Ils viennent de la Cour des Miracles, où ils ont appris à passer la main dans le gousset d'un Flamand

quand il est occupé à regarder le cheval de bronze sur le Pont-Neuf; ou bien ce sont des ténébreux, auxquels on a dit : « Tu te présenteras la nuit dans les carrefours avec un flambeau allumé; tu offriras aux prudents bourgeois de les accompagner, et quand tu seras dans un endroit bien écarté, bien solitaire, bien *sûr*, tu tireras ton éteignoir et tu feras ton compliment dans les ténèbres. »

Voyez enfin une aumônerie de Jean Miel, un penailleux de Visscher : ce sont là des gueux pleins de joie et pleins de santé, et qui vivent de leur état. Le peintre-graveur n'a vu que leur physionomie extérieure, et les haillons qui les couvrent lui ont paru d'heureux motifs pour fouiller le cuivre et faire briller son burin... Au contraire, les pauvres de Rembrandt sont de vrais pauvres. La misère a pénétré jusque dans la moelle de leurs os. Ceux-là n'ont pas besoin d'étaler hypocritement des plaies hideuses, ou de se défigurer par d'affreux bandages. Ils sont naturellement misérables, et, pour eux, parler, c'est gémir. S'ils portent un accoutrement grotesque, c'est à leur insu. L'un est affublé d'un manteau jadis opulent, auquel pendent encore quelques vestiges de fourrure : l'autre a revêtu l'uniforme usé d'un ancien soldat polonais, et semble décoré d'une mitre; mais personne en les voyant n'est tenté de rire. En faisant mordre son dessin rapide, Rembrandt n'a pas eu la moindre intention comique, ni même une prétention au pittoresque. Il a seulement jeté le regard profond et sérieux d'un maître sur un des aspects de la vie commune, sur une des conditions de l'humanité.

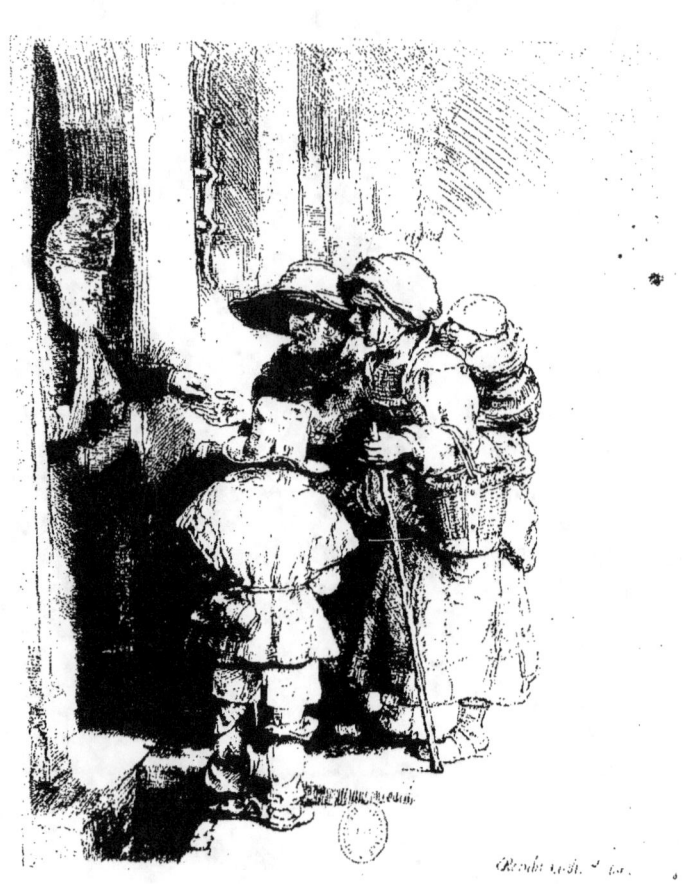

MENDIANTS A LA PORTE D'UNE MAISON

Un groupe de mendiants à la porte d'une maison placée à gauche et sur laquelle paraît un vieillard portant barbe, coiffé d'un bonnet, qui leur fait l'aumône. Ces mendiants sont : un vieillard couvert d'un chapeau à larges bords, une femme vue de profil qui porte un enfant sur son dos, tient de la main gauche un bâton et tend la droite pour recevoir l'aumône ; enfin, sur le devant, un petit garçon vu de dos qui a un chapeau et qui porte un pot attaché à une espèce de ceinture. Au bas, sur la droite, est écrit : *Rembrandt f.* 1648.

Il y a trois états de cette planche :

Premier état. On le distingue à l'absence de certains travaux, notamment des tailles horizontales qui, plus tard, ont été ajoutées dans l'épaisseur de la porte, contre le nez du vieillard qui fait l'aumône. Les travaux en sens diagonal qui expriment les ombres portées sur le volet inférieur de la porte, sont faits d'une pointe plus espacée et plus ferme. Les bords de la planche sont un peu raboteux.

Deuxième état. Les travaux en sens diagonal dont nous venons de parler, s'étant affaiblis par le tirage, ont été remplacés par un travail à la pointe sèche dans le même sens, mais beaucoup plus serré et disparate. On remarque aussi quelques fines entre-tailles dans l'ombre du bas de la porte, ajoutées presque verticalement. De plus, l'épaisseur du mur de la porte, contre le nez du vieillard et au-dessus de son bonnet, présente un nouveau travail également plus serré et plus uniforme qui a éteint les reflets. Le bout du nez du vieillard, de rond qu'il était dans le premier état, est devenu pointu dans celui-ci.

Troisième état. Le contour inférieur du nez du vieillard est redevenu rond par la disparition des travaux qui en avaient changé la forme. Des tailles horizontales ont été reprises au burin dans l'épaisseur du mur de la porte, contre le nez du vieillard. Enfin les contre-tailles horizontales qui se voyaient sur l'épaisseur de la dalle, près de la jambe droite du jeune garçon, ne sont plus exprimées, et sont en partie effacées dans le prolongement de cette dalle, au-dessus du petit pont.

Hauteur, 0,165 ; largeur, 0,129.

BARTSCH, 176. CLAUSSIN, 173. WILSON, 173.

Bartsch a fait sur cette estampe une remarque qui ne me semble pas juste, et qui peut tromper quelques amateurs. « Il se trouve, dit-il, mais bien rarement, des épreuves avant le nom de Rembrandt et avant l'année. »

J'ai examiné avec attention plusieurs de ces prétendues épreuves du premier état,

notamment celle qui est rangée sous cette désignation au musée d'Amsterdam, et j'ai tout lieu de croire que cet état n'est pas sincère; car j'ai remarqué, en comparant les épreuves, que celle où ne se trouve point le nom de Rembrandt, est au contraire postérieure à l'autre; ainsi la première n'a point de barbes et la seconde en a, particulièrement dans les travaux du haut de la porte et les hachures du fond, à droite. J'en ai conclu avec MM. Klinckamer et Engelberts, conservateurs du musée d'Amsterdam, deux connaisseurs fort distingués, que cette épreuve *avant le nom* avait été tirée ainsi ou par supercherie, ou par le fait de l'imprimeur, qui avait négligé d'encrer cette partie de la planche, ce qui est d'ailleurs d'autant plus vraisemblable que le nom et l'année se trouvent écrits à une place qui est entièrement blanche, ainsi que toute la partie droite de l'estampe.

Ce qui est incontestable, c'est la variété des travaux que nous avons plus haut décrits et qui ne l'ont pas été encore. Le cuivre de cette planche, qui avait appartenu à Basan, et qui faisait partie en dernier lieu du fonds de la veuve Jean, a été ensuite retravaillé et a fourni ces méchantes épreuves que l'on rencontre si souvent dans le commerce et qu'il ne convient pas même de mentionner.

Ce morceau, du reste, est un des plus beaux de l'œuvre, et l'on peut dire que tout y est parfait, aussi bien le travail de la pointe, qui est ici d'une rare délicatesse, que l'expression des personnages, leur attitude, et le jeu de la lumière qui les détache si bien l'un de l'autre. J'admire avec quel art le graveur a laissé complètement nu tout un côté de l'estampe pour bien concentrer l'attention sur son sujet. Les belles choses ne vivent que de sacrifices, et mieux que personne Rembrandt a connu cette grande loi de l'art. Tantôt il sacrifie une portion de sa gravure en la couvrant de tailles, tantôt c'est en y épargnant les travaux. Ordinairement, il sabre de hachures toute une estampe pour faire valoir quelques points lumineux; mais ici au contraire, c'est la lumière qui fait l'office de l'ombre. Je suppose, en effet, que le peintre ait dessiné une muraille, un paysage ou tel autre objet, sur la partie droite de la planche, derrière la mendiante qui porte un enfant sur son dos, aussitôt l'économie de la composition est troublée et le regard distrait ne va plus s'attacher avec autant de force, ni à ce groupe de pauvres, si intéressant dans la mère, si vrai dans le petit enfant, si noble dans l'aïeul, ni aux détails de leur accoutrement, de leur panier, ni à la physionomie de ce môme, vu de dos, dont on ne pourra plus oublier le signalement grotesque, ni enfin à la figure de ce vieillard charitable, à qui l'habitude de faire l'aumône n'en a pas ôté le plaisir.

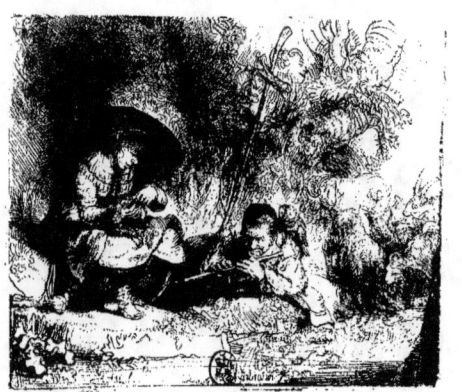

L'ESPIÈGLE

Une bergère, gardant ses moutons, est assise au coin d'un bois, occupée à tresser une couronne de fleurs. Elle porte un jupon court sous une robe retroussée, et sa tête est couverte d'un grand chapeau de paille. On voit à ses pieds un berger couché sur le ventre, jouant de la flûte et portant un hibou sur son épaule. Il a la tête levée et jette un regard malin sous les jambes de la bergère. Celle-ci est à la gauche de l'estampe et son troupeau est à la droite. La houlette du berger est appuyée contre le tronc d'un vieil arbre; sur le devant de l'estampe coule un petit ruisseau. Vers le milieu du bas, un peu sur la droite, on lit : *Rembrandt f.* 1642. Ce morceau est rare.

Il en existe, non pas trois, mais cinq états bien distincts :

Premier état. Il est d'une grande rareté. On n'y voit ni nom ni date. Le chapeau de la bergère ne s'enlève pas sur le feuillage, étant du même ton, ou, pour mieux dire, de la même valeur. On remarque dans le haut de l'estampe, près de la houlette et parmi les arbres, une tête souriante qui n'est qu'ébauchée, et l'on voit quelques barbes à cette figure, à la houlette, aux branches du vieux tronc d'arbre, et aux plantes aquatiques du premier plan.

Second état. Il est encore très-rare. On lit au bas : *Rembrandt f.* 1642. Le chapeau de la bergère se détache en vigueur sur le feuillage qui est éclairé dans le haut. Quelques travaux sont ajoutés au-dessus pour indiquer les contours d'un arbre.

Troisième état. Le chapeau s'enlève en élan sur le feuillage qui est repris à la pointe sèche, beaucoup plus ombré et modelé à nouveau ; les plantes aquatiques du premier plan ont une forme plus précise.

Quatrième état. La figure ébauchée que l'on voyait dans le haut de l'estampe, près de la houlette, a disparu, elle est remplacée par une indication de feuillage.

Cinquième état. La partie du fond qui est au-dessous du bras gauche de la bergère est retravaillée, et celle qui est à gauche de la bergère, au lieu d'être ombrée d'une seule taille, est couverte de plusieurs hachures. La forme des plantes aquatiques qui bordent le ruisseau est entièrement changée, et le tronc de l'arbre qui est à la droite de l'estampe, est devenu tout à fait noir.

Hauteur, 0,115. Largeur, 0,142.

BARTSCH, 188. CLAUSSIN, 185. WILSON, 185.

L'Espiègle est une des estampes les plus soigneusement finies de l'œuvre de Rembrandt. Ce grand maître l'a travaillée en graveur plutôt qu'en peintre. Chaque chose est exprimée par des tailles choisies et *enveloppantes*. Au lieu du travail rapide et

indifférent qu'il emploie d'ordinaire pour placer et nuancer à propos le noir et le blanc, il a mis cette fois beaucoup d'attention et même de complaisance à modeler les figures, les animaux et le petit fond de paysage qui composent cette jolie estampe, et à n'employer pour chaque objet que le genre de travail voulu par la nature de cet objet. Ainsi le chapeau de la bergère est ombré avec des tailles croisées et rayonnantes qui font sentir la perspective en même temps qu'elles indiquent les tresses de la paille du chapeau. L'ombre que projette le chapeau sur le front de la bergère est rendue par des hachures qui épousent la forme du front. Les cheveux de l'Espiègle, ras et taillés en brosse, sont gravés au moyen de tailles courtes, menues et rudes. Les fleurs, les plantes, les feuillages, les troncs d'arbre sont traduits par un badinage de pointe, mais avec des travaux appropriés à chaque substance.

Aux xvie et xviie siècles, le sujet de l'*Espiègle* était fort populaire, ce héros avait pour attribut un hibou, et le nom même d'où nous avons tiré le mot espiègle, *Ulespiegel*, veut dire en hollandais : *miroir de hibou*. C'est le nom du personnage principal d'un vieux roman, que l'on pourrait comparer à celui des Fourberies du Renard, si bien illustré par Everdingen. L'Espiègle représentait, parmi les hommes, cette puissance souveraine de la ruse que le Renard exerçait parmi les animaux. C'était l'Hercule des facéties, des niches et des bons tours. Les peintres des Pays-Bas ont souvent mis en scène ce héros, et Lucas de Leyde, entre autres, en a fait le sujet d'une de ses plus fameuses estampes. Rembrandt a mis dans la sienne de l'esprit, du naturel et même de la grâce. Pendant que la bergère tresse naïvement une couronne de fleurs, l'Espiègle jette un regard indiscret sous la robe retroussée de l'inattentive jeune fille, à qui les marguerites de la prairie font oublier les précautions de sa pudeur. La flûte dont le pasteur fait semblant de jouer n'est-elle pas aussi un symbole? Et comment ne pas reconnaître une intention de malice dans les cornes démesurées que porte le bélier du petit troupeau?

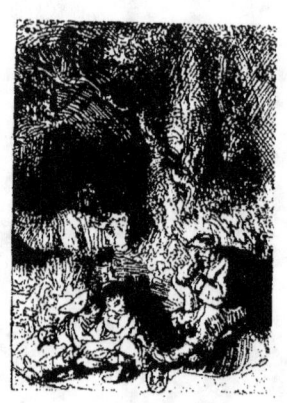

LE VIEILLARD ENDORMI

Petite estampe en hauteur, qui représente un vieillard assis et dormant au pied d'un arbre. Au-dessous de lui, sur le devant, vers la gauche, un jeune homme fait, d'une main indiscrète, quelques tentatives auprès d'une jeune fille qui est assise sur l'herbe et qui ne paraît pas trop s'en défendre. On aperçoit deux vaches dans le fond de ce même côté. Il se trouve quelque peu de barbes aux premières épreuves qui sont d'un ton brillant. Ce morceau est rare.

<div style="text-align:center">

Hauteur, 0,076. Largeur, 0,050.

BARTSCH, 189. CLAUSSIN, 186. WILSON, 186.

</div>

Le bien vient en dormant, dit le proverbe, mais la sagesse des nations a des adages pour toutes les situations de la vie. Elle encourage les vigilants tout aussi bien qu'elle berce les paresseux. Elle approuve la défiance des maris jaloux et en même temps elle prodigue les consolations aux maris trompés....

<div style="text-align:center">

Quand on le sait, c'est peu de chose,
Quand on l'ignore, ce n'est rien.

</div>

Les poëtes ont écrit de jolies choses sur le sommeil des époux et sur la cécité des mères ; mais quelque hardies que soient les paroles, elles sont toujours plus discrètes que l'image. La peinture est une poésie muette, sans doute, et il semble que par cela même ses représentations devraient être moins scabreuses que les récits de l'écrivain ou les rimes du conteur ; cependant, il est des actions que le poëte peut, en les racontant, gazer avec grâce, tandis que l'artiste ne peut que les dessiner résolûment, sous peine d'exciter l'imagination par ses réticences plus vivement encore qu'il ne provoque les regards par ses crudités.

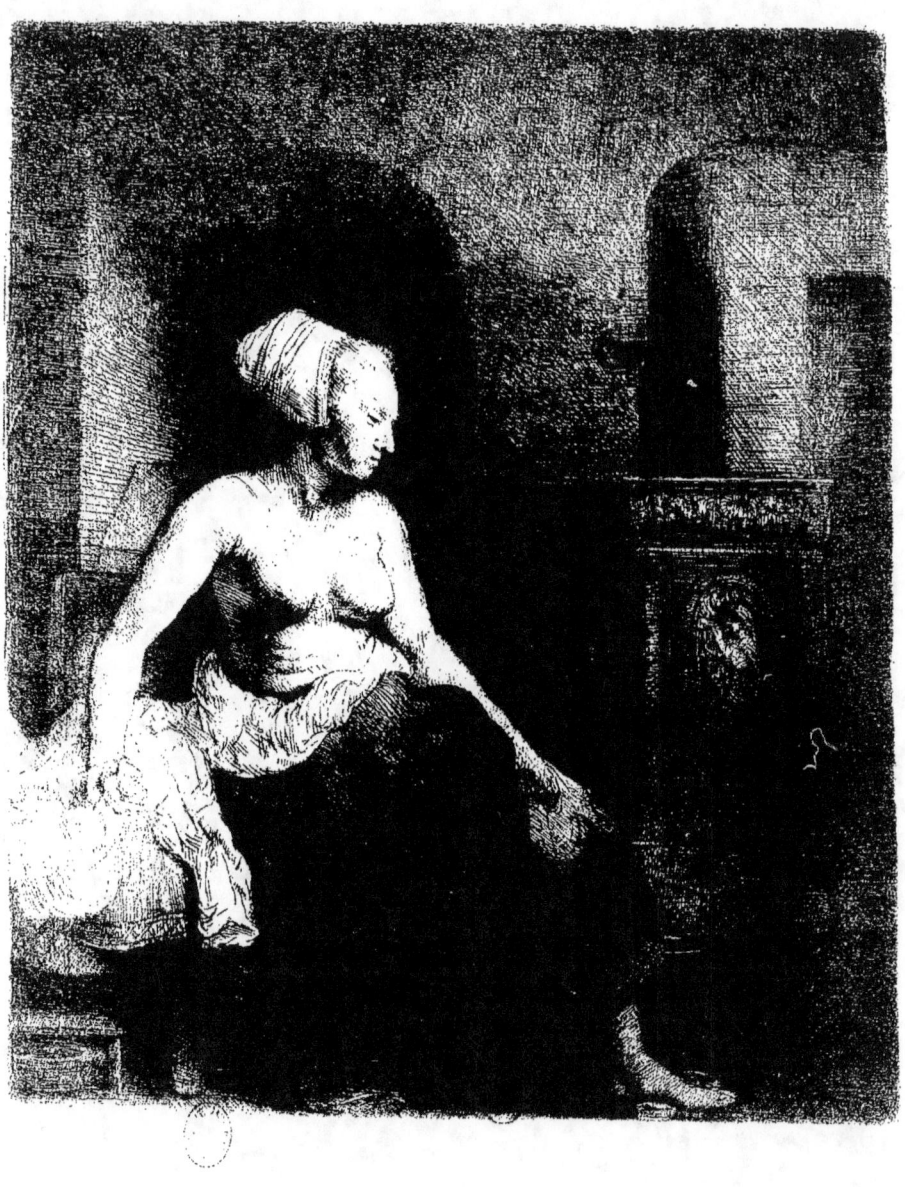

LA FEMME DEVANT LE POÊLE

Une femme assise dans une chambre, vers la gauche de l'estampe, et dirigée vers la droite. Elle est nue jusqu'à la moitié du corps, et son bras droit est appuyé sur sa chemise, qui est descendue jusqu'aux hanches, et qui est placée sur un tabouret à côté d'elle. Son bras droit est appuyé sur ce tabouret. Le bas de sa jambe gauche est nu et posé en travers sur une pantoufle. On voit sur la droite un poêle surmonté d'un tuyau carré, qui a fait donner à cette estampe par les Hollandais le nom de *het Vroutje aan de Kaggel*, la femme devant le poêle. On lit au milieu de la traverse du tuyau : *Rembrandt f.* 1658 ou 1656.

Gersaint, Bartsch et Claussin ont commis plusieurs erreurs au sujet de ce morceau. Voici, en réalité, quels en sont les divers états: au nombre de six :

Premier état. Il est presque unique. Le fond, au lieu d'être ombré avec des hachures, est couvert d'une espèce de grain semblable à celui de l'aqua-tinta. La niche est à peine marquée, et on n'en voit pas le contour sur le côté gauche. La partie nue du corps, le pied droit et le haut de la jupe ne sont ombrés que d'une seule taille; la rondeur du sein droit est indiquée seulement par quelques hachures courtes.

Second état. Les deux seins sont plus modelés : on y remarque des secondes et des troisièmes tailles assez fines. On voit aussi, près du sein droit, sous l'aisselle, des tailles croisées qui n'étaient point dans l'épreuve précédente. Dans le fond, le long du tuyau de poêle, on distingue des contre-tailles verticales. Le tuyau lui-même présente, dans le bas, quelques secondes tailles légères. Très-rare.

Troisième état. Le fond est plus travaillé, et l'on y voit des troisièmes et quatrièmes tailles; le tuyau est couvert, dans sa partie claire, de tailles et contre-tailles horizontales et verticales. La niche, plus distinctement accusée, se termine à gauche par une ligne droite, qui indique dans le mur un nouveau plan. Le pied droit est couvert de contre-tailles obliques. On en distingue aussi de très-serrées qui sont données au-dessous de la chemise, sur le tabouret où le modèle appuie sa main droite. L'espèce de housse qui recouvre ce tabouret, présente une bordure ornée qui ne se remarquait pas dans les états antérieurs.

Quatrième état. C'est ici seulement que le graveur a ajouté une clef au poêle.

Nota. Gersaint, Bartsch et Claussin ont placé cette clef à la première épreuve, sans qu'on puisse expliquer une semblable erreur. Mais comme il y a des épreuves sans clef, ils ont été obligés de dire que Rembrandt avait supprimé la clef et

l'avait ensuite rétablie; ce qui a paru si singulier à Gersaint lui-même, qu'il ajoute : « Il serait bien difficile de donner la raison de ce changement. » La vérité est que la clef de la quatrième épreuve est identiquement la même que la clef des épreuves suivantes, ainsi que Wilson l'a fait observer avec raison, et qu'en examinant bien les états antérieurs on n'aperçoit aucune trace de cette prétendue suppression de la clef.

Cinquième état. Il ne diffère du précédent qu'en ce que le haut du jupon est couvert de tailles croisées. C'est par erreur que Wilson indique ce changement dans le quatrième état: car nous voyons au cabinet des estampes de Paris une épreuve *avec le bonnet et la clef*, c'est-à-dire du quatrième état, dans laquelle ne se trouvent pas de tailles croisées sur le haut du jupon. Cette épreuve constitue donc réellement un cinquième état.

Sixième état. La femme est sans bonnet : elle est coiffée en cheveux. Il y a toujours une clef au poêle.

Hauteur, 0,227. Largeur, 0,185.

BARTSCH, 197. CLAUSSIN, 194. WILSON, 194.

En rapprochant cette estampe de celles qui portent dans le catalogue de Claussin les n°s 196 et 197, et qu'on appelle *Femme au bain*, *Femme nue, les pieds dans l'eau*, je me suis assuré que ces trois morceaux représentent la même personne. Il est clair, en effet, que ce n'est pas là une figure de fantaisie, car ces trois femmes ont le même corps, la même fermeté dans les chairs, le même bonnet, la même physionomie; c'est, en un mot, un portrait que Rembrandt a voulu faire; mais lequel? Pour moi, je ne doute point que ce ne soit là le portrait de sa seconde femme.

Nous lisons, dans la *Vie des peintres* d'Arnold Houbraken, que Rembrandt épousa une jeune paysanne du village de Rarep en Waterland. D'un autre côté, nous savons de la manière la plus positive et par des actes authentiques, que la femme de Rembrandt, appelée Saskia Uylenburg, était, non pas de Rarep, mais de Leuwaarden, capitale de la Frise. Si donc l'assertion d'Arnold Houbraken est exacte, et tout le fait présumer, il faut que Rembrandt se soit marié deux fois. Or, cette conclusion à laquelle nous avions été conduit, en réfléchissant que le biographe hollandais tenait ses informations de Samuel van Hoogstraten, élève de Rembrandt, et par conséquent avait dû être bien renseigné sur un point aussi facile à connaître; cette conclusion, dis-je, se trouve aujourd'hui pleinement confirmée par le précieux document que M. Scheltema, archiviste de la ville d'Amsterdam, a découvert dans les registres mortuaires du Westerkerk (église occidentale). Ce document est ainsi conçu : « *8 octobre 1669* (a été inhumé) *Rembrandt van Rijn, peintre, demeurant sur le Rosengraft* (quai des Roses), *vis-à-vis du Labyrinthe. Il laisse deux enfants.* » Or nous savons à n'en pas douter, que Rembrandt survécut aux enfants qu'il avait

eus de Saskia Uylenburg. Le premier de ces enfants mourut fort jeune, en 1638, et fut enterré le 13 août dans le Zuyderkerk (église du sud); le second, qui était Titus van Rijn, dont nous avons parlé, mourut avant son père, ainsi qu'il résulte de la pièce suivante, également tirée des registres des enterrements du Westerkerk : « *Ici a été inhumé, le vendredi, 4 septembre 1668, Titus van Rijn, fils de Rembrandt, demeurant sur le Singel.* » Rembrandt n'avait donc plus d'enfants de sa première femme lorsqu'il mourut en 1669. Les deux enfants qu'il laissa étaient donc du second lit, et c'est ainsi que le récit d'Houbraken cesse d'être en contradiction avec les pièces authentiques récemment découvertes.

Maintenant, dans ma conviction et suivant toute apparence, *la Femme devant le poêle*, *la Femme au bain*, *la Femme nue, les pieds dans l'eau*, et même la prétendue *Négresse couchée*, qui n'est qu'un modèle vu dans l'ombre, représentent cette paysanne de Rarep que Rembrandt épousa en secondes noces. Il faut prendre garde au surplus que ces estampes ont été gravées toutes les quatre en 1658, peu de temps après l'époque présumée de ce mariage dont l'acte n'a pas été retrouvé. Lorsque Rembrandt, après avoir été saisi et exproprié par autorité de justice, se remit au travail, il dut naturellement faire le portrait de sa nouvelle femme, suivant son habitude de peindre sans cesse les personnes qui l'entouraient, et il dut la représenter nue ou à demi nue, puisque étant laide de visage, elle n'était remarquable que par la beauté de son corps.

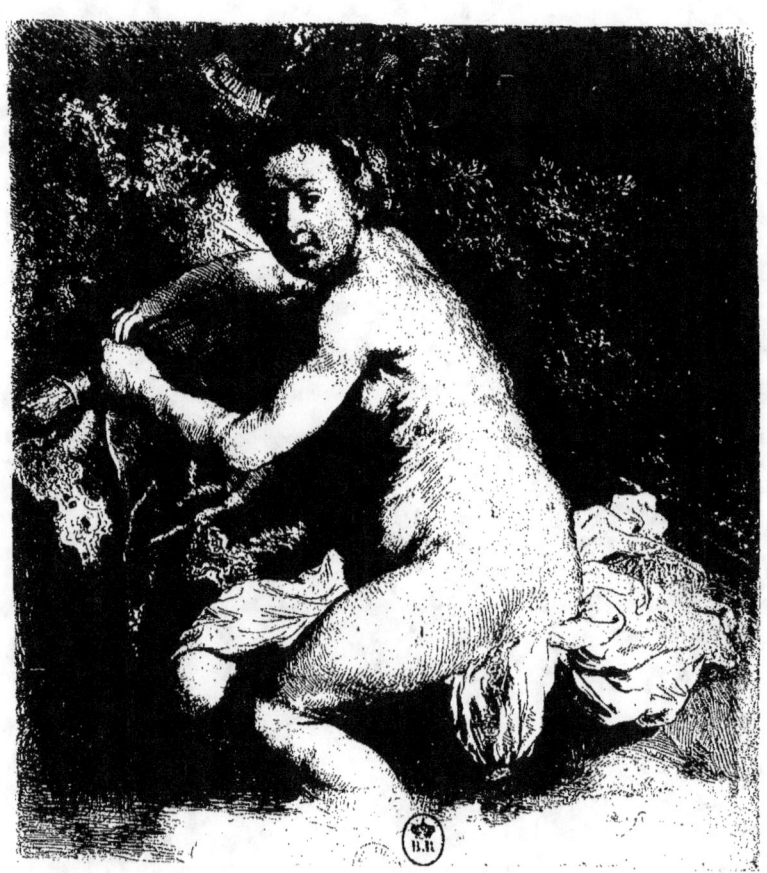

DIANE AU BAIN

Une femme nue qui paraît représenter Diane. Elle est assise au pied d'un gros arbre entouré de broussailles, sur le bord d'un ruisseau, dans lequel ses jambes sont enfoncées jusque au-dessous du genou. Sa tête est vue presque de face, et son corps est dirigé vers la gauche de l'estampe. Elle s'appuie des deux bras sur une butte de terre qui est couverte d'un tapis de velours bordé d'une riche broderie, et elle porte ses deux mains sur un carquois. Sa chemise, dont une manche pendante touche à la surface de l'eau, est étendue sur le tertre où elle est assise et lui sert de tapis. Le fond est obscur et boisé. On lit au bas de la droite : *Rt. f.*, sans date. Ce morceau, délicatement gravé, se trouve difficilement vigoureux d'épreuve, l'eau-forte n'ayant pas suffisamment mordu.

Hauteur, 0,178. Largeur, 0,160.

BARTSCH, 201 ; CLAUSSIN, 198 ; WILSON, 198.

Bartsch et Claussin ont appelé cette estampe *Vénus au bain*; mais il est clair que c'est une Diane que Rembrandt a voulu représenter. Surprise au bain, en pleine forêt, la chasseresse porte la main à son carquois et ce seul attribut la désigne à ne pas s'y méprendre. On voit encore, à demi cachée sous ses vêtements, une lance qui achève de marquer l'intention du peintre-graveur. Quoi qu'il en soit, la figure que Rembrandt a dessinée sur ce cuivre, est aussi admirable pour un artiste qu'elle paraît laide aux gens du monde. Il est difficile d'exprimer les chairs d'une femme avec plus de vérité et de morbidesse, et j'ajoute, avec si peu de travaux. Ce corps nu, qui n'est ombré qu'auprès de ses contours, est cependant d'une rondeur étonnante : on le sent tourner, palpiter, vivre. Assurément les formes n'en sont pas *idéales*, et il est à regretter que Rembrandt n'ait pas eu devant les yeux de plus beaux modèles ; mais le grand peintre, plutôt que de tomber dans la convention, a fidèlement suivi son maître, qui était la nature. Il s'est complu à exprimer par quelques tailles, toujours conduites dans le sens des muscles, la fermeté des carnations du bassin et des jambes, les tendresses de la chair dans les bras, et jusqu'aux plis de la peau sous le sein. Toutefois, sa Diane au bain n'a point l'aspect rebutant et l'inexorable laideur de la *Femme assise sur une butte*. Les formes sont, ici, moins déchues et tout aussi vraies. Quant à l'ensemble de l'estampe, on peut le regarder comme un tour de force de modelé, comme un chef-d'œuvre de clair-obscur ; c'est par là qu'elle plaît tant aux amateurs et surtout aux peintres.

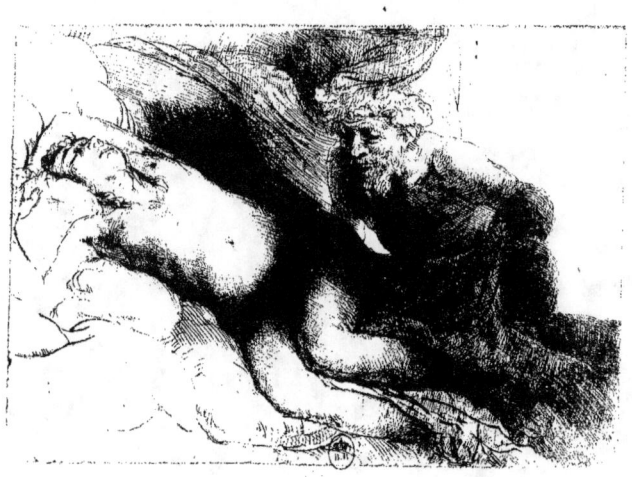

ANTIOPE ET JUPITER

Antiope est nue, couchée sur un lit et endormie. La tête repose au haut de la gauche de l'estampe et ses pieds sont tout près du bas de la droite. Ses genoux sont ployés, ses bras, dont le gauche lui entoure la tête, sont jetés sur son oreiller et ses mains sont jointes. Derrière elle, vers la droite, paraît Jupiter sous la forme d'un satyre qui soulève le drap du lit et regarde la nymphe d'un œil ardent. On lit au milieu du bas, sous le genou de la nymphe, *Rembrandt*, et au-dessous 1659. Ce morceau est rare.

On en distingue deux états :

Premier état. Extrêmement rare. Les bords de la planche sont raboteux ; et la présence des barbes donne à l'estampe un effet velouté et brillant. Les épreuves de cet état sont ordinairement sur papier du Japon. On les reconnaît encore à l'absence de toute inscription autre que le nom du peintre.

Second état. L'effet des barbes est affaibli ou a disparu. La figure du satyre est plus chargée de travaux, et on lit au haut de la droite l'inscription : *Jupyn als hy onsluit*.

<div style="text-align:center">Hauteur, 0,139. Largeur, 0,205.

BARTSCH, 203. CLAUSSIN, 200. WILSON, 200.</div>

Il est assez vraisemblable que Rembrandt, lorsqu'il a gravé cette estampe, avait sous les yeux quelque gravure italienne ou quelque dessin d'après l'*Antiope* du Corrége ; car il y a beaucoup de rapport entre la composition du Corrége et celle de Rembrandt. L'attitude de la nymphe est à peu près la même ; dans le tableau du peintre italien, comme dans l'estampe du peintre hollandais, Antiope a ses bras voluptueusement jetés autour de sa tête, les genoux ployés et le corps à l'abandon. Elle laisse voir ainsi sa poitrine soutenue, ses flancs découverts et des charmes que dérobe à nos regards l'ombre même du satyre concupiscent. Il faut convenir pourtant que tout dans cette estampe, à l'exception de la tête lubrique de Jupiter, si spirituellement gravée, tout, dis-je, est d'une laideur repoussante. Dans la partie inférieure, surtout, le corps d'Antiope ressemble à une figure en bois qui serait seulement dégrossie. Il faut ajouter, pour être juste, que le travail du graveur semble répondre, cette fois, par sa négligence, sa grossièreté et sa sécheresse au peu de soin qu'a pris le peintre de corriger les formes malheureuses que la nature lui montrait. Enfin, n'était ce clair-obscur, toujours prestigieux, dans lequel Rembrandt sait envelopper toutes ses fautes et qui sert comme de voile mystérieux à la plus franche laideur, une telle gravure serait absolument sans intérêt, sans aucune saveur, sans excuse, et il ne viendrait assurément à l'idée de personne de convoiter un instant pour lui-même ce qui fait ici l'objet des ardentes convoitises du vieux Jupiter.

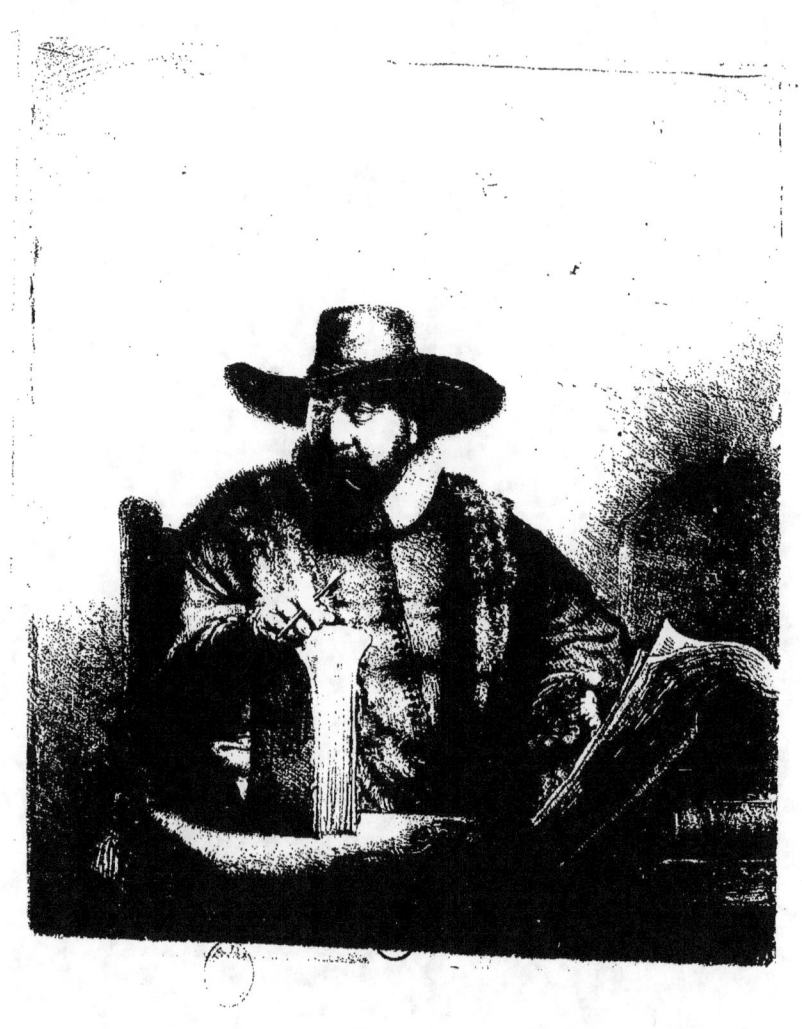

RENIER ANSLOO

Le portrait de Renier Ansloo, ministre anabaptiste. Il est vu de face, assis dans un fauteuil, derrière une table, sur laquelle il y a un grand livre ouvert et posé sur deux autres qui sont couchés. Sa tête est couverte d'un chapeau rond à larges bords ; il porte une fraise autour du cou, et sa robe est bordée de fourrure. Il tient une plume de sa main droite, laquelle est appuyée sur un livre fermé, et de la gauche il montre celui qui est ouvert. Sur le milieu de la table il y a une écritoire. On lit sur une espèce de paravent qui a la forme d'un dossier de fauteuil, et qui se voit à la droite : *Rembrandt f.*, et au-dessous : 1641. Rare.

On connaît deux états de cette estampe.

Premier état. De la plus grande rareté ; on y voit, dans le bas de la planche, une marge toute blanche, le travail du graveur ne descendant pas encore aussi bas que dans les épreuves ordinaires.

Second état. La marge est couverte par la prolongation des travaux dans la partie inférieure de l'estampe. Cette seconde épreuve n'a jamais la finesse ni le brillant de la première.

On a de ce portrait une copie qui est des plus belles et des plus trompeuses qui aient été faites d'après une estampe. Salomon Savry, très-habile graveur, à qui elle est attribuée, y a réuni à une facilité de travail que l'on ne rencontre guère dans les copies, une exactitude si scrupuleuse, que bien des connaisseurs très-exercés l'ont prise pour l'estampe originale. On lit au bas quatre vers hollandais, commençant par les mots : *Siet Ansloos beeltnis*, et finissant par ceux-ci : *als harder steedts verlaten*.

Cette très-belle copie est fort rare, particulièrement si l'épreuve est en son entier, car, pour mieux tromper, on a souvent coupé la marge qui contient les quatre vers hollandais. C'est pourquoi il faut s'en méfier, dit Bartsch, et bien examiner les deux autres caractères qui la font reconnaître, et qui consistent : 1° en ce que l'espace compris entre le dossier du fauteuil sur lequel Ansloo est assis, et le bord gauche de la planche, porte environ 18 lignes, au lieu que ce même espace n'a que 9 lignes environ dans l'estampe originale, ce qui fait que la largeur totale de la copie est de 6 pouces 7 lignes (soit 0,178 millimètres) ;

2° en ce que dans la copie le gland au bas du dossier est chargé de beaucoup de hachures qui se croisent, au lieu que ce gland n'est couvert que d'une simple taille dans l'original.

<div style="text-align:center">

Hauteur, 0,189. Largeur, 0,160.

BARTSCH, 271. CLAUSSIN, 268. WILSON, 273.

</div>

Claussin dit avoir vu des épreuves du second état de cette planche dans lesquelles on avait essayé d'imiter la marge qui se trouve dans les épreuves du premier état, en couvrant ou en essuyant à l'impression le bas de la planche. Mais Claussin s'est légèrement trompé en pensant que la supercherie avait été faite sur les épreuves; c'est sur la planche elle-même qu'on l'a commise, en grattant les travaux additionnels du second état et en les brunissant, de manière à rétablir l'estampe telle qu'elle était dans le premier état. La planche ainsi remaniée est maintenant en Angleterre. Aussi en voit-on assez souvent des épreuves chez les marchands de Londres; ces épreuves, tirées sur du papier de Chine très-jaune, font du reste assez bon effet, mais ne sauraient tromper un vrai connaisseur. Il faut croire que Renier Ansloo s'appelait aussi Cornelle, ou que Gersaint s'est trompé en lui donnant le prénom de Renier; car il existe dans une biographie hollandaise des plus illustres prédicants de la Hollande, des vers composés par Vondel pour être mis au bas d'un portrait d'Ansloo, exactement copié d'après celui de Rembrandt. Dans ces vers, Ansloo est appelé Cornelis. Les voici :

<div style="text-align:center">

Ay, Rembrant, maal Kornelis stem
Het zichtbre deel is't minst van hem :
'T onzichtbre Kent men Slechts door d'ooren.
Wie Ansloo zien wil, moet hem hooren.

</div>

Ce qui signifie : « O Rembrandt, peins-nous la voix de Cornelis; car la moindre partie de cet homme est celle qui est visible; l'invisible, nous ne la connaissons que par les oreilles. Qui veut voir Ansloo, doit l'entendre. »

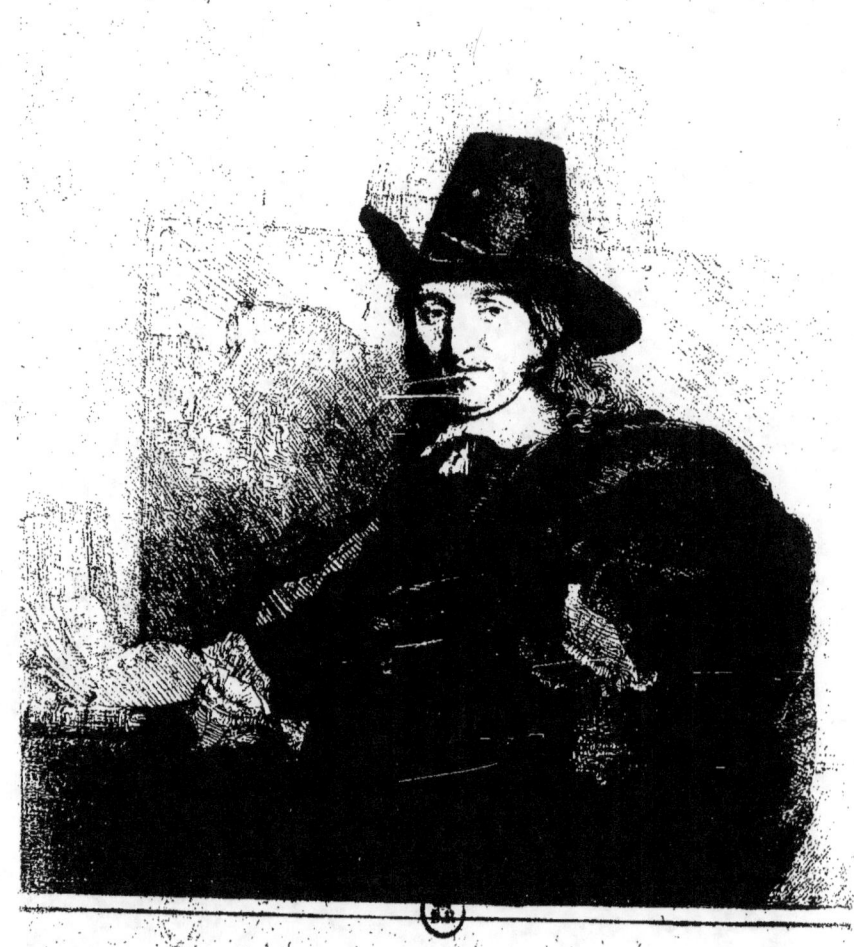

JEAN ASSELYN

Le portrait de Jean Asselyn, surnommé Krabbetje, peintre célèbre. Il est debout, vu presque de face, à mi-corps et dirigé vers la gauche. Sa tête est garnie de longs cheveux et couverte d'un chapeau de forme pointue, à bord retroussé. Il porte un rabat en forme de collet, au-dessous duquel pendent deux glands. Il est enveloppé dans son manteau; sa main gauche, qui tient un gant, est posée sur sa hanche; sa main droite est appuyée sur une table où l'on voit la palette du peintre avec plusieurs livres. On lit au bas de la droite : *Rembrandt*, et au-dessous 164.., mais ces chiffres ne sont pas nettement exprimés.

Il y a trois états de cette planche.

Premier état. Il est extrêmement rare. On voit derrière la figure, dans le fond, un chevalet sur lequel est posé un tableau représentant un paysage avec des ruines, semblable à ceux qu'avait coutume de peindre Asselyn.

Second état. Le chevalet est effacé, mais on en distingue encore quelques traces, principalement autour de l'épaule et du bras gauches. Assez rare.

Troisième état. Le fond est entièrement nettoyé.

Nota. Cet état est très-commun. Les possesseurs de la planche, qui est aujourd'hui en Angleterre, ont fait retoucher la tête, particulièrement dans le nez et dans la joue droite, et cette retouche, lourdement exécutée, a défiguré le portrait.

Hauteur, 0,216, y compris une marge de 0,029; largeur, 0,166.

BARTSCH, 277. CLAUSSIN, 274. WILSON, 279.

Le mot *Ezel* en hollandais veut dire à la fois *âne* et *chevalet*. Or, dans le catalogue dressé pour la vente de la collection d'Amadé de Burgy, catalogue publié en 1755 à La Haye, et imprimé en hollandais avec la traduction française en regard, on lit à l'article du portrait d'Asselyn, dit Krabbetje : *le même avec* L'ANE *derrière lui. Extraordinairement rare.* Cette méprise du traducteur, assez comique en elle-même, donna lieu, dit-on, au siècle dernier, à une aventure plus plaisante encore. Un spéculateur allemand, ayant lu sans doute le catalogue de Burgy, ou ayant fait de

son côté la même confusion de mots que le traducteur, imagina de fabriquer un premier état du portrait d'Asselyn avec une épreuve ordinaire, au moyen d'une seconde planche où il fit graver... un âne. Le brave Tudesque expédia son épreuve en Angleterre et la fit présenter à un riche amateur, qui heureusement s'y connaissait. On juge si la supercherie fut découverte et aux dépens de qui elle fit rire. L'Anglais répondit au spéculateur, en lui renvoyant son épreuve, qu'il s'était trahi en dessinant, au lieu du chevalet, sa propre image.

Mais pour en venir à l'original de ce beau portrait, c'était un peintre charmant, un Batave que l'Italie avait séduit; et qui en avait rapporté dans sa brumeuse Hollande un rayon de ce beau soleil que notre Claude avait inventé. Sandrart nous apprend qu'Asselyn était élève d'Isaïe Van de Velde, peintre de batailles, qui florissait à La Haye[1]. Né à Amsterdam vers 1610, Asselyn fut un de ces artistes qui, au dix-septième siècle, firent le pèlerinage de Rome, comme autrefois les Croisés faisaient celui de la Terre-Sainte. Il y avait alors à Rome une joyeuse société de peintres — on l'appelait la société *Benticogli* — qui était en possession de baptiser d'un sobriquet tous les nouveaux venus. Cela se passait en grande cérémonie dans un festin où l'on riait, où l'on buvait aux dépens du récipiendaire, et qu'on appelait la fête du baptême, *la festa del battesimo*, bien que l'usage de l'eau y fût interdit. Asselyn reçut le surnom de Krabbetje (petit crabe) à cause de la difformité de ses mains, et l'on peut observer que Rembrandt a fort bien dissimulé ce défaut en fermant une main et en cachant l'autre sous la hanche, ce qui donne au modèle une attitude fière et dégagée.

Parmi tous les peintres illustres qui abondaient alors à Rome, Asselyn en remarqua deux qui eurent tout de suite sa préférence : c'étaient Claude Lorrain et Pierre de Laër, un poète et un bouffon. Celui-ci venait d'introduire dans le domaine de la peinture le goût de ces petits tableaux familiers qu'on appelle *bambochades*; l'autre, épris d'amour pour la solennité des campagnes romaines, lisait dans cette grande nature comme on lit dans un poème héroïque. Chose bizarre! Ce fut du mélange de ces deux génies si différents que se composa la personnalité d'Asselyn. Au milieu de ces solitudes où les ruines pendent de toutes parts, et dont le caractère auguste avait été si bien senti pour la première fois par Claude et Poussin, le peintre hollandais peignit, pour toutes figures, le villageois qui chasse devant lui son âne, ou le voyageur qui va passer la rivière sur un bac, suivi d'un cheval blanc chargé de ses valises. Ces beaux environs de Rome, Asselyn les parcourut en artiste, dessinant avec un soin pieux les monuments écroulés qu'on y rencontre à chaque pas, ruines élégantes, toujours décorées de verdure et couronnées de souvenirs : ici les vestiges de la maison de Cicéron où des arbres entiers ont pris racine; là, le temple de la Sybille tiburtine à Tivoli, temple circulaire dont il ne reste plus que deux ou trois colonnes mutilées qui ont maintenant des fleurs au lieu d'acanthes à

[1]. Inter Amstelodamenses subchalium pictores, Hasselinus valde celebris erat, tam quoad equorum, quam aliorum animalium hominum que figuras et quoad praelia : discipulus enim fuit Jesaiæ de Velde, artificis in hoc pingendi genere qui Hagæ comitis habitabat. *Academia nobilissimae artis pictoriæ*, Norimbergæ, 1683, in-fol.

leur chapiteau corinthien. Asselyn n'a rien oublié de ce qui peut embellir son paysage ou y intéresser notre érudition et nos regards. Sans intention peut-être, il arrive à des contrastes qui ont toujours de la puissance sur notre esprit, en dépit de leur classique banalité. Il peint naïvement, parce qu'il l'a vu, le muletier qui chemine en sifflant au pied de ces informes amas de pierres qui furent jadis les trophées de Marius. La grotte d'Aquafarelle, où Charles-Quint fit dresser une table, les restes de l'aqueduc de Frascati qui amenaient l'eau dans le palais d'Auguste, l'amphithéâtre de Marcellus, si connu sous le nom de Colisée, sont autant de débris qui prêtent au paysage d'Asselyn un style que rehausse encore, par opposition, la vulgarité des figures. C'est dans le sentiment de Pierre de Laër qu'il dessine ses pâtres menant boire au Tibre leurs buffles sauvages, ses troupeaux de chèvres, ses cavales, et le paysan sabin qui passe enveloppé dans son manteau, et qui semble en marchant vers l'horizon, reculer encore la profondeur du tableau. Mais c'est toujours l'architecture ou plutôt ce sont toujours de nobles ruines éclairées par le soleil d'été, qui font le motif principal de sa composition, et Rembrandt a parfaitement déterminé le genre où excellait son modèle, lorsqu'il a gravé sur le chevalet d'Asselyn un paysage orné de fabriques. Il n'est pas jusqu'à ce chapeau de forme élevée et pointue, si peu semblable aux chapeaux hollandais de Clément de Jonghe, d'Anslo, de Petrus Van Tol, qui ne rappelle le voyageur récemment revenu d'Italie.

On ne sait au juste en quelle année Asselyn quitta Rome; mais il est certain, d'après le témoignage de Laurent Franck, peintre d'histoire, cité par Houbraken, qu'après avoir visité Venise, Asselyn se trouvait à Lyon en 1645, époque à laquelle il épousa la fille cadette de Houwart Koorman d'Anvers, dont la fille aînée était mariée au peintre Nicolas de Helt Stocade. Il est dit qu'après le mariage d'Asselyn, les deux beaux-frères revinrent en Hollande avec leurs femmes, et ce renseignement nous permet de supposer que la date, si indistinctement écrite sur la planche de Rembrandt, est 1646.

Chateaubriand a peint, sans le savoir, un tableau d'Asselyn, lorsqu'il a écrit : « Je me réfugiai dans les salles des Thermes, voisins du Pœcile, sous un figuier qui avait renversé un pan de mur en croissant. Dans un petit salon octogone, une vigne vierge perçait la voûte de l'édifice, et son gros cep lisse, rouge et tortueux, montait le long d'un mur comme un serpent. Tout autour de moi, à travers les arcades des ruines, s'ouvraient des points de vue sur la campagne romaine; des buissons de sureau remplissaient les salles désertes. Les fragments de maçonnerie étaient tapissés de feuilles de scolopendre dont la verdure satinée se dessinait comme un travail en mosaïque sur la blancheur des marbres... Les sommités des ruines ressemblaient à des corbeilles et à des bouquets de verdure[1]. »

La lumière d'Asselyn, ordinairement adoucie par une légère vapeur, est une réverbération de celle de Claude. Ses teintes dorées et claires, quelquefois rougeâtres, ses ombres fortement reflétées, vinrent faire diversion aux paysages vert cru de Paul Bril et aux tons bleus des Breughel, d'autant qu'il revint d'Italie à peu près

1. Voy. sa lettre à M. de Fontanes.

dans le même temps que Jean Both, Berghem, Herman Swanevelt et Karel Dujardin. Ce dernier lui ressemble, bien qu'il soit plus curieux, plus intime, et qu'il ait pénétré plus avant dans les secrets de la nature. Mais souvent leurs petites scènes d'auberge ont de l'analogie, et à voir, par exemple, la jolie estampe du *Cavalier*, gravée par Claessens d'après Asselyn, on pourrait croire que la peinture est de Karel.

Karel, Asselyn, maîtres aimables, qui avez chargé vos paysages de nous dire toutes les impressions qui émurent vos âmes naïves, vous êtes les peintres par excellence du poëte voyageur; vous devez être chers à tous ceux qui ont laissé par les chemins une partie de leur jeunesse et de leur cœur. Mieux encore que leurs souvenirs, vos toiles, chaudes de soleil, les reporteront aux montagnes de la Savoie, au pied des Alpes, sur le flanc des Apennins. Ils croiront encore entendre le chant du muletier. Ils reconnaîtront la vieille tour en ruines qu'on leur montrait au loin comme marquant la place où fut le camp d'Annibal; ils diront : voici le hameau où nous trouvâmes un abri contre la chaleur du jour; voilà le pont qui nous conduisit au monastère hospitalier, et par ce sentier, nous arriverions au sommet d'un de ces coteaux d'où l'on découvre la douce Italie!

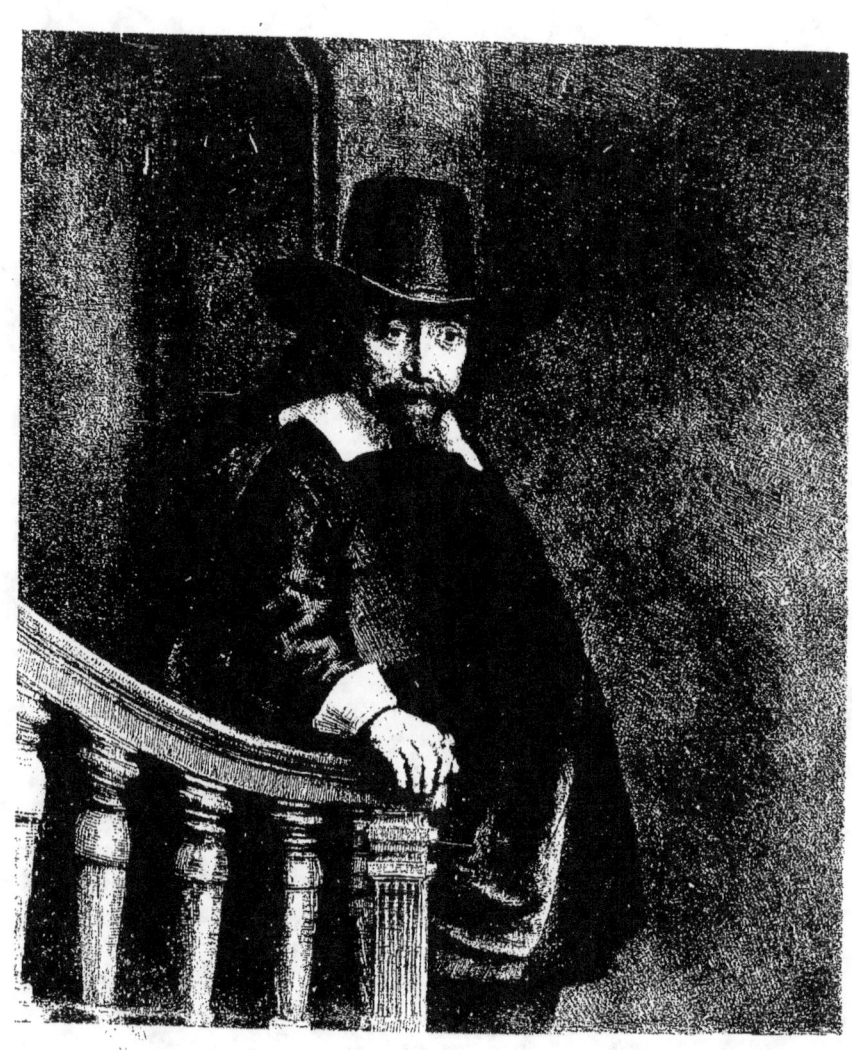

ÉPHRAÏM BONUS,

DIT LE *JUIF A LA RAMPE*

Le portrait d'Éphraïm Bonus, médecin juif. Il est dirigé vers la droite d'où vient le jour. Sa tête est vue de face et garnie d'une barbe à la juive ; il est couvert d'un chapeau haut de forme, à bord rabattu. Il a la main droite posée sur le pilastre de la rampe d'un escalier ; il porte sur l'épaule gauche un manteau court sous lequel le bras et la main sont cachés. Il y a au bas de la gravure une marge. Le nom de Rembrandt et l'année se trouvent au bas du coin de la droite, mais on les distingue avec peine. L'année paraît être 1647.

On connaît deux états de ce morceau :

Premier état. La main moins travaillée, laisse voir un blanc au-dessus et à gauche du petit doigt, sur le gras de la chair. La bague est tellement chargée de barbes, qu'elle en est noire. L'ombre portée de la main n'est pas prolongée jusqu'au pilastre de la rampe. Les tailles verticales de la rampe sont inachevées et n'arrivent pas jusqu'aux balustres. Le premier balustre à gauche est presque entièrement blanc, n'ayant quelques tailles horizontales que sur la droite. Les deux traits qui forment le contour supérieur de l'ove n'y sont pas encore, et le contour inférieur n'est marqué que par deux traits sans ombre. Le second balustre à gauche n'a que trois contre-tailles dans son ove et n'a que trois contre-tailles dans la partie droite du fût. Les cannelures du pilastre ne sont pas encore ombrées par des entre-tailles. L'épaisseur du pilastre est entièrement blanche. La doublure en velours du manteau qui pend sur la droite, laisse voir un clair vif le long du contour. Presque unique.

Second état. Le blanc dans le gras de la main a disparu. L'ombre de la main descend jusqu'au pilastre, et les contre-tailles qui forment cette ombre et qui n'allaient pas plus loin que le balustre adossé, vont jusqu'au second balustre. Les tailles de la rampe sont prolongées jusqu'aux chapiteaux. Le premier balustre à gauche est ombré le long du bord de la planche et achevé dans son ove. Le second balustre a des contre-tailles verticales dans toute sa longueur des deux côtés du clair. Les cannelures du pilastre sont ombrées par des entre-tailles longitudinales. Le clair du manteau est éteint par des tailles fines presque verticales. Rare.

Hauteur, y compris la marge, 0,260 ; Largeur, 0,107.

BARTSCH, 278. CLAUSSIN, 275. WILSON, 280.

Ce portrait est un des plus beaux et des plus fameux de l'œuvre de Rembrandt. Sa rareté en augmente encore le prix. Il n'en existe que trois épreuves connues du premier

état, dites *à la bague noire* : celle du musée d'Amsterdam, celle du British Muséum qui a coûté 300 livres sterling, et celle qui appartient à M. Holford, à Londres. On connaît le nom de l'original par tradition et par un autre portrait du même personnage que Liévens a gravé. Portugais de naissance, Éphraïm Bonus vint s'établir à Amsterdam dans la première moitié du xvii^e siècle, et il y exerça la médecine; en 1651 il y obtint le droit de bourgeoisie. M. Scheltema, dans le livre qu'il vient de publier en hollandais[1] sur Rembrandt, ne veut pas que l'on confonde Éphraïm Bonus avec le médecin juif qui fut appelé auprès du prince Maurice, lors de sa dernière maladie, en 1625, quand tous les autres médecins l'avaient abandonné. Celui-ci s'appelait Joseph Bonus, et peut-être bien, dit M. Scheltema, était-il le père d'Éphraïm.

J'ai vu chez M. Six à Amsterdam, parmi les magnifiques tableaux de sa galerie, un excellent portrait de ce même Éphraïm Bonus par Rembrandt. Il est peint à l'huile dans le même costume, dans la même pose, pas plus grand que la gravure, et néanmoins largement touché, d'un pinceau gras, vif et spirituel. Eh bien, chose étrange! il n'y a pas moins de couleur dans l'estampe que dans la peinture, et si j'avais à choisir, j'aimerais mieux peut-être une belle épreuve de la planche.

Wilson, dans son catalogue[2], fait en passant, au sujet de ce portrait de Bonus, une observation remarquable. Il semble, dit-il, réfléchir sur la maladie d'un de ses clients, *as if deliberating on the case of a patient*. On dirait en effet qu'il délibère s'il ne remontera pas l'escalier. C'est le propre des portraits de Rembrandt de donner à penser, par cela seul qu'ils paraissent penser eux-mêmes. Non-seulement ce sont des merveilles de clair-obscur, de touche et de modelé; mais la nationalité de l'homme, sa condition, son tempérament, sa physionomie morale, tout se découvre au premier aspect dans ses portraits. Et lui, qui pour le choix des costumes, est si capricieux quand il traite l'histoire, il cesse de l'être dès qu'il se trouve en présence d'une personnalité quelconque. Ministre, médecin, bourgmestre, peintre, orfévre ou savant, chacun des modèles de Rembrandt est caractérisé tout d'abord par l'ajustement et par des accessoires dont pas un n'est inutile; ensuite l'âme devient visible dans leurs traits; les habitudes de l'esprit, les sentiments les plus intimes se trahissent aux moindres plis de la peau, à l'attendrissement des paupières, à l'indicible expression du regard; et c'est par là surtout que ses portraits sont si vivants; la flamme intérieure qui les éclaire les rend plus lumineux encore que le rayon de soleil dont le maître s'est fait un pinceau. Rembrandt exprime la vie par la pensée, et les personnages de son tableau peuvent dire comme le philosophe : « *Je pense, donc je vis.* »

1. Rembrand. Redevoering over het leven en de verdiensten van Rembrand van Ryn, met een menighte geschied kundige bylagen meerendeels uit echte bronnen geput. *Amsterdam, P. N. Vankampen*, 1853.
2. A descriptive catalogue of the prints of Rembrandt, by an amateur. *London*, 1836.

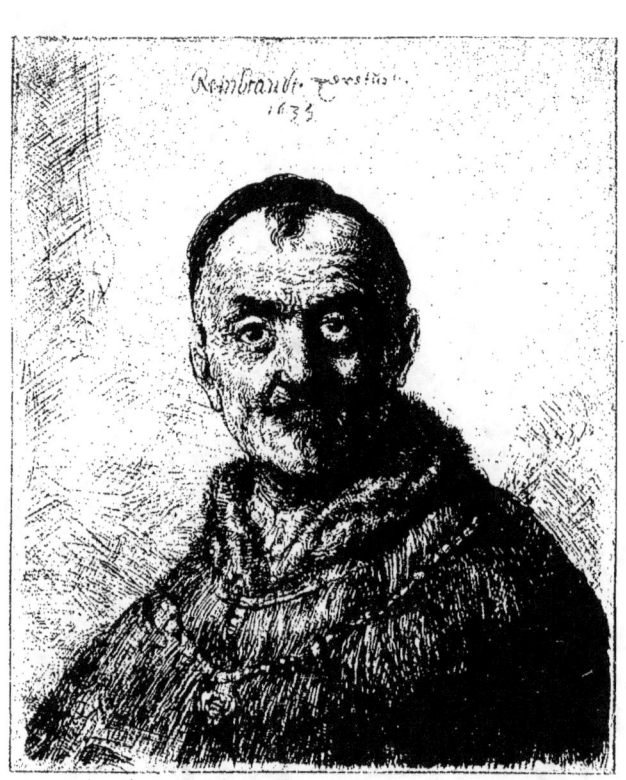

JACQUES CATS

Un vieillard très-ridé, vu de face et à mi-corps. Sa tête est couverte d'une calotte sous laquelle on voit sortir une mèche de cheveux au haut de son large front. Il porte une moustache rare. Son corps dirigé vers la gauche est couvert d'une robe fourrée, par-dessus laquelle est une chaîne d'où pend une médaille. Le fond n'est entièrement clair que dans le haut de la droite. On lit au-dessus de la tête : *Rembrandt Venetüs* ; et plus bas, 1635.

Le mot qu'on croit être *Venetüs* n'est pas très-lisible, et pourrait bien être *Rhenetus*, c'est-à-dire du Rhin.

<center>Hauteur, 0,125. Largeur, 0,152.</center>

<center>BARTSCH 286. CLAUSSIN 283. WILSON 288.</center>

Gersaint et Bartsch ont appelé ce portrait *Tête orientale*, mais il est certain que c'est le portrait de Jacques Cats, qui fut le précepteur du prince d'Orange, comme le prouve un tableau de Govaert Flinck, gravé par Schmidt, de Berlin, où ce même personnage est représenté donnant des leçons au jeune Guillaume II, prince d'Orange. Et de toute la série des portraits de Rembrandt, il n'en est peut-être pas de plus intéressant que celui-ci.

C'est un des noms les plus populaires de la Hollande que celui de Jacques Cats. Poëte, administrateur, diplomate, mêlé à toutes les affaires de son temps, Cats eut une grande renommée sa vie durant, il entendit ses vers répétés par tous les Hollandais, il fut le chansonnier en vogue, le littérateur classique de son pays. Mais comme il arrive presque toujours, on se vengea de l'admiration qu'il avait inspirée, et, lui mort, son nom fut pendant quelque temps oublié ou traité avec un injuste dédain ; changement qui s'explique assez par l'inconstance du goût public et par l'inévitable fatigue que produit une littérature, quand elle affecte des formes arrêtées et prévues. On a pu dire de Cats que c'était le La Fontaine de la Hollande, et il est certain qu'il eut beaucoup de l'ingénuité de notre fabuliste. Or, si on se lasse parfois de la naïveté, on y revient aisément. Cats fut remis en honneur au siècle dernier par une réimpression générale de ses ouvrages ; d'éminents critiques, et entre autres l'Addison hollandais Van Effen, prirent sa défense et lui ramenèrent l'opinion ; mais cette fois ce fut pour toujours. Le peuple en Hollande dit : le père Cats (*Vader Cats*), et en effet il y a dans cet écrivain une sorte de bonhomie paterne qui caractérise la vieillesse aimable et enjouée.

Jacques Cats n'a jamais écrit que sous la forme emblématique. Les pensées les plus simples, les plus connues, il les exprime par symboles, et souvent il les relève ainsi de leur vulgarité même. Quelquefois il se sert d'images empruntées aux usages

de la vie, pour rappeler des idées subtiles, donnant ainsi une forme commune à des pensées délicates, aussi volontiers qu'il prête une forme délicate à des pensées communes. Veut-il parler d'amour? veut-il donner des conseils à la puberté?— et c'est là son sujet favori — il n'est sorte de comparaison qu'il ne cherche et ne trouve. Tantôt la jeune fille nubile est comparée à une montre de prix, qui marque les heures au commandement silencieux de l'amour, *indice, non sonitu;* et ici l'auteur se plaît à peindre en distiques faciles, harmonieux et brûlants, la muette éloquence d'une vierge, dont toute la personne est une prière, ses yeux humides, ses lèvres enflées, ses paupières de rose.

Ora petunt, roseæque genæ, tumidæque papillæ,
Solvitur in tacitas tota puella preces [1].

Tantôt elle est symbolisée par un oignon qu'une femme donne à un jeune homme, en faisant mine de lui dire: *Nuda movet lacrymas, vestitam impunè videbis* [2], ce qui signifie: « tu peux jouer impunément avec cet oignon ainsi revêtu de sa pelure; mais si tu le déshabilles, il te fera pleurer.» Bien que les avertissements du poëte soient en général des plus chastes, il s'y glisse parfois une intention équivoque, et le naïf La Fontaine des *fables* devient alors le malicieux La Fontaine des *contes*. Ailleurs il apprend aux novices en amour la douceur du fruit défendu, et que les amants, comme le chasseur, ne poursuivent que ce qui fuit. Les baisers qu'on dérobe sont les plus savoureux.

Basia lutancti rapta dedisse juvat.

Nos poëtes, nos moralistes, nos philosophes, Ronsard, Montaigne en particulier, sont mis à contribution, ainsi qu'Ovide, Virgile et Horace; leurs pensées retournées de cent manières, et toujours présentées sous la forme emblématique, servent de thème à des vers hollandais, traduits en dystiques latins, lesquels dystiques sont eux-mêmes travestis en rimes gauloises tout à fait barbares, et sont illustrés par d'assez jolies gravures, naïves et rudes comme le texte. Ces planches de forme ronde ne sont pas du reste ce qu'il y a de moins remarquable dans ces ouvrages symboliques, d'autant qu'à l'inverse de la plupart des livres, ceux-ci présentent un texte expliqué par des gravures, au lieu que les gravures sont le plus souvent expliquées par le texte. Gravées par Schillemans sur les dessins d'A. Venne, ces illustrations d'un style d'ailleurs assez lourd, me rappellent le goût d'Otto Venius, qui fut le maître de Rubens.

Cats a vécu quatre-vingt-trois ans. Né à Brouwershaven en 1577, il mourut en 1660 à sa campagne de Zorgvliet, sur la route de la Haye à la mer. Il avait cinquante-huit ans lorsque son portrait fut gravé par Rembrandt, j'allais dire fut

[1] V. *Jacobi Catzii J.-C. Monita amoris virginei, sive Officium puellarum in castis amoribus emblemate expressum.* Amsterdam, sans date.

[2] V. les *Emblèmes touchant les amours et les mœurs* dans le *Silenus Alcibiadis sive Proteus, humanæ vitæ ideam, emblemate trifariam variato, oculis subjiciens,* avec cette épigraphe: *Deus nobis hæc otia fecit.* Amsterdam 1618.

peint, car cette estampe est une véritable peinture à l'eau-forte. Il était alors décoré de l'ordre de Saint-Georges, qu'il rapporta de sa première ambassade en Angleterre, où il fut envoyé en 1627. Il fut grand pensionnaire de Hollande de 1636 à 1651, époque à laquelle on le renvoya comme plénipotentiaire à Londres.

Hooft, Vondel et Cats ont eu la gloire de fixer la langue hollandaise, et de l'assouplir à la poésie. Celle de Cats est presque toujours emblématique, et son recueil se compose d'allégories, de chansons, d'idylles, de proverbes et de fables. L'amour, qui joua un grand rôle dans la vie de Cats, fut aussi le thème favori de sa pensée et de ses vers. Il consacra tout un poëme, son *Officium puellarum* à la Virginité, et l'on peut voir que le plaisir d'y parler de l'amour fut un des mobiles de son imagination et de sa plume. Parfois, nous l'avons dit, on croit sentir parmi ces moralités comme une pointe de malice, particulièrement lorsqu'il revient sur cette idée que rien n'est plus difficile à entretenir que le feu de Vesta. C'est avec une ironie charmante qu'il cite gravement, pour l'appliquer aux jeunes filles, le mot de Tacite sur les peuples, qu'ils ne peuvent supporter ni une liberté entière ni une entière servitude: *nec totam servitutem pati possunt, nec totam libertatem.*

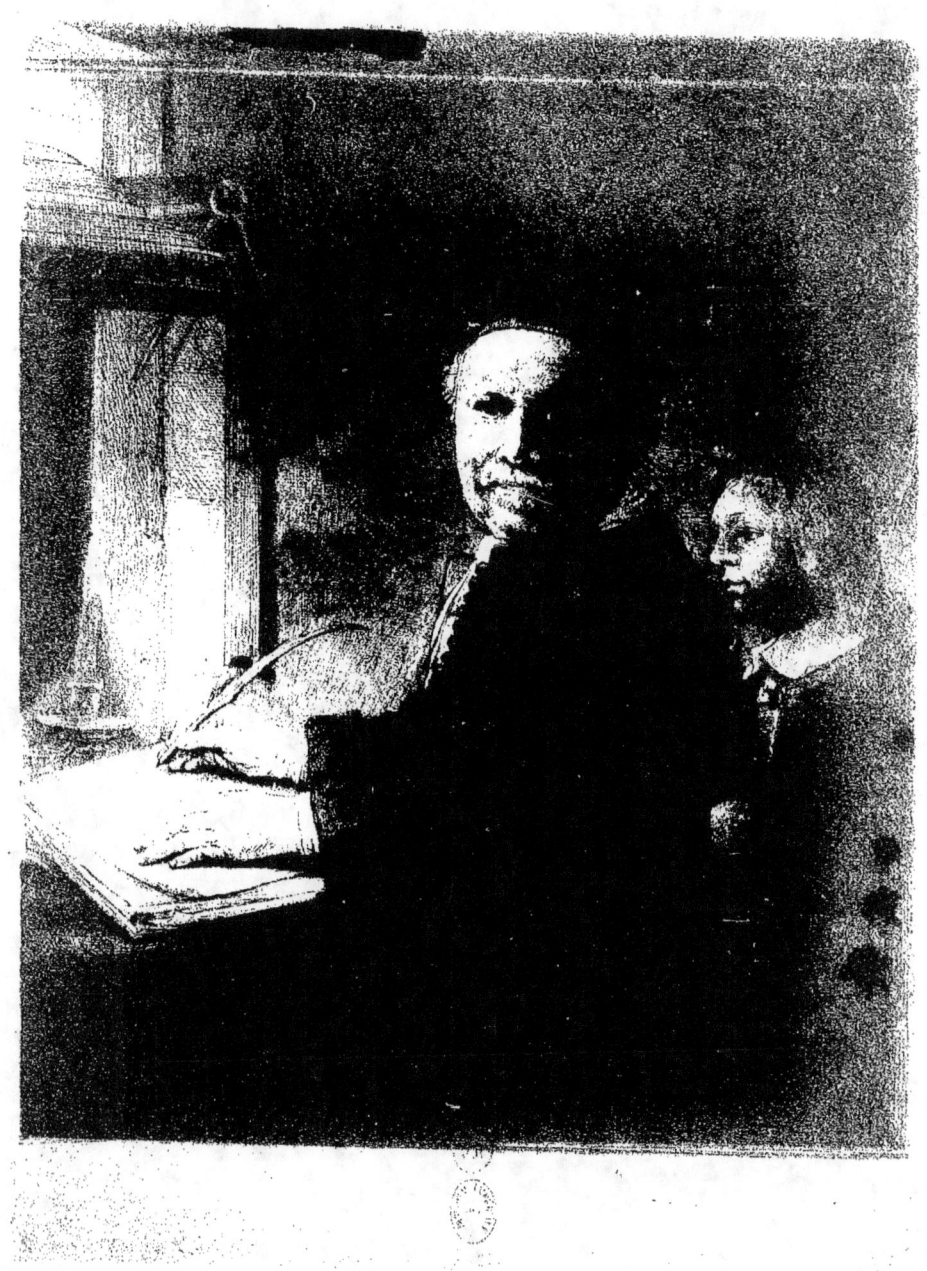

LE PLUS PETIT PORTRAIT DE LIEVEN COPPENOL

PIÈCE DITE :

LE PETIT COPPENOL

Le portrait de Coppenol, maître écrivain fameux. On l'appelle le petit Coppenol pour qu'il ne soit pas confondu avec le portrait suivant du même personnage qui est dans de plus grandes dimensions. Le modèle est vu ici jusqu'aux genoux, assis dans un fauteuil, devant une table. Il a les cheveux courts et une petite moustache, sans barbe. Sa tête, couverte d'une calotte, est vue de face et son corps est dirigé vers la gauche. Il tient une plume de la main droite et il vient de tracer un C au haut d'une feuille de papier blanc sur laquelle est posée sa main gauche. Sur la table est placé un flambeau allumé qui éclaire tout le sujet. Derrière Coppenol, à droite, paraît un jeune garçon, vu presque de profil, qui regarde la page blanche et qui tient son chapeau, de la main droite, sur sa poitrine. Au-dessus de la table est une fenêtre au coin de laquelle pendent deux équerres et un compas.

Ce portrait est rare : on en distingue cinq états :

Premier état. De la plus grande rareté. On n'y voit encore ni compas ni équerre ; la partie gauche du chandelier est seulement au trait, et il n'y a pas d'ombre au-dessous de la bobèche. Les barbes de la plume sont blanches et plus courtes, et ne sont pas arrêtées par un trait d'ombre. Vers le haut de la planche, à droite, on remarque une fenêtre fermée ayant la forme d'un œil-de-bœuf, mais très-peu distincte.

NOTA. Wilson fait mention d'une épreuve de ce premier état qu'il a possédée. Cette épreuve avait été imprimée par Rembrandt lui-même, l'encre d'impression avait été laissée à dessein sur certaines parties, qui autrement eussent été claires, et le visage du jeune garçon qui est derrière Coppenol, était dans l'ombre. L'effet de cette épreuve, dit Wilson, est de la plus grande beauté.

Deuxième état. Extrêmement rare. Les équerres et le compas sont ajoutés au coin de la fenêtre. L'œil-de-bœuf est très-distinct.

Troisième état. On n'y voit plus l'œil-de-bœuf, mais sur le haut du mur, du même côté, est un tableau cintré, à volets, qui représente Jésus crucifié et les trois Maries au pied de la croix. Sur le volet de gauche, sont indiquées quelques fabriques ; mais le sujet exprimé sur le volet de droite ne se distingue pas. Les épreuves de cet état sont encore fort rares.

Quatrième état. Il n'y a ni l'œil-de-bœuf, ni le tableau, mais ce côté de la planche est couvert de hachures brutales qui laissent voir les traces du tableau effacé. L'ombre portée de la main gauche a été reprise au burin en tailles horizontales. L'ombre de l'équerre est également fortifiée par une nouvelle taille diagonale au burin.

Cinquième état. L'œil-de-bœuf est rétabli. Le mur est chargé d'une ombre noire. On y remarque les derniers vestiges du tableau effacé, qui forment comme des moulures. Les figures sont plus travaillées. Le montant de la chaise, contre le bord droit, a été renforcé par des tailles verticales non interrompues.

Hauteur, 0,289, y compris la marge d'en bas, qui est de 22 millimètres. Largeur, 0,189.

BARTSCH, 282. CLAUSSIN, 279. WILSON, 284.

Lieven Van Coppenol dut être un des plus intimes amis de Rembrandt, car le grand peintre fit quatre fois au moins le portrait du célèbre calligraphe. Deux fois il le peignit et il le grava deux fois. L'un des portraits peints, qui faisait partie autrefois de la galerie de Lucien Bonaparte, est aujourd'hui dans la riche collection de lord Ashburton, à Londres : Coppenol y est représenté tenant à la main une feuille de papier. C'est une des plus belles peintures du maître. L'autre tableau, apporté en France à la suite de nos victoires en 1806, et remporté en 1815, est aussi un morceau de prix. Voici la description qu'en donnent les auteurs du musée Filhol : « Coppenol est assis devant un bureau, sur lequel sont des livres et des papiers : il est vu presque de face ; il est vêtu de noir et il porte au cou une fraise plissée mais non empesée ; il est occupé à tailler une plume et semble écouter une personne qui lui parle ; il paraît avoir dans ce portrait environ cinquante ans..... » J'ai connu (ajoute l'auteur du texte), l'un des descendants de Lieven Van Coppenol. C'était un vieillard plus que septuagénaire ; il avait une épouse à peu près du même âge que lui. L'un et l'autre tiraient grande vanité d'avoir eu leur aïeul peint par un aussi célèbre artiste ; c'était pour eux un titre de noblesse qu'ils avaient soin de relever toutes les fois que l'occasion s'en présentait. Il était surtout curieux de les écouter lorsqu'ils essayaient d'assimiler le talent de leur grand-père à celui du peintre dont il fut l'ami. Il ne dépendait pas d'eux que la profession de maître d'écriture ne fût mise de pair avec l'artiste. Quand la conversation tombait sur la peinture, souvent le mari entreprenait l'histoire de Rembrandt, que la femme interrompait aussitôt pour celle de Coppenol. Rien n'était plus plaisant que de les entendre, lorsqu'ils voulaient venger la mémoire de Rembrandt du reproche qu'on lui a fait, d'avoir préféré la société du peuple à celle de personnages plus relevés ; ils criaient alors à la calomnie et citaient en témoignage de son goût pour la bonne compagnie, l'honneur qu'il avait eu d'être admis dans la familiarité de Coppenol.

« Ils avaient une ancienne épreuve de la gravure de Rembrandt *le grand Coppenol*, qu'ils conservaient comme une relique. Elle était si enfumée qu'à peine pouvait-on en distinguer les traits. L'estampe était encadrée dans une grande et large bordure d'ébène, disaient-ils, mais qui n'était que du bois ordinaire verni en noir..... Ils

répétaient souvent : C'était un bel homme que Lieven Van Coppenol : sa figure a fait produire à Rembrandt un chef-d'œuvre. Ces braves gens étaient dignes du pinceau de Molière. »

Il est à propos de rappeler ici que la calligraphie était un art très-estimé chez les Hollandais. Tout le monde sait que le grand peintre de marines Ludolf Bakhuizen, enseignait l'écriture aux enfants des riches bourgeois d'Amsterdam, et qu'il continua de pratiquer cet enseignement lorsqu'il eut acquis dans la peinture un nom illustre. M. Frédérik Muller, dans son précieux *Catalogue de sept mille portraits néerlandais...* Amsterdam, 1853, nous donne une liste qui doit être à peu près complète, des fameux calligraphes de la Hollande qui eurent l'honneur d'être peints ou gravés. Nous y voyons Ludolf Bakhuizen, N. Bodding, T. Blenet, J. de la Chambre, dont le portrait a été si bien gravé par Suyderhoef; P. de Sambix et M. Strick, qui furent gravés par W. Delff, et qui avaient été peints sans doute par Michel Mirevelt, son beau-père; Jacques Gadelle, D. Roland, Jean Van de Velde, qui fut aussi un poëte distingué et un graveur célèbre, et C. Boissens. Quant à Coppenol, les amateurs n'ignorent pas que son portrait a été encore dessiné et gravé par Corneille Visscher.

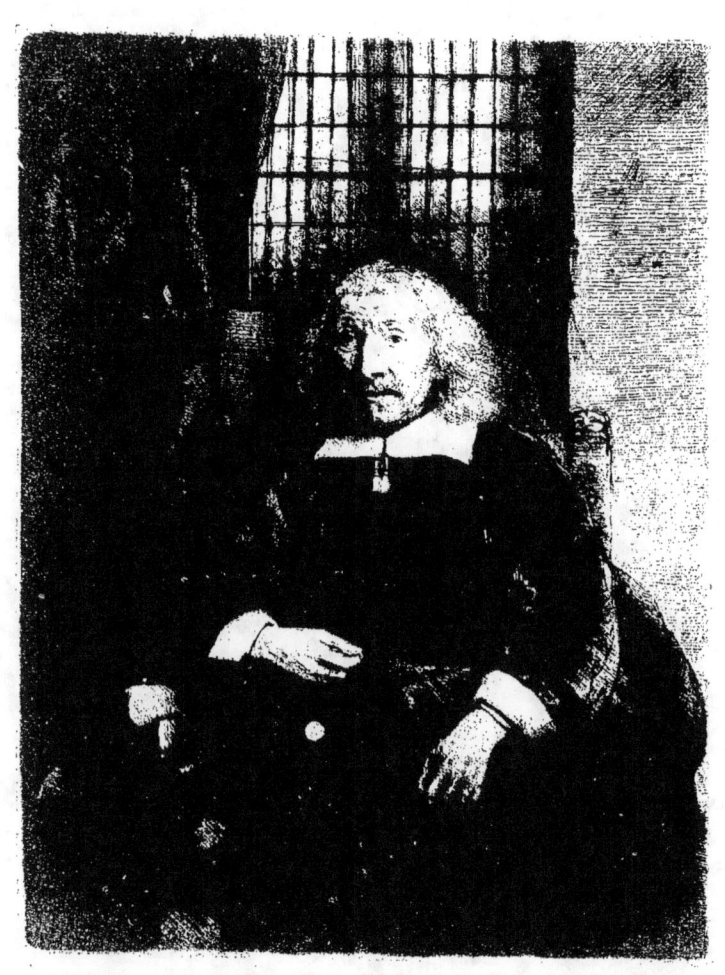

HAARING LE VIEUX

Un portrait rare que l'on appelle le vieux Haaring ou Haaring le Vieux, pour le distinguer du portrait de Haaring le Jeune, son fils. Il est assis dans un fauteuil et vu de face au milieu de la planche. Ses coudes sont appuyés sur le bras du fauteuil; sa main gauche est pendante, et de la main droite, qui est un peu plus élevée, il a l'air de tenir une prise de tabac. Sa tête est couverte d'une petite calotte et garnie de cheveux blancs qui tombent sur l'épaule. Il porte un rabat plat au milieu duquel pendent deux glands; son manteau est relevé par devant sur son bras droit. Derrière lui est une grille de fer à travers laquelle on aperçoit une croisée; sur la gauche pend un rideau.

Bartsch n'a décrit qu'un seul état de ce morceau. On en connaît trois :

Premier état. Il est presque unique, et peut être considéré comme une simple ébauche sans accord, mais d'un travail qui, dans sa légèreté, est déjà plein d'esprit et de sentiment.

Second état. La planche est entièrement terminée, et mise à l'effet; il y manque seulement quelques hachures sur le rideau, et l'on n'y voit pas encore le châssis de la fenêtre qui est derrière le grillage en fer. Les épreuves de cet état sont de la plus grande rareté.

Troisième état. Le rideau porte quelques hachures de plus dans le haut, et l'on voit les montants du châssis de la croisée.

Hauteur, 0.195. Largeur, 0.148.

BARTSCH, 274. CLAUSSIN, 271. WILSON, 276.

Nous n'avons pas besoin de faire ressortir l'admirable beauté de ce portrait. La peinture avec toutes les ressources de la couleur et de l'exécution, toutes les délicatesses de la touche, n'irait pas plus loin, tant il est vrai que, dans l'art, les procédés sont peu de chose et que le génie est tout. En égratignant son cuivre avec la première pointe venue, en y promenant l'eau-forte, en glissant sur les demi-teintes, en creusant les ombres, en ménageant la blancheur du linge et la pâleur des chairs, Rembrandt a véritablement peint ce portrait. Il en a exprimé à merveille la carnation morbide, la peau amollie, tremblante et ridée, les mains fines et maigres, la barbe rare, la chevelure légèrement crépue et d'un blanc mat; il a rendu, aussi bien qu'il l'eût fait avec un pinceau, la richesse, l'étoffé du velours et ses reflets... mais ce n'est pas encore là ce qui

nous frappe le plus dans le portrait de ce vieillard, c'est sa beauté morale, son expression mélancolique et intelligente, son air méditatif, sa douceur. On se croirait en présence d'Arminius.

Et pourtant le vieux Haaring n'était pas un grand homme, et certainement son nom, sans ce beau portrait, ne serait pas arrivé jusqu'à nous. Ce que nous savons, c'est qu'il était concierge de la Chambre des Insolvables, *Desolate Boedelkamer*. Or il paraîtrait qu'à cette charge de concierge était attaché le droit de diriger la vente des biens expropriés, car il résulte d'une des pièces que nous avons citées au commencement de cet ouvrage, que ce fut par Thomas Jacobz Haaring (lequel avait sans doute succédé à son père dans sa charge), sur l'autorisation à lui donnée par les commissaires de la Chambre des Insolvables, que furent vendus aux enchères, les meubles, tableaux, dessins, estampes, moulages, livres, armes, médailles et autres objets d'art et de curiosité composant la fortune mobilière de Rembrandt. Ainsi le vieux Haaring, simple huissier priseur, s'il n'eût pas posé devant Rembrandt, si son nom n'était pas mêlé à celui de ce grand homme, serait aujourd'hui un personnage absolument oublié; mais sous l'œil d'un tel maître, sa tête de vieillard s'est empreinte d'un caractère si élevé et si vénérable, qu'on la prendrait pour celle d'un de ces penseurs profonds, d'un de ces illustres théologiens, qui soutinrent, au nom du protestantisme, les grandes controverses religieuses du xviie siècle.

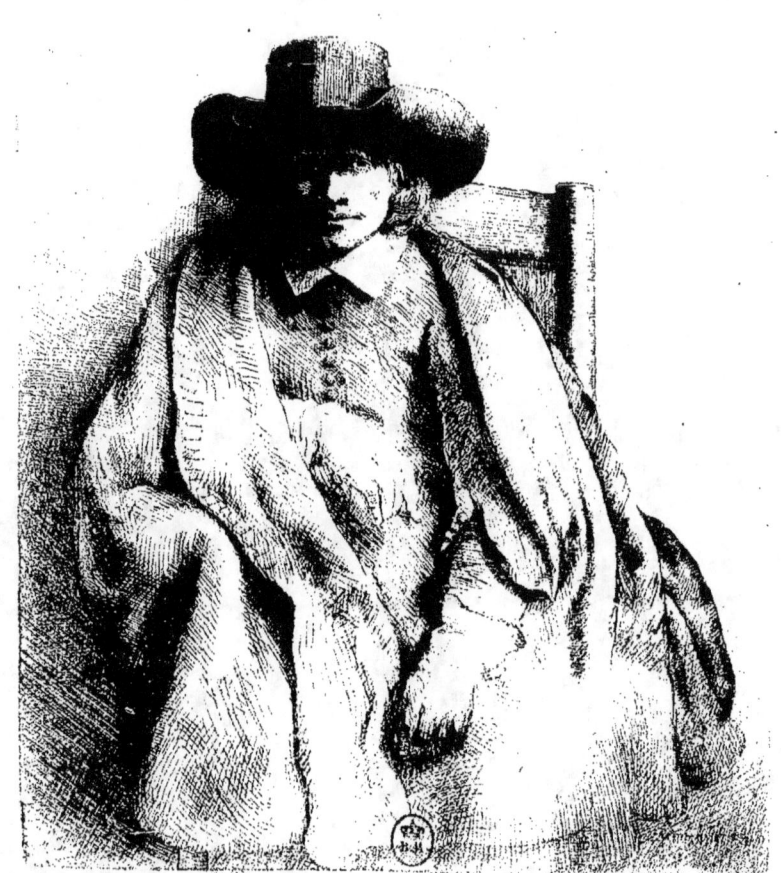

CLÉMENT DE JONGHE

Le portrait de Clément de Jonghe, célèbre marchand d'estampes hollandais. Il est représenté de face jusqu'à mi-jambes, assis dans un fauteuil ou plutôt dans une chaise qui paraît n'avoir qu'un bras, mais qui a un dossier. Il est coiffé d'un chapeau à larges bords relevés sur les côtés, qui projette une ombre sur ses yeux, et il porte un petit collet. Il est enveloppé d'un ample manteau, qui laisse voir son justaucorps boutonné et ses deux mains qui sont gantées. Son bras droit est accoudé sur le bras de la chaise, et sa main droite qui sort de dessous le manteau est placée au bas de sa poitrine; la gauche est pendante sur son genou. Cette pièce est cintrée par le haut. On lit au bas de la droite : *Rembrandt f.* 1651.

On distingue jusqu'à six états différents de ce portrait, qui a été assez mal décrit par nos devanciers.

Premier état. Extrêmement rare. Le haut du fond est blanc. Les tailles sur le dossier de la chaise sont plus écartées dans le milieu, de manière à former une petite barre blanche. Entre la traverse de la chaise et le dossier, il existe une petite barre blanche formée par l'interruption des tailles. Le bord du chapeau, au-dessus du front, est d'une forme ondulée; le fond du chapeau ne présente sur la droite qu'une ombre grise uniforme. On remarque sur le front, au-dessus de l'œil droit du personnage, un clair de forme anguleuse, provenant de l'inachevé du travail.

Second état. La petite barre blanche dont nous venons de parler est remplie par des tailles additionnelles tant horizontales que verticales, et l'on remarque sur la traverse de fines entretailles qui fortifient l'ombre portée du barreau. Le bord du chapeau, ondulé dans le premier état, n'offre ici qu'une ligne droite au-dessus du front. Les ombres du chapeau sont retravaillées et l'on distingue, sur la droite, une petite ombre portée très-vive, formée par de nouvelles hachures non ébarbées. Le clair anguleux, au-dessus de l'œil droit, a été fondu dans l'achèvement du modelé; au coin du dernier pli du manteau, dans le bas de la droite, se trouvent des contretailles qui remontent tout le long du pli en le bordant.

Troisième état. La planche est cintrée dans le haut par une ligne dure, avec quelques tailles irrégulières sur le coin du cintre, à droite. Le chapeau, entièrement retravaillé, laisse voir au-dessus du bord, sur la ligne du front, un clair

qui semble indiquer le cordon du chapeau. L'aile droite du chapeau, diminuée de largeur par un grattage dont on voit les traces, offre une forme arrondie au lieu d'une forme ondulée. La partie du collet, qui touche à la joue gauche du personnage, est légèrement ombrée de tailles verticales qui ne se trouvaient point dans les états précédents. Toute la joue gauche est fondue par un nouveau travail qui a noyé les lumières et rendu l'œil moins apparent.

Quatrième état. Le cintre est mieux indiqué par des contretailles de plus en plus serrées, et les bords du cintre, sur la gauche, présentent, au lieu d'une ligne dure, quelques griffonnements imitant des plantes de murailles. Le cordon du chapeau est moins clair, et le graveur y a ajouté une rosette au milieu. Le fond du côté gauche est noirci par des tailles additionnelles très-vigoureuses, données de haut en bas, et l'on remarque sur l'épaule droite du personnage quelques traits arrondis destinés à accentuer le pli du manteau. Des tailles verticales et couchées sont ajoutées au justaucorps sur la partie droite de la poitrine et fortifient l'ombre des boutons. Une ombre portée très-vive et non ébarbée, placée au-dessous de la main droite, la fait avancer.

Cinquième état. Les tailles qui étaient au-dessous de la traverse et qui figuraient le dossier sont grattées, bien qu'un peu visibles encore, de manière que ce qui paraissait un fauteuil n'est plus qu'une chaise. L'ombre vive produite par les barbes, sous la main droite du personnage, a disparu au bord du gant. Le justaucorps, recouvert, jusqu'à la main, d'entretailles nombreuses et de contretailles assez serrées, est devenu d'un ton uniforme, la poitrine étant presque aussi ombrée à la droite qu'à la gauche. Le bord de la chaise, à gauche, qui, dans l'état précédent, se confondait avec le chapeau et les cheveux, en est séparé maintenant par un clair très-distinct. Des contretailles additionnelles au-dessus de la main droite forment deux nouveaux plis sur la poitrine.

Sixième état. La planche, retouchée par une main moderne, présente des travaux assez brutalement ajoutés sur l'épaule droite du personnage, où ils forment un paquet de noir. Une troisième taille horizontale a été donnée depuis le collet jusqu'à la main, sur la poitrine, à droite. Le bras gauche du personnage, retravaillé lourdement, offre l'indication d'une ombre épaisse et d'un nouveau pli. La traverse de la chaise est dessinée plus nettement par de toutes petites tailles verticales qui étaient à peine visibles dans l'état précédent et qui ont été reprises. Le caractère de la figure a été amolli par un travail froid et serré, qui a fondu le sourcil dans le front et changé l'expression des yeux.

Hauteur, 0,207. Largeur, 0,166.

BARTSCH, 272. CLAUSSIN, 269. WILSON, 274.

Clément de Jonghe, comme il est dit plus haut, était un des plus célèbres éditeurs d'estampes de son siècle, et son nom se trouve sur les pièces les plus précieuses des meilleurs graveurs ou peintres-graveurs du temps, par exemple de Corneille et de Jean Visscher, de Roelant Rogman, de Renier Zeeman, de Jean Van Aken, de Paul

Potter. En général, il a précédé Frédéric de Wit et Théodore Danckers (autres éditeurs fort en renom), notamment pour les paysages avec figures et animaux, gravés par Jean Visscher d'après Berghem. Il a cédé aussi des suites d'estampes à George Walk et à P. Schenck junior.

La présence du nom de Clément de Jonghe sur la plus belle pièce de Corneille Visscher, *la Fricasseuse*, en fait distinguer les secondes épreuves. Aux troisièmes, le nom de Nicolas Visscher a été substitué à celui de Clément de Jonghe, et tous les amateurs savent que les rares épreuves de cette admirable estampe, qui sont avant le nom de ce dernier, se payent des prix considérables. Clément publia le premier la suite des *Différents bœufs et vaches* de Paul Potter, mais il n'y mit son nom qu'après avoir tiré un certain nombre d'épreuves. Ainsi, les épreuves qui portent l'adresse de Clément de Jonghe sont par cela même reconnues pour être du second état; les troisièmes portent l'adresse de Frédéric de Wit.

Quant au portrait de Clément de Jonghe que Rembrandt a gravé, nous n'avons pas besoin de faire remarquer combien il est heureux d'arrangement, beau d'effet, combien est imposante l'expression pensive de ce personnage qu'on soupçonnerait si peu d'être un simple marchand d'estampes, occupé de la prose de son commerce, et auquel Rembrandt, voulant toujours idéaliser la nature à sa manière, a su prêter un air de rêverie si profonde, et l'austère mélancolie d'un philosophe en méditation.

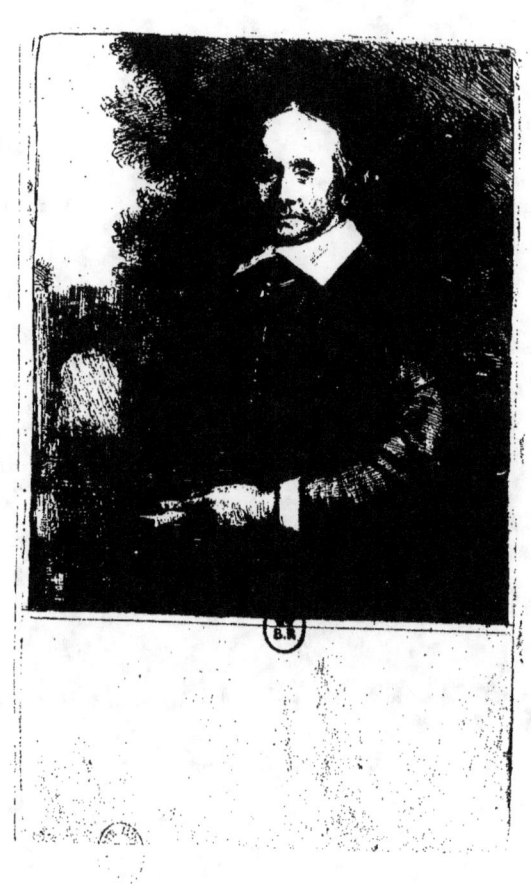

JEAN ANTONIDES VAN DER LINDEN

Portrait de Jean Antonides Van der Linden, professeur et docteur en médecine à l'université de Leyde, vêtu d'un habit de cérémonie. Il porte un rabat plat et des manchettes. Il est vu presque de face et un peu plus qu'à mi-corps. Il tient de la main gauche un petit livre fermé, et paraît se promener devant une balustrade dans un jardin dont les arbres forment presque tout le fond de l'estampe. On aperçoit une porte dans le fond, à gauche.

La planche présente dans le bas une marge de quarante-neuf millimètres.

Il y a trois états de ce morceau :

En examinant avec attention les diverses épreuves du portrait de Van der Linden qui se trouvent au British-Museum, nous avons distingué jusqu'à sept états de cette planche.

Premier état. Les extrémités du feuillage, à la hauteur de la tête, ne sont qu'au trait. Il y a fort peu de travail sur la manche du bras gauche, depuis la fente de la robe jusqu'au coude.

Second état. Les extrémités du feuillage sont teintées d'une taille simple et fine. Le mur dans lequel est percée la porte en arcade, est couvert d'une seule taille verticale.

Troisième état. La partie claire de la manche du bras gauche est éteinte par une contre-taille en diagonale, depuis la fente de la robe jusqu'au coude. Quelques travaux sont ajoutés entre les balustres, lesquels cependant demeurent encore indistincts. Le mur dans lequel est percée la porte, présente une taille horizontale qui par conséquent croise la première.

Quatrième état. Le fond autour de la tête est obscurci par de nouveaux travaux. On remarque des tailles croisées dans la partie inférieure de la robe, au-dessous du bras gauche. Il y a une place claire auprès de la marge droite de la planche, qui paraît avoir été grattée à la hauteur de l'épaule.

Cinquième état. La place claire, à la hauteur de l'épaule, près de la marge droite de la planche, est obscurcie. Les espaces entre les balustres sont ombrés par une triple taille qui rend les balustres plus visibles et leur forme plus précise.

Sixième état. Le fond autour de la figure est retravaillé, de telle sorte que le revers de velours qui passe sur l'épaule gauche et qui dans les épreuves précédentes se détachait un peu sur le fond par sa vigueur, ne s'en distingue plus maintenant.

Septième état. L'ensemble de la figure et du fond sont repris : le visage a changé de caractère, et l'effet de la planche est tel qu'on la croirait gravée en manière noire.

Nota. Ce dernier état est inconnu aux amateurs. Aussi croyons-nous qu'il est de fabrication assez récente, et que la planche existe à Londres, entre les mains de quelque marchand, qui l'aura fait remordre ou reprendre entièrement à la pointe sèche.

Hauteur, 0.124, non compris la marge. Largeur, 0.103.
BARTSCH, 264. CLAUSSIN, 264. WILSON, 266.

Quoique moins célèbre que ceux de Silvius, de Clément de Jonghe, de Lutma, d'Ansloo, et du Peseur d'or, le portrait d'Antonides Van der Linden est un des meilleurs de Rembrandt. La tête, modelée avec un art admirable, est remplie de finesse, d'intelligence, de vie : elle respire, elle pense. Et ce qu'il y a de singulier dans ce portrait, c'est qu'à l'inverse des autres graveurs, le peintre a employé les travaux les plus fins pour les étoffes, les arbres, les accessoires, tandis qu'il a gravé les chairs, les mains surtout, d'une pointe grosse et franche, et avec des tailles écartées. Par ce procédé, non-seulement la tête, et la main qui est dans la lumière, ont plus de valeur et s'enlèvent mieux sur des objets d'un travail tranquille et peu visible, mais encore, chose étrange! elles ont ainsi le caractère de la chair beaucoup plus que si elles étaient finement gravées.

Antonides Van der Linden fut un homme d'une haute distinction. Il fit beaucoup parler de lui dans le XVIIe siècle, et Bayle lui a consacré un article dans son *Dictionnaire*. Il était né en 1609, à Enckuysen, ville de la Nord-Hollande, et patrie de Paul Potter. Fils d'un médecin estimé, qui avait pris soin de sa première éducation, il fut envoyé à Leyde, où il étudia la philosophie d'abord, et ensuite la médecine avec beaucoup d'ardeur. A vingt ans, il se fit recevoir docteur à l'université de Francker. Son père ayant été appelé à Amsterdam pour y exercer la médecine, voulut l'avoir auprès de lui, et lui enseigna la pratique de cet art. Antonides y obtint de si grands succès, qu'on lui offrit la chaire de médecine à Francker. Il l'occupa pendant douze ans; il y montra beaucoup de savoir, un esprit original et une légère tendance au paradoxe. Le jardin botanique lui dut des embellissements, et la bibliothèque des augmentations notables et gratuites, grâce à l'habileté avec laquelle il sut provoquer la munificence des grands seigneurs et piquer sur ce point leur émulation. Son premier ouvrage, *de Scriptis medicis libri duo*, qu'il publia en 1637, à Amsterdam, fit sensation en Hollande, et fut remarqué des savants étrangers. C'est un livre de bibliographie médicale très-incomplet, comme le sont toujours ces sortes de livres, mais qui, augmenté et corrigé, a servi à en faire d'autres. Merklin l'a publié à Nuremberg, quarante-neuf ans plus tard, avec des additions considérables, sous le titre de : *Lindenius renovatus*. Mais l'ouvrage le mieux fait pour fixer l'attention des savants, fut celui que Van der Linden publia en 1653, à Amsterdam, et qui a pour titre :

Medicina physiologica, norâ curatdque methodo, ex optimis quibusdam auctoribus contracta et propriis observationibus locupletata, in-4°. L'auteur y mit à profit les travaux de Vésale, tout en les critiquant. Il y donna une description étendue de certains organes, notamment de l'oreille, et présenta des observations singulières sur la vue. Enfin il y soutint que la substance du cerveau est insensible, et prétendit pour la première fois qu'Hippocrate avait connu la circulation du sang.

Les livres de Van der Linden et son enseignement jetèrent tant d'éclat, que les universités d'Utrecht et de Leyde se disputèrent l'honneur de posséder un si habile homme. Van der Linden préféra la ville de Leyde, où il avait fait ses études, et il y accepta les fonctions de professeur. Il continua dans cette ville ses travaux et ses publications. En 1656, il y fit imprimer, sur des questions de médecine, un recueil de thèses, dont quelques-unes présentent de l'intérêt : c'est le *Selecta medica et ad ea exercitationes batavæ*. Quatre ans plus tard, revenant à la médecine d'Hippocrate, qui avait toujours été son étude favorite, il mit au jour ses recherches sur la physiologie des anciens, et entra dans de grands détails touchant le degré de connaissance que l'antiquité avait eu de l'anatomie humaine, du jeu et des attributions des organes. L'ouvrage qu'il donna sur ces matières a pour titre : *Meletemata medecinæ hippocraticæ*, Leyde, 1660, in-4°. Jean-Jacques Dobelius, docte médecin de l'université de Rostock, a donné un abrégé de ce livre, qui fut imprimé à Francfort, en 1672, et qui est intitulé : ***Joannis Antonidæ Van der Linden meletemata medecinæ hippocraticæ contracta***, sans nom d'auteur, il est vrai; mais c'est à Dobel qu'on attribue généralement cet abrégé.

Le plus grand fait médical du xviie siècle était la découverte de la circulation du sang par le fameux docteur Guillaume Harvey. Le livre qu'il avait imprimé à Londres, et qu'il venait de réimprimer à Rotterdam, avait fait dans le monde savant une sensation immense, et semblait annoncer une révolution dans l'art de guérir. En réalité, aucun médecin, avant Harvey, n'avait parlé de la circulation du sang, et le docteur anglais était le premier qui en eût observé les phénomènes et déterminé les lois. Cependant Antonides Van der Linden contesta vivement à son confrère l'honneur d'une aussi importante découverte, et s'attachant à cette question d'une manière toute spéciale, il fit paraître à Leyde, en 1661, son traité : *Hippocrates, de circuitu sanguinis*, où il prétendit que le plus grand médecin de l'antiquité avait connu la circulation du sang. Mais autre chose était d'avoir soupçonné ou même d'avoir connu cette grande condition de la vie, autre chose était de la démontrer; et l'on pouvait dire à Van der Linden : qu'une vérité n'appartient pas à celui qui la trouve, mais à celui qui la prouve.

On doit encore à Van der Linden de bonnes éditions des œuvres de Spigel et des œuvres de Celse. Mais un véritable service qu'il rendit à la science, fut l'édition des œuvres d'Hippocrate, à laquelle il donna des soins tout particuliers. Il la fit imprimer à Leyde, sous ses yeux, et choisit pour la mettre en regard du texte grec, la version latine de Cornarius, qui passe en effet pour la meilleure. Cette belle édition, qui fait partie de la collection des *Variorum*, est regardée comme une des

plus correctes, et elle offre cet avantage, dit le *Journal des Savants*, cité par Bayle, qu'elle correspond aux meilleures éditions précédentes, par le moyen de chiffres placés en marge, qui renvoient aux pages où chaque morceau se trouve dans les éditions diverses. Le *Journal des Savants* reproche néanmoins à Van der Linden d'avoir altéré, par des corrections un peu arbitraires, le sens de certains passages qui étaient auparavant très-clairs.

Antonides Van der Linden mourut à Leyde, au mois de mars 1664, au moment où il allait achever son édition des œuvres d'Hippocrate, qui ne fut donnée au public que l'année suivante. Notre célèbre Guy Patin a souvent parlé, dans ses *Lettres*, de Van der Linden, qu'il regardait comme un homme fort éclairé ; mais il le soupçonnait d'être entêté de l'alchimie et de la pierre philosophale. En apprenant la mort de son illustre confrère, il écrivit : « Cet auteur est mort à Leyden, âgé de cinquante-trois ans (c'était cinquante-cinq ans qu'il fallait dire), d'une fièvre avec fluxion sur la poitrine, après avoir pris de l'antimoine, et sans s'être fait saigner. Quelle pitié! faire tant de livres, savoir tant de latin et de grec, et se laisser mourir de la fièvre et d'un catarrhe suffoquant, *sans se faire saigner !* »

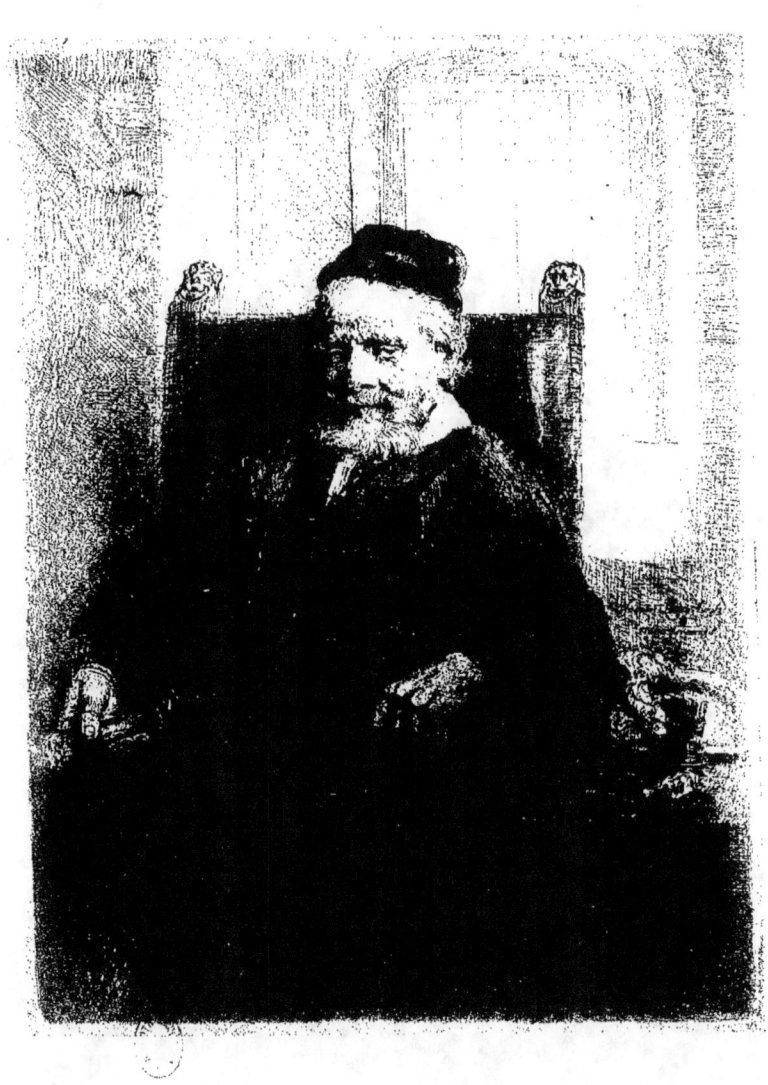

JANUS LUTMA

Le portrait de Jean Lutma, fameux orfévre de Groningue. Il est vu de trois quarts, assis dans un fauteuil, et tient de la main droite une figure de métal. Il porte sur la tête une calotte de velours, et il est couvert d'une large robe doublée de fourrure. A côté de lui, tout à la droite de l'estampe, est une table où l'on voit briller une espèce de plat ou soucoupe d'argent, une boîte remplie de poinçons et un maillet, attributs qui caractérisent l'art de l'orfévre. On lit au-dessus de cette table, sur un mur, les mots *Joannes Lutma Aurifex natus Groningae*, écrits en caractères fort réguliers et certainement étrangers à la main de Rembrandt. Dans le fond de la droite, est une petite croisée à châssis de plomb, sur l'appui de laquelle se trouve une bouteille. Dans le haut de la croisée est gravé : *Rembrandt*, et au-dessous : *f.* 1656.

Il y a quatre différents états de ce morceau :

Premier état. Ce n'est qu'une première ébauche, extrêmement faible et sans effet, l'eau-forte ayant peu mordu. De la plus grande rareté.

Second état. La planche a tout son effet, et le noir en est riche et velouté ; mais elle n'est pas entièrement terminée, car, de même que dans le premier état, on n'y voit pas encore la croisée, ni les noms de Lutma et de Rembrandt. Rare.

Troisième état. Avec la croisée et les noms de Lutma et de Rembrandt. Les bonnes épreuves de ce troisième état sont fort chargées de manière noire, même dans le mur du fond, dont les travaux à la pointe sèche ne sont pas encore entièrement ébarbés. Rare sur papier du Japon.

Quatrième état. La planche est réduite à la hauteur de 185 millimètres, non compris une marge de 7 millimètres, qui se trouve dans le bas. Ce dernier état, du reste sans valeur sous le rapport de l'art, est extrêmement rare et passe pour presque unique. Nous ne l'avons vu qu'au musée d'Amsterdam ; c'est l'épreuve qui faisait partie de la collection Van Leyden. Il est vraisemblable que l'on aura détruit la planche immédiatement après l'avoir réduite, et qu'on aura seulement tiré une ou deux épreuves pour se rendre compte de l'effet de cette réduction, peut-être aussi pour le seul plaisir de faire une *rareté*.

Nota. Pierre Yver fait mention d'une épreuve antérieure au premier état connu. Voici en quoi elle en diffère : les mains sont toutes blanches et le bonnet n'est que légèrement formé et de peu de tailles ; la partie de la cravate qui est à la gauche du cou est sans aucun trait ni pli, et par conséquent entièrement blanche. L'on n'y aperçoit pas non plus la croisée ni la bouteille, mais simplement

quelques tailles fines et légères dans le fond de la droite. Cette épreuve n'est, suivant toute apparence, qu'une épreuve d'essai, ou peut-être n'est-elle, comme dit Bartsch, qu'une de ces maculatures que les graveurs tirent des planches pour en extraire parfaitement tout ce qui reste du noir d'imprimeur, et qui sont toujours fort grises, parce qu'on n'enduit la planche, pour cette opération, que d'huile d'olive et de térébenthine.

<center>Hauteur, 0,198. Largeur, 0,149.

BARTSCH, 276. CLAUSSIN, 273. WILSON, 278.</center>

Si les traditions du métier sont insuffisantes à celui qui n'a pas le génie de l'art, elles sont presque inutiles à celui qui le possède. Voyez comme Rembrandt a su obtenir ici toute la vigueur et tout le charme de son effet sans s'inquiéter des règles connues et des méthodes consacrées. Comme ses tailles sont mal disciplinées, et pourtant comme elles mettent bien à leur place le clair et l'ombre, et accentuent à propos ce qui donne le relief, ce qui exprime la vie! Fourrure, soie ou velours, il attaque toute chose avec la même liberté d'allure; il laisse courir sa main au gré d'une indépendance qui est toujours guidée pourtant par un instinct de la forme, par un sentiment exquis de ce qui doit avancer ou fuir, de ce qui est mat, dur, poli, chatoyant, ligneux ou friable. La pierre du mur, le chêne de la table, le fer du maillet, la boîte remplie de poinçons, et la soucoupe d'argent, qui brille à une place où toute autre matière s'éteindrait, toutes ces choses sont rendues par des tailles d'un grain plus carré, plus égal, et par conséquent plus froid que celles qui rendent la doublure fourrée de la robe et les aspérités du crépi de la muraille, sur la gauche de l'estampe. Mais encore une fois, c'est en jouant avec sa pointe, et à travers le désordre pittoresque de ses hachures, que le peintre-graveur nuance la touche de chaque objet, en indique la substance, en varie l'accent. Quant au rendu de la chair, il est vraiment merveilleux. En regardant de près les grosses hachures qui modèlent le nez et la joue du personnage, on se demande comment de ce réseau de tailles courtes, tremblées, inégales, a pu se dégager la physionomie de Lutma, avec sa double expression de bonhomie et de finesse; mais, grâce à l'énergie du repoussoir, aux ombres vigoureusement sabrées, mais tranquilles, qui enveloppent toute l'estampe, les plus grossiers travaux de la chair sont devenus délicats; les poutres du visage sont passées à l'état de demi-teinte.

Nous savons peu de chose sur Lutma le père; mais son fils est connu des amateurs par des estampes curieuses dans lesquelles il s'est servi du ciselet au lieu de burin, genre de gravure qu'il appelait lui-même *opus mallei*, ouvrage fait au maillet. Il a gravé dans cette manière quatre portraits en forme de bustes antiques, fort estimés et très-difficiles à trouver beaux d'épreuves. Ils sont tous les quatre in-folio, et représentent Lutma le père, Lutma le fils, le poëte Vondel, surnommé le cygne batave, *olor batavus*, et le célèbre historien P. C. Hooft, que les Hollandais appellent un second Tacite, *alter Tacitus*. Ces portraits peuvent faire considérer Lutma le jeune comme le véritable inventeur de la gravure à l'imitation du crayon, dont François

et Demarteau se disputèrent la découverte au siècle dernier. Le ciselet armé de dents dont se servait Lutma n'est autre chose que notre *roulette*. Seulement au lieu de le promener avec la main sur la planche, Lutma en imprimait les dents à coups de marteau ou de maillet, *mallei*.

Lutma le jeune a aussi gravé à l'eau-forte, dans le goût de Rembrandt, un portrait de son père, presque vu de face et vêtu d'une robe doublée d'hermine, tenant d'une main un porte-crayon, de l'autre des lunettes, et fort ressemblant, du reste, à celui-ci. On connaît aussi, de Lutma, un très-rare portrait de lui-même, est représenté dessinant, coiffé d'un chapeau élevé, et enfin quelques ruines romaines gravées avec beaucoup de goût, et datées de 1656.

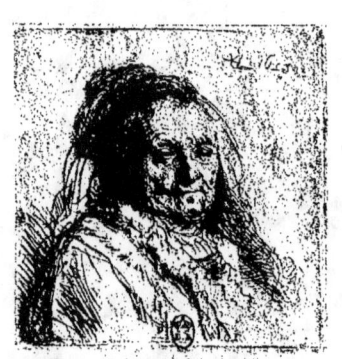

PETIT BUSTE DE LA MÈRE DE REMBRANDT

Un buste de la mère de Rembrandt spirituellement et légèrement gravé. La tête est couverte d'une espèce de coiffe relevée sur l'oreille droite et pendante sur l'oreille gauche. La figure est dirigée vers la droite de l'estampe, d'où vient la lumière. Sa robe est ouverte par devant. Le fond est clair et ombré seulement d'une seule taille le long du dos. On lit au haut de la droite : R. 1628; le chiffre 2 est retourné.

Claussin décrit deux états de cette planche, et voici en quels termes :

« *Première épreuve* de la dernière rareté, où la tête seule est terminée. Le côté de la coiffe relevé sur l'oreille droite, ainsi que la partie extérieure de cette même coiffe, pendante sur l'épaule gauche, n'y sont point exprimés. Le buste manque entièrement.

« *La seconde épreuve* est celle qui a été décrite, où la coiffe est terminée et le buste gravé. Comme Rembrandt a fini cette coiffe à la pointe sèche, sans en avoir ôté les barbes, il en résulte que ces mêmes parties sont chargées de manière noire dans les anciennes épreuves. »

Claussin ayant décrit ce premier état, il est à présumer qu'il l'a vu, bien que son habitude, quand il cite une grande rareté, soit de dire dans quel cabinet il l'a rencontrée; mais nous voulons signaler après lui une erreur dans laquelle ne manqueraient pas de tomber quelques amateurs en consultant l'œuvre d'ailleurs si magnifique du Cabinet des Estampes de Paris. Il se trouve dans cet œuvre un premier état, où la planche a 75 millimètres de hauteur au lieu de 65, et l'épreuve est tellement faible que certains travaux n'y paraissent point, et qu'ainsi on peut la prendre pour une simple ébauche. En y regardant de très-près, je me suis aperçu que ce premier état était factice, et que pour faire croire à une plus grande hauteur de la planche, on avait ajouté à l'épreuve, dans sa partie supérieure, une petite bande de papier de 10 millimètres, après avoir eu soin de se procurer un tirage assez pâle pour que les tailles les plus fines ne vinssent pas à l'impression. En retournant l'épreuve du Cabinet des Estampes, j'ai fait cette autre remarque, que les filigranes du papier sont, au verso, dans le sens horizontal, tandis qu'ils sont verticaux de l'autre côté, d'où il suit que l'épreuve a été doublée, sans aucun doute pour dissimuler la frauduleuse addition de la bande de papier. Mais voulant pousser plus loin l'illusion, l'auteur de la supercherie a jeté dans le haut de l'épreuve quelques taches feintes, qu'il a très-habilement disséminées, de manière

que l'œil ne fût pas frappé de deux taches véritables que la sophistication de l'estampe avait produites sur la ligne de jonction des deux papiers. Ensuite, par des salissures adroites, pratiquées tant au delà de cette ligne qu'en deçà, il a masqué de son mieux la démarcation qui aurait trahi sa fraude.

<center>Hauteur, 0,065. Largeur, 0,065.

BARTSCH, 354. CLAUSSIN, 343. WILSON, 348.</center>

Bien que cette petite estampe soit une des premières que Rembrandt ait gravées, c'est peut-être la plus parfaite qui soit sortie de sa main. A aucune époque de sa vie, le grand peintre n'a eu la pointe plus délicate et plus sûre, jamais il ne poussa plus loin le sentiment des plans, ni le bonheur de l'exécution. Rien de plus admirable en fait de petites gravures. Le choix des tailles au moyen desquelles il a modelé l'attendrissement des tempes, l'enchâssement des yeux et les sourcils ravagés par le temps, la joue de son modèle, sillonnée de rides, la bouche finement plissée par une longue habitude d'observation et de légère ironie, et les méplats du nez et les sécheresses du menton. Rembrandt n'avait, en 1628, que vingt-deux ans, et déjà il était accompli dans l'art de sentir et dans le talent d'exprimer. A un âge où il n'était pas encore sorti de la maison paternelle, car il ne s'établit à Amsterdam qu'en 1630, il était naturel qu'il commençât par ses parents ses études de la figure humaine; mais ce qui est tout à fait remarquable, c'est que les deux premières gravures qu'il fit du buste ou de la tête de sa mère, et qui sont l'une et l'autre datées de 1628, sont les plus étonnantes de toutes, et que même dans le beau portrait que nous appelons *la Mère de Rembrandt au voile noir* (Bartsch la nomme *Vieille femme assise*), l'artiste n'a pas mieux rendu les palpitations de la vie présente, ni les traces profondes de la vie passée.

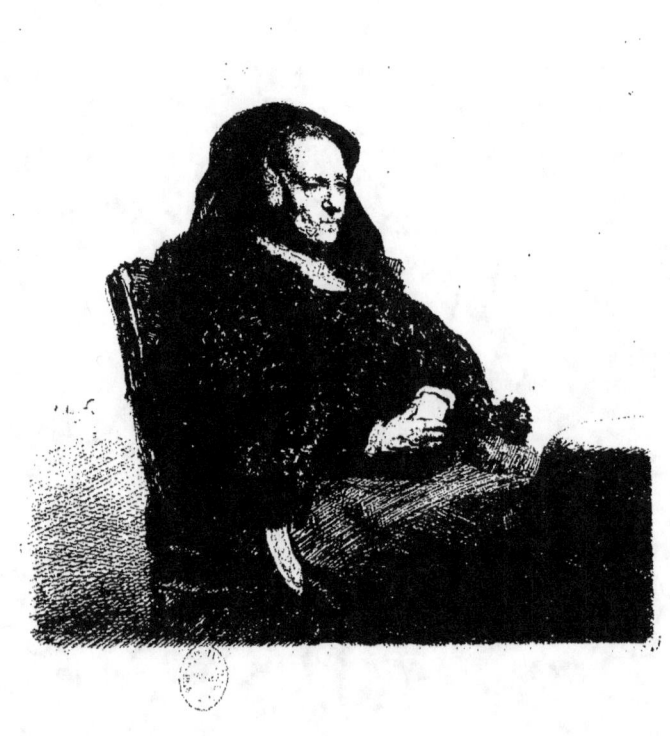

LA MÈRE DE REMBRANDT

AU VOILE NOIR

C'est le nom qu'il convient de donner à cette pièce, que Bartsch et Claussin appellent *Vieille femme assise*.

Elle est assise, en effet, dans un fauteuil, devant une table ronde dont on ne voit qu'une partie, et le corps dirigé vers la droite, d'où vient le jour. Sa tête, qui est vue de trois quarts, est extrêmement finie et porte le caractère d'une femme très-âgée. Elle a pour coiffure un voile noir, et elle est revêtue d'un mantelet garni de fourrure. Ses mains, posées devant elle, sont croisées l'une sur l'autre. On lit vers le milieu de la gauche, derrière le fauteuil : *Rt. f.*

On connaît maintenant quatre états différents de cette estampe. Ils se trouvent au Musée d'Amsterdam où nous les avons vérifiés.

Premier état. Il est de la plus grande rareté. L'ombre au-dessous du fauteuil n'est formée que de deux tailles légères qui se croisent. Les tailles tirées obliquement de gauche à droite, et qui croisent celles du fond, dans l'ombre portée par le fauteuil, ne s'élèvent pas aussi haut que ces premières tailles. Le monogramme *Rt. f.* est gravé très-légèrement.

Second état. L'ombre au-dessous du fauteuil est fortifiée par de petites tailles, données verticalement, et les secondes hachures obliques, croisant celles du fond, s'élèvent aussi haut que ces premières tailles et touchent au monogramme.

Troisième état. La ligne du nez est marquée d'un second trait dans toute sa longueur. La tache noire qui se voyait au bout du nez, est effacée.

Quatrième état. La planche est coupée en ovale et la gravure est très-affaiblie.

Hauteur, 0,145. Largeur, 0,128.

BARTSCH, 345. CLAUSSIN, 333. WILSON, 339.

Il n'est pas de portrait que Rembrandt ait plus souvent recommencé que celui de sa mère, si ce n'est le sien propre, et toujours il a parfaitement réussi à exprimer, soit avec la pointe, soit avec le pinceau, les rides de marbre, les innombrables rides de cette tête pleine de caractère, et qui est certainement des plus belles dans son genre. Le précieux Gérard Dow, le fameux Denner lui-même

n'allèrent jamais plus loin dans le modelé d'un de ces masques parcheminés qu'ils se plaisaient tant à peindre, ni dans le rendu de ces mains de vieilles femmes qui étaient le triomphe de leurs pinceaux; mains fines et rugueuses tout ensemble, sillonnées de plis profonds, accidentées de verrues et dont la peau, tour à tour épaisse et transparente, lisse et grenue, recouvre des os luisants, des tendons encore fermes et, çà et là, des veines gonflées.

Il n'existe qu'un seul acte émané de la mère de Rembrandt : c'est son testament, daté du 4 juin 1634. Elle était veuve alors, et il est dit dans cette pièce qu'elle ne savait pas écrire. Nous avons fait à Leyde bien des recherches pour savoir encore quelque chose de particulier sur les parents de Rembrandt. Voici tout ce que nous avons trouvé, et c'est à M. Rammelman Elsevier que nous le devons. Du dépouillement de divers actes découverts à Leyde par cet habile archéologue, il résulte que :

Lysbeth Harmensz (fille d'Herman) veuve en 1574 de Gerrit Roelops Van Ryn, fut mariée en 1581, en secondes noces, à Cornelis Claasz (fils de Nicolas) meunier de Berckel. De son premier mariage, elle eut deux enfants :

HARMEN VAN RIJN	MARIETTE VAN RIJN
Marié à Leyde le 8 octobre 1589 dans l'église de Saint-Pierre, à Cornélie Van Zuitbronck, fille de Guillaume Adrien de Zuitbronck, de laquelle il eut les sept enfants dont les noms suivent : Adrien. Gerrit (décédé en 1631). Machtelt (Mathilde). Sara. Willem (né en 1597). REMBRANDT, né le 15 juillet 1606 à Leyde même. Lysbeth.	Mariée à Pierre-Nicolas de Merenblick, batelier, duquel elle eut des enfants. L'année de son mariage, elle convint avec son frère Harmen de partager la maison de leur père, située à Leyde dans le Weddesteeg, (petite rue de l'Abreuvoir) et d'y demeurer en deux familles. Elle mourut en 1600.

Dans le testament du père de Rembrandt, reçu par le notaire Wondevliet, à la date du 1ᵉʳ mars 1600, il est dit qu'il demeurait dans le Weddesteeg. Il n'avait alors que cinq enfants. Les deux autres, Rembrandt et Lysbeth, sont mentionnés dans un acte de 1622. Les autres pièces trouvées par M. Elsevier sont : 1° Un registre mortuaire où figurent une fille d'Herman comme enterrée le 2 mai 1604, et un autre enfant du dit Herman, enterré le 6 avril 1604. Une peste qui affligea la Hollande dans cette année 1604, explique ces deux morts si rapprochées. Dans l'un de ces actes, Herman Gerritsz (fils de Gerrit) est qualifié de meunier. *molenaar*. 2° Un testament de Lysbeth Van Rijn, du 24 juin 1642, par lequel elle laisse 900 florins à chacun de ses deux frères, Rembrandt et Adrien, en sus de leur part.

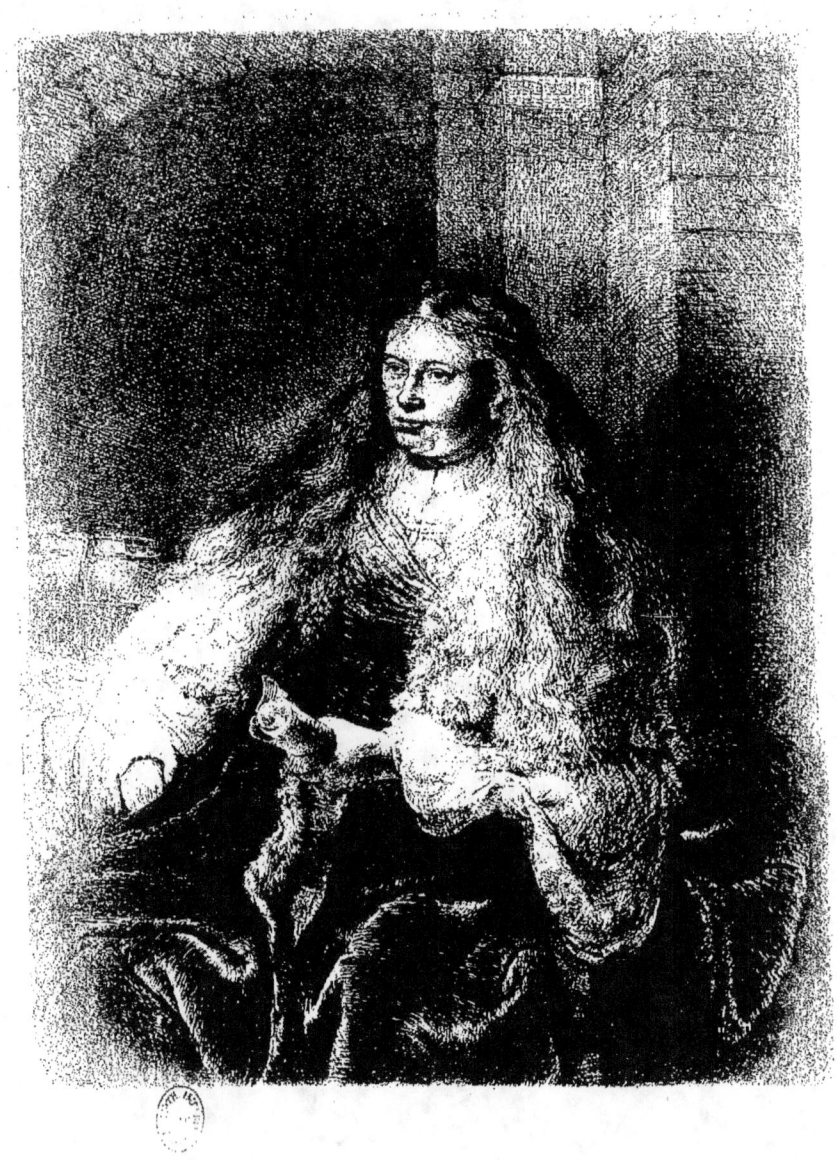

LA FEMME DE REMBRANDT

PIÈCE IMPROPREMENT DITE

LA GRANDE MARIÉE JUIVE

Le portrait d'une femme qu'on appelle la *Grande Mariée juive*, pour la distinguer d'une figure à mi-corps appelée la *Petite Mariée juive*. Elle est assise, dirigée vers la gauche et vue jusqu'au-dessous du genou. Sa tête nue est garnie de longs cheveux qui lui couvrent entièrement les épaules et qui sont retenus au-dessus du front par un cordon de perles. Elle tient de la main gauche un rouleau de papier, et appuie la droite sur le bras du fauteuil dans lequel elle est assise. Auprès d'elle, à sa droite, est une table chargée de papiers et de livres. Par-dessus sa robe, qui paraît être de velours, elle porte une espèce de peignoir. Elle se détache sur un fond d'architecture. Ce portrait rare est gravé très-habilement et avec beaucoup de soin; il est très-chargé de travaux. On lit au bas de la gauche, auprès de la main droite du modèle : *R. 1634*. Ce monogramme et ces chiffres sont écrits à rebours.

Claussin ne compte que trois états de cette planche; mais il y en a réellement quatre.

Premier état. D'une extrême rareté. Il n'y a que le buste qui soit fini, ainsi que la partie supérieure du fond, dont l'architecture est plus simple que dans les états suivants. L'ombre portée par la figure est plus haute, étant de niveau avec le sommet de la tête. On a remarqué avec raison que dans cet état, le travail de la pointe était plus agréable et plus léger. Cependant les deux ou trois épreuves que nous avons vues, étaient d'une teinte grise, d'un effet très-pâle, confuses et maculées.

Second état. Il est encore plus rare que le précédent. La planche est terminée. L'architecture ne présente pas, au-dessus de la tête du modèle, les divisions dont il sera parlé plus bas. Les mains et le peignoir sont blancs, c'est-à-dire ne sont pas encore couverts des tailles légères qu'on remarque dans les états suivants.

Troisième état. L'architecture présente, entre autres petits changements, une division longitudinale qui fait voir dans la pierre une nouvelle saillie; mais les mains et le peignoir sont encore blancs. Le contour du nez est plus arrêté, plus ferme, et rend le nez plus mince.

Nota. Les travaux sur les mains et sur le peignoir sont postérieurs aux changements introduits dans l'architecture. Il n'est donc pas possible que le

duc de Bedford possède (ou ait possédé) une épreuve où les mains soient couvertes de tailles légères, tandis que l'architecture ne présenterait pas encore les changements que nous venons de signaler. Wilson a dû se tromper ici, ou bien l'épreuve du duc de Bedford était sophistiquée [1].

Quatrième état. Les mains et le peignoir, qui étaient trop clairs dans les épreuves antérieures, sont couverts de tailles légères.

Claussin, en parlant de ce quatrième état, qui est le troisième de son catalogue, dit que « l'on en reconnaît les belles épreuves à un point ou tache noirâtre qui se trouve sur la partie claire de la joue gauche, vers le haut. Plus cette tache est forte, plus l'épreuve est ancienne et belle. » Cette indication qui peut être utile aux amateurs, peut servir aussi à les tromper sur le degré d'ancienneté de l'épreuve, parce qu'il est facile de rendre une tache plus apparente, par le seul emploi de la pierre d'Italie. Soit dit cependant pour ceux-là seulement dont l'œil n'est pas très-exercé.

Hauteur, 0,218. Largeur, 0,167.

BARTSCH, 340. CLAUSSIN, 330. WILSON, 337.

En examinant ce portrait avec beaucoup d'attention, j'y ai remarqué un monogramme et une date qui avaient échappé aux auteurs des précédents catalogues. Cette date, qui est celle du mariage de Rembrandt, 1634, m'a fait penser que la prétendue *Mariée juive* était tout simplement la femme de Rembrandt lui-même. Pour m'en assurer, j'ai rapproché cette pièce des deux portraits connus de la femme de Rembrandt. Le premier est celui qui la représente à côté de lui, dans l'estampe que Bartsch, Claussin et Wilson ont cataloguée sous le n° 19; le second est en buste et de profil : c'est la *femme coiffée en cheveux* (n° 337 de Claussin). Ces deux portraits, bien que l'un soit un simple croquis et l'autre un profil, offrent une ressemblance incontestable avec la *grande mariée juive*. On y retrouve le même front bas, les mêmes cheveux longs, abondants et ondés, un nez bien fait, une bouche épanouie, dont la lèvre inférieure est épaisse et légèrement relevée, des joues pleines, et au-dessous du menton un pli très-marqué qui sépare le menton de la naissance du cou et qui, dans une tête d'ailleurs si jeune, est un trait vraiment caractéristique. Maintenant, si l'on considère que ce portrait de mariée a été gravé par Rembrandt l'année même de son mariage, et qu'il a été fini avec une complaisance, avec un soin tout particuliers, on sera convaincu, comme nous le sommes, que ce n'est pas là un portrait de fantaisie, et que le peintre a employé les loisirs de la lune de miel à dessiner le portrait de sa femme, telle qu'il l'avait vue le jour de ses noces, dans tout l'éclat de sa parure de mariée, les yeux brillants d'une joie naïve,

[1]. Voici comment Wilson décrit ce troisième état : « the hands and the toilet gown are lightly shaded throughout, and some other places on the shadows are more worked upon, but the architecture is still without divisions indicating stone work. Such an impression is in the collection of the Duke of Bedford. »

et tenant à la main le contrat de son bonheur. Et ce qui me confirme de la manière la plus positive dans cette opinion, c'est que la peinture originale de cette prétendue *Mariée juive* existe à Londres, dans le cabinet de M. Donnadieu, telle qu'elle a été gravée en manière noire par Haid, en 1781, pour la collection de Boydell[1]. Mais dans le tableau, la mariée n'est pas seule : elle est accompagnée d'une vieille femme qui est évidemment la mère de Rembrandt, dont nous avons tant de fois le portrait. A côté de la mariée, qui tient un papier, et qui est assise comme dans l'estampe, on voit un miroir, et sur une table recouverte d'un riche tapis, une cassette entr'ouverte. Ce tableau, qui ressemblait si fort à la fameuse estampe de Rembrandt, improprement appelée la *Mariée juive*, a été décrite par John Smith dans son *Catalogue raisonné of the works of the most eminent painters*[2], comme représentant le sujet de Bethsabé qui reçoit un message de David? On peut voir que cette différence d'interprétation fait jouer un rôle bien équivoque à la femme et surtout à la mère de Rembrandt; mais les auteurs de catalogues n'y regardent pas ordinairement de si près. Buchanan, dans ses curieux *Memoirs of painting*, voit dans ce tableau non pas la femme, mais la maîtresse de Rembrandt, et il le signale sous ce titre dans le catalogue de la collection Vitturi : *Rembrand's mistress. From prince Carignan's collection at Turin. Lord Maynard : bought at his sale, and sold to sir H. Mildmay.*

Mais pour en revenir au mariage de Rembrandt, dont l'acte a été récemment découvert dans les archives de la ville d'Amsterdam, cet acte est du 10 juin 1634. Il est passé entre : « Rembrandt Van Rijn, fils de Herman, de Leyde, âgé de vingt-« six ans (il se rajeunissait ici de deux ans, car il était né en 1606), demeurant « dans le Breestraat, montrant le consentement de sa mère, d'une part; et, d'autre « part, Saskia Uylenburg, de Leuwaarden, demeurant au bilt de Saint-Annenkerk, « ayant pour témoin son cousin, Jean Corneille, prédicant. »

Saskia était fille de Rombertus Uylenburg, docteur en droit, pensionnaire de la ville de Leuwaarden, et qui, depuis 1584 jusqu'à 1597, appartint à la magistrature de cette ville, soit comme bourgmestre, soit comme échevin. En 1597, il devint conseiller de la cour de Frise, et il en remplit les fonctions jusqu'à sa mort, arrivée en 1624. On s'est demandé de quelle façon avait pu se faire la connaissance du peintre avec la famille Uylenburg. Un poëte hollandais, M. Van Lennep, dans une esquisse historique sur Rembrandt, nous apprend que Saskia était la nièce de Wouter, aubergiste d'Amsterdam, tenant le *Oude Zijds Heeren Logement*, et que cet aubergiste, chez lequel Rembrandt avait demeuré, fut l'intermédiaire du mariage. Mais il est

1. Si nous invoquons ici le nom de M. Donnadieu, c'est qu'il n'est pas indifférent de trouver un tableau de maître dans les mains du premier venu, ou bien dans la possession d'un amateur aussi connu par ses belles collections et par la sûreté de son coup d'œil.

2. Smith, ainsi qu'il le déclare lui-même, n'a point vu le tableau et ne l'a décrit que d'après la gravure de Haid. Voici, du reste, la description telle qu'elle se trouve dans la septième partie de son catalogue au numéro 34 de l'œuvre de Rembrandt :
« Bathseba receiving a message from David. The picture represents a handsome portly woman, with long flaxen hair, falling in « tresses on her shoulders, attired in a richly embroidered robe and mantle, seated, resting one hand on the elbow of the chair, « and holding a letter in other, the contents of which appear to occupy her thoughts. A covered toilet, on which are a looking-glass « and a jewel casket, stands before her, and on the further side of the table is an elderly woman, the messenger of the king. The « figure is seen to the knees. Engraved by J. G. Haid, under the title of *Rembrandt's mistress*. Described from the print. »

beaucoup plus probable, comme le pense M. Scheltema, que Rembrandt connut Saskia par l'entremise du pasteur Jean Corneille Sylvius, qui avait épousé Aeltje Uylenburg, nièce de Rombertus Uylenburg, et qui était par conséquent le cousin de Saskia. En 1633, un an avant le mariage de Rembrandt, ce grand peintre avait gravé le portrait de Jean Corneille Sylvius, qui était depuis longues années ministre pédicant à Amsterdam, et, suivant toute apparence, ce fut par lui qu'il se maria, car les parents de Saskia Uylenburg étant morts en 1634, Sylvius se trouvait, lui ministre célèbre et vénéré, le tuteur naturel de sa cousine[1]. Du reste, en affirmant que ce portrait de la *Mariée juive* n'est autre que celui de la femme de Rembrandt, nous devons ajouter qu'il s'agit ici de la première femme de ce grand peintre, car il se maria deux fois, ainsi que nous le dirons plus bas, et ainsi que le prouvent les registres du Westerkerk, église occidentale d'Amsterdam.

[1]. Voyez dans l'œuvre, l'article de Jean Corneille Sylvius, et ce que nous révélons au sujet de ce portrait.

LA FEMME DE REMBRANDT

PIÈCE DITE :

FEMME COIFFÉE EN CHEVEUX

Portrait de femme à mi-corps, dirigé vers la droite de l'estampe. La tête en est agréable et vue un peu plus que de profil ; elle est coiffée en cheveux avec plusieurs rangs de perles ; elle porte un collier à deux rangs, avec un mouchoir de dentelle ouvert par devant et pendant des deux côtés. Sa taille est courte et les manches de sa robe sont ouvertes et composées de différentes bandes d'étoffes. Au-dessus de sa tête, on lit : *Rembrandt f.*, 1634.

Hauteur, 0,088. Largeur, 0,067.

BARTSCH, 347. CLAUSSIN, 337. WILSON, 342.

Nous avons déjà parlé à propos de la pièce improprement appelée la *Grande mariée juive*, de la ressemblance qui existe entre cette mariée et la *Femme coiffée en cheveux*. Ces deux figures ressemblent l'une et l'autre à la femme de Rembrandt, telle qu'il l'a représentée à côté de lui dans le morceau connu sous le nom de *Rembrandt et sa femme*. Que si l'identité de la personne n'était pas évidente, nous ajouterions comme preuve, que la *Femme coiffée en cheveux*, ainsi que la *Grande mariée juive*, a été gravée en 1634, c'est-à-dire l'année même du premier mariage de Rembrandt. Mais indépendamment de cette considération, il est clair que la personne représentée dans l'estampe de *Rembrandt et sa femme* est exactement la même que celle-ci. Le front bas, la chevelure abondante et blonde, le nez droit, la bouche étroite et fermée, les joues, l'air de tête, les épaules hautes, la taille très-courte, tout est semblable, tout, dis-je, jusqu'à ce corsage dont les manches sont composées des mêmes bandes d'étoffe, et bouillonnées de la même façon. Quant au premier mariage de Rembrandt, nous en avons donné les détails à propos de la *Grande mariée juive* : Nous n'avons pas à y revenir.

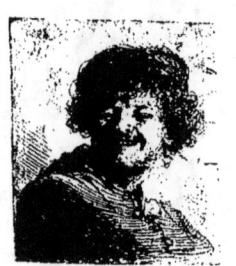

REMBRANDT AU VISAGE ROND

Petit buste, très-rare, ressemblant à Rembrandt et gravé d'une grosse pointe. La tête est nue, rentrée dans les épaules et vue presque de face. Les cheveux sont crépus et tombent sur l'œil gauche; les yeux sont couverts, le visage est rond et le nez gros. Le buste est éclairé par la droite, et un peu tourné de ce côté. Les épaules ne sont exprimées que par un double trait à la hauteur des oreilles. La poitrine est légèrement ombrée avec des hachures tirées de la gauche à la droite. Le fond est tout blanc.

Il existe quatre états différents de ce petit buste.

Premier état. La planche est plus grande : elle porte, en hauteur, 63 millimètres au lieu de 42, et en largeur 47 millimètres dans le haut et 49 dans le bas, au lieu d'une largeur régulière de 40 millimètres. D'une extrême rareté.

Second état. Les ombres du visage et surtout celles du menton sont reprises et fortifiées par des travaux durs. La planche ne paraît pas ébarbée ; elle a du reste les mêmes dimensions que dans l'état précédent, et le même degré de rareté.

Troisième état. La planche est ébarbée et réduite aux dimensions de 42 millimètres de hauteur sur 40 de large.

Quatrième état. Cette épreuve diffère de la troisième en ce qu'une petite taille en zigzag sur l'épaule gauche est effacée.

Hauteur, 0,042. Largeur, 0,040.

BARTSCH, 5. CLAUSSIN, 5. WILSON, 5.

REMBRANDT RIANT

Un petit buste d'homme qui ressemble à tous les portraits connus de Rembrandt. Il est gravé finement et avec esprit. La tête est vue de face et coiffée d'un bonnet. Les cheveux sont abondants et frisés; ils couvrent presque entièrement le front. La bouche, ouverte et riante, laisse voir les dents supérieures. Le corps est dirigé vers la droite de l'estampe d'où vient le jour, et revêtu d'un manteau qui est fermé par devant avec quatre boutons. Un bout de collet pend au cou du personnage.

Au-dessus de son bras droit, on voit, dans le fond, une ombre très-légère, formée de quelques fines hachures non croisées. Au haut de la planche, du même côté, c'est-à-dire à la gauche du spectateur, on lit le monogramme et la date : *Rt.* 1630, légèrement gravés. Ce morceau est rare. On en connaît, non pas deux, mais trois états.

Premier état, non décrit. La planche est raboteuse et plus haute de deux millimètres. Elle a de plus une forme irrégulière, la largeur étant, dans le haut, de 42 millimètres, et dans le bas, de 45.

Second état. Les bords sont nettoyés; la planche est réduite et remise d'équerre. Elle est gravée légèrement et cependant d'un ton très-coloré.

Troisième état. La planche est retouchée. La partie ombrée des cheveux, le côté droit du visage, et l'ombre de l'épaule droite sont noircis par un travail régulier au burin. Les cheveux, qui présentaient deux clairs sur la gauche, n'en présentent plus aucun.

Hauteur, 0,049. Largeur, 0,042.

BARTSCH, 316. CLAUSSIN, 29. WILSON, 29.

Gersaint et Bartsch avaient rangé ce morceau dans la classe des portraits d'hommes; Claussin et Wilson l'ont fait passer avec raison dans la classe des portraits de Rembrandt. Il n'est pas rare que les peintres prennent leur propre figure pour type et s'en servent comme d'un modèle familier, d'autant plus utile que c'est un modèle intelligent et qui peut se plier à tous les caprices de la pensée; mais Rembrandt est celui de tous les peintres qui a le plus souvent posé devant lui-même. Il a observé l'humanité entière dans un homme, et cet homme c'était lui. A tous les moments du jour, il s'étudiait devant son miroir, et cherchait à démêler dans les traits de son visage les plis correspondant à la joie ou à la douleur, les rides de la mélancolie, les contractions du rire, enfin toutes les altérations produites sur la physionomie par les mouvements de l'âme, les variations de l'humeur ou la permanence du caractère.

Que si les portraits de Rembrandt n'ont entre eux qu'une ressemblance de famille, ressemblance qui même a pu échapper quelquefois aux iconographes, cela tient, on le conçoit, à ce que le peintre a cherché dans sa tête, non pas le modèle d'un portrait rigoureux, mais le motif d'une expression générale. En d'autres termes, Rembrandt poursuivait l'idéal de sa pensée dans la réalité de sa figure. Une chose remarquable, au surplus, c'est que parmi l'œuvre immense de ce grand homme (tableaux ou gravures de sa main), on ne trouve que deux fois la physionomie de l'hilarité; une seule estampe de lui, et une seule peinture, celle qui est au musée de Dresde, le représentent la bouche ouverte et riante. Rembrandt était un homme habituellement sérieux, mélancolique et rêveur, et l'on peut juger, à l'ensemble de ses ouvrages, que l'expression de la gaîté était, chez lui, plutôt l'étude d'un des aspects de la vie, que la manifestation de son propre cœur.

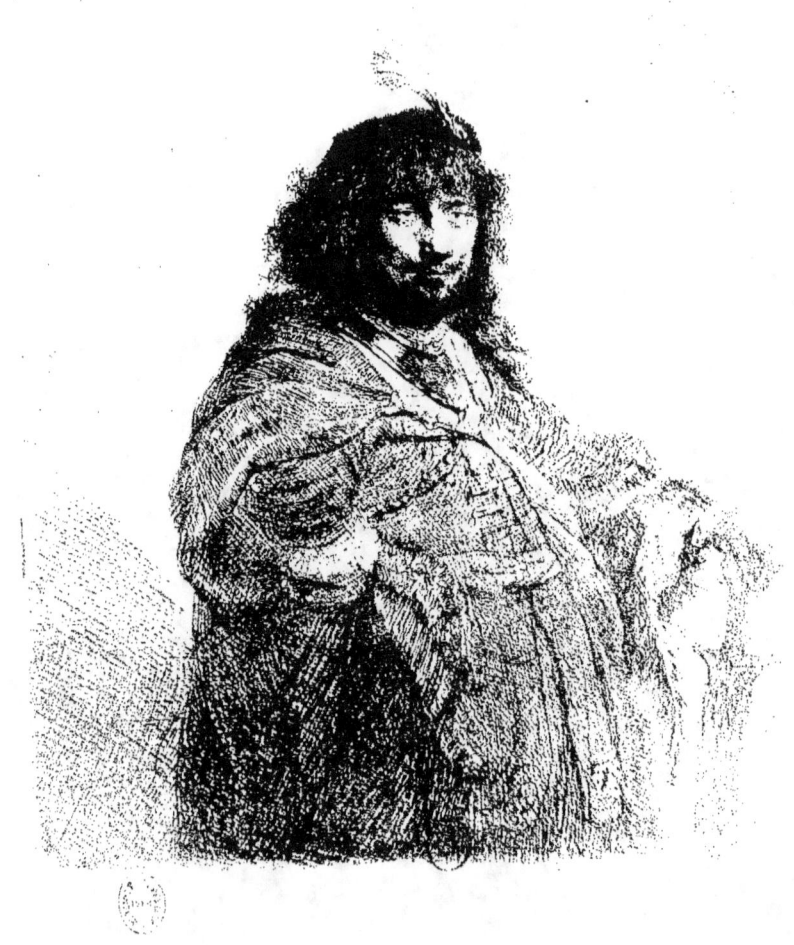

REMBRANDT AU SABRE ET A L'AIGRETTE.

Il est vu de trois-quarts, et dirigé vers la droite de l'estampe d'où vient le jour. Il a sur la tête un petit bonnet de fourrures, surmonté d'une aigrette blanche, fixée par un gros diamant. Il porte des cheveux longs et crépus; on lui voit une perle à l'oreille droite. Il est vêtu, à peu près comme un Hongrois, d'une espèce de justaucorps à brandebourgs, par-dessus lequel est un manteau qui est attaché par devant avec une agrafe. Il a une moustache fine et une barbe courte et noire, sous laquelle on distingue un mouchoir rayé et un hausse-col semblable à celui de nos officiers. On lit sur la droite de l'estampe en caractères allongés : *Rembrandt. f. 1634.* La planche est ovale.

Il existe trois états de cette planche :

Premier état. Rembrandt, au lieu d'être seulement en buste, est vu jusqu'aux genoux. Son bras droit est posé sur la hanche; son bras gauche tient par le pommeau un sabre courbe, sur lequel il paraît s'appuyer. Il porte une ceinture par-dessus un justaucorps à brandebourgs, et son manteau est doublé de soie et enrichi de fourrures. Le fond est clair, à l'exception du bas de la gauche, qui est couvert de doubles tailles jusqu'à la hauteur du coude. On lit avec assez de peine au haut de la gauche : *Rembrandt*, et au-dessous : *1634.* La planche est rectangulaire. Hauteur, 0,197; largeur, 0,163. De la plus grande rareté.

Second état. La planche est réduite et coupée dans une forme ovale avec quatre oreilles aux quatre côtés de l'ovale, et figurant à peu près un octogone circonscrit. Rare.

Troisième état. C'est celui que nous avons décrit. Les oreilles sont supprimées, et la planche est parfaitement ovale.

Largeur, 0,050; Hauteur, 0,060.

BARTSCH 23. CLAUSSIN 23. WILSON 23.

De tous les portraits de Rembrandt, celui-ci est un des plus célèbres, tant à cause de sa beauté qu'à raison de la rareté extrême du premier état, qui est celui dont nous offrons à nos lecteurs une épreuve photographique d'une fidélité irréprochable. Gersaint rapporte que de son temps on n'en connaissait que deux épreuves dans toute la Hollande : celle de M. Van Leyden, et celle qui appartenait au conseiller Muilman.

Aujourd'hui, on en connaît quatre épreuves :

1° Celle qui provenait de la collection Van Leyden : elle est maintenant dans le magnifique œuvre du Musée d'Amsterdam.

2° Celle du conseiller Muilman, qui passa, en 1773, dans le cabinet de Georges Andrews, puis, en 1785, dans celui de Ploos Van Amstel, d'où elle sortit pour entrer dans l'œuvre de lord Aylesford, à qui Josi la vendit 350 guinées (9.187 francs.)

3° Celle qui est sous cadre au cabinet des estampes de la Bibliothèque, à Paris, qui provient de M. de Péters, auquel elle n'avait coûté que 1.800 francs, et qui la vendit, en 1785, au cabinet du roi avec beaucoup d'autres pièces.

4° L'épreuve qu'on voit maintenant au British-Museum. C'est celle qui faisait partie de l'œuvre de Rembrandt, qui appartenait à M. Denon, ancien directeur de nos Musées, œuvre des plus précieux qui avait été formé par Jean-Pierre Zoomer d'Amsterdam, contemporain de Rembrandt. L'épreuve de M. Denon fut quelque temps en la possession de M. Wilson, célèbre amateur de Londres, auteur du *Descriptive catalogue of the prints of Rembrandt, by an amateur;* elle fut ensuite vendue à M. Verstolk Van Soelen, à la vente duquel elle figurait en 1847, et fut achetée pour le British-Museum.

D'après l'inventaire des meubles et effets de Rembrandt, on peut voir que ce peintre fantasque aimait à s'entourer de tous les objets qui pouvaient l'aider à représenter les différentes nations de la terre; qu'il recherchait particulièrement les costumes, les armures, et se plaisait à revêtir et à coiffer de mille façons diverses le plus familier de tous ses modèles, qui était lui-même. Pertuisanes, mousquets, hallebardes, sabres turcs, à lames de Damas, poignards malais, arbalètes et carquois des Indes, casques, cuirasses, hausse-cols en fer, ceintures de couleurs voyantes, peaux de lions, il avait chez lui tout ce qu'on trouvait alors, tout ce qu'on trouve aujourd'hui encore dans le quartier des Juifs à Amsterdam. Sa maison était un vaste magasin d'objets d'art et de haute curiosité, dans lequel il puisait, selon sa fantaisie du jour, l'ajustement qui devait accompagner son portrait ou celui d'un ami. Tantôt il se coiffait d'un turban à l'orientale, tantôt d'un bonnet de loutre, tantôt d'un vieux chiffon, passant du vulgaire au solennel, du pompeux au grotesque, mais toujours sérieux dans ses allures, et surtout dans l'expression qu'il donnait à la tête de son modèle, expression qui, chez lui-même, était souvent celle du génie.

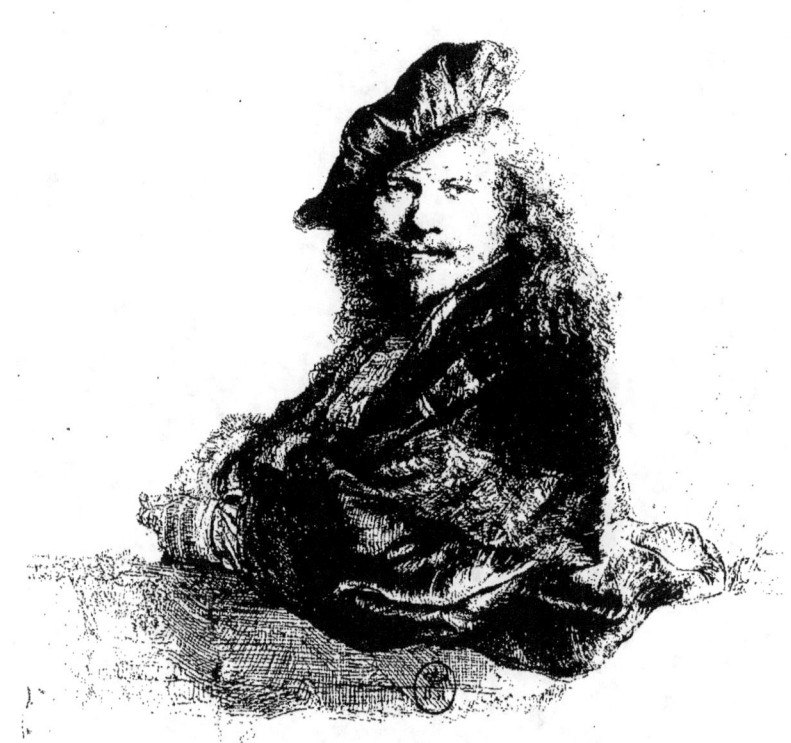

REMBRANDT APPUYÉ

Ce portrait passe pour le plus beau de ceux qui, dans les anciens catalogues, composaient la première classe. Le peintre s'y est représenté à mi-corps, vu de trois quarts; ses cheveux sont longs et crépus; sa tête est couverte d'un bonnet de Mezzetin, posé sur l'oreille. Il porte un rabat et un riche manteau. Il est dirigé vers la gauche et appuyé sur un parapet. Sa main gauche est gantée; il tient la droite sur sa poitrine. On lit au haut de la gauche : *Rembrandt, f.* 1639. Il y a trois états de cette pièce.

Premier état. Le cordon qui borde la partie inférieure du bonnet se trouve plus court sur la droite. Cette épreuve, fort rare, est naturellement plus vive que l'épreuve ordinaire. On y découvre quelques parties non ébarbées, principalement la main placée sur la poitrine.

Nota. Une épreuve de ce premier état fut vendue 58 livres sterling à la vente Pole Carew, en 1835.

Second état. Le cordon est allongé, dépasse le bonnet et va jusqu'à l'extrémité des cheveux. — Il existait, disait-on, dans la collection de lord Aylesford, une épreuve dans laquelle le bonnet était plus grand, suivant l'intention que semble indiquer le contour de ce bonnet. « Mais je tiens, dit Wilson [1], de lord Aylesford lui-même, que son épreuve était une épreuve du second état, sur laquelle Rembrandt avait indiqué au crayon quelques changements et additions dans l'appui de pierre et derrière la figure; mais ces additions et ces changements n'ont pas été exécutés par Rembrandt sur sa planche. »

Troisième état. « La planche, dit Wilson, a été fort bien retouchée. » Nous n'avons jamais vu d'épreuve de cette retouche.

Hauteur, 0,207. Largeur, 0,164.

BARTSCH, 21. CLAUSSIN, 21. WILSON, 21.

Il existe aujourd'hui une fort belle copie de ce portrait. Elle a été faite par un très-habile graveur hollandais, M. J.-W. Kaiser, pour être mise en tête de l'ouvrage de M. Scheltema, qui a pour titre : REMBRAND. *Redevoering over het leven*

[1]. In lord Aylesford's collection, an impression was said to exist, in which the cap was broader than in the subsequent impressions, as the outline would seem to indicate might have been the case. The editor learns from this Lordship that such is not the fact. Lord Aylesford possesses an impression of the *second state*, in which Rembrandt has indicated with crayon the intended alteration in the band, and has made some additions to the stone work, and behind the figure, which, however, he has not executed in the third impression.

en de verdiensten Van Rembrand Van Rijn, ouvrage dont nous avons déjà parlé. La physionomie de Rembrandt, sa coiffure habituelle, son costume, sont, pour ainsi dire, consacrés par cette belle estampe, et il est à regretter qu'on ne les trouve pas plus exactement reproduits dans la statue de ce grand peintre, qui fut érigée à Amsterdam en 1852. L'auteur, M. L. Royer, a mis sur la tête de son héros, au lieu de la toque élégante que nous voyons ici, un bonnet plat qui lui donne l'air d'un paysan. La statue, du reste, n'est pas mal conçue comme pose. Le peintre est représenté debout, la tête légèrement inclinée, et les mains l'une sur l'autre, dans l'attitude de la réflexion, mais prêt à saisir avec son crayon ce qu'il aura observé dans la nature ou ce qu'il aura vu dans sa pensée.

L'histoire de cette statue de Rembrandt vaut bien qu'on la raconte. Disons d'abord que c'est aux seuls artistes des Pays-Bas que la Hollande en est redevable. M. Immerzeel junior, auteur d'un *Éloge de Rembrandt*[1] qui fut couronné en 1839, terminait son ouvrage par ces mots : « Aurons-nous encore longtemps la honte de nous entendre demander s'il existe en Hollande une statue de Rembrandt? » Deux ans après il fut répondu à cet appel dans un repas donné à La Haye par les artistes des Pays-Bas, en l'honneur de M. Dekeiser, peintre d'Anvers. M. J. Bosboom, peintre lui-même, y porta un toast où, rappelant que la Belgique avait érigé une statue à Rubens, il exprimait le vœu qu'il en fût élevé une à Rembrandt. Ce toast fut accueilli avec enthousiasme. Le lendemain, deux commissions d'artistes et d'amateurs se formèrent, l'une à La Haye, l'autre à Amsterdam. Celle-ci, prise dans le sein de la société *Arti et Amicitiæ*, se composait de MM. J.-W. Pieneman, président, J. A. Kruseman, vice-président, L. Portman, secrétaire, W.-M. Klijn, trésorier, N. Pieneman, B.-B. Tourel (graveur émérite qui a eu l'honneur d'avoir pour disciple M. Calamatta), Tétar Van Elven, J.-S. Doyer et L.-H. de Fontenay. On y adjoignit plus tard MM. A. Oltmans, F. Greive, Dubourcq, qui remplaça le vice-président, et J. Warninck, qui remplaça le trésorier. Les membres de la commission de La Haye furent : MM. Beynen, président, Van de Sande Backuysen, vice-président, E.-M. Calisch, secrétaire, J. Van Hove, trésorier, J. Eeckout, A. Schelfout, J. Moerenhout, A. Waldorp et L.-A. Vincent. On y fit entrer plus tard, et c'était bien juste, M. J. Bosboom, ainsi que MM. J. Van Weerden et W. Dreibholtz. La première réunion des deux commissions eut lieu à Lisse, en juillet 1841. On tomba d'accord que c'était à Amsterdam, où Rembrandt avait passé sa vie et laissé tant de preuves de son génie, que devait être élevée sa statue. On décida ensuite que le modèle de ce monument national serait confié à un artiste des Pays-Bas et fondu en bronze dans une fonderie nationale, et l'on adressa une requête au bourgmestre de la ville d'Amsterdam, afin d'obtenir un emplacement pour l'érection de la statue. Le bourgmestre répondit favorablement, et proposa, comme le point le plus convenable, la place de l'ancienne Bourse.

Nantis de cette concession, les commissaires rédigèrent un programme et

[1] Lofrede op Rembrandt door J. Immerzeel junior, lid van de Maatschappij van Nederlandsche Letterkunde te Leyden. Te Amsterdam, 1841.

ouvrirent des listes de souscription. Le prince d'Orange, depuis Guillaume III, le même qui avait formé à Bruxelles cette fameuse galerie de tableaux, fut le premier souscripteur. Il s'associa au projet de tous ses vœux et fit contribuer largement tous les membres de sa famille. Cet exemple fut suivi par de grands personnages. A Leyde, à Rotterdam, à Utrecht, à Harlem, à Dordrecht et même à Anvers, des amateurs se réunirent pour activer la souscription, et une certaine somme fut amassée, qu'on se hâta de convertir en rentes, par une précaution toute hollandaise. Cependant, dix ans s'écoulèrent sans qu'on pût arriver au chiffre prévu pour la dépense. Il faut bien le dire, Rembrandt, si célèbre dans le monde, était assez peu connu en Hollande, si ce n'est des amateurs et des artistes. Beaucoup de bons bourgeois, à qui l'on présentait la liste de souscription, demandèrent si c'était un marin. D'autres s'étonnaient qu'un simple peintre fût jugé digne des honneurs d'une statue. On aurait dû, suivant eux, commencer par les illustres amiraux de la Hollande, et peut-être aussi faire passer Vondel avant Rembrandt. Bref, la souscription s'étant ralentie, on eut un instant l'idée d'exécuter la statue en *mastic-pierre*.

Quant au modèle, il fut d'abord question d'ouvrir un concours; mais comme il n'y avait alors dans les Pays-Bas aucun autre sculpteur de talent que MM. Royer et Van der Ven, on abandonna cette idée, le premier de ces deux artistes ayant accepté la proposition de faire un modèle de la statue, moyennant une faible indemnité. La maquette achevée, M. Royer l'exposa dans les bâtiments de la société *Arti et Amicitiæ* à Amsterdam, ensuite à La Haye, dans les salons de l'Académie. Le roi Guillaume II se la fit porter dans son palais, où elle fut jugée par tout ce qu'il y avait d'hommes éclairés en Hollande. On trouva que l'artiste avait saisi la ressemblance physique de Rembrandt aussi bien que sa physionomie morale. M. Royer fut donc invité à exécuter son modèle, ce qu'il fit en 1847. Il ne restait plus qu'à le fondre en bronze, lorsque les événements de France ayant fait baisser les fonds publics, le capital de la souscription se trouva tout à coup réduit presque de moitié : il fallut ajourner. Toutefois les artistes ne perdirent pas courage, et, grâce à leurs efforts, on parvint, en 1849, à couvrir les frais de la fonte en bronze, qui fut confiée à MM. Enthoven, de La Haye.

Le 7 mai 1852, la statue fut montée sur son piédestal à Amsterdam, non pas au milieu de la place de l'ancienne Bourse, comme le bourgmestre l'avait annoncé d'abord, mais sur le Marché au beurre, emplacement moins convenable, désigné en dernier lieu par l'autorité, sous prétexte que le percement du Rockin s'opposait au projet primitif; mais en réalité pour donner une petite satisfaction aux vaniteux dédains de l'aristocratie locale. L'inauguration eut lieu le 27 mai, au milieu d'une fête brillante, dont je donnerai plus loin la description, et qui fut organisée par les membres de la société *Arti et Amicitiæ*. Sur la face antérieure de la statue on lit : REMBRANDT, et sur la face opposée, en hollandais : HOMMAGE DE LA POSTÉRITÉ, ANNO 1852.

LE BOURGMESTRE SIX

Le portrait en pied de Jean Six, auteur hollandais, qui fut depuis bourgmestre de la ville d'Amsterdam. Ce portrait, gravé d'une pointe très-fine, est remarquable par un très-bel effet de clair-obscur. Six est représenté debout, adossé à une croisée ouverte, d'où vient le jour. Il est occupé à lire un livre broché, de format in-quarto, qu'il tient des deux mains. L'attention qu'il porte à sa lecture est parfaitement exprimée sur son visage, qui n'est éclairé que par le reflet des pages du livre. Son habit est ouvert par le haut, ainsi que son collet dont on voit pendre les cordons. Sa chevelure blonde et abondante tombe avec grâce sur ses épaules. Son manteau jeté derrière lui sur l'appui de la fenêtre, lui sert comme de coussin. On voit à gauche, dans le fond, son épée et son baudrier placés sur une table, au-dessus de laquelle paraît un tableau couvert d'un rideau presque entièrement tiré. Au bas, du même côté, sur le devant, est une chaise sur laquelle il y a deux livres, dont l'un est ouvert. On lit en bas, dans une petite marge, vers la gauche : *Jean Six, Œ. 29*, et vers la droite : *Rembrandt f. 1647*.

Il y a trois états connus de cette planche célèbre :

Premier état. Il est de la dernière rareté. On voit à la fenêtre, derrière le personnage, un appui de pierre qui monte jusqu'à la hauteur de la moitié de son bras. Le nom de Rembrandt et celui de Six ne sont pas encore gravés. Le musée d'Amsterdam et le Cabinet des estampes de Paris, possèdent une épreuve de cet état. Celle du Cabinet de Paris que l'on voit exposée dans un cadre, a été acquise en 1755 à la vente de Chabannes pour le prix de 864 francs[1].

Second état. L'appui de pierre est supprimé. Le nom de *Rembrandt* est gravé à droite, avec la date 1647. Les deux chiffres du milieu sont écrits à rebours. Cette seconde épreuve qui est fort rare, est aussi veloutée et aussi belle que la première, surtout quand elle est tirée sur papier du Japon. Nous avons vu, cette année même, à la vente de M. Th. (Thorel) à Paris, une pareille épreuve s'élever au prix de 3,500 francs. Cette épreuve avait été achetée par M. Thorel, en 1847, à la vente Debois, où elle lui avait coûté 3,000 francs.

1. *Notice des estampes exposées à la Bibliothèque royale*, par Duchesne aîné. Paris, 1837.

Troisième état. Dans la marge du bas, à gauche, on lit *Jean Six*, Æ. 29, et à droite, *Rembrandt*, 1647. Les chiffres 6 et 4 sont regravés dans le sens convenable. On rencontre des épreuves de cet état qui sont encore veloutées et vigoureuses. Elles sont très-rares.

Gersaint raconte que, dans un de ses voyages en Hollande, il eut la bonne fortune de se trouver à Amsterdam, quand on y faisait la vente du cabinet de Six. On y voyait figurer, dans une magnifique collection d'estampes, vingt-cinq épreuves du portrait de Six, qui furent vendues de 15 à 18 florins chacune. Il en acheta, lui, Gersaint, trois ou quatre. En 1750, un amateur anglais en acheta une en Hollande, 150 florins. Six ans plus tard, à la vente de M. Batt, ce même portrait s'éleva au prix de 35 livres sterling. On vient de voir combien la valeur en est augmentée.

Il est dit que M. de Béringhen, lorsqu'il fit sa fameuse collection, ne put à aucun prix se procurer une épreuve de ce portrait de Six, et qu'il dut se consoler de cette lacune au moyen d'une copie très-bien faite (sans doute un dessin) et de nature à tromper les connaisseurs eux-mêmes. Cela ferait croire que la planche avait été pendant quelque temps égarée : car les épreuves n'en étaient pas absolument introuvables. La planche est aujourd'hui entre les mains de la famille Six à Amsterdam. Elle était si finement gravée qu'elle s'est bien vite usée à l'impression. On en rencontre parfois des épreuves pâles et tristes, dont quelques-unes ont été reprises au lavis et retravaillées ; mais il est facile de les reconnaître, pour peu qu'on ait vu les belles épreuves. Il existe des copies gravées de ce portrait. Celle de Basan est lourde et sans esprit. Celle de François Novelli vaut beaucoup mieux.

Hauteur, 0,245. Largeur, 0,190.

BARTSCH, 285. CLAUSSIN, 282. WILSON, 287.

L'amitié de Rembrandt a valu au bourgmestre Six une réputation qui s'est répandue dans toutes les parties du monde où le bel art de la gravure est connu, car bien que Jean Six fût un homme de mérite et un poëte distingué, on peut assurer que son nom serait aujourd'hui parfaitement oublié, s'il n'eût été buriné par Rembrandt dans la marge de ce beau portrait, un des plus fameux de son œuvre. Nous savons, du reste, assez peu de chose sur Six, et voici tout ce que nous apprennent les livres hollandais. Jean Six, né en 1618, appartenait à une des plus anciennes familles de la Hollande. Il était fils de Jean Six et d'Anna Vijmer. Dès sa première jeunesse, il montra beaucoup de goût pour la langue latine et pour la littérature de son pays. Il fit même quelques opuscules dont les titres ne nous ont pas été conservés. Le seul ouvrage que l'on connaisse de lui maintenant, c'est la tragédie de *Médée*. Encore est-il probable que cet ouvrage serait oublié comme le reste, s'il n'avait donné lieu à l'estampe que Rembrandt grava tout exprès pour orner le livre de son ami, et qu'on appelle le *Mariage de Jason*. Nous avons donné

plus haut l'analyse de cette tragédie remarquable, et l'on a pu voir qu'elle était l'œuvre d'un esprit vigoureux et cultivé.

En 1655, l'année même où sa tragédie fut représentée pour la première fois, Jean Six épousa Marguerite Tulp, fille de Nicolas Tulp, bourgmestre de la ville d'Amsterdam. Médecin distingué et professeur d'anatomie, Nicolas Tulp était le même qui avait été le patron de Rembrandt, lorsque celui-ci vint s'établir à Amsterdam, en 1630; et l'on se rappelle que le jeune peintre, pour lui témoigner sa reconnaissance, peignit ce professeur au milieu de son amphithéâtre, disséquant le cadavre devant ses élèves, dans le tableau si célèbre sous le nom de *la Leçon d'anatomie*. Ce fut apparemment chez Nicolas Tulp que Rembrandt fit la connaissance de Jean Six qu'il devait immortaliser à son tour. Cependant le mariage de Six avec Marguerite Tulp contribua, beaucoup plus que ses talents, à le faire nommer membre du comité des États de Hollande, dignité à laquelle n'étaient guère admissibles que les parents ou alliés des anciens membres. L'année suivante, Six devint secrétaire de la ville d'Amsterdam; mais il ne fut bourgmestre qu'en 1691, lorsqu'il avait la tête grise, dit le biographe hollandais. Dans le temps de la guerre entre l'Angleterre et la Hollande, vers 1667, il avait été élu échevin; il le fut encore dans les années 1688 et 1689. Jean Six mourut le 18 mai 1700, âgé de 82 ans. Il était seigneur de Vromade et d'Hillegom. Il avait eu huit enfants qui, la plupart, moururent avant lui.

Sur une épreuve du portrait de Six par Rembrandt, le poëte Vondel, leur ami commun, écrivit quatre vers hollandais, dont voici à peu près la traduction :

> Tel on nous peint Jean Six dans sa verte jeunesse,
> Amoureux des beaux-arts dont toujours il rêva,
> Mais plein, pour la vertu, d'une austère tendresse :
> Or, la vertu demeure, et la couleur s'en va.

J'ai trouvé ces vers dans l'ouvrage de Jacobus Kok, qui a pour titre : *Vaderlandsch Woordenboek*. Deel. XXVII. Les voici au surplus en Hollandais :

> « Zoo maelt men Six, in 't bloeiens van zijn jeught,
> « Verlieft op kunst, en wetenschap en deught
> « Die schooner blinkt dan iemands pen kan schrijven,
> « De verf vergaet : de deugth zal eeuwigh blijven! »

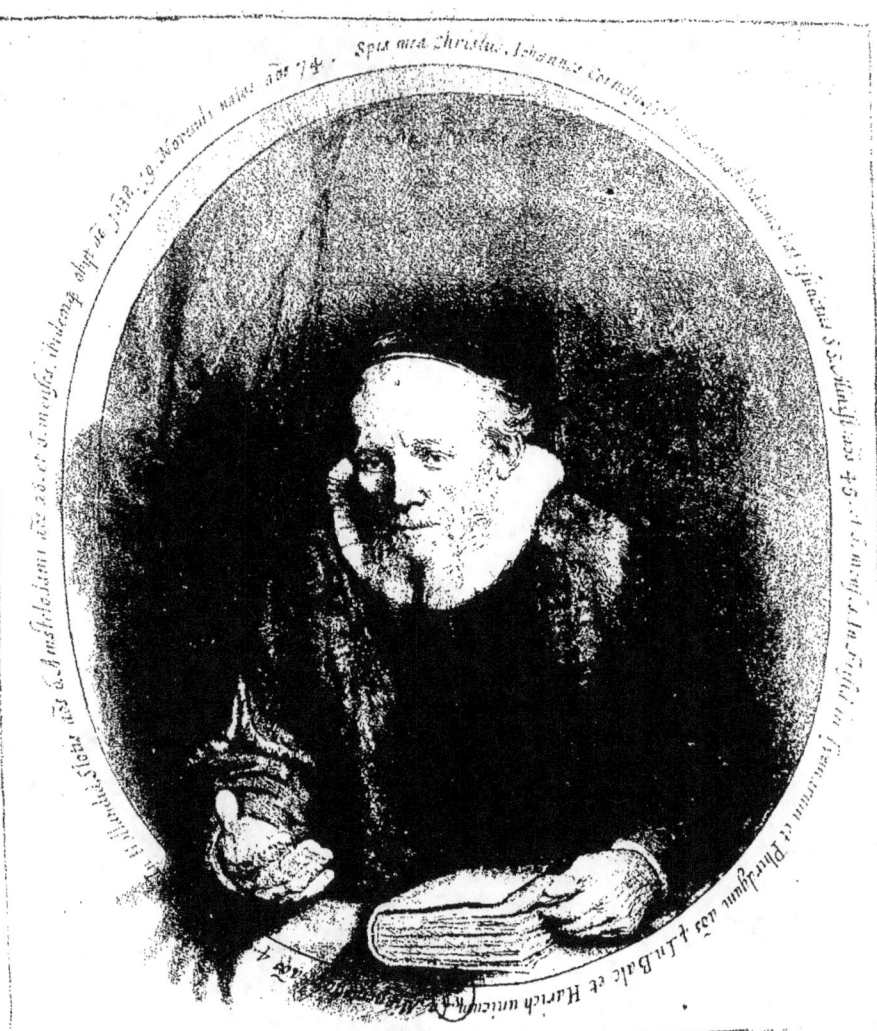

JEAN CORNEILLE SYLVIUS

Portrait de Jean Corneille Sylvius, célèbre ministre prédicant d'Amsterdam. Il est représenté à une sorte de fenêtre ovale, tenant de la main gauche un livre fermé dans lequel il a ses doigts, et avançant la main droite dans l'action de prêcher. Il porte une calotte sur la tête, une fraise au cou, et il est revêtu d'un manteau garni de fourrures et à manches courtes. Sa main droite sortant du cadre ovale avec un relief extraordinaire, y projette une ombre très-forte. On voit aussi l'ombre portée de sa tête sur le bord gauche de la fenêtre. De ce côté pend un rideau, et au milieu du haut, sur un pilier, on lit *Rembrandt, 1645*. Autour de l'ovale est écrit : *Spes mea Christus Johannes Cornelij Sylvius Amstelodamo-bat : functus SS. minist. : annos 45 et 6 menses in Frysia, in Tyemarum et Phirzgum annos 4 in Bale et Harich unicum. In minnersiga annos 4. Slotis annos 2. In Hollandiâ Slotis annos 6. Amstelodami annos 28 et 6 menses, ibidem que obijt anno 1638. 19 novembris natus annos 74.* etc. Au bas, dans une grande marge, sont écrits sur deux colonnes, huit dystiques latins de Barlæus :

Cuius adorandum docuit facundia Christum,	Nec sola voluit fronte placere bonis.
Et populis veram pandit ad astra viam,	Sic statuit : Jesum vitâ meliore doceri
Talis erat Sylvi facies. Audivimus illum	Rectius, et vocum fulmina posse minus.
Amstelijs isto civibus ore loqui.	Amstela, sis memor extincti qui condidit urbem
Hoc Frisijs præcepta dedit : pietas q. severo	Moribus : hanc ipso fulsijt ille Deo.
Relligioq. diu vindice tuta stetit.	C. BARLÆUS.
Præluxit, veneranda suis virtutibus, ætas.	
Erudytq. ipsos fessa senecta viros.	Haud amplius deprædico illius dotes.
Simplicitatis annos fucum contem-it honesti,	Quas æmulor, frustraque persequor versu.
	P. S.

Ce portrait se rencontre rarement, surtout beau d'épreuve, parce que la gravure en étant peu profonde, n'a pu tenir longtemps à l'impression. C'est au velouté des barbes et à la saleté du fond de la planche, particulièrement dans les coins, que se reconnaissent les premières épreuves [1].

Hauteur, 0,277. Largeur, 0,181.

BARTSCH, 280. CLAUSSIN, 277. WILSON, 282.

Jean Corneille Sylvius était, nous l'avons dit, le cousin de Saskia Uylenburg, femme de Rembrandt. Il avait été ministre à Sloten, près de Leuwaarden, en Frise,

[1] Wilson dit au sujet de cette planche, que la plus belle épreuve qu'on en connaisse était celle que possédait lord Aylesford. Il ajoute que cette épreuve avait appartenu à Sylvius lui-même, et qu'elle était passée des mains de sa famille dans celles de M. de Bosch,

et c'est là sans doute qu'il avait connu la famille Uylenburg et s'était marié avec Aeltje Uylenburg, nièce de Rombertus, et par conséquent cousine de Saskia.

Voici ce que nous savons, du reste, des diverses phases du ministère de Jean Corneille Sylvius. En 1593, il devint *proponent*, et fut appelé à Tiemmarum et à Firdgum; en 1597, à Balk et à Harich; l'année suivante, à Minnertsga; en 1602, il passa à Sloten en Frise, et deux ans après à Sloten en Sloterdijck. C'est en 1610 qu'il fut ministre prédicant dans les églises d'Amsterdam; il avait commencé les fonctions de son ministère à l'hôpital de cette ville. Il y mourut à l'âge de soixante-quatorze ans, le 19 novembre 1638, quatre ans après le mariage de sa cousine avec Rembrandt.

C'est ici, au surplus, le second portrait de Jean Corneille Sylvius, puisque nous avons dit et prouvé à l'article précédent, que le portrait catalogué par Adam Bartsch sous le titre de *Janus Sylvius*, représentait absolument le même personnage que celui-ci.

à la vente duquel elle fut achetée par Josi. Mais il est impossible qu'une épreuve du second portrait de Sylvius lui ait appartenu à lui-même, car ce portrait fut gravé par Rembrandt de souvenir, ou peut-être d'après une peinture, sept ans après la mort de Sylvius. Quoi qu'il en soit, nous dirons un mot, ici, de la collection de lord Aylesford, dont nous avons parlé en plusieurs endroits de cet ouvrage. Bien des fois nous avons entendu des amateurs demander le catalogue de la vente Aylesford, et nous-même nous l'avions longtemps cherché; mais nous avons su enfin que la vente de cet amateur n'avait jamais été faite publiquement. L'œuvre de Rembrandt seul, et il était bien loin d'être complet, fut vendu par lord Aylesford pour la somme de trois mille livres sterling (75,000 francs,) au fameux marchand d'estampes Woodburn, celui-là même dont la vente s'est faite à Londres au mois de juillet dernier (1854).

Croirait-on que cet habile marchand, qui était aussi un fin connaisseur, revendit à M. Holford pour trois mille cinq cents livres sterling, dix-sept pièces seulement de l'œuvre de lord Aylesford! Parmi ces pièces se trouvait une épreuve du *Juif à la Rampe* avec la bague noire. Il importe d'ajouter que M. Holford est trente ou quarante fois millionnaire.

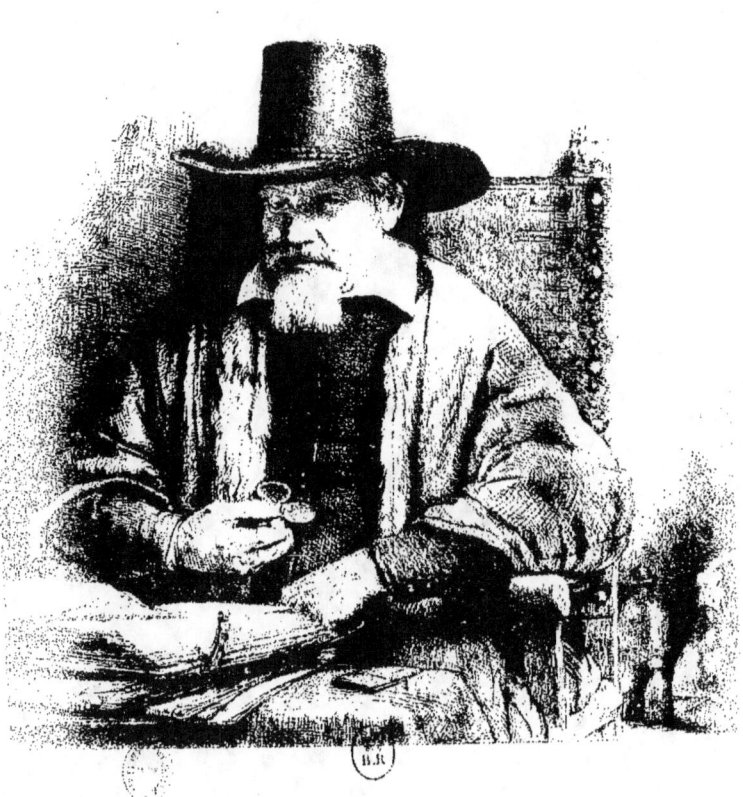

LE DOCTEUR PETRUS VAN TOL

PIÈCE DITE : *L'AVOCAT TOLLING.*

Un portrait d'homme, des plus rares de l'œuvre de Rembrandt. Il représente le médecin Pierre Van Tol, vu presque de face, assis dans un fauteuil devant une table sur laquelle se trouvent, à gauche, plusieurs livres ouverts les uns sur les autres. Sa tête est couverte d'un chapeau rond un peu élevé, qui projette une ombre sur les yeux. Il porte une moustache, une barbe blanche taillée carrément, un collet, et une robe qui paraît doublée de fourrure. Ses bras sont appuyés sur le fauteuil dont le dossier est orné de clous et surmonté d'une tête de lion. Au bas de la droite, on aperçoit une bouteille bouchée d'un linge et se terminant par un tuyau recourbé comme une cornue, une autre bouteille carrée, et une petite fiole entre les deux. Ces trois objets paraissent indiquer l'étude de la chimie. Le fond est ombré de plusieurs tailles derrière les bouteilles, et sur la gauche, tout le long du fauteuil et un peu au-dessus. Ce morceau porte en bas une marge d'environ dix-sept millimètres.

On connaît un *premier état* de cette pièce où le coude gauche, au lieu d'être arrondi, fait un angle. Il s'en trouva une épreuve à la vente Verstolk de Soelen. Il va sans dire qu'elle est de la dernière rareté.

Les épreuves du *second état* sont toutes avec des barbes, ce qui fait présumer que la planche n'a tiré qu'un très-petit nombre, et qu'elle a été ensuite brisée ou perdue; cela expliquerait pourquoi les épreuves en sont si rares.

Hauteur y compris la marge, 0, 196.-Largeur, 0, 148.

BARTSCH. 284. CLAUSSIN. 281. WILSON. 286.

Gersaint et Bartsch ont donné à ce portrait le nom de l'avocat Tolling, mais j'ai lieu de penser qu'ils ont fait erreur. Le catalogue de Burgy, rédigé à La Haye en 1755, par un amateur hollandais, qui devait être sur ce point mieux instruit que Gersaint, désigne ainsi cette pièce : *le Portrait fameux du médecin Pierre Van Tol, extraordinairement rare;* et tout me fait supposer que cette désignation est la meilleure. Il est en effet bien peu vraisemblable que Rembrandt eût représenté un avocat entouré de fioles et d'objets indiquant l'étude de la chimie, et il faut dire aussi qu'on ne voit pas souvent les avocats se livrer à un tel genre d'étude.

Quoi qu'il en soit, ce portrait, fort bien gravé d'ailleurs, est d'une si grande rareté que les connaisseurs se le disputent avec acharnement dans les ventes publiques, lorsqu'il vient par extraordinaire à s'y produire. Il me souvient à ce sujet d'avoir entendu raconter par un amateur français en réputation, qui habite Londres, qu'à la vente Pole Carew, qui eut lieu dans cette ville en 1835, il se passa une scène intéressante à propos d'une épreuve de *l'Avocat Tolling.* A cette vente se trouvaient les

plus illustres curieux de l'Angleterre : lord Aylesford, lord Spencer, sir Astley, William Esdaile, Chambers Hall, Wilson, Maberly, M. Donnadieu, notre compatriote, grand collecteur d'autographes, de dessins et d'estampes, le chevalier de Claussin, auteur d'un des *Catalogues* de Rembrandt, et en même temps les plus riches marchands de Londres : les Colnaghi, les Tiffin, les Smith, les Evans. Jamais peut-être on ne vit de plus magnifiques estampes. Presque toute la collection de Pole Carew provenait des cabinets Barnard, Haring, Hibbert, lord Bute. Le portrait d'Asselyn, avec le chevalet, c'est-à-dire du premier état, fut vendu 39 livres, 18 schellings (près de 1,000 francs); le portrait du ministre anabaptiste Anslo avait été poussé à 74 livres, 11 schellings (1,800 francs) : la pièce de cent florins venait de monter à 163 livres (4,075 francs). Enfin on mit sur table l'*Avocat Tolling*. C'était une épreuve admirable, presque unique, chargée de barbes, avec les bords raboteux, moins travaillée que celle du musée d'Amsterdam. Elle avait été achetée par M. Pole Carew 56 livres seulement, à la vente de M. Hibbert, en 1809. La chaleur des enchères était à son comble. Toutes les physionomies paraissaient altérées. M. de Claussin respirait à peine. Quand l'estampe passa devant lui, elle avait déjà monté à 150 livres! Il la prit d'une main tremblante, l'examina quelque temps à la loupe et mit 5 livres; mais en un tour de table, l'enchère s'éleva à 200 livres (5,000 francs!); le pauvre Claussin était pâle; une sueur froide ruisselait sur ses tempes. N'y pouvant plus tenir, et sentant qu'il avait affaire à quelque puissance, il essaya de fléchir le compétiteur inconnu qui lui faisait une si rude guerre. Après avoir balbutié quelques mots en anglais, « Messieurs, reprit-il dans cette même langue qu'il parlait comme sa langue maternelle, vous me connaissez, je suis le chevalier de Claussin; j'ai consacré une partie de mon existence à dresser un nouveau Catalogue de l'œuvre de Rembrandt, et à copier à l'eau-forte les plus rares estampes de ce grand maître. Il y a vingt-cinq ans que je cherche l'*Avocat Tolling*, et je n'ai guère vu ce morceau que dans les collections nationales de Paris et d'Amsterdam, et dans le portefeuille de feu Barnard, où se trouvait l'épreuve que voici. Si cette épreuve m'échappe, il ne me reste plus, à mon âge, d'espérance de la revoir. Je supplie mes concurrents de prendre en considération les services que mon livre a pu rendre aux amateurs, ma qualité d'étranger, les sacrifices que j'ai faits toute ma vie pour composer une collection qui me permît de faire des remarques nouvelles sur ce bel œuvre de Rembrandt... Un peu de générosité, Messieurs, » ajouta Claussin, pour sa péroraison; il avait déjà les larmes aux yeux. Ce *speech* inattendu ne fut pas sans produire quelque sensation. Beaucoup en furent touchés; quelques-uns souriaient, et racontaient tout bas que ce même M. de Claussin qui était capable de pousser une estampe à quatre et cinq mille francs, était souvent rencontré le matin dans les rues de Londres, allant chercher deux sous de lait dans un petit pot... Mais après un moment de silence, un signe fut fait à l'*auctionner*, une enchère fut criée..., et le marteau fatal tomba sur le chiffre 220 livres!... On sut alors seulement que l'heureux acquéreur était M. Verstolk de Soelen, ministre d'État en Hollande.

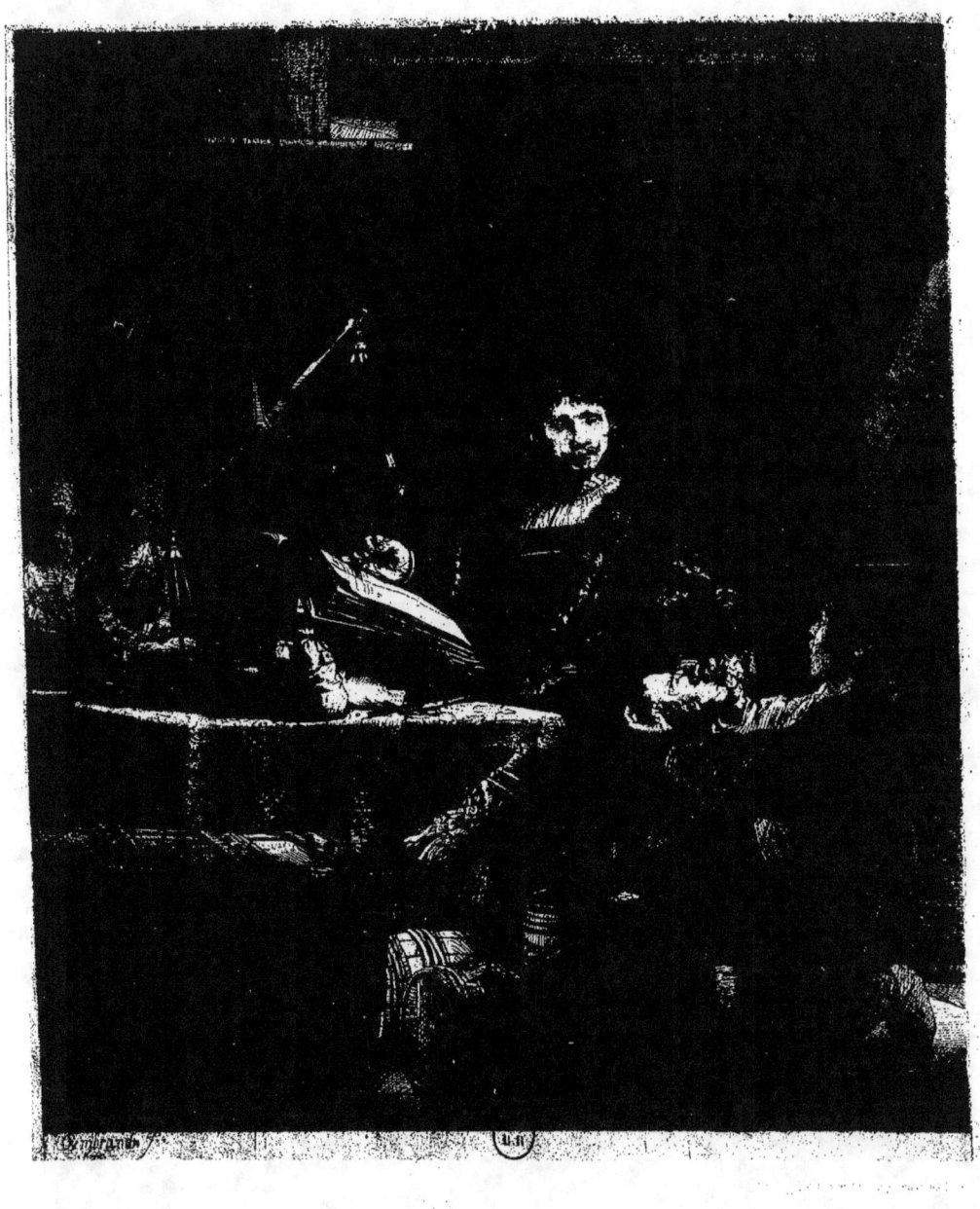

UYTENBOGAERT

DIT

LE PESEUR D'OR

Portrait d'Uytenbogaert, receveur des États de Hollande. Il est représenté assis à une grande table sur laquelle sont placés plusieurs sacs d'argent et un grand livre de compte. Il tient une plume de sa main droite qui est appuyée sur ce livre ; de l'autre main, il donne un sac d'argent à un garçon de comptoir qui est sur le devant à droite, un genou en terre. Le receveur est coiffé d'un bonnet de mezzetin et vêtu d'une robe garnie de fourrure. Au-dessus du grand livre, on voit des balances, avec deux sacs dans un des deux bassins. Sur le devant à gauche, on remarque un coffre de fer et trois tonneaux dont deux sont couchés et l'autre est posé sur son fond. Dans celui-ci on voit des pièces de monnaie. Dans le fond de la gauche, on aperçoit, en dehors d'une porte dont le bas est fermé, un homme avec un sac d'argent, et une femme qui appuie une main sur le battant de la porte, et semble avancer l'autre main. Au-dessus de la tête de Uytenbogaert, il y a sur le mur un tableau de forme oblongue, cintré par le haut, où est représenté le sujet du *Serpent d'airain*. Au bas, dans la marge à gauche, est gravé *Rembrandt f.*, et au-dessous : 1639.

On distingue trois états de ce portrait :

Premier état. Extrêmement rare. La tête du receveur n'est exprimée qu'au trait et par trois ou quatre hachures.

Wilson, à propos de ce premier état, mentionne une épreuve qu'il en a possédée et qui provenait de la vente Denon. Rembrandt, dit-il, y avait dessiné la tête d'une façon tout à fait magistrale, mais il l'avait modelée par d'autres travaux que ceux qu'il a ensuite employés dans le portrait fini. Il avait aussi lavé au bistre toute la planche, et y avait mis l'effet brillant et moelleux d'une peinture. Il est probable [1], ajoute Wilson, que Rembrandt ayant dû attendre pour dessiner la tête du receveur (qui peut-être n'avait pas eu le temps de poser), acheva le portrait sur l'épreuve en question et suppléa au visage absent de son modèle, de manière à se donner à lui-même, en attendant, la satisfaction d'un bel effet.

Nous ajouterons à cette note de Wilson, que le catalogue Denon rédigé par M. Duchesne, ne décrit comme épreuve du *Peseur d'or*, retouchée au pinceau, qu'une épreuve du second état.

1. It is not unlikely that Rembrandt perhaps waited for the actual portrait of the Receiver, so as to cause the vacancy for the face ; and in meantime, in the impression here noticed, supplied a countenance, to please himself with the perfect effect. *A descriptive Catalogue of the prints of Rembrandt, by an amateur.* London, 1836.

Second état. Très-rare. La tête du receveur est finie et les pièces de monnaie qui étaient sur le tonneau sont, non pas mieux indiquées que dans le premier état (comme le disent nos prédécesseurs Claussin et Wilson), mais au contraire presque entièrement effacées. Cette seconde épreuve est chargée de barbes principalement aux fourrures de la robe du receveur, qui ont été reprises à la pointe sèche, et ces barbes y produisent un effet brillant.

On sait que le capitaine William Baillie a fait une assez bonne copie de ce second état du portrait du *Peseur d'or*; on y lit dans la marge du bas :

> Scilicet improbæ
> Crescunt divitiæ.

Vers la droite est marqué le monogramme du capitaine, composé des lettres W et B entrelacées ; mais comme il y a, de cette copie, des épreuves avant la lettre qu'on ne distingue pas aisément (dit Bartsch) de l'estampe originale, il est nécessaire d'appeler l'attention des amateurs sur le sac d'argent que le peseur d'or donne au garçon à genoux devant lui. Dans l'estampe originale, il y a, au haut de ce sac, un pli de la forme d'un 3 écrit à rebours et penché, tandis que dans la copie de Baillie, ce même pli ressemble à un 5.

Il y a encore, ajoute Bartsch, une autre copie non moins trompeuse (le mot *trompeuse* nous paraît ici un peu fort), fait par Jacques Hazard, amateur anglais, mort à Bruxelles en 1787. Elle diffère de l'estampe originale et de la copie de Guillaume Baillie, en ce que le livre de compte du receveur n'offre aucun trait d'écriture.

Nous devons signaler encore une troisième copie en sens inverse, par Van Bruges.

Troisième état. La planche est entièrement retouchée, et cette retouche que l'on dit avoir été exécutée par le capitaine Baillie, a fait beaucoup perdre à l'estampe de sa beauté et de son éclat. La reprise des travaux a donné de la lourdeur à diverses parties, principalement aux fourrures de la robe et à la tête du garçon de comptoir qui a un genou en terre. Le visage du receveur porte aussi la trace de travaux additionnels, et l'on remarque sur le tableau qui représente le serpent d'airain de nouvelles hachures qui, partant de la figure du serpent, rayonnent sur la planche.

Les épreuves de ce troisième état sont ordinairement sur du faux papier des Indes, *on thick spurious India paper*, lequel imite le vieux papier du Japon avec cette différence, que le papier dont Rembrandt se servait est fait de soie pure et se déchire difficilement, au lieu que le papier sur lequel se trouvent imprimées les épreuves de la planche retouchée par Baillie, est très-cassant, étant fait d'écorce d'arbre.

Hauteur, 0,250, y compris la marge inférieure qui est de 18 millimètres. Largeur, 0,205.

BARTSCH, 281. CLAUSSIN, 278. WILSON, 283.

Nous avons vainement cherché quelques renseignements sur Uytenbogaert, et nous n'avons pas même pu savoir s'il était, ou non, parent de Jean Uytenbogaert, ministre des Remontrants, dont le nom latinisé s'écrit, en Hollande, *Wtenbogardus*, ainsi que Bartsch l'écrit lui-même dans son catalogue, sans doute pour distinguer, l'un de

l'autre, les deux personnages. Le seul ouvrage où nous espérions trouver quelque indication intéressante touchant le *Peseur d'or* était le *Catalogue descriptif de sept mille portraits hollandais*, publié à Amsterdam en 1853 par M. Frédérik Müller, un des plus savants libraires de l'Europe; mais ce précieux dictionnaire ne renferme pas le nom du receveur des États de Hollande, et il nous souvient en effet que lorsque M. Müller nous montra sa magnifique collection en 1851, nous lui exprimions le regret de n'y pas voir figurer encore quelques-uns des rares portraits de Rembrandt, entre autres l'original du *docteur Petrus Tolling* et le *Peseur d'or*. M. Scheltema, dans sa curieuse biographie de Rembrandt, ne nous fournit non plus aucun document sur Uytenbogaert. Nous trouvons seulement le nom de ce financier, cité plus d'une fois dans la correspondance de Rembrandt avec Constantin Huygens, secrétaire du prince Frédéric Henri, au sujet des sommes qui étaient dues au peintre pour ses tableaux, et c'est sans doute à l'occasion des paiements que Rembrandt eut à toucher des mains du receveur, que se fit leur connaissance, ou, pour mieux dire, que se lia leur amitié.

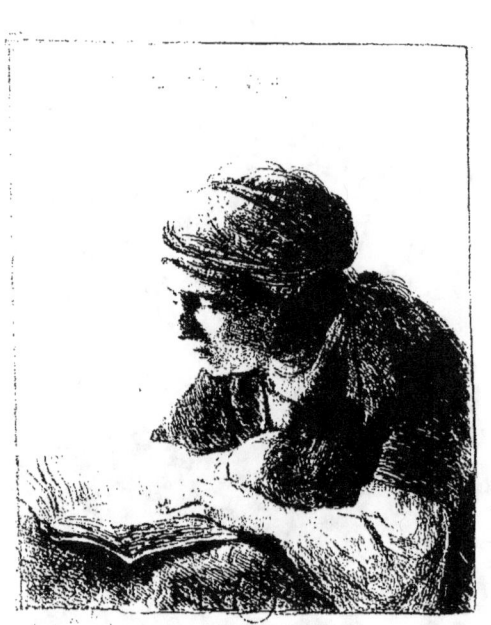

LA LISEUSE

Le portrait d'une jeune femme, vu presque de profil, à mi-corps, et dirigée vers la gauche. Elle est assise à une table et penchée sur un livre qu'elle lit attentivement. Elle est coiffée d'un bonnet à ramages, retenu par une étroite écharpe dont les deux bouts retombent sur son épaule et sur son dos. Sa main gauche est appuyée sur le livre qu'elle lit, et sa main droite, posée sur la poitrine, est à demi-cachée sous sa robe. Cette estampe est bien gravée et d'un bel effet. On lit vers le milieu du haut *Rembrandt f. 1634.*

Il y a trois états de cette planche :

Premier état. Extrêmement rare. La planche n'est pas d'équerre sur la gauche. Le nez de la liseuse est plus court que dans les épreuves ordinaires. Le contour de la paupière de l'œil gauche est inachevé, ce qui produit l'effet d'une touffe de cils blonds. Les hachures qui se voient au-dessous du livre, à gauche, ne traversent pas le trait carré, et ne l'atteignent même pas. Le bras, ou, si l'on veut, la manche du corsage est moins large de quelques millimètres.

Second état. Le trait carré a été rentré pour que la planche fût d'équerre; il empiète maintenant sur le livre et coupe les hachures dont nous venons de parler. La manche du corsage est élargie. Le contour de la paupière de l'œil gauche est repris.

Troisième état. Il diffère des deux premiers en ce que le nez s'y trouve légèrement allongé et grossi par le bas.

<p align="center">Hauteur, 0,124. Largeur, 0,099.</p>

<p align="center">BARTSCH, 346. CLAUSSIN, 335. WILSON, 344.</p>

Nous relèverons, à propos de ce joli morceau, une des erreurs les plus étranges assurément qui aient pu échapper à un iconographe. Cette erreur consiste à avoir donné la description d'une estampe qui n'existe point et n'a jamais existé. Adam Bartsch, sous le titre de *Vieille femme méditant sur un livre*, a décrit une gravure factice, composée de deux morceaux très-adroitement rapportés, laquelle se trouvait de son temps au Cabinet des estampes de la Bibliothèque du roi, et s'y trouve

encore aujourd'hui. M. de Péters, peintre et célèbre amateur, dont la collection fut achetée par le Cabinet des estampes en 1786, s'était avisé de couper la tête de la *Liseuse* (n° 345), et de la remplacer par la tête de la *Mère de Rembrandt* (n° 352) qui précisément n'est gravée que jusqu'au menton. Ces deux pièces étaient ajustées à s'y méprendre. On conçoit parfaitement que Bartsch, admis à voir l'œuvre de M. de Péters dans le cabinet de cet amateur, ne pouvait ni suspecter une pareille supercherie, ni se permettre une vérification impolie, dans le cas où il aurait conçu quelque doute. La vérité est qu'il tomba dans le piége, et décrivit comme un morceau *de la dernière rareté*, l'estampe qu'il avait sous les yeux, sans s'apercevoir de la disparate qui existait entre une tête aussi vieille et une main aussi jeune. Depuis 1784, qui est l'époque où Bartsch vit l'œuvre de M. de Péters, la tête si habilement rajustée sur les épaules de la *Liseuse*, s'est en quelques endroits légèrement décollée, et pour peu qu'on y regarde, on aperçoit les traces du raccord, qui d'ailleurs est parfaitement visible si l'on retourne l'estampe. On peut donc s'étonner que Claussin, avec sa prétention de refaire Bartsch, se soit borné à le copier ici, sans se livrer à une vérification qui était devenue facile. Il faut croire, du reste, qu'il fut averti de son erreur; car lorsqu'il publia son *Supplément*, il avoua qu'on pouvait *aisément* reconnaître dans cette pièce, un procédé de l'imprimeur qui, faisant passer la même feuille sur deux planches différentes, avait ainsi composé une nouvelle estampe. Mais cela même n'est pas exact; car c'est en superposant une épreuve à l'autre, après en avoir aminci les bords, que certains amateurs ont arrangé pour les divers cabinets cette trompeuse gravure, qui existe au British-Muséum absolument dans les mêmes conditions qu'au Cabinet des estampes de Paris. Là, seulement, on a eu soin de doubler l'épreuve, pour mieux dissimuler le raccord.

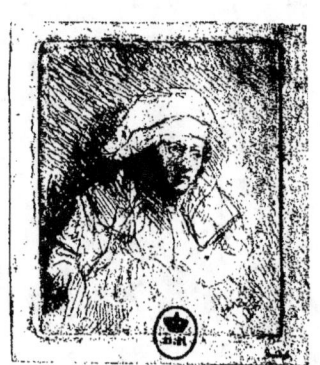

LA FEMME DE REMBRANDT MALADE

PIÈCE DITE

FEMME A GRANDE CORNETTE

Une femme en buste, très-légèrement gravée et toujours assez faible d'épreuve, l'eau-forte ayant peu mordu, par la volonté du peintre. Elle est vue de trois quarts, la tête inclinée vers la droite de l'estampe d'où elle est éclairée : elle est coiffée d'une ample cornette négligemment posée et dont les deux bouts pendent sur ses épaules. Le corps n'est point achevé ; les deux bras sont cachés par un drap de lit, comme si la personne était couchée, mais sur son séant. Le fond est clair sur la droite et légèrement ombré à la gauche.

Hauteur, 0,063. Largeur, 0,051.

BARTSCH, 359. CLAUSSIN, 349. WILSON, 353.

En comparant avec attention cette figure au portrait de la *Femme coiffée en cheveux*, j'ai acquis la conviction que ces deux estampes représentaient la même personne, c'est-à-dire la première femme de Rembrandt, Saskia Uylenburg. Nous avons dit que Saskia mourut en 1642, après huit ans de mariage ; elle mourut donc fort jeune, car il n'est pas présumable qu'elle fût plus âgée que Rembrandt, qui, en 1642, n'avait que trente-six ans. Le portrait qu'il en fit en 1634 nous la montre, d'ailleurs, comme une femme aux joues pleines, à la chevelure abondante, au front bas, à la peau tendue, c'est-à-dire avec tous les signes de la jeunesse. Ce fut donc de quelque maladie qu'elle mourut, et c'est durant cette maladie que Rembrandt la dessina. Au premier abord, on ne se douterait point que la *Femme à grande cornette* est la même que la *Femme coiffée en cheveux* ; mais il suffit de rapprocher les deux figures pour voir qu'elles diffèrent seulement par la santé et par l'âge. Les traits dans la seconde sont les mêmes que dans la première : il n'y a que le dépérissement des chairs qui les ait altérés. Les yeux, agrandis par la souffrance et creusés dans leur orbite, sont, à cela près, dans les mêmes proportions. Le nez présente le même caractère avec des méplats plus prononcés ; on y retrouve, au-dessus de la narine, une petite dépression en sens diagonal, qui est tout à fait caractéristique. La bouche est petite, discrète et fermée, dans l'une comme dans l'autre estampe, mais elle est plus accentuée par la douleur ; les joues amaigries font ressortir la saillie des pommettes, qui était déjà remarquable dans le portrait de 1634. La physionomie qui exprimait la douceur et le calme, porte maintenant l'empreinte d'une tendresse languissante et d'une mélancolie résignée.... Mais quelle admirable tête ! quelle délicatesse de sentiment dans le peintre qui l'a dessinée d'une main émue et les yeux déjà pleins de larmes !....

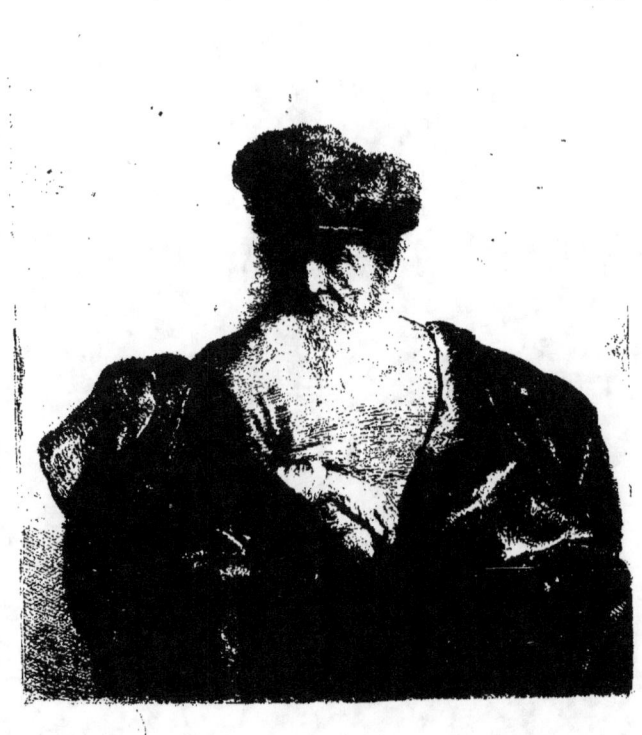

VIEILLARD A GRANDE BARBE BLANCHE

ET BONNET FOURRÉ

Portrait d'un vieillard à grande barbe blanche, vu de face, à mi-corps, éclairé par la droite, et la tête très-légèrement tournée vers la gauche. Il est coiffé d'un bonnet de fourrure qui porte une ombre sur son front; il est enveloppé d'un grand manteau de velours, et assis dans un fauteuil sur un bras duquel il appuie son coude droit, laissant pendre sa main, qui sort de dessous le manteau. Le fond est ombré à gauche, jusqu'à la hauteur du coude. Plus haut, du même côté, on lit *Rt. f.*

On distingue deux états de ce portrait.

Premier état. Toutes les ombres, particulièrement celles de la figure et du bonnet, sont travaillées légèrement, et ont moins de vigueur par conséquent que dans l'épreuve ordinaire. Le visage présente des parties claires du côté de l'ombre. Le monogramme est très-finement gravé. Cette épreuve est fort rare.

Second état. Les ombres sont fortifiées par de nouveaux travaux; les parties claires que le visage présentait du côté de l'ombre sont éteintes; le monogramme est plus fortement marqué. Cette épreuve est moins rare et moins estimée que la première.

Hauteur, 0,149. Largeur, 0,128.

BARTSCH, 262. CLAUSSIN, 259. WILSON, 264.

On trouve dans les grandes collections, particulièrement dans celle du Cabinet des estampes de Paris, des épreuves de ce *Vieillard à grande barbe*, qui ne paraissent pas d'accord avec la description que nous venons de faire des deux états de la planche, description qui est conforme, d'ailleurs, à celle que donnent les catalogues de Claussin et de Wilson. Ainsi, nous avons quelquefois rencontré le monogramme très-finement gravé dans certaines épreuves qui présentaient cependant beaucoup de vigueur dans les ombres. Cela tient sans doute à ce que le possesseur de ces épreuves les trouvant pâles, en avait repris le noir avec du lavis et du crayon, pour les faire paraître plus brillantes. Et cela est d'autant plus vraisemblable, que les anciens catalogues, ceux de Gersaint, de Pierre Yver et de Bartsch, n'ayant distingué aucune différence dans ce morceau, les amateurs ont pu croire que les épreuves les plus vigoureuses étaient les premières tirées, tandis que c'était précisément le contraire. Un graveur, habitué à

reconnaître la fraîcheur des premiers travaux, la légèreté, la transparence que présente une eau-forte au commencement du tirage, lorsqu'il ne s'y mêle pas de pointe sèche, un graveur, dis-je, ne s'y serait point trompé; mais les curieux qui, pour la plupart, ne font rien sans leur guide, et jugent rarement par eux-mêmes, ont pensé que l'antériorité de l'épreuve était prouvée par le noir, et c'est pour cela que quelques-uns d'entre eux ont sophistiqué la leur. Aussi ai-je observé que ces sortes de retouches avaient eu lieu sur d'anciennes épreuves, c'est-à-dire à une époque où le catalogue de Claussin n'avait pas encore paru. Quant à l'épreuve qui est dans l'œuvre de la Bibliothèque, elle provient, selon toute apparence, de M. de Peters, qui était peintre en miniature et passé maître dans l'art de laver, noircir et brillanter les estampes.

Mais quel beau portrait! quel étonnant caractère de vieillard! L'âme aura certainement beaucoup de peine à abandonner ce corps robuste qui, malgré ses rides innombrables, conserve encore tant de vitalité, tant d'énergie. Quelle vie de travail, de méditation et de patience, que de luttes obstinées, que de labeur n'annonce pas ce visage labouré de plis profonds et durs, comme le seraient les sillons creusés sur un buste de marbre par le ciseau du sculpteur! quelle rude existence ne fait pas supposer cette main, jadis si fine, maintenant ratatinée et flétrie! Il semble que ce juif, car c'en est un, a dû acquérir bien péniblement la richesse que supposent la dignité de son costume, sa robe de soie, son opulent manteau de velours et la précieuse fourrure de son bonnet. Faut-il s'arrêter maintenant à la variété, à l'excellence des travaux employés par le graveur pour exprimer le soyeux de la robe, le velouté du manteau, la finesse de la martre? Faut-il admirer comment la blancheur de la barbe est indiquée par la seule absence des tailles? Ce sont là des qualités si familières à Rembrandt qu'on les remarque à peine. Mais ce qu'il est impossible de ne pas remarquer, en dehors même du maniement de la pointe, c'est l'accent de ce modelé que Ribera lui-même n'aurait pas poussé plus loin, c'est la fière tournure de ce portrait qui ne ferait pas plus d'impression s'il était peint et qu'il fût de grandeur naturelle, car on en peut dire ce que de Piles disait en général des portraits de Rembrandt : « bien loin de craindre la comparaison d'aucun peintre, ils mettent souvent à bas, par leur présence, ceux des plus grands maîtres. »

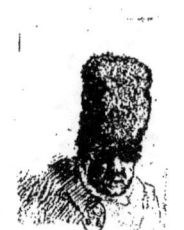

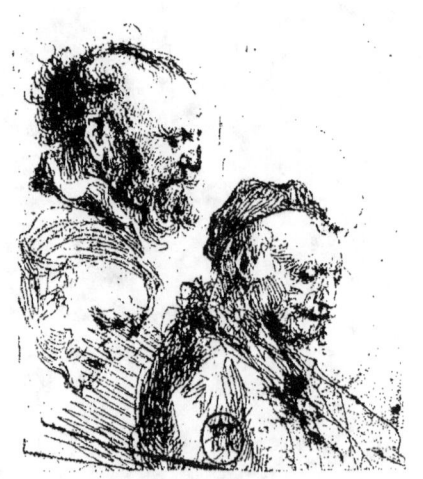

PETIT BUSTE A TRÈS-HAUT BONNET

Un petit buste de vieillard sans barbe, vu de face. Il est éclairé par la droite de l'estampe et tourné vers le même côté. Sa tête, un peu baissée, est couverte d'un très-haut bonnet fourré, carré par le haut et enfoncé sur les yeux. Son habit est croisé par devant et paraît attaché sur l'épaule droite avec un gros bouton. Le fond est blanc. La figure est claire du côté droit de l'estampe et légèrement ombrée à la gauche.

Hauteur, 0,045. Largeur, 0,031.

BARTSCH, 299. CLAUSSIN, 295. WILSON, 299.

Par la variété des aspects que présente son génie, Rembrandt est un véritable phénomène dans l'histoire de l'art. En général, les artistes que possède le démon de la poésie sont dépourvus d'esprit; on les voit même apporter dans les petites choses une certaine gaucherie qui est la contre-épreuve de leur force. Rembrandt fait exception à cette règle; il est tantôt rêveur, mystérieux, sombre, et il s'élève alors dans les régions les plus hautes du fantastique et même du lyrisme, tantôt il est spirituel, souriant et amusé du spectacle de la nature extérieure. Alors sa pointe exprime des ironies charmantes et, sans tomber jamais dans la caricature; il accuse des déviations d'un comique irrésistible, il observe les plus grotesques accoutrements; il se plaît à indiquer avec malice la figure pochée de ce petit vieillard qui semble coiffé d'un bonnet impossible, et qui est pourtant d'une vérité si étonnante.

TROIS PROFILS DE VIEILLARDS

Une feuille d'études contenant trois têtes de vieillards, vues de profil et dirigées vers la droite de l'estampe. Ces trois têtes paraissent dessinées d'après le même modèle, ou du moins il semble que Rembrandt ait voulu y exprimer le même caractère. La plus finie est dans le haut de la planche, à gauche; au-

dessous, en est une autre légèrement esquissée et ensuite effacée d'un trait en zigzag. A côté de celle-ci, sur la droite, on voit une tête semblable, recouverte d'une calotte. On remarque, dans le bas, de gros traits qui n'ont pas été entièrement ébarbés. Ce morceau est fort rare. Les bords de la planche sont raboteux et le fond est un peu sale.

<center>Hauteur, 0,097. Largeur, 0,080.

BARTSCH, 368. CLAUSSIN, 364. WILSON, 374.</center>

Claussin a fait une copie des *Trois profils de vieillards*, et, comme il le dit lui-même, cette copie est plus soignée que l'original; mais elle manque de la vivacité, de la chaleur que Rembrandt mettait dans ses moindres croquis; elle est faite avec une propreté qui refroidit le caractère des têtes et affaiblit cet accent de la vie que le maître fait si bien sentir jusque dans les négligences de sa pointe rapide et nerveuse. Claussin a reproduit fidèlement tous les traits de l'original, il n'en a point rendu l'esprit.

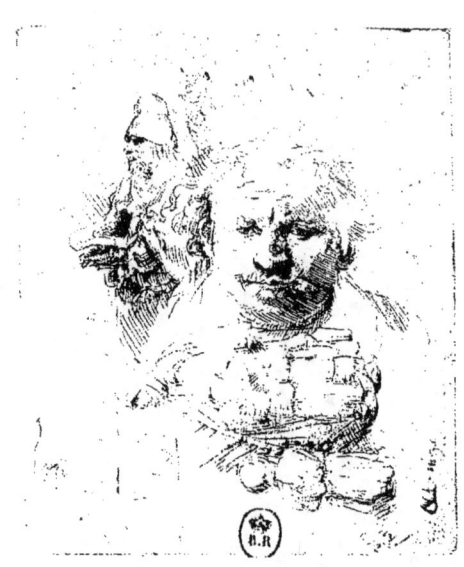

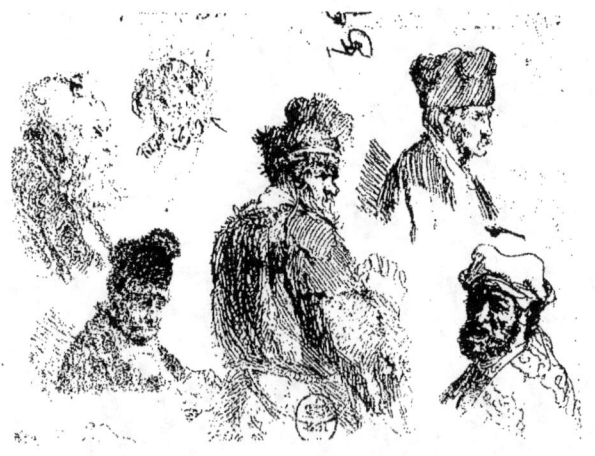

GRIFFONNEMENTS AVEC LA TÊTE NUE DE REMBRANDT

Feuille d'études gravées en différents sens de la planche. En l'examinant dans le sens de la hauteur, on voit vers le milieu, sur la droite, une tête d'homme en cheveux, vue de face et ressemblant parfaitement à Rembrandt. Cette tête, éclairée par la gauche, est spirituellement ébauchée. A côté, un peu plus haut, vers la gauche, est gravée, jusqu'à mi-corps, une figure de vieillard, dont la tête, de profil, est couverte d'un haut bonnet. Son manteau est boutonné sur sa poitrine, et à sa boutonnière est attaché un chapeau qu'il soutient avec ses deux mains jointes, comme pour recevoir l'aumône. En tournant la planche dans le sens de la largeur, on voit le croquis d'une femme en pied, de profil, tournée vers la gauche. Son corps est couvert d'un large manteau à manches pendantes. Elle tient un panier de ses deux mains, et devant elle est une petite fille, vue par derrière. Le fond de la planche est hachuré de quelques tailles légères. Au-dessous de la petite fille, on lit, non sans difficulté, *Rt* 1651.

Dans les belles épreuves, le fond est sale, et les bords de la planche sont noirs en quelques endroits; le monogramme et l'année, gravés à la pointe sèche, ne sont pas encore entièrement ébarbés.

Hauteur, 0,110. Largeur, 0,094.

BARTSCH, 370. CLAUSSIN, 360. WILSON, 364.

Cette pièce a toujours été des plus rares parmi les études de Rembrandt, et il est à remarquer qu'elle ne se trouvait point dans l'œuvre de Jacques Houbraken d'après lequel Gersaint dressa le premier catalogue des estampes de Rembrandt, car Gersaint n'avait point décrit ce griffonnement dans son catalogue manuscrit, et ce furent ses continuateurs Helle et Glomy qui l'y ajoutèrent, sous le n° 336, ainsi conçu : « Autre feuille de griffonnements de la dernière rareté... Entre plusieurs petites têtes que l'on y voit gravées très-légèrement, il y en a une, vers le milieu de la planche, qui ressemble à Rembrandt. Ce morceau est de cinq pouces de haut sur trois pouces de large. » Il est évident, ainsi que Bartsch l'a fait observer, que cette description vague a été faite de mémoire par Helle et Glomy, lesquels, du reste, avouent n'avoir vu l'estampe en question que dans un œuvre qu'on leur avait donné à ranger, et qui était passé en Angleterre, avant la publication de leur catalogue. D'un autre côté, il paraît clair que la pièce ainsi décrite par Helle et Glomy est la même que le n° 370 de Bartsch, car non-seulement les

dimensions sont à peu près égales, mais la présence de la tête de Rembrandt vers le milieu de l'estampe est une indication qui ne peut se rapporter à aucune autre pièce. En effet, l'estampe n° 363 de Bartsch, qui porte aussi un portrait de Rembrandt, ayant été connue de Helle et Glomy et décrite par eux, ils n'ont pu faire sur ce point aucune confusion.

Pour en revenir à la rareté de ce griffonnement, j'ajoute que, s'il manquait à l'œuvre de Jacques Houbraken, il a dû manquer aussi dans la collection du bourgmestre Six, laquelle, à la vente du cabinet de ce bourgmestre, fut achetée par Houbraken. Or, on sait que l'œuvre de Six était des plus complets, puisque Rembrandt, son ami, s'était fait un plaisir de le lui former lui-même par une suite de cadeaux.

A la vente Pole Carew, faite à Londres en 1835, le *Griffonnement avec la tête nue de Rembrandt* fut vendu 14 guinées.

GRIFFONNEMENTS A CINQ TÊTES ET DEMI-FIGURE

Une feuille de griffonnements, qui, lorsqu'elle est entière, est presque unique. Elle représente cinq têtes d'hommes et le buste d'un vieillard, vu presque par le dos, mais la tête, de profil, tournée vers la droite. Il est coiffé d'un grand bonnet fourré, serré sur le front par une bandelette. Il est couvert d'un habit rapiécé et déguenillé, et ceint par le milieu du corps d'une corde qui pend. Ses mains jointes sont élevées à la hauteur de sa poitrine et appuyées sur un bâton. A droite de ce buste sont deux têtes l'une sur l'autre : celle d'en haut est de profil, tournée vers la droite, et coiffée d'un bonnet carré ; celle d'en bas est dirigée vers la gauche, vue de trois quarts, et couverte d'un bonnet irrégulier. C'est la tête d'un vieillard à barbe courte, qui a la bouche ouverte comme un homme qui crie. Il porte sur ses épaules une étoffe rayée. A la gauche du buste se voient deux autres têtes, également l'une sur l'autre : celle d'en bas est coiffée d'un haut bonnet fourré ; elle est vue de trois quarts et dirigée vers la droite ; on remarque au-dessous une tête de chat furieux, très-spirituellement indiquée. La tête d'en haut est celle d'un vieillard chauve, à longue barbe, vu de profil. A côté de cette tête, il y en avait une autre, vue de face, qui a été biffée avec le brunissoir, dont on voit les marques. Au haut de la planche, vers la droite, est écrit à rebours le monogramme *Rt*.

Bartsch distingue deux épreuves différentes de ce morceau : la première avant l'effacement de la sixième tête, la seconde après. Mais il nous est permis de croire que l'existence du premier de ces deux états est une pure supposition ; ce qui est certain, c'est que l'épreuve de l'œuvre de Beringhen, qui est aujourd'hui au cabinet des estampes, et qui est regardée comme presque unique, porte les traces du brunissoir.

Hauteur, 0,099. Largeur, 0,119.

BARTSCH, 366. CLAUSSIN, 356. WILSON, 360.

Nous disons que cette pièce est presque unique, mais seulement lorsqu'elle est entière, car la planche a été coupée en cinq morceaux, de sorte que l'on trouve ces petites têtes et le buste de vieillard, séparés et disséminés dans l'œuvre de Rembrandt ; ils sont décrits sous les numéros 143, 300, 303, 333 et 334 du catalogue de Bartsch. Il est probable, comme le dit Wilson, que presque toutes les épreuves qui avaient été tirées de la planche entière, ont été coupées, soit par l'artiste lui-même, soit par les amateurs, et que c'est particulièrement le cas de celles qui sont le moins finies ; car ces dernières têtes ont été retravaillées après la division de la planche en cinq morceaux.

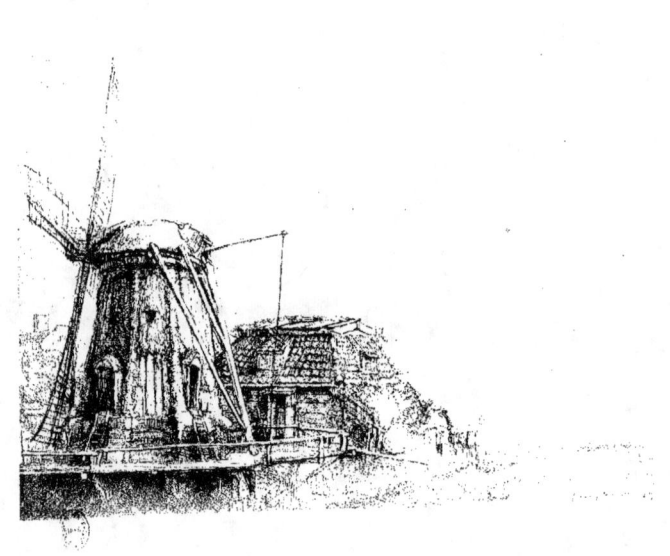

LE MOULIN,

DIT : LE MOULIN DE REMBRANDT

Ce moulin est placé tout à fait à la gauche de l'estampe. On n'en voit entièrement que trois ailes. Auprès du moulin, à droite vers le milieu, est une maison basse de forme carrée et couverte de tuiles. Il y a sur la droite, un paysage plat, légèrement indiqué et coupé de canaux. Sur une petite éminence paraissent deux figures. Au pied d'une des échelles du moulin est un meunier qui porte un sac de farine; au pied de la maison basse, on distingue une femme occupée à laver du linge dans un des canaux qui baignent le moulin et ses alentours. On lit au bas de l'estampe : *Rembrandt* 1641.

Ce morceau est très-brillant de ton dans les premières épreuves tirées avec les barbes. On remarque dans le ciel une légère teinte, qui fait l'effet d'un nuage, et qui provient des craquelures et du soulèvement du vernis lors de la morsure. Cette teinte s'est naturellement affaiblie au fur et à mesure du tirage.

<div style="text-align:center">Largeur, 0,207; Hauteur, 0,146.

BARTSCH 233. CLAUSSIN 230. WILSON 230.</div>

On a longtemps cru, sur la foi d'Houbraken, que le moulin de Rembrandt était situé dans le village de Koukerk, et il a été fait plusieurs gravures représentant ce prétendu moulin. Mais il est aujourd'hui bien constant que la maison d'Herman van Ryn et son moulin étaient situés dans la ville même de Leyde, tout contre le rempart, à côté de la porte Blanche. Curieux de tout ce qui touche à Rembrandt, j'ai voulu aller moi-même éclaircir une question qui intéresse la vérité historique et les amateurs. J'ai donc fait le voyage de Leyde tout exprès pour reconnaître le lieu de naissance de Rembrandt et le moulin de son père, ou au moins la place où il avait existé.

Ne connaissant personne à Leyde, je fus conduit par ma bonne fortune dans la maison d'un jeune philologue fort distingué, M. Kiehl, précepteur au gymnase de Leyde, qui, me voyant aux prises avec un Batave de pur sang, me tira d'affaires en m'adressant la parole en bon français. Je n'eus pas plus tôt exposé le but de mon voyage, que M. Kiehl, laissant là le *Trésor de la langue grecque*, me conduisit chez M. Elsevier, que je savais fort instruit dans les antiquités de Leyde. En traversant la rue, j'étais passé d'Henri Estienne à Elsevier... car j'étais chez le descendant de ces

fameux imprimeurs qui ont rempli le monde de leurs beaux livres et de leur nom. M. Elsevier eut l'obligeance de me communiquer le résultat de ses recherches et les extraits de toutes les pièces qu'il avait trouvées à l'Hôtel de Ville de Leyde. Et, d'abord, du registre de la population de l'an 1581, il résulte que la grand'mère de Rembrandt, Lysbeth, fille de Harmen, veuve de Gerrit Roelops Van Ryn, s'était mariée en secondes noces avec Corneille Claesz, meunier de Berkel, demeurant depuis 1574 dans le Weddesteeg, à Leyde, près du Wittepoort (Porte-Blanche). Cette Lysbeth eut deux enfants, Harmen ou Herman, et Mariette Van Ryn. Herman fut meunier comme son beau-père, et se maria le 8 octobre 1589 à Cornélie Van Zuidbroeck dans l'église protestante de Saint-Pierre, à Leyde. De ce mariage naquirent sept enfants, dont Rembrandt fut le sixième. Les différents registres des emprunts du denier 200e et de l'argent de cheminée, et le testament des père et mère de Rembrandt, déposé par eux chez le notaire Woudenvliet, constatent que Harmen et sa famille ont toujours demeuré dans le Weddesteeg, et que dans cette rue était situé le moulin à drèche *moutmolen* qu'ils possédaient de moitié avec Clément Lenaerts Ruys. Enfin le recensement de la population, fait en 1622 pour le paiement de la taxe, fixe au même endroit la demeure d'Harmen Van Ryn.

Muni de ces renseignements précieux, je m'empressai de me rendre, avec M. Kiehl, dans cette rue du Weddesteeg, pour y reconnaître la maison de Rembrandt. Le Weddesteeg est une petite rue située à une extrémité de la ville, tout près de la Porte-Blanche, et qui du prolongement du Breedstraat, qui est la principale rue de Leyde, conduit au Rhin. Cette ruelle, silencieuse et propre, est bornée à l'est par sept ou huit maisons, dont une seule paraît plus ancienne que les autres; à l'ouest par le mur d'une caserne et par un enclos planté d'arbres, qui n'a d'autre limite que le rempart de la ville, baigné par le Rhin, dont les eaux se confondent en cet endroit avec celles d'un large canal. Comme il est spécifié que la maison d'Harmen était à l'est de la rue et le moulin à l'ouest, nous n'eûmes pas de peine à préciser la place que nous cherchions, laquelle était circonscrite dans l'espèce de trapèze formé par le Weddesteeg, le prolongement du Breedstraat jusqu'à la Porte-Blanche, et le Rhin. Weddesteeg, avons-nous dit, signifie petite rue de l'Abreuvoir. En effet, de l'autre côté du canal se trouve encore l'abreuvoir aux chevaux qui a donné son nom à la ruelle. J'étais heureux de ma découverte, et je regrettais de n'avoir pas les clefs de ce jardin ombragé d'arbres qui avaient pris racine dans le moulin historique de Rembrandt, quand j'appris que l'enclos était loué à une dame fort instruite de la ville de Leyde, qui, sans avoir connaissance des pièces trouvées par M. Elsevier, affirmait aussi, sans doute d'après les titres de propriété, que son enclos occupait la place même où avait été le moulin de Rembrandt.

J'en étais là, lorsque tout récemment, dans un second voyage à Leyde, j'ai pu vérifier d'une manière certaine que ce moulin, rendu si fameux par la naissance d'un grand homme, et qui est abattu aujourd'hui, existait bien réellement à la place indiquée par les actes de l'état civil qu'avait découverts M. Elsevier. Et voici comment: Un artiste hollandais du xviie siècle, Bisschop, qui fit ses études à l'Université

de Leyde, et qui florissait vers 1660, alla un jour se placer sur le pont de la Morschpoort (c'est une des portes de la ville et la plus voisine de la Porte-Blanche), et de ce pont il dessina le rempart de Leyde, attenant à la Porte-Blanche et baigné par le Rhin. Or, dans son dessin, précisément à la place désignée par les registres entre le fleuve et le Weddesteeg, sur le rempart, se trouve un moulin, qui est, à n'en pas douter, celui de Rembrandt. Ce précieux dessin, que j'ai vu à Leyde, appartient à M. Kneppelhout van Sterkenburg, et les amateurs apprendront avec plaisir que M. Cornet, directeur du Musée de Leyde et peintre-graveur des plus habiles, en a fait une bonne et fidèle eau-forte.

Ce point parfaitement établi, il reste à examiner si l'estampe décrite par Adam Bartsch, sous le n° 233 de son catalogue et connue parmi les amateurs sous le nom de *Moulin de Rembrandt*, représente en effet le lieu de naissance de ce grand peintre. Évidemment non. Et la preuve, c'est que dans la gravure de Rembrandt il n'y a aucune trace du rempart de la ville. Or, les fortifications de Leyde, encore debout aujourd'hui, existent au moins depuis l'année 1574, époque du siège de cette place par les Espagnols, et le dessin de Bisschop démontre qu'elles étaient au xviie siècle ce qu'elles sont encore maintenant.

Si l'intérêt de la vérité historique a pu diminuer cette fois l'intérêt de curiosité que les amateurs attachaient au *Moulin de Rembrandt*, cette estampe n'en est pas moins une eau-forte admirable, où la pointe du graveur a exprimé en se jouant, et avec un charme infini, jusqu'aux moindres détails de cette construction en briques un peu délabrée, qui serait indifférente et inaperçue dans la nature, et qui est dans l'art remplie d'intérêt, de saveur et de couleur. Un des plus intelligents graveurs de paysages qui aient existé, François Vivarès, a exécuté une copie en sens inverse de ce *Moulin*; et, bien qu'il y ait mis tout son talent, on peut voir combien il est encore resté en arrière de son modèle, combien sa touche, pourtant si spirituelle et si ferme, paraît lourde et sèche à côté de celle de Rembrandt. C'est qu'en effet, dans l'œuvre de ce grand maître, tout semble créé par un acte de sa volonté, ou, pour mieux dire, par une émanation de son sentiment le plus intime. Le procédé n'est chez lui que l'obéissant traducteur des perceptions de l'âme. C'est pour cela qu'il est si mobile, si souple, si varié. Ailleurs sa main est brutale; sa manière est violente et heurtée; il se sert de sa pointe comme d'un sabre. Ici, au contraire, il est fin, délicat jusqu'à la grâce. A le voir dessiner avec tant d'amour, on pourrait croire, malgré tout, qu'il attachait quelque intérêt d'affection à ce vieux moulin, dont les lignes se balancent et se combinent si harmonieusement, et à cette masure qui conserve encore une certaine élégance rustique dans sa toiture en tuiles flamandes, tapissée de lichens, de graminées et de fleurs.

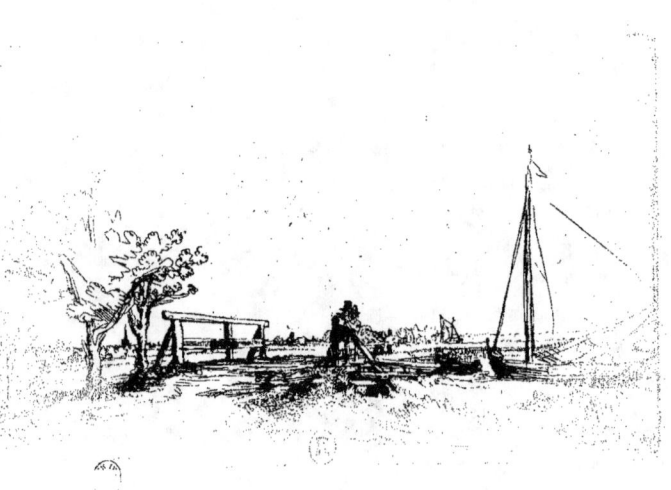

LE PONT DE SIX

Ce paysage est ainsi nommé parce qu'il fut fait d'après nature à la campagne du bourgmestre Six. Il est gravé très-légèrement et d'une pointe rapide. On voit dans le milieu un petit pont de bois, de la forme de ceux que l'on trouve ordinairement en Hollande sur les canaux des prairies et sur les chemins. A droite de ce pont, l'on voit deux hommes appuyés sur le garde-fou, qui paraissent causer ensemble. Au-dessous, coule un canal sur lequel est une barque qui est vue presque en entier, et qui s'étend jusqu'au bord de la droite de l'estampe. Du même côté, on aperçoit au loin une autre barque et quelques chaumières. Sur le devant, à gauche, sont griffonnés deux arbres, au travers desquels on distingue au loin un village garni d'arbres et la flèche d'un clocher. L'horizon est peu élevé. Au bas de la droite, on lit : *Rembrandt f. 1645.* Très-rare.

Bartsch et Claussin n'ont décrit qu'un seul état de cette estampe. Il en existe pourtant trois.

Premier état. Les chapeaux des deux figures appuyées sur le garde-fou du pont ne sont pas ombrés. Il se trouvait une épreuve de cet état rarissime dans la vente de sir Thomas Baring, à Londres.

Second état. Un des deux chapeaux est ombré; l'autre est encore clair. Nous n'avons vu aucune épreuve de cet état intermédiaire, mais nous le décrivons sur le témoignage d'un amateur anglais, qui a possédé une épreuve semblable.

Troisième état. Les chapeaux des deux figures sont ombrés à la pointe sèche et plus élevés.

Claussin a fait une copie assez trompeuse de ce paysage, qui du reste a été copié en Angleterre une autre fois, et peut être facilement imité, pour peu que le graveur sache mettre une certaine franchise dans le maniement de la pointe.

Hauteur, 0,130. Largeur, 0,225.

BARTSCH, 208. CLAUSSIN, 205. WILSON, 205.

On s'explique très-bien pourquoi ce morceau est si rapidement gravé ou plutôt griffonné, quand on en connaît l'histoire. Voici comment la raconte Gersaint : Rembrandt, qui était fort lié avec le bourgmestre Six, allait souvent à la campagne de ce magistrat. Un jour qu'il y était avec lui, un valet vint les avertir que le dîner

était prêt. Au moment de se mettre à table, ils s'aperçurent qu'on n'avait point servi la moutarde. Le bourgmestre ordonna au valet d'aller en chercher promptement dans le village. Rembrandt, qui connaissait la lenteur ordinaire à ce valet, et qui avait le caractère vif, paria avec son ami Six que lui Rembrandt graverait une planche avant que le valet ne fût revenu. La gageure fut acceptée, et Rembrandt, qui avait toujours avec lui des planches toutes préparées, c'est-à-dire couvertes du vernis nécessaire, en prit une aussitôt, et y dessina le paysage qui se voyait du dedans de la salle à manger où ils étaient. La planche fut achevée en effet avant l'arrivée de la moutarde, et Rembrandt gagna son pari.

Les circonstances singulières qui ont donné lieu à la gravure du *pont de Six* ont rendu ce paysage célèbre parmi les amateurs, et lui ont prêté beaucoup plus d'intérêt qu'il n'en aurait eu par lui-même. Il est certain qu'une telle estampe, si on n'en connaissait ni l'auteur ni l'origine, serait demeurée inaperçue et enfouie dans le portefeuille des marchands; mais les grands hommes ont le privilége de nous intéresser à tout ce qui émane d'eux, aux badinages de leur esprit, à leurs jeux, à leurs caprices.

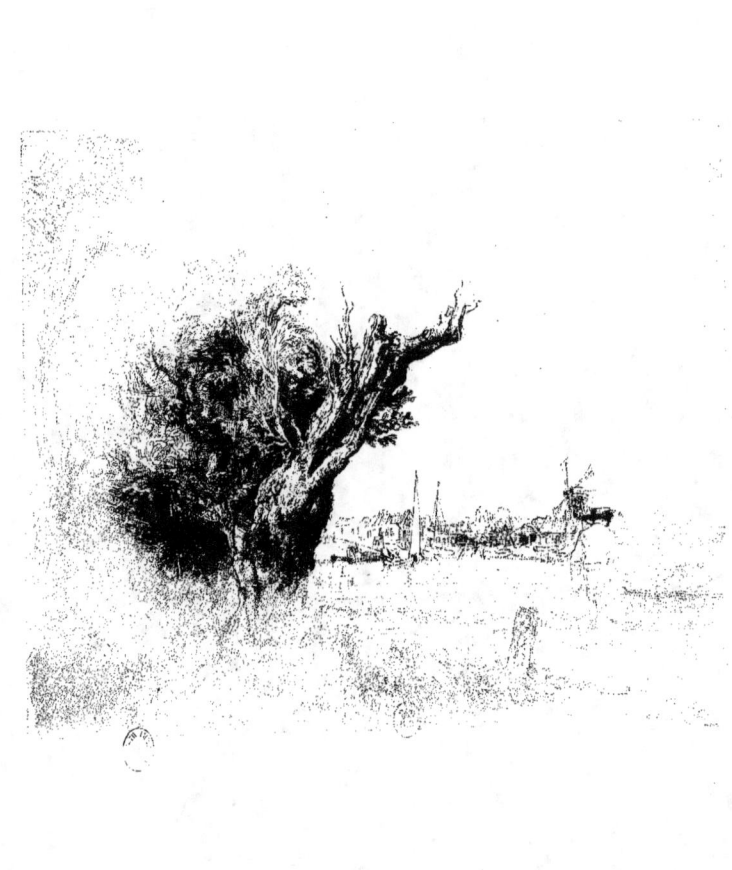

LA VUE D'OMVAL

Morceau toujours faible d'épreuve, l'eau-forte ayant trop peu mordu. On y voit, sur la gauche, plusieurs arbres, dans l'enfoncement desquels on aperçoit indistinctement une jeune fille assise et un jeune homme qui lui met une couronne sur la tête. Au devant, vers le milieu, est un grand tronc d'arbre presque mort, peu chargé de branches et de feuilles. Plus loin, vers la droite, est un paysan, vu par le dos, qui n'est gravé qu'au trait. Il est coiffé d'un chapeau à bord plat; son bras gauche est pendant. Il est sur le bord d'une rivière, sur laquelle il regarde passer un petit bateau couvert, plein de monde. Sur l'autre bord de la rivière se dessine la vue d'Omval, qui est un village voisin d'Amsterdam : devant ce village, on voit plusieurs bateaux amarrés, et, sur la droite, deux moulins. On lit au bas de la droite : *Rembrant f.* 1645. Le *d* du nom de Rembrandt a été omis. Cette pièce est rare.

Bien qu'il n'y ait de cette planche qu'un seul état, on en distingue les premières épreuves à ce que le nom de Rembrandt y est à peine visible, étant encore couvert du noir des barbes. Dans ces épreuves, le fond de la planche ainsi que les bords sont toujours sales.

Hauteur, 0,225. Largeur, 0,185.

BARTSCH, 209. CLAUSSIN, 206. WILSON, 206.

J'ai vu au British-Museum une épreuve singulière de cette planche. A la place des deux figures qui sont à gauche, celles de la jeune fille et du jeune homme qui lui met une couronne sur la tête, il y a une petite gravure coloriée représentant un enfant qui fait des bulles de savon, entre un vase de fleurs et un autre vase d'où s'échappe de la fumée. Au-dessus est écrit le mot *Leven* (la vie) et le chiffre 2. A droite, au-dessus des deux moulins, se dessine en sens diagonal une carte qui est le huit de trèfle, et sur cette carte paraît jetée une image coloriée semblable à la première et aussi grossièrement faite, qui représente une porteuse d'eau. Au-dessus de cette figure est écrit *Boerinne* (paysanne), et tout auprès le chiffre 5. J'avais d'abord cru n'avoir sous les yeux qu'une épreuve défigurée par un barbare; mais en y regardant de plus près, je me suis aperçu que la planche avait été grattée, et que sur le cuivre même de Rembrandt, une main étrangère avait gravé ces trois images. C'est la seule fois que j'ai vu une épreuve de la planche ainsi outragée. Quel est le malheureux qui, possédant une planche de Rembrandt, a pu permettre ou se permettre un pareil acte de vandalisme ?

C'est grand dommage que l'eau-forte ait si faiblement mordu ce morceau, car il eût été plein de charme. Les arbres, les plantes, les fleurs rustiques du premier plan, gravés avec tant de soin, d'une pointe si souple et si complaisante, le vieux tronc noueux dont la taille du graveur a pour ainsi dire brodé l'écorce, près duquel sont assis les deux amants dans une ombre mystérieuse, eût fait un repoussoir plus franc qui aurait rejeté sur un plan plus éloigné le village d'Omval, qu'on aperçoit de l'autre côté de la rivière, et les jolies chaloupes qui attendent sur le rivage le retour des promeneurs. Omval est en effet, pendant l'été, un but de promenade pour les marchands d'Amsterdam. Volontiers ces braves gens vont y passer le dimanche en famille, sur ces bateaux couverts qui, avec moins d'élégance et plus de bonhomie, rappellent assez les gondoles de Venise.

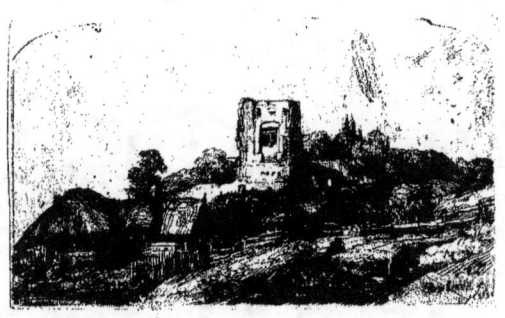

LE PAYSAGE A LA TOUR CARRÉE

Un paysage en travers, cintré par le haut et d'un ton vigoureux, c'est la vue d'un village au milieu duquel s'élève une grosse tour carrée. On remarque, en avant de ce village, depuis le milieu de l'estampe jusqu'à l'extrémité de la droite, une barrière de bois qui paraît border un chemin montant et planté d'arbres. En deçà du chemin, un peu vers la droite, on distingue deux petites figures assises sur une élévation de terre. A gauche, au-dessus des maisons du village, couvertes de chaume, s'élèvent quelques arbres dont l'un va toucher le pied de la tour; on en voit d'autres sur la droite, qui se continuent jusqu'au bord de l'estampe. Dans le bas, du même côté, on lit : *Rembrandt*, et, au-dessous : 1650. Ce morceau est rare.

On en connaît deux états.

Premier état. Tous les arbres qui sont à la droite de l'estampe présentent des parties blanches à leur cime; un petit arbre s'élève à l'angle de la tour, sur la droite; le haut de la tour, vers la gauche, est entièrement blanc. Les épreuves de cet état sont extrêmement rares; chargées de manière noire, elles sont brillantes, veloutées et d'un effet charmant, surtout quand elles ont été tirées sur papier de Chine.

Second état. Les cimes des arbres dont nous venons de parler sont recouvertes d'une taille légère. La tour, plus travaillée, est prolongée sur la droite, et ce prolongement a effacé le petit arbre qui se trouvait de ce côté, à l'angle de la tour. La partie la plus haute de ce bâtiment, qui était blanche dans l'état précédent, est dans celui-ci légèrement ombrée de tailles simples à la pointe sèche. On trouve encore des épreuves de cet état avec de la manière noire et quelques saletés dans le fond. Elles sont alors presque aussi belles que les premières, bien que d'un ton moins riche.

Hauteur, 0,160. Largeur, 0,090.

BARTSCH, 218. CLAUSSIN, 215. WILSON, 215.

Sous plusieurs rapports, le *Paysage à la tour carrée* est un des morceaux les plus précieux de l'œuvre de Rembrandt. Je ne parle pas de ce travail ferme et libre de la pointe, du bonheur des lignes, de l'effet brillant et décidé de cette petite pièce dont il serait si facile de faire un tableau; je parle de l'intérêt qu'on y trouve quand on sait

que Rembrandt y a représenté le village de Rarep ou Randorp, dans le Waterland, qui est celui où était née, non pas Saskia Uylenburg, sa première femme (comme le dit Wilson par erreur), mais sa seconde femme, la paysanne dont parle Houbraken. Nous avons vu que Rembrandt fut marié deux fois, et qu'ainsi les actes trouvés aux archives de l'hôtel de ville d'Amsterdam par M. Scheltema ne détruisent pas l'assertion du biographe hollandais, assertion qui avait paru fausse avant qu'on eût découvert la preuve du second mariage de Rembrandt dans les registres mortuaires du Westerkerke. Mais, ce qu'on ignore, c'est la date de ce second mariage, dont l'acte n'est pas encore retrouvé. Or le *Paysage à la tour carrée* portant la date de 1650, il est vraisemblable que c'est vers cette époque ou à peu près que Rembrandt connut la jeune paysanne du village de Rarep, avec laquelle il devait se marier. Lorsqu'un site pittoresque est assez intéressant pour qu'un artiste désire en graver une eau-forte, on peut croire qu'il n'attendra pas longtemps pour traduire sa première impression qui est toujours la plus vive. Il faudrait donc chercher la date du second mariage de Rembrandt entre l'année 1650 et l'année 1654, qui est celle où durent commencer les poursuites de la Chambre des Insolvables, à la diligence du subrogé tuteur de Titus Van Ryn, comme nous l'avons expliqué dans les premiers chapitres du présent livre.

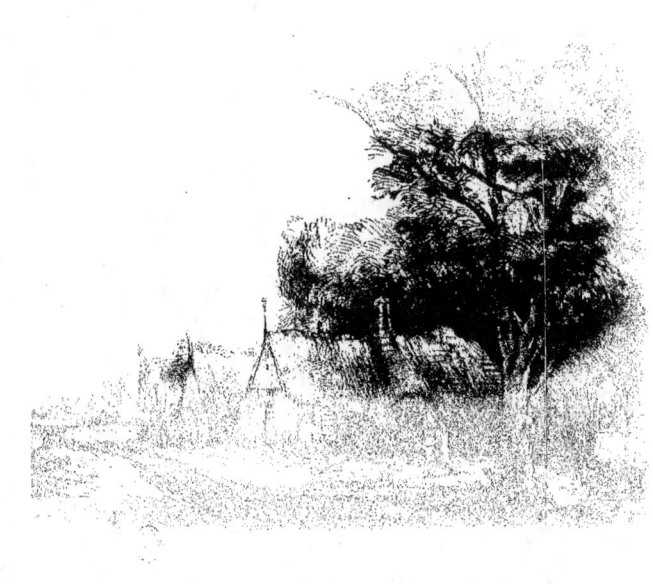

LE PAYSAGE AUX TROIS CHAUMIÈRES.

Paysage cintré par le haut, fini avec soin, quoique d'une pointe assez rapide et d'un grand effet. C'est la vue d'un village bâti le long d'un grand chemin qui passe sur la gauche de l'estampe et qui conduit dans le lointain. Trois chaumières de ce village, dont les pignons sont très-élevés et qui se terminent en pointe, sont vues presque de profil, sur la droite. Il y a plusieurs arbres touffus derrière la chaumière qui est le plus en avant. Devant celle du milieu on distingue une femme et trois enfants. Sur le premier plan, à droite, s'élève un grand arbre isolé, avec quelques branches sèches. Au bas de la gauche est écrit, *Rembrandt f.* 1650.

On connaît quatre états de cette planche :

Premier état. Le grand arbre isolé sur la droite, n'a que très-peu de feuillage. Il s'en trouvait une épreuve dans la collection du duc de Cambridge. On peut la considérer comme presque unique. Elle n'est décrite ni par Bartsch ni par Claussin; mais Wilson en fait mention dans son catalogue anonyme.

Second état. (C'est le premier de Claussin et de Bartsch.) Le devant de la première chaumière n'est ombré que d'une seule taille, ainsi que le toit de la troisième, c'est-à-dire de celle qui est la plus éloignée. On y voit sur le devant du chemin et dans le bas de l'estampe, en continuant vers la droite, beaucoup de parties claires. Cette épreuve est de la plus grande rareté.

Troisième état. Il ne diffère du précédent qu'en ce que les parties claires du bas de la planche sont éteintes par des tailles à la pointe sèche.

Quelque vague que soit cette indication, je me vois obligé de la donner ainsi, vu la presque impossibilité de compter le nombre des tailles sur tel ou tel point, quand il s'agit d'un terrain. Très-rare.

Quatrième état. Le devant de la première chaumière est ombré d'une contre-taille; le toit de la troisième est plus ombré, et les places blanches entre le chemin et les trois chaumières sont également couvertes de tailles légères ajoutées à la pointe sèche. Assez rare.

Hauteur, 0,162; largeur, 0,200.

BARTSCH, 217. CLAUSSIN, 214. WILSON, 214.

Ce morceau est un de ceux où la pointe sèche joue un grand rôle. Rembrandt a toujours tiré un excellent parti de ce genre de travail, qui consiste, on le sait,

à entamer la planche avec une pointe, sans ébarber les tailles, ou du moins sans les ébarber entièrement, de manière que les bords raboteux du sillon creusé dans le cuivre, accrochent le noir d'impression et forment des salissures qui imitent parfaitement le lavis. D'autres peintres-graveurs, et, par exemple, Ostade et Béga, ont usé de la pointe sèche pour terminer leurs estampes, mais en général ils ont alourdi leur premier travail en voulant modeler, et c'est par cette raison qu'on recherche tant les *eaux-fortes pures* de ces maîtres. Rembrandt, au contraire, s'est servi de la pointe sèche pour peindre son estampe, et rarement pour modeler telle ou telle figure. Tantôt il avait besoin d'un premier plan vigoureux qui fît repoussoir, tantôt il lui fallait éteindre certaines parties pour en mieux faire briller d'autres, et alors par une suite de libres hachures, il soulevait des barbes qui lui préparaient, à peu de frais, des tons estompés et devaient produire à l'impression l'effet de véritables coups de pinceau. C'est ainsi que le grand arbre isolé que l'on voit ici, sur le devant, forme au moyen des barbes une masse rembrunie qui fait fuir les chaumières du village, tout en donnant à une estampe, d'ailleurs peu travaillée, l'aspect d'un dessin très-fini. *Le Paysage aux trois chaumières* est un des paysages de Rembrandt que les amateurs estiment le plus, et qui se paie le plus cher en vente publique, non-seulement à cause de sa rareté, mais aussi pour la vigueur de l'effet pittoresque. A la vente Debois, en 1843, une épreuve du premier état de Claussin, qui n'est que le second, c'est-à-dire avant les contre-tailles sur le toit de la troisième chaumière, fut vendue 1,700 francs. Elle provenait de l'œuvre de Claussin lui-même. Une épreuve de l'état suivant, qui est le troisième, ne fut vendue que 193 francs.

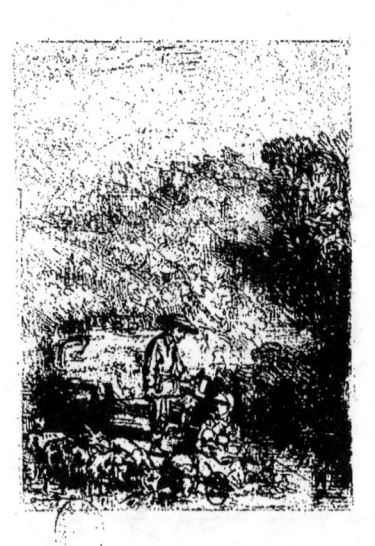

LE BERGER ET SA FAMILLE

Un petit paysage en hauteur, gravé d'un bon goût, et dont la planche n'a jamais été bien nettoyée, ce qui fait que l'on en trouve toujours le fond très-sale, et rempli de traits qui traversent la gravure en tous sens, et dont quelques-uns sont circulaires. On y voit, vers le milieu du bas, sur le devant, une femme assise au bord de l'eau, qui tient un enfant sur ses genoux et garde des moutons. Derrière elle est un berger debout qui lui parle, tenant sa houlette de la main droite, et de l'autre un pot. On aperçoit, dans le lointain, une rivière bordée de beaucoup d'arbres, et tout à fait dans le fond, un bâtiment au-dessus d'une montagne. Au haut de la gauche est écrit, en caractères fins : *Rembrandt*, et au-dessous : *f. 1644*. Cette estampe est au nombre des rares.

<center>Hauteur, 0,094. Largeur, 0,067.

BARTSCH, 220. CLAUSSIN, 217. WILSON, 217.</center>

Il existe une assez jolie copie de ce charmant paysage; elle a été faite en Angleterre et lorsqu'elle est tirée sur vieux papier, elle peut un instant faire illusion pour qui ne prendrait pas garde qu'elle est gravée en contre-partie; mais il va sans dire qu'aucun copiste de Rembrandt n'a pu imiter cet inimitable sentiment avec lequel il exprime tout ce qu'il veut exprimer, la fraîcheur des ombrages et des eaux, la variété des feuillages, l'incertitude des lointains, et le charme d'une perspective profonde et riante que les yeux et l'âme poursuivent à plaisir.

LE CANAL

Paysage en forme de frise ; on y voit, dans le milieu, quelques chaumières entourées d'arbres, et, sur le devant, un petit canal. Vers la droite, il y a un grand chemin, et, dans le fond du même côté, on aperçoit un village et une église. On peut aussi distinguer ce paysage par une barque à voile que l'on découvre vers la gauche, derrière deux petits arbres. Ce morceau, dont la forme est légèrement irrégulière, est très-rare.

Hauteur, à droite, 0,081 ; à gauche, 0,075. Largeur, 0,212.

BARTSCH, 224. CLAUSSIN, 218. WILSON, 218.

Bien que cette pièce n'ait pas, à proprement parler, différents états, on en distingue les premières épreuves à la présence des barbes de la pointe sèche qui produisent un effet de manière noire très-piquant. Lorsque les barbes ont disparu, l'épreuve devient faible et grise.

Richard Wilson a fait une copie trompeuse de ce paysage. Elle en diffère en ce que la pointe du mât du bateau à la voile présente, dans l'original, trois petits traits horizontaux, qui ne se trouvent pas dans la copie.

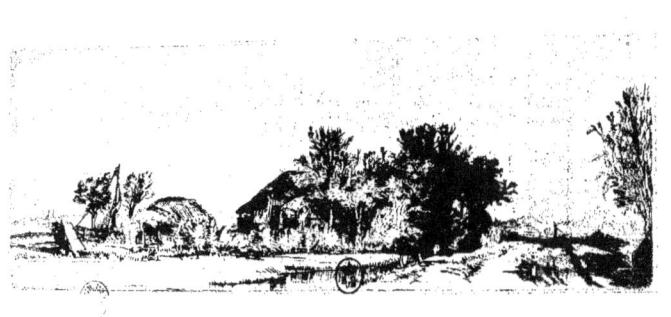

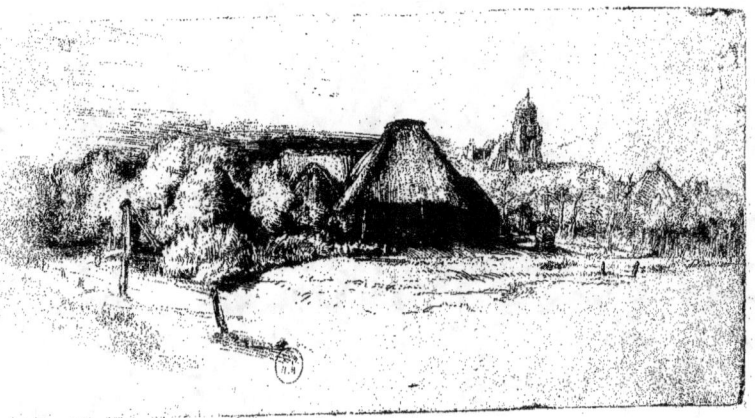

LE PAYSAGE A LA TOUR

Ce morceau, de forme oblongue, représente un village garni de beaucoup d'arbres, qui s'étend presque par toute la largeur de la planche et qui ne laisse vers la gauche qu'une échappée de vue sur le lointain. Le ciel, qui est de ce côté chargé de nuages, est clair sur la droite. Non loin du milieu, vers la gauche, on aperçoit une porte de pont soutenue par deux arcs-boutants, et devant cette porte, une petite figure de femme qui est debout. A la droite, à côté d'une maison couverte de chaume, on distingue quelques toits au-dessus desquels s'élève une tour ruinée. Tout le devant de l'estampe jusqu'à la moitié de sa hauteur est clair et sans aucune espèce de travail, à l'exception de deux poteaux et de quelques herbes.

On connaît trois états de cette pièce :

Premier état. Très-rare. La tour qui s'élève au-dessus des toits sur la droite de l'estampe est couronnée par un dôme finissant en pointe. La maison couverte de chaume n'est ombrée que d'une seule taille. L'espace entre la porte de pont et ses arcs-boutants est clair. On remarque dans le ciel à gauche des taches qui se sont affaiblies au fur et à mesure de l'avancement du tirage. Une épreuve de cet état s'est vendue à la vente Pole Carew 40 livres sterling, soit 1,000 francs.

Second état. L'espace entre la porte de pont et ses arcs-boutants est ombré par des tailles croisées. La maison couverte de chaume est également noircie.

Troisième état. Le dôme de la tour est effacé et la tour paraît en ruines. La disparition des taches dans le ciel y forme une place blanche. Entre la ligne de l'horizon à gauche et les petits points qui sont au-dessus, il y avait dans le premier état une raie blanche, laquelle a disparu dans celui-ci, sous des tailles horizontales qui se prolongent un peu au-dessous des petits traits inclinés marquant l'horizon.

Hauteur, 0,124. Largeur, 0,320.

BARTSCH, 223. CLAUSSIN, 220. WILSON, 220.

Il me souvient qu'étant un jour au Cabinet des Estampes du Musée d'Amsterdam, occupé à examiner l'œuvre incomparable de Rembrandt que possède ce cabinet, je demandai aux conservateurs ce qu'ils pensaient du *Paysage à la tour*, en leur faisant remarquer quel étrange effet le peintre avait su produire par la seule absence de tout premier plan et par la brusque opposition des arbres clairs et des arbres sombres. Un des conservateurs, M. Klinckamer, me répondit qu'il croyait avoir deviné l'intention

de Rembrandt, rien que par la différence des états de la planche; que sans doute ce ciel pur sur la droite et nuageux sur la gauche, indiquait la formation d'un orage qui avait renversé le dôme de la vieille tour, laquelle paraissait dans le second état rasée au niveau même de la base du dôme; que peut-être il y avait eu là un fait historique, et que Rembrandt l'avait ainsi constaté sur son cuivre, par affection pour ce village, dont on ne savait plus aujourd'hui le nom. L'explication du conservateur me parut ingénieuse, naïve et toute hollandaise. Ce qui est certain, c'est que le *Paysage à la tour* est un des plus charmants de l'œuvre. En se plaçant à distance pour le dessiner, et en supprimant l'intérêt qu'offre toujours le devant d'une composition, par cela seul qu'il est plus rapproché des yeux, Rembrandt concentre avec force notre attention sur cet amas de chaumières qui, avec sa décoration de bouquets d'arbres et ses environs dénudés, ressemble à une riante oasis dans la solitude.

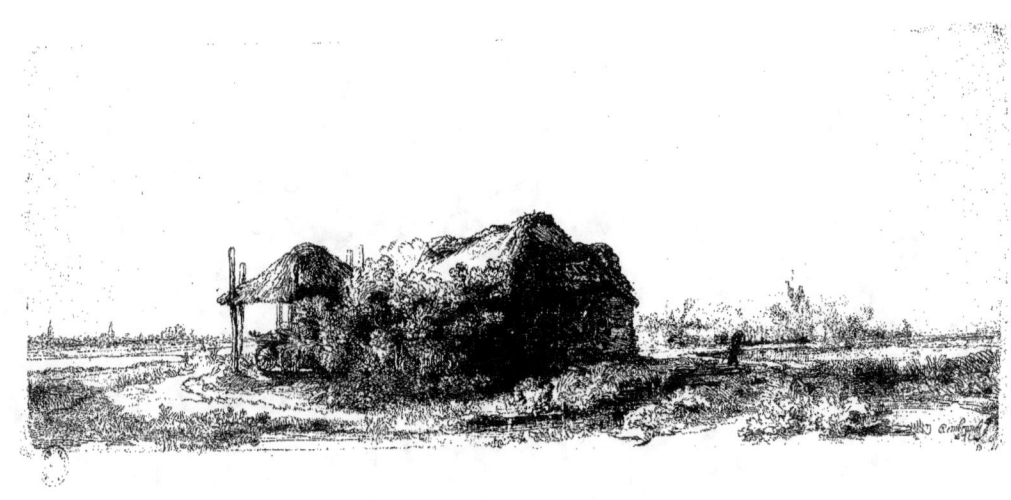

LA CHAUMIÈRE ET LA GRANGE A FOIN

Un paysage oblong, gravé avec soin et très-fini. Le milieu est occupé par une chaumière, à la gauche de laquelle est une grange à foin, à toit mouvant. Cette grange est vide, et sert de remise à un chariot. On voit une figure dans la maison à travers la porte, qui n'est fermée que dans sa partie inférieure. Une autre figure paraît à la fenêtre. A droite de la chaumière, une paysanne, suivie d'un chien, passe sur un petit pont de planches placé en travers d'un ruisseau qui coule sur le devant de l'estampe. Au bord de ce ruisseau est une avance en bois, sur laquelle sont placés un enfant qui pêche à la ligne et un autre qui tient un panier. Dans le lointain, à gauche, on aperçoit une ville avec des clochers et des moulins, et à droite un château environné d'arbres, situé sur le bord d'un large étang. Tout au bas de la planche, dans le coin à droite, est gravé : *Rembrandt f.*, et au-dessous : 1641. Rare.

On ne connaît qu'un seul état de cette planche, mais on en distingue les premières épreuves à quelques barbes qui produisent l'effet de la manière noire en plusieurs endroits, notamment à l'ombre des arbustes qui enveloppent la chaumière, aux hachures qui se voient tout à fait à gauche, à commencer du bord de la planche, sur le petit pont de briques qui est en avant de la femme suivie d'un chien, et enfin au chiffre 1641, et à l'*f* qui est au-dessus.

Largeur, 0,320; hauteur, 0,136.

BARTSCH, 225. CLAUSSIN, 222. WILSON, 222.

Il est rare que Rembrandt ait vu la nature avec ce sentiment de mélancolie profonde qui agitait l'âme de Ruysdaël. Ordinairement ses paysages respirent quelque chose de libre, de fort et d'un peu sauvage. Quelquefois, cependant, il semble qu'un secret ennui l'ait conduit dans la campagne, et il s'y promène alors, non pas pour voir les villas opulentes, les châteaux à tourelles et leurs avenues, les parcs fermés de grilles en fer ouvragé; mais les cabanes les plus délabrées, les plus silencieuses et les plus pauvres. S'il rencontre une chaumière isolée que réchauffe un doux rayon du soleil de quatre heures, il s'approche, il s'arrête, il regarde avec complaisance et presque avec naïveté toutes les choses agrestes dont se compose la physionomie de cette chaumière : le toit mouvant de la grange à foin, le chariot qu'elle abrite, l'échelle vermoulue que l'on voit sortir de la lucarne du galetas, et ces

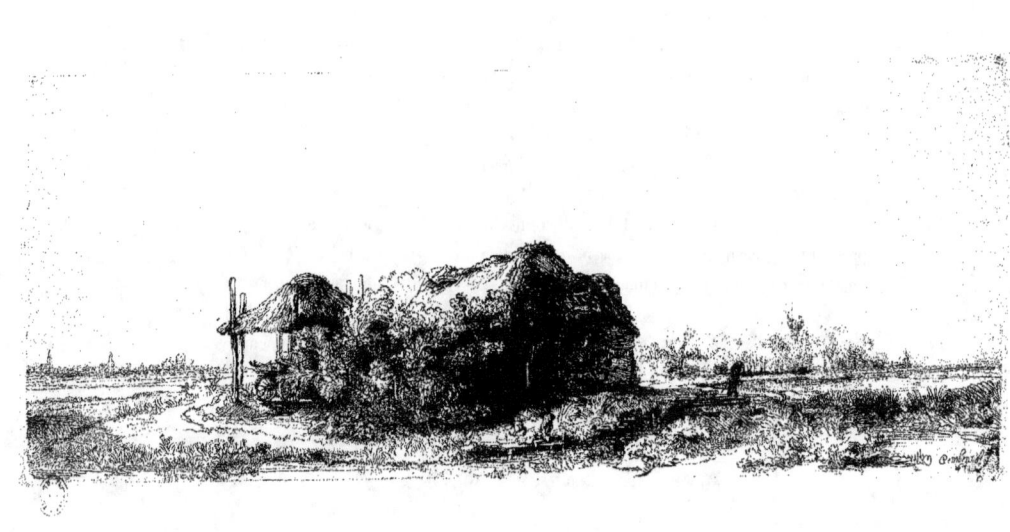

LA CHAUMIÈRE ET LA GRANGE A FOIN

Un paysage oblong, gravé avec soin et très-fini. Le milieu est occupé par une chaumière, à la gauche de laquelle est une grange à foin, à toit mouvant. Cette grange est vide, et sert de remise à un chariot. On voit une figure dans la maison à travers la porte, qui n'est fermée que dans sa partie inférieure. Une autre figure paraît à la fenêtre. A droite de la chaumière, une paysanne, suivie d'un chien, passe sur un petit pont de planches placé en travers d'un ruisseau qui coule sur le devant de l'estampe. Au bord de ce ruisseau est une avance en bois, sur laquelle sont placés un enfant qui pêche à la ligne et un autre qui tient un panier. Dans le lointain, à gauche, on aperçoit une ville avec des clochers et des moulins, et à droite un château environné d'arbres, situé sur le bord d'un large étang. Tout au bas de la planche, dans le coin à droite, est gravé : *Rembrandt f.*, et au-dessous : 1641. Rare.

On ne connaît qu'un seul état de cette planche, mais on en distingue les premières épreuves à quelques barbes qui produisent l'effet de la manière noire en plusieurs endroits, notamment à l'ombre des arbustes qui enveloppent la chaumière, aux hachures qui se voient tout à fait à gauche, à commencer du bord de la planche, sur le petit pont de briques qui est en avant de la femme suivie d'un chien, et enfin au chiffre 1641, et à l'*f* qui est au-dessus.

Largeur, 0,320 ; hauteur, 0,130.

BARTSCH, 225. CLAUSSIN, 222. WILSON, 222.

Il est rare que Rembrandt ait vu la nature avec ce sentiment de mélancolie profonde qui agitait l'âme de Ruysdaël. Ordinairement ses paysages respirent quelque chose de libre, de fort et d'un peu sauvage. Quelquefois, cependant, il semble qu'un secret ennui l'ait conduit dans la campagne, et il s'y promène alors, non pas pour voir les villas opulentes, les châteaux à tourelles et leurs avenues, les parcs fermés de grilles en fer ouvragé ; mais les cabanes les plus délabrées, les plus silencieuses et les plus pauvres. S'il rencontre une chaumière isolée que réchauffe un doux rayon du soleil de quatre heures, il s'approche, il s'arrête, il regarde avec complaisance et presque avec naïveté toutes les choses agrestes dont se compose la physionomie de cette chaumière : le toit mouvant de la grange à foin, le chariot qu'elle abrite, l'échelle vermoulue que l'on voit sortir de la lucarne du galetas, et ces

jeunes arbustes qui ombragent la vieille maison, en lui faisant un gracieux rempart de verdure. — Le peintre se plaît à faire un tableau de cette chaumière misérable; il y concentre l'intérêt pittoresque, et lui sacrifie tout le reste du paysage. C'est au loin seulement, dans la brume, qu'on aperçoit les flèches du manoir féodal et ses hauts combles qui s'élèvent au-dessus d'une touffe de tilleuls; plus loin encore se dessinent vaguement les clochers de la ville. Mais ici, la lumière frisante qui éclaire la maison rustique, lui donne, au milieu d'une vaste plaine unie, un relief extraordinaire, et depuis qu'elle a frappé les yeux de Rembrandt, le clair-obscur lui prête un charme inattendu. On dirait que la pointe du graveur a couru en se jouant sur le cuivre, et néanmoins rien n'est abandonné aux caprices du griffonnement ni aux hasards de l'eau forte; chaque objet conserve, en dépit de la liberté du trait, son caractère, sa forme, son mouvement.

C'est une chose remarquable que Rembrandt, pas plus que Ruysdaël, n'a eu l'idée de faire intervenir les animaux dans le paysage, ou du moins de les mettre en évidence sur le premier plan. Ces deux maîtres s'intéressent à la prairie plus encore qu'aux bêtes du pâturage, et les cabanes du pauvre ont plus d'importance dans leur tableau que celui qui les habite. A peine la figure de l'homme leur a-t-elle paru nécessaire. Il semble que l'âme du poëte soit la même qui transpire invisiblement dans ces plaines attristées, et qu'ainsi la nature, pour nous émouvoir, n'ait pas besoin du passage de l'homme ou de la présence des troupeaux. On la prendrait à elle seule pour un être animé, sensible, plein de soupirs et de mystères. Ce n'est donc pas au premier coup d'œil qu'on remarque les figures du paysage de Rembrandt. Les deux enfants qui pêchent si tranquillement à la ligne n'attirent pas tout d'abord l'attention; c'est le dernier objet qui occupe les regards; mais l'impression même que produit ce calme paysage nous fait trouver du plaisir à contempler ces deux figures naïves... Loisirs charmants et obscurs! paix profonde! Qui ne les envierait à certains moments de la vie? Qui ne voudrait leur abandonner ces heures paresseuses que le poëte savoure lentement, que le silence prolonge, et qui pourtant s'écoulent si vite, pour ne plus revenir?

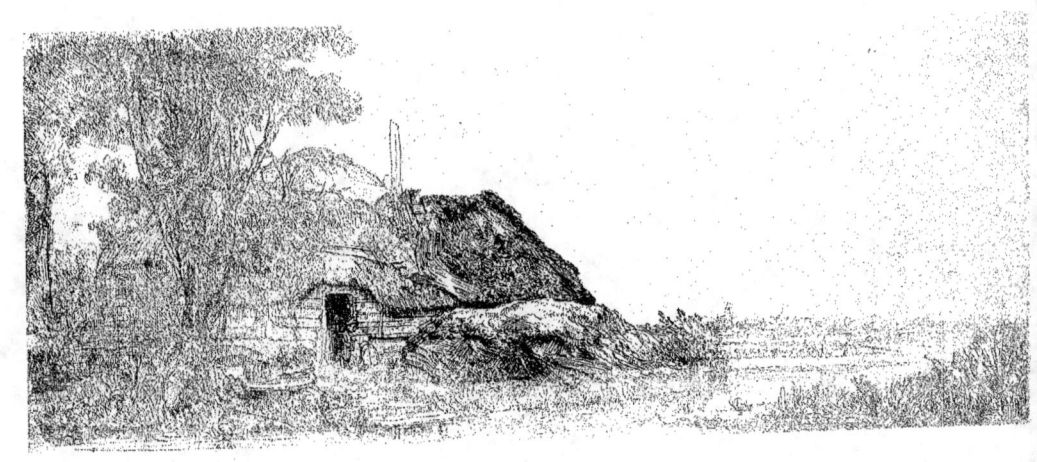

LA CHAUMIÈRE AU GRAND ARBRE

Un paysage oblong très-bien gravé, qui fait pendant à celui qu'on appelle *La chaumière et la grange à foin*. Sur le devant passe un canal qui traverse toute l'estampe. A la gauche est un grand arbre qui s'élève jusqu'au haut de la planche et dont la cime ne se voit point. Derrière est une chaumière au-dessus de laquelle paraît une aile de moulin posée verticalement ; sur la porte on aperçoit deux enfants, dont l'un est baissé et vu de dos. Dans le lointain, qui s'étend sur la droite et dont l'horizon est très-bas, on distingue un grand clocher et à côté un moulin à vent. Au bas de la droite, on voit un canard sur le rivage et un autre dans l'eau. Parmi les roseaux on lit : *Rembrandt f. 1641*. Ce paysage n'est pas commun. Il a ordinairement peu d'effet, et ce n'est qu'aux premières épreuves qu'il se trouve quelques barbes dans les parties ombrées.

Largeur, 0,320 ; Hauteur, 0,126.

BARTSCH 226. CLAUSSIN 223. WILSON 223.

Voilà bien la Hollande, plaine immense qui s'enfuit à perte de vue, et ne présente d'autres accidents que les ailes tournantes d'un moulin ou le clocher d'une église ! On dirait d'un navire à l'ancre. A l'aspect de ces prairies sans fin, de ces villages submergés et à fleur d'eau, il est impossible de ne pas tomber insensiblement dans la rêverie. On y est d'ailleurs invité par le silence, car, à moins que le vent du nord-ouest n'y souffle l'orage, la Hollande est le pays le plus silencieux du monde. La campagne est traversée par des chaloupes qui glissent mollement sur des eaux blondes, portant les paysans et leurs denrées ; et ainsi les déplacements de l'homme, les mouvements de la vie, se font là sans effort apparent et sans bruit. Ruysdael a vu ces contrées avec une tristesse amère, poignante, un peu maladive ; il a cherché des bocages pour y cacher sa douleur ; Van Goyen s'est complu à représenter constamment des grèves incolores qui semblent aplaties sous le poids d'un ciel bas et sombre, chargé de brume et de pluie ; Rembrandt a vu la nature de son pays à travers sa mobile humeur, tantôt sous des aspects doux et familiers, tantôt sous un jour fantastique... Mais quel est donc le secret de ces grands artistes, et par quelle émanation mystérieuse font-ils passer leur âme dans ce qui paraît être au premier coup d'œil un simple objet de naïve imitation ? Voilà bien la Hollande, dit le voyageur, mais ce n'est pas seulement un souvenir que la vue de ce paysage réveille ; c'est une disposition particulière de l'âme, une pensée vague comme il en vient à certaines heures de la vie, lorsqu'on est las des grandes villes, de leurs beautés factices, de leurs quinconces, et de leurs parterres alignés, et de leurs promenades solennelles. Rembrandt a passé un jour devant cette chaumière, et son impression d'un moment, fixée sur le cuivre, ne s'effacera plus.

Heureuse cabane! et quelle paix profonde règne autour! la ville est loin, bien loin ; on la voit tout juste assez pour sentir la satisfaction de n'y pas être. Sur le pas de la porte, deux enfants s'occupent à ne rien faire : ce sont les seuls êtres vivants de cette demeure, avec un chat qui guette une compagnie de moineaux, et deux canards, dont l'un s'épluche, en passant sa tête sous son aile, l'autre allonge le cou pour happer quelque petit poisson. Il me semble que j'en aurais pour des heures à contempler ce pittoresque désordre, ce chaume délabré qui se tapisse au hasard de plantes rustiques et se colore de fleurs, et cette provision de fagots d'où l'on tirera de quoi éclairer l'âtre, si nous entrons pour sécher nos souliers après une promenade dans ces prairies inondées. Je ne sais vraiment ce qui m'attache à ce paysage, ni comment il peut se faire qu'un homme éprouve tant de plaisir à regarder des objets qui ont si peu de rapport avec ses affections et ses pensées; mais tout ici me paraît charmant, depuis les touffes de roseaux sous lesquels Rembrandt a gravé son nom, jusqu'à ce grand et beau tilleul qui donne presque de la majesté à un tableau d'ailleurs si agreste et si humble. Un vieux tonneau, une roue renversée, un petit lavoir sous lequel on entend coasser les grenouilles, des nénufars flottant sur l'eau paresseuse de ce canal, qui au premier rayon de soleil brillera comme du plomb liquide, et toutes ces plantes aquatiques que la pointe du peintre indique avec autant de justesse que le ferait la plume d'un naturaliste, voilà des choses inanimées, et qui pourtant me font entendre je ne sais quel secret langage qui m'enchante. Ah! sans doute, il est donné à tout le monde de sentir les grands effets de la nature, les ensembles; et j'imagine que les splendeurs du matin, la magnificence du soir, ont quelque chose qui touche, à certains moments, le plus barbare. Mais il est des couleurs inaperçues, des grâces cachées, des trésors que la nature ne fait pas voir à tous les hommes, mais seulement à ceux qui l'aiment: et quand elle se dévoile à eux, c'est surtout dans ces champêtres solitudes où elle peut se laisser admirer en silence, loin des yeux profanes, comme cette antique dryade qu'il fallait poursuivre dans les lieux écartés, au fond des bois, et jusque dans le creux de son chêne.

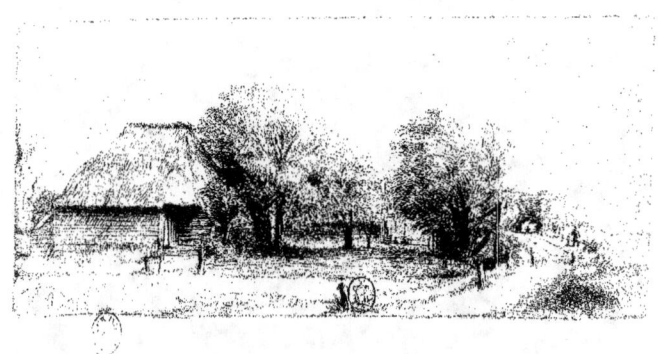

LE VERGER ET LA GRANGE

PIÈCE DITE

LE PAYSAGE AUX DEUX ALLÉES

Cette pièce est oblongue et en travers. On voit sur la gauche une maison rustique, couverte de chaume, et dans le milieu une plantation d'arbres qui ressemble à un verger, et qui se termine par une grange. A droite de cette plantation, s'ouvre une allée en perspective, bornée par des pieux, sur laquelle marche un homme vu par le dos, qui porte un bâton sur l'épaule. Tout au fond de cette allée, sous une voûte formée par les arbres, on aperçoit dans le plus grand éloignement une petite figure à cheval. Ce morceau est fort rare.

Il en existe deux états :

Premier état. La planche a 0,204 millimètres de large.

Second état. La planche est coupée et réduite à une largeur de 0,162 millimètres. Cette seconde épreuve est d'un ton moins brillant ; elle est aussi moins rare que la première.

Hauteur, 0,090. Largeur, 0,204.

BARTSCH, 230. CLAUSSIN, 227. WILSON, 227.

Pourquoi n'y a-t-il personne à la porte de cette maison, à l'ombre de ces bouquets d'arbres, et pourquoi cette chaumière silencieuse et ce petit verger ont-ils ainsi plus d'attrait en l'absence de toute créature humaine?... Rembrandt, lorsqu'il est en présence de la nature, s'abstient volontiers d'y faire paraître des figures, ou bien il les subordonne tellement au paysage, qu'on les aperçoit à peine. A l'inverse de nos peintres français, qui font de la campagne le théâtre des actions de l'homme, ou le cadre de ses rêveries, Rembrandt donne la première place aux êtres inanimés. Il concentre dans ces objets tout l'intérêt de son tableau, et c'est pour cela sans doute que ses paysages nous saisissent toujours et nous attirent par un charme secret... Comme il est solitaire ce coin de la Hollande! A droite de la levée sur laquelle est pratiqué le chemin, on croit sentir le voisinage de la mer, et le souffle du vent qui fait plier les branches des arbres et frémir tout le feuillage. Il me semble aussi que les deux figures, si petites, qui passent sur le chemin, et dont l'une, imperceptible, va se perdre au loin dans les profondeurs de la perspective, il me semble, dis-je, que ces deux figures, loin d'animer le paysage, en augmentent encore la solitude. Mais la vue des lieux inhabités est justement ce qui enchante les poëtes. La nature est pour eux comme une femme à qui l'on aime à parler sans témoins. Les poëtes, les grands artistes n'ont pas besoin de rencontrer des êtres animés dans le paysage : ils le remplissent de leur âme.

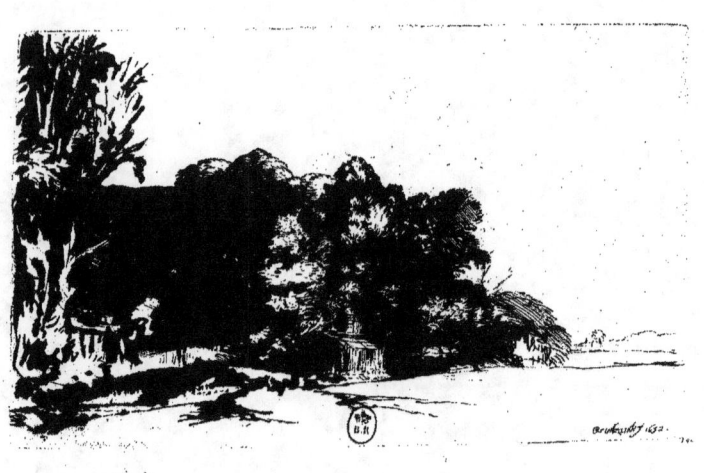

LE BOUQUET DE BOIS

Ce paysage est entièrement gravé à la pointe sèche. On voit sur la gauche de l'estampe, deux grands arbres placés l'un derrière l'autre, tracés d'une main rapide et à l'état d'ébauche. Celui qui est derrière n'a point de feuilles; tout près de ces arbres, est un bois touffu et percé, qui s'étend vers la droite jusqu'aux deux tiers environ de la planche. Au milieu de ce bois paraît une petite baraque à demi cachée par le feuillage. La partie du devant, à commencer du bas de la gauche jusqu'à l'extrémité de la droite, est presque toute blanche. Le lointain de la droite n'est gravé qu'au trait. On lit au bas du même côté : *Rembrandt f.* 1652.

Ce morceau est fort rare. Il en existe trois états :

Premier état. D'une extrême rareté. La planche est plus haute; elle porte 155 millimètres, au lieu de 123. Elle n'est que légèrement ébauchée et presque au trait. Le lointain de la droite n'est pas indiqué, et il n'y a sur la planche ni nom ni année.

Second état. Même dimension. On n'y voit non plus ni le nom ni l'année, mais la planche est plus terminée et la manière noire y est fort brillante.

Troisième état. La planche, coupée par en bas, est terminée comme elle est décrite ci-dessus, c'est-à-dire avec le lointain de la droite, le nom de Rembrandt et l'année.

NOTA. On a une copie assez trompeuse de ce second état, faite par Richard Wilson. On la reconnaît à une petite différence dans la largeur. La copie a 198 millimètres de large, tandis que l'original en a 211.

Hauteur, 0,123. Largeur, 0,211.

BARTSCH, 222. CLAUSSIN, 219. WILSON, 219.

Ce paysage inachevé a quelque chose de fantastique, et il semble que Rembrandt l'ait vu dans son imagination plutôt que dans la réalité. Les arbres et la cabane en bois qu'abrite leur feuillage n'ont pas ici le caractère des choses dessinées d'après nature, mais plutôt celui des objets que l'on retrace de souvenir. Ainsi placé au milieu d'une plaine aride, exprimée par l'absence de tout travail, ce bouquet de bois a l'air d'une oasis dans le désert. Les grands maîtres sont éloquents jusque dans leurs réticences.

LE PAYSAGE AUX TROIS ARBRES

On appelle ainsi ce paysage, parce qu'on y voit sur la droite, placés à distances égales sur une élévation, trois grands arbres au travers desquels on aperçoit dans le lointain un chariot rempli de monde, et quelques maisons. Sur le devant, vers la gauche, s'étend une pièce d'eau, et au delà, sur le rivage, sont deux figures, celles d'un homme debout qui pêche à la ligne et d'une femme assise qui est auprès de lui. Au loin, apparaît une grande ville hérissée de clochers. Entre cette ville et la pièce d'eau qui est sur le devant, on distingue une suite de prairies qu'animent divers groupes de figures et d'animaux. Presque au coin de la droite, dans le bas de l'estampe, sous le feuillage épais des arbustes du rivage, on aperçoit dans l'ombre, avec beaucoup de peine, deux personnes assises. Le ciel est couvert de nuages, et l'on voit tomber une forte pluie sur la gauche. Du même côté, tout au bas de la planche, sous les joncs, on devine plutôt qu'on ne lit le nom de *Rembrandt*. Mais la lettre *f.* et l'année 1643 sont visibles. Ce paysage, d'un effet brillant, est regardé comme un des plus beaux de l'œuvre. Les belles épreuves en sont très-rares; on les reconnaît à la présence des barbes dans les travaux du ciel, qui sont en grande partie à la pointe sèche.

Nota. On assure qu'il existe une épreuve avant la petite figure assise par terre au haut de la digue vers la droite, mais cette épreuve que ni Claussin ni Wilson n'ont vue, et que nous n'avons nous-même jamais rencontrée, est sans doute quelque morceau falsifié par un amateur qui aura gratté adroitement la figure, pour faire un premier état, comme on a gratté la toupie dans la *Petite Tombe*.

Il existe plusieurs copies du *Paysage aux Trois Arbres*; les meilleures sont celles de François Novelli et de notre regrettable ami et camarade, Louis Marvy, mort si jeune.

Hauteur, 0,209. Largeur, 0,279.

BARTSCH, 212. CLAUSSIN, 209. WILSON, 209.

Un jour que je parcourais le magnifique œuvre de Rembrandt que possède le Musée d'Amsterdam, je crus voir, à ma grande surprise, dans le *Paysage aux Trois Arbres*, quelque chose qui ressemblait à un fantôme. J'en fis part, après quelque hésitation, aux deux conservateurs du Musée, et à un peintre distingué d'Amsterdam,

qui avait profité de l'occasion de ma visite pour examiner les eaux-fortes de Rembrandt, qu'il connaissait à peine, le croirait-on! Il me semble, leur dis-je timidement, que j'aperçois ici, dans la partie claire du ciel, sur la gauche, un peu plus qu'à la hauteur de la cime des arbres, les formes vagues d'une figure fantastique. On dirait d'un géant qui souffle l'orage. Les deux habiles conservateurs me dirent alors que cette remarque avait déjà été faite par eux-mêmes, et ils ajoutèrent qu'il y avait tel moment où l'on distinguait clairement cette figure étrange, et tel autre où l'on avait beaucoup de peine à la retrouver. Quant au peintre, il nous assura que la figure dont nous parlions lui avait sauté aux yeux, et qu'il était surpris de mon hésitation à la lui signaler. Il m'est donc permis de croire que le fantôme du *Paysage aux Trois Arbres* n'est pas une pure vision ou un simple effet de la rencontre fortuite de quelques hachures. Rien, au surplus, ne s'accorde mieux avec l'humeur fantastique de Rembrandt, que la pensée de dramatiser un paysage, d'ailleurs si peu accidenté et si ordinaire, en y faisant apparaître un fantôme semblable à ce génie des tempêtes dont la grande image se dressa devant le héros de Camoëns.

Toutefois, ce n'est pas à cette remarque, jusqu'à présent inaperçue ou du moins inédite, que tient la célébrité du *Paysage aux Trois Arbres;* elle tient à la vigueur de l'effet, à l'excellent feuillé des trois arbres qui font repoussoir, à l'étonnante dégradation des plans qui se succèdent à perte de vue, et à quelques détails charmants qui, perdus dans la masse, ne s'aperçoivent pas au premier coup d'œil. Bien des amateurs, par exemple, ont regardé vingt fois le paysage en question, sans y voir sur le devant d'autres figures que celles de l'imperturbable pêcheur à la ligne et de sa patiente épouse. Beaucoup n'ont jamais discerné les deux personnages que le peintre a placés tout à fait dans l'ombre, à la droite de l'estampe, sous une voûte de feuillage, comme s'il eût voulu les cacher avec autant de soin et de pudeur qu'ils en mettent eux-mêmes à éviter tous les regards.

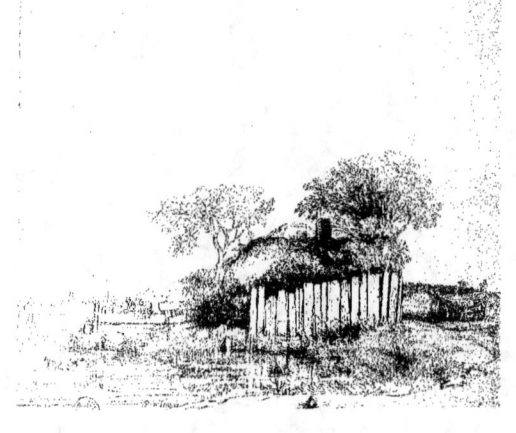

LA CHAUMIÈRE ENTOURÉE DE PLANCHES

On voit au milieu de cette estampe, un peu vers la droite, une chaumière flanquée de chaque côté d'un grand arbre, et entourée d'une palissade. Elle est située au bord d'un canal, sur lequel nagent deux canards. A la droite, sur un chemin, est un chariot dételé, au bas d'une petite digue qui ferme l'horizon, et sur laquelle on aperçoit comme deux grands chiens. Derrière la palissade, sur la gauche, on distingue un homme dans une barque, et beaucoup plus loin un moulin. Dans le bas de la gauche, près du bord de la planche, est écrit : *Rembrandt, f.* Mais l'*f* est à peine exprimée, et au-dessous, 1632.

On n'a décrit que deux états de ce morceau, qui est rare; mais j'en compte trois :

Premier état. La continuation de la digue qui paraît sur la gauche, et qui va en descendant du même côté, y est toute blanche, sauf trois ou quatre petits traits. Le côté de la digue où se voient les deux chiens est également tout clair. Le nom de Rembrandt ne se trouve pas encore dans cette première épreuve, non plus que la date.

Second état. La continuation de la digue, sur la gauche, est encore blanche; mais le côté droit de la digue est ombré de tailles fines, serrées et en partie croisées. On voit dans cette épreuve le nom de Rembrandt, et la date 1632.

Troisième état. La continuation de la digue sur la gauche, est éteinte par des hachures données à la pointe sèche, lesquelles ne sont pas encore ébarbées dans les premières épreuves de cet état.

Hauteur, 0,100; Largeur, 0,180.

BARTSCH 232. CLAUSSIN 229. WILSON 229.

Cette pièce est fort estimée. On la regarde avec raison comme un des plus frais et des plus jolis paysages du maître. J'ajoute que c'est un ouvrage de sa jeunesse, c'est-à-dire du temps où il finissait beaucoup sa peinture, dessinait naïvement et n'avait pas encore enhardi sa pointe ni élargi sa manière.

Rien n'est abandonné au hasard dans ce petit morceau. Pas de griffonnement rapide, pas de fouillis. Chaque objet est accusé avec délicatesse, d'une pointe fine et attentive. Le feuillage des deux arbres est exprimé avec transparence et avec grâce; on y sent les allures de la branche et la manière dont elle groupe ou divise ses bouquets de feuilles. Le menu gazon qui couvre le rivage, les plantes qui croissent à fleur d'eau, les humides roseaux qui se penchent sur ce canal immobile, et la clôture agreste composée de planches inégales, qui ressemble à une rangée de gardes autour de cette pauvre demeure, toutes ces choses sont exécutées avec patience, avec amour, aussi finement qu'on puisse le désirer. N'était la présence éloignée de l'homme qu'on aperçoit penché dans une barque, au delà des palissades avancées de la chaumière, on croirait ce petit endroit désert, et le crâne de cheval, qu'on voit gisant sur l'herbe courte, le donnerait à penser; mais quand on a parcouru le pays de Rembrandt, on reconnaît ici une de ces maisonnettes isolées, silencieuses et closes, que baignent les innombrables canaux de la Hollande, et dont le toit verdoyant se colore, sur les quatre heures de l'après-midi, d'un rayon de soleil... Mais que signifie ce paysage? dira-t-on, et pourquoi donc cette estampe est-elle si recherchée? demandera un homme du monde. Parce que le peintre a éprouvé un charme secret à contempler cette cabane décorée de verdure, et qu'il a traduit le sentiment de paix et de bonheur qu'elle lui inspira, en caressant les moindres détails qui frappaient sa vue. Rembrandt, qui, dans son âge mûr, voyait toujours la nature en grand, et rendait la masse avant d'exprimer les détails, a procédé autrement cette fois. Avec des détails bien observés et bien rendus, il a fait un petit ensemble plein de grâce.

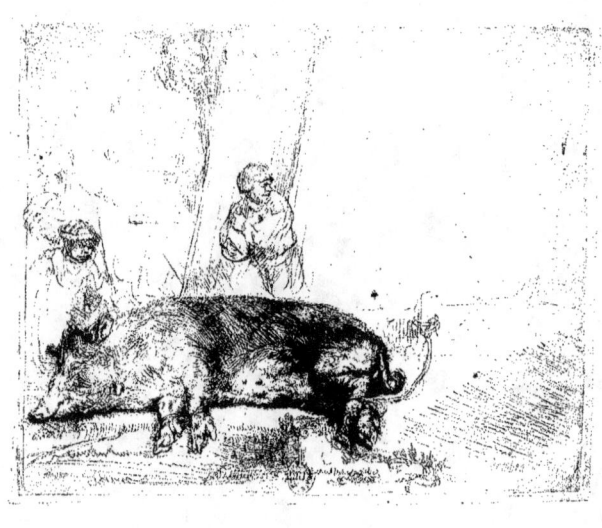

LE COCHON

La bête est couchée sur le devant de l'estampe et son museau touche presque au bord gauche de la planche. Ses pieds sont liés avec des cordes, et celle qui tient les pieds de derrière est attachée à un petit poteau que l'on aperçoit dans le fond. Un peu vers la droite, derrière le cochon, ou plutôt la truie, on distingue cinq figures, qui ne sont que légèrement indiquées, savoir : un petit enfant que sa mère tient debout devant elle, et qui avance timidement la main comme pour toucher la soie de l'animal; un jeune garçon qui est vu de profil et coiffé d'un chapeau; un vieillard debout, qui a un panier à son bras, et un autre jeune garçon qui porte une vessie et qui tient l'instrument avec lequel on va sans doute égorger la bête. On lit au bas de la droite : *Rembrandt f.* 1643. Le haut du fond, de ce côté, est entièrement clair.

On connaît deux états de cette planche :

Premier état. Extrêmement rare. La planche, raboteuse et irrégulière sur les bords, est un peu plus grande sur la gauche tant en hauteur qu'en largeur. Cette épreuve est naturellement plus vive et plus colorée que la suivante.

Deuxième état. Le cuivre est réduit à la grandeur ordinaire et la planche régularisée. C'est l'état décrit; il n'est pas commun.

Bartsch signale une copie assez trompeuse de cette estampe. On la reconnaît, dit-il, premièrement, à ce que la planche est plus large, car elle porte 6 pouces 10 lignes (180 millimètres); secondement, à ce que l'ombre portée au-dessus de la tête du vieillard est continuée jusqu'au coin formé par le bord supérieur de la planche et par le trait perpendiculaire près du bord gauche ; au lieu que, dans l'estampe originale, cette ombre portée ne remplit que la moitié de l'espace entre le coin et la tête du vieillard.

A la mention de cette copie dont Bartsch ne nous indique pas l'auteur, nous ajouterons celle d'une autre copie très-habilement gravée, et qui serait trompeuse, si elle n'était en sens inverse. C'est la copie exécutée par Novelli, et dont les épreuves sont encore assez rares, je ne sais pourquoi. On y lit au bas de la droite en caractères fins : *Novelli inci* 1791.

Hauteur, 0,144. Largeur, 0,178.

BARTSCH, 157. CLAUSSIN, 154. WILSON, 154.

Il faut croire que le cochon est un animal bien pittoresque, car les plus grands peintres, parmi ceux de la Hollande, lui ont fait l'honneur de l'introduire dans le royaume de l'art. L'inimitable Ostade, si ravissant et si profond en sa naïveté apparente,

le spirituel Berghem, l'aimable Karel Dujardin dont l'eau-forte est souvent assaisonnée d'une légère ironie, le rude Pierre de Laer, si intéressant par les libres allures de sa pointe, l'immortel Paul Potter et son habile interprète Marc de Bye, et bien d'autres encore ont fait une étude complaisante du cochon : chacun d'eux l'a peint suivant son humeur; mais presque tous l'ont représenté barbotant à l'auge ou se vautrant avec délices dans le fumier de la basse-cour. Rembrandt n'a dessiné le cochon qu'une seule fois et il l'a regardé au moment où, les pieds liés avec des cordes, la pauvre bête va être saignée et va mourir ainsi, de cette mort lente, qui n'a pu être inventée que par le plus cruel des animaux, par l'homme.... Déjà un garçon sans pitié montre, en ricanant, l'instrument qui va saigner le porc à la gorge, et tient la vessie qui doit recevoir le sang de la bête.... Mais à ne considérer que le talent du graveur, je veux dire le maniement de la pointe, et l'art de peindre à l'eau-forte, Rembrandt a surpassé tous les artistes que nous venons de nommer, par la vérité de l'expression et par le sentiment merveilleux du modelé. Il est impossible, en effet, de faire mieux sentir sous l'épaisseur d'une peau velue, la construction d'un animal dont la graisse cache en partie les formes, et il faut désespérer, si l'on est graveur, d'exprimer avec plus de bonheur, plus d'esprit, et cependant d'une pointe plus libre, la tendresse ou plutôt la tendreté d'un groin de truie, la finesse de son œil, la fermeté des tendons du pied, la mollesse du ventre et la saillie des tétins, mais surtout le caractère de ces poils longs et roides, qui tantôt se hérissent en brosse, tantôt, couchés sur la peau, imitent si bien la douceur et les reflets de la soie... J'étais un jour au cabinet des Estampes de la Bibliothèque, à examiner cette jolie pièce sur le bureau du conservateur, lorsque entra un de nos plus illustres graveurs, Henriquel Dupont, qui, apercevant cette gravure surprenante, vint la regarder longtemps et me dit : « Ce Rembrandt est le magicien de notre art! »

LE CHIEN ENDORMI

Un petit morceau oblong en travers, d'une extrême rareté. Il représente un chien endormi dirigé vers la droite, mais la tête retournée vers la gauche. Ce chien a autour du cou un collier, auquel est attachée une courroie qui est étendue par terre devant lui. Il est gravé d'une pointe très-fine, et comme l'eau-forte n'a pas suffisamment mordu, on ne le rencontre jamais que faible d'épreuve. La tête du chien surtout est pâle et grise.

Il y a trois états de cette planche, qui n'ont pas été décrits dans les catalogues de Bartsch et de Claussin, mais qui ont été connus de Wilson.

Premier état. Probablement unique. Il s'en trouvait une épreuve dans la collection du duc de Buckingham ; elle fut poussée à la vente de cet amateur, jusqu'au prix de 61 livres sterling, c'est-à-dire 1,525 francs. Cette épreuve portait un pouce anglais de plus en hauteur et en largeur. Le témoin du cuivre n'était visible que dans le haut de l'estampe et sur le côté droit, ce qui prouvait que le *chien endormi* avait été gravé dans le coin d'une planche plus large, coupée par la suite à la dimension de trois pouces (anglais) $\frac{5}{8}$, sur un pouce $\frac{7}{8}$, ce qui fait quelques millimètres de plus que la grandeur ordinaire.

Second état. La planche est réduite à la dimension que nous venons d'indiquer. L'ombre du fond ne s'étend sur la gauche qu'à un quart de pouce environ. Cet état est extrêmement rare. Il est dans l'œuvre du *British Museum*.

Troisième état. La planche est réduite à 81 millimètres de largeur sur 40 de hauteur. L'ombre du fond s'étend à gauche jusqu'au trait carré. Cette troisième épreuve est encore très-rare.

Nota. Bartsch signale une copie extrêmement trompeuse de ce morceau. « Folkema qui l'a faite, dit-il, y a mis toute la perfection possible, de manière qu'on peut la regarder comme un véritable chef-d'œuvre de gravure. En la confrontant avec l'original, on peut la reconnaître en ce qu'elle est gravée avec plus de netteté et qu'elle est mieux exprimée. Ceux qui ne se trouvent pas dans le cas de faire cette confrontation, peuvent aisément se méprendre ; il est donc nécessaire qu'ils examinent bien le coin du haut de la gauche et celui du bas de la droite. Dans le premier, l'ombre s'étend, dans la copie, jusqu'à l'extrémité de la planche, au lieu que dans l'original, il y a un peu de blanc dans cet endroit. Dans

le coin du bas de la droite, on voit dans la copie quelques traits qui forment une espèce de feuille d'herbe et qui diffèrent de ceux que l'on trouve dans l'estampe originale au même endroit. ».

<center>Hauteur, 0,040. Largeur, 0,81.

BARTSCH, 158. CLAUSSIN, 155. WILSON, 155.</center>

Le *Chien endormi* est une pièce d'autant plus curieuse que Rembrandt n'a gravé que deux morceaux de ce genre : l'autre est le COCHON. L'extrême rareté du *Chien endormi* peut y faire attacher un très-grand prix par les amateurs; mais ce qui le rend précieux à d'autres titres, c'est la finesse d'un travail qui a rendu sans minutie tous les détails du pelage, c'est la vérité de l'attitude, vérité telle que ni Berghem, ni Karel Dujardin, ni Van de Velde, ni Paul Potter, ni aucun des peintres qui se sont voués à l'étude des animaux, ne sont allés plus loin. Ce chien, du reste, n'est pas le même que nous voyons figurer dans le *Triomphe de Mardochée*, dans le *Retour d'Égypte* et dans une des deux estampes qui représentent Tobie aveugle. C'est un petit danois au poil court, qui est sans doute un modèle fourni par le hasard. Il n'y a du moins que la complaisante délicatesse des travaux qui puisse faire penser que cette jolie bête a été le chien même de Rembrandt.

LA COQUILLE

Cette estampe, une des plus rares de l'œuvre de Rembrandt, représente une espèce de coquille connue sous le nom du *Damier*. Elle paraît être posée à terre, sa pointe dirigée vers la droite de l'estampe, d'où vient le jour. Le fond est gravé d'un ton rembruni. On lit au bas de la marge, vers la gauche, sous l'ombre portée de la coquille : *Rembrandt f. 1650.*

On distingue deux états de ce morceau :

Premier état. Le fond est entièrement blanc. Cette épreuve est de la dernière rareté, et l'on peut dire qu'elle est aussi belle que rare.

Second état. Le fond est entièrement ombré.

Nota. Il existe une copie de la *Coquille* par Abraham Hume, mais la planche est plus large.

Hauteur, 0,097, y compris la marge. Largeur, 0,130.

BARTSCH, 159. CLAUSSIN, 156. WILSON, 156.

C'est la seule fois que Rembrandt ait gravé un objet matériel; et il l'a fait sans doute pour complaire à un de ses amis, collectionneur de coquilles, comme il y en a tant en Hollande. Il ne fallait ici que le talent de modeler, uni au talent de graver. Rembrandt qui les possédait l'un et l'autre à un si haut degré, n'a pas eu de peine à exprimer par la marche, la variété et la délicatesse des travaux de sa pointe, le poli de la nacre et ses reflets, les taches orbiculaires ou plutôt ovoïdes qui se dessinent en noir mat sur un fond blanc de porcelaine. Mais quelle que soit la perfection du rendu de cette coquille, il est facile de voir que Rembrandt a exceptionnellement dérogé à son génie en s'appliquant à l'étude d'un objet inanimé, et que sa grande âme d'artiste était plutôt faite pour comprendre les grands aspects de la nature, pour sentir la poésie latente du paysage et pour exprimer enfin les mouvements qui agitent le fond de l'âme humaine.

Le genre de coquilles qu'on appelle *Damier* est également connu sous le nom de *Tigre*, comme nous l'apprend un des catalogues raisonnés de curiosités naturelles, rédigés par Gersaint : « Deux grandes volutes à fond blanc, tacheté de diverses couleurs
« vives, connues sous le nom de *Tigre* ou *Damier*, à cause de ses taches carrées et
« régulièrement distribuées. Rumphius appelle cette espèce *voluta musicalis*; d'autres la
« mettent dans les *cylindriques*[1]. »

[1]. Catalogue raisonné de coquilles, insectes, plantes marines et autres curiosités naturelles qui ont été recueillies en différents endroits de la Hollande, par Gersaint. Paris, 1736.

TABLE

DE LA PREMIÈRE SÉRIE

TEXTE

	PAGES.
Les Éditeurs au Public.	1
Notice sur Rembrandt.	5
Extrait des Registres de la Chambre des Insolvables d'Amsterdam.	17
Texte explicatif de chacune des quarante pièces de cette Première Série.	

SUJETS PIEUX

	NUMÉROS de notre CATALOGUE.	NUMÉROS de BARTSCH.	NUMÉROS de CLAUSSIN.	NUMÉROS de WILSON.
Abraham recevant les anges.	2	29	35	36
Quatre sujets pour un Livre espagnol.	8	36	40	40
Joseph racontant ses songes.	9	37	41	41
Le Triomphe de Mardochée.	12	40	44	44
L'Annonciation aux bergers. (Double format.)	17	44	48	49
Présentation au temple, dite *en manière noire*.	25	50	54	55
Fuite en Égypte, pièce dite *Fuite en Égypte, dans le goût d'Elzheimer*. (Double format.)	29	56	60	61
Jésus-Christ prêchant, pièce dite *la Petite Tombe*.	40	67	71	71
Le bon Samaritain. (Double format.)	42	90	94	95
La grande Résurrection de Lazare. (Double format.)	49	73	77	77
Jésus-Christ guérissant les malades, ou *la Pièce de Cent florins*. (Double format.)	50	74	78	78
Jésus-Christ présenté au peuple. (Double format.)	52	76	80	80
Ecce homo. (Double format.)	53	77	82	82
Les Trois Croix. (Double format.)	54	78	81	81

SUITE DES SUJETS PIEUX.	NUMÉROS de notre CATALOGUE.	NUMÉROS de BARTSCH.	NUMÉROS de CLAUSSIN.	NUMÉROS de WILSON.
La grande Descente de croix. (Double format.)	57	81	83	83-84
La Descente de croix au Flambeau.	59	83	87	88
Jésus mis au tombeau.	62	86	90	91
La Médée, ou le Mariage de Jason et de Créuse.	64	112	114	116
Saint Jérôme, pièce dite *Saint Jérôme dans le goût d'Albert Durer*. (Double format.)	76	104	107	109

FANTAISIES. — GUEUX. — SUJETS LIBRES

La grande Chasse aux lions.	88	114	116	118
Le Vendeur de Mort-aux-Rats.	95	121	123	125
Mendiants à la porte d'une maison.	149	176	173	173
La Femme devant le poêle.	161	197	194	194

PORTRAITS

Jean Asselyn.	171	277	274	279
Ephraïm Bonus, dit *le Juif à la Rampe*.	172	278	275	280
Jacques Cats.	173	286	283	288
La Mère de Rembrandt, au Voile noir.	189	345	333	339
La Femme de Rembrandt, pièce improprement dite *la Grande Mariée juive*.	192	340	330	337
Rembrandt au sabre et à l'aigrette.	221	23	23	23
Rembrandt appuyé.	223	21	21	21
Le Bourgmestre Six.	225	285	282	287
Jean Corneille Sylvius.	229	280	277	282
Le docteur Petrus Van Tol, pièce dite *l'Avocat Tolling*.	230	284	281	286
La Liseuse.	237	346	335	341

PAYSAGES

Le Moulin, dit *le Moulin de Rembrandt*.	314	233	230	230
Le Paysage aux Trois Chaumières.	324	217	214	214
La Chaumière et la Grange à foin.	330	225	222	222
La Chaumière au Grand Arbre.	331	226	223	223
Le Paysage aux Trois Arbres. (Double format.)	340	212	209	209
La Chaumière entourée de planches.	355	232	229	229

TABLE

DES

NOTICES ET DES PLANCHES

	PAGES
Les Éditeurs au Public.	1
Notice sur Rembrandt.	5
Extrait des Registres de la Chambre des Insolvables d'Amsterdam.	17

HIÉROLOGIE

ANCIEN ET NOUVEAU TESTAMENT

	NUMÉROS de notre CATALOGUE.	NUMÉROS de BARTSCH	NUMÉROS de CLAUSSIN	NUMÉROS de WILSON
Abraham recevant les anges.	2	29	35	36
Agar renvoyée par Abraham.	3	30	37	37
Le Sacrifice d'Abraham.	6	35	36	39
Quatre sujets pour un Livre espagnol.	8	36	40	40
Joseph racontant ses songes.	9	37	41	41
Jacob pleurant la mort de son fils Joseph.	10	38	42	42
Le Triomphe de Mardochée.	12	40	44	44
L'Annonciation aux bergers. (Double format.)	17	44	48	49
Présentation au temple, dite *en manière noire*.	23	50	54	55
Fuite en Égypte.	25	52	56	57
Fuite en Égypte, pièce dite *Fuite en Égypte, dans le goût d'Elzheimer*. (Double format.)	29	56	60	61
Jésus-Christ prêchant, pièce dite *la Petite Tombe*.	40	67	74	74
Le bon Samaritain. (Double format.)	42	90	94	95
La grande Résurrection de Lazare. (Double format.)	49	73	77	77
Jésus-Christ guérissant les malades, ou *la Pièce de Cent florins*. (Double format.)	50	74	78	78

SUITE DE LA HIÉROLOGIE.

	Numéros de notre CATALOGUE.	Numéros de BARTSCH.	Numéros de CLAUSSIN.	Numéros de WILSON.
Jésus au Jardin des Oliviers.	51	75	79	79
Jésus-Christ présenté au peuple, *pièce en largeur*. (Double format.)	52	76	80	80
Ecce homo, *pièce en hauteur*. (Double format.)	53	77	82	82
Les Trois Croix. (Double format.)	54	78	81	81
La grande Descente de croix. (Double format.)	57	81	83	83-84
La Descente de croix au flambeau.	59	83	87	88
La Vierge de douleur.	60	85	89	90
Jésus mis au tombeau.	62	86	90	91
Les Pèlerins d'Emaüs (en petite dimension), pièce dite *les Petits Pèlerins d'Emaüs*.	63	88	92	93
Jésus apparaissant à ses disciples.	65	89	93	94
Saint Pierre guérissant le paralytique (*morceau ébauché*).	66	95	98	99
La Mort de la Vierge. (Double format.)	71	99	102	104
Saint Jérôme écrivant, pièce dite *Saint Jérôme au tronc d'arbre*.	75	103	106	108
Saint Jérôme, pièce dite *Saint Jérôme dans le goût d'Albert Durer*. (Double format.)	76	104	107	109
Saint Jérôme en méditation, pièce improprement appelée *Vieillard homme de lettres*.	78	149	146	147
Saint Jérôme, *pièce en hauteur*. (Double format.)	79	106	109	111
Saint François à genoux.	80	107	110	112

FICTIONS ET FANTAISIES

Le Tombeau allégorique.	82	110	112	114
La Médée, ou le Mariage de Jason et de Créuse. (*Le Texte porte par erreur le n° 63*.)	84	112	114	116
La petite Bohémienne espagnole.	85	120	122	124
Le docteur Faustus.	86	270	267	272
La grande Chasse aux lions.	88	114	116	118
Aveugle jouant du violon.	93	138	137	138
Le Charlatan.	94	129	130	132
Le Vendeur de Mort-aux-Rats.	95	121	123	125
La Femme aux oignons.	104	134	134	supprimé
Polonais portant sabre et bâton.	117	141	140	140
Deux Figures vénitiennes.	118	154	154	151
Le Patineur.	120	156	153	153
Griffonnements gravés en divers sens de la planche, pièce dite *Griffonnement aux deux femmes couchées*.	121	369	359	363

GUEUX

Paysan déguenillé, les mains derrière le dos.	138	172	169	169
Le Lépreux, pièce dite *Lazarus Klap*.	139	171	168	168
Gueux malade et gueuse.	147	185	182	182
Gueux griffonnés.	148	182	179	179
Mendiants à la porte d'une maison.	149	176	173	173

SUJETS LIBRES ET FIGURES ACADÉMIQUES

	NUMÉROS de notre CATALOGUE.	NUMÉROS de BARTSCH.	NUMÉROS de CLAUSSIN.	NUMÉROS de WILSON.
...spiègle..............................	153	188	185	185
Vieillard endormi........................	154	189	186	186
Femme devant le poêle...................	161	197	194	194
...ne au bain,..........................	165	201	198	198
...iope et Jupiter......................	167	203	200	200

PORTRAITS

...nier Ansloo...........................	170	271	268	273
...an Asselyn............................	171	277	274	279
...braim Bonus, dit *le Juif à la Rampe*..	172	278	275	280
...ques Cats.............................	173	286	283	288
plus petit portrait de Lieven Coppenol, pièce dite *le Petit Coppenol*....	174	282	279	284
...aring le Vieux........................	178	274	271	276
...ment de Jonghe........................	180	272	269	274
...an Antonides Van der Linden............	181	264	261	266
...nus Lutma.............................	182	276	273	278
...tit Buste de la Mère de Rembrandt......	186	354	343	348
...Mère de Rembrandt, au voile noir.......	189	345	333	339
...Femme de Rembrandt, pièce improprement dite *la Grande Mariée juive*...	192	340	330	337
...Femme de Rembrandt, pièce dite *Femme coiffée en cheveux*........	193	347	337	342
...embrandt au visage rond................	209	5	5	5
...embrandt riant........................	210	316	29	29
...embrandt au sabre et à l'aigrette.....	221	23	23	23
...embrandt appuyé......................	223	21	21	21
...e Bourgmestre Six.....................	225	285	282	287
...ean Corneille Sylvius.................	229	280	277	282
...e docteur Petrus van Tol, pièce dite *l'Avocat Tolling*........	230	284	281	286
...ytenbogaert, dit *le Peseur d'or*.....	231	281	278	283
...a Liseuse............................	237	346	335	341
...a Femme de Rembrandt malade, pièce dite *Femme à grande cornette*....	238	359	349	353
Vieillard à grande barbe blanche et bonnet fourré..............	276	262	259	264
Petit Buste à très-haut bonnet...........	306	299	295	299
Trois profils de vieillards..............	307	368	364	374
Griffonnements avec la tête nue de Rembrandt..............	308	370	360	364
Griffonnement à cinq têtes et demi-figure................	309	366	356	360

PAYSAGES ET ANIMAUX

Le Moulin, dit *le Moulin de Rembrandt*........	311	233	230	230
Le Pont de Six............................	313	208	205	205
La Vue d'Omval............................	314	209	206	206
Le Paysage à la Tour carrée...............	320	218	215	215

SUITE DES PAYSAGES ET ANIMAUX.

	NUMÉROS du notre CATALOGUE.	NUMÉROS de BARTSCH.	NUMÉROS de CLAUSSIN.	NUMÉROS de WILSON.
Le Paysage aux Trois Chaumières.	321	217	214	214
Le Berger et sa Famille.	322	220	217	217
Le Canal.	324	221	218	218
Le Paysage à la Tour.	325	223	220	220
La Chaumière et la Grange à foin	330	225	222	222
La Chaumière au Grand Arbre.	331	226	223	223
Le Verger et la Grange, pièce dite *Paysage aux deux Allées*.	332	230	227	227
Le Bouquet de bois. (*Le Texte porte par erreur le n° 248.*)	348	222	219	219
Le Paysage aux Trois Arbres. (Double format.)	349	212	209	209
La Chaumière entourée de planches.	355	232	229	229
Le Cochon.	359	157	154	154
Le Chien endormi.	361	158	155	155
La Coquille.	362	159	156	156

AVIS AU RELIEUR

Les treize planches de *double format*, ne pouvant être pliées, forment un album à part; elles doivent être classées dans l'ordre indiqué sur le grand titre contenu dans la vingtième et dernière livraison.

PARIS. — IMPRIMERIE DE J. CLAYE, RUE SAINT-BENOIT, 7.

www.ingramcontent.com/pod-product-compliance
Lightning Source LLC
Chambersburg PA
CBHW051354220526
45469CB00001B/250